故宫

博物院藏文物珍品全集

故宮博物院藏文物珍品全集

青銅禮樂器

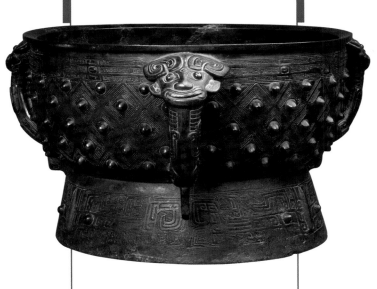

主編：杜迺松

商務印書館

青銅禮樂器
Bronze Ritual Vessels and Musical Instruments

故宮博物院藏文物珍品全集
The Complete Collection of Treasures of the Palace Museum

主　　編 ……………	杜迺松
副 主 編 ……………	王海文　丁　孟
編　　委 ……………	紀宏章　何　林　李米佳　郭玉海
攝　　影 ……………	趙　山

出 版 人 ……………	陳萬雄
編輯顧問 ……………	吳　空
責任編輯 ……………	段國強　徐昕宇
設　　計 ……………	張婉儀
出　　版 ……………	商務印書館（香港）有限公司
	香港筲箕灣耀興道 3 號東滙廣場 8 樓
	http://www.commercialpress.com.hk
發　　行 ……………	香港聯合書刊物流有限公司
	香港新界大埔汀麗路 36 號中華商務印刷大廈 3 字樓
製　　版 ……………	深圳中華商務聯合印刷有限公司
	深圳市龍崗區平湖鎮春湖工業區中華商務印刷大廈
印　　刷 ……………	深圳中華商務聯合印刷有限公司
	深圳市龍崗區平湖鎮春湖工業區中華商務印刷大廈
版　　次 ……………	2006 年 11 月第 1 版第 1 次印刷
	© 2006 商務印書館(香港)有限公司
	ISBN 13 - 978 962 07 5341 1
	ISBN 10 - 962 07 5341 0

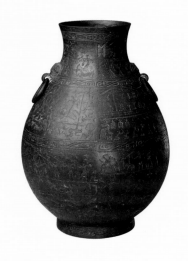

總序

楊新

故宮博物院是在明、清兩代皇宮的基礎上建立起來的國家博物館,位於北京市中心,佔地72萬平方米,收藏文物近百萬件。

公元1406年,明代永樂皇帝朱棣下詔將北平升為北京,翌年即在元代舊宮的基址上,開始大規模營造新的宮殿。公元1420年宮殿落成,稱紫禁城,正式遷都北京。公元1644年,清王朝取代明帝國統治,仍建都北京,居住在紫禁城內。按古老的禮制,紫禁城內分前朝、後寢兩大部分。前朝包括太和、中和、保和三大殿,輔以文華、武英兩殿。後寢包括乾清、交泰、坤寧三宮及東、西六宮等,總稱內廷。明、清兩代,從永樂皇帝朱棣至末代皇帝溥儀,共有24位皇帝及其后妃都居住在這裏。1911年孫中山領導的"辛亥革命",推翻了清王朝統治,結束了兩千餘年的封建帝制。1914年,北洋政府將瀋陽故宮和承德避暑山莊的部分文物移來,在紫禁城內前朝部分成立古物陳列所。1924年,溥儀被逐出內廷,紫禁城後半部分於1925年建成故宮博物院。

歷代以來,皇帝們都自稱為"天子"。"普天之下,莫非王土;率土之濱,莫非王臣"(《詩經‧小雅‧北山》),他們把全國的土地和人民視作自己的財產。因此在宮廷內,不但匯集了從全國各地進貢來的各種歷史文化藝術精品和奇珍異寶,而且也集中了全國最優秀的藝術家和匠師,創造新的文化藝術品。中間雖屢經改朝換代,宮廷中的收藏損失無法估計,但是,由於中國的國土遼闊,歷史悠久,人民富於創造,文物散而復聚。清代繼承明代宮廷遺產,到乾隆時期,宮廷中收藏之富,超過了以往任何時代。到清代末年,英法聯軍、八國聯軍兩度侵入北京,橫燒劫掠,文物損失散佚殆不少。溥儀居內廷時,以賞賜、送禮等名義將文物盜出宮外,手下人亦效其尤,至1923年中正殿大火,清宮文物再次遭到嚴重損失。儘管如此,清宮的收藏仍然可觀。在故宮博物院籌備建立時,由"辦理清室善後委員會"對其所藏進行了清點,事竣後整理刊印出《故宮物品點查報告》共六編28

冊，計有文物117萬餘件（套）。1947年底，古物陳列所併入故宮博物院，其文物同時亦歸故宮博物院收藏管理。

二次大戰期間，為了保護故宮文物不至遭到日本侵略者的掠奪和戰火的毀滅，故宮博物院從大量的藏品中檢選出器物、書畫、圖書、檔案共計13427箱又64包，分五批運至上海和南京，後又輾轉流散到川、黔各地。抗日戰爭勝利以後，文物復又運回南京。隨着國內政治形勢的變化，在南京的文物又有2972箱於1948年底至1949年被運往台灣，50年代南京文物大部分運返北京，尚有2211箱至今仍存放在故宮博物院於南京建造的庫房中。

中華人民共和國成立以後，故宮博物院的體制有所變化，根據當時上級的有關指令，原宮廷中收藏圖書中的一部分，被調撥到北京圖書館，而檔案文獻，則另成立了“中國第一歷史檔案館”負責收藏保管。

50至60年代，故宮博物院對北京本院的文物重新進行了清理核對，按新的觀念，把過去劃分“器物”和書畫類的才被編入文物的範疇，凡屬於清宮舊藏的，均給予“故”字編號，計有711338件，其中從過去未被登記的“物品”堆中發現1200餘件。作為國家最大博物館，故宮博物院肩負有蒐藏保護流散在社會上珍貴文物的責任。1949年以後，通過收購、調撥、交換和接受捐贈等渠道以豐富館藏。凡屬新入藏的，均給予“新”字編號，截至1994年底，計有222920件。

這近百萬件文物，蘊藏着中華民族文化藝術極其豐富的史料。其遠自原始社會、商、周、秦、漢，經魏、晉、南北朝、隋、唐，歷五代兩宋、元、明，而至於清代和近世。歷朝歷代，均有佳品，從未有間斷。其文物品類，一應俱有，有青銅、玉器、陶瓷、碑刻造像、法書名畫、印璽、漆器、琺瑯、絲織刺繡、竹木牙骨雕刻、金銀器皿、文房珍玩、鐘錶、珠翠首飾、家具以及其他歷史文物等等。每一品種，又自成歷史系列。可以說這是一座巨大的東方文化藝術寶庫，不但集中反映了中華民族數千年文化藝術的歷史發展，凝聚着中國人民巨大的精神力量，同時它也是人類文明進步不可缺少的組成元素。

開發這座寶庫，弘揚民族文化傳統，為社會提供了解和研究這一傳統的可信史料，是故宮博物院的重要任務之一。過去我院曾經通過編輯出版各種圖書、畫冊、刊物，為提供這方面資料作了不少工作，在社會上產生了廣泛的影響，對於推動各科學術的深入研究起到了良好的作用。但是，一種全面而系統地介紹故宮文物以一窺全豹的出版物，由於種種原因，尚未來得及進行。今天，隨着社會的物質生活的提高，和中外文化交流的頻繁往來，

無論是中國還是西方，人們越來越多地注意到故宮。學者專家們，無論是專門研究中國的文化歷史，還是從事於東、西方文化的對比研究，也都希望從故宮的藏品中發掘資料，以探索人類文明發展的奧秘。因此，我們決定與香港商務印書館共同努力，合作出版一套全面系統地反映故宮文物收藏的大型圖冊。

要想無一遺漏將近百萬件文物全都出版，我想在近數十年內是不可能的。因此我們在考慮到社會需要的同時，不能不採取精選的辦法，百裏挑一，將那些最具典型和代表性的文物集中起來，約有一萬二千餘件，分成六十卷出版，故名《故宮博物院藏文物珍品全集》。這需要八至十年時間才能完成，可以說是一項跨世紀的工程。六十卷的體例，我們採取按文物分類的方法進行編排，但是不囿於這一方法。例如其中一些與宮廷歷史、典章制度及日常生活有直接關係的文物，則採用特定主題的編輯方法。這部分是最具有宮廷特色的文物，以往常被人們所忽視，而在學術研究深入發展的今天，卻越來越顯示出其重要歷史價值。另外，對某一類數量較多的文物，例如繪畫和陶瓷，則採用每一卷或幾卷具有相對獨立和完整的編排方法，以便於讀者的需要和選購。

如此浩大的工程，其任務是艱巨的。為此我們動員了全院的文物研究者一道工作。由院內老一輩專家和聘請院外若干著名學者為顧問作指導，使這套大型圖冊的科學性、資料性和觀賞性相結合得盡可能地完善完美。但是，由於我們的力量有限，主要任務由中、青年人承擔，其中的錯誤和不足在所難免，因此當我們剛剛開始進行這一工作時，誠懇地希望得到各方面的批評指正和建設性意見，使以後的各卷，能達到更理想之目的。

感謝香港商務印書館的忠誠合作！感謝所有支持和鼓勵我們進行這一事業的人們！

1995年8月30日於燈下

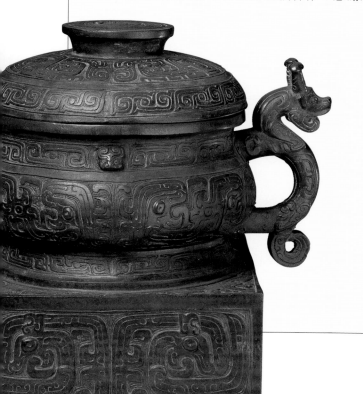

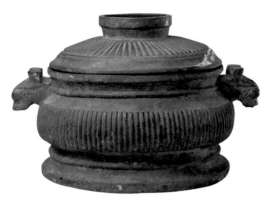

目錄

總序 — 6

文物目錄 — 10

導言——體現商周政治制度的青銅禮樂器 — 15

圖版

食器 — 1

酒器 — 103

水器 — 199

樂器 — 227

兵器 — 267

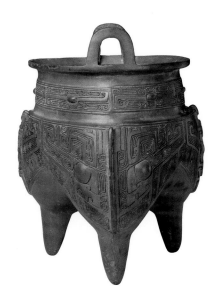

文物目錄

食器

1
獸面紋款足鼎
商　2

2
或鼎
商　4

3
歷且己鼎
商晚期　5

4
小臣缶方鼎
商　6

5
田告母辛方鼎
商　7

6
獸面紋扁足鼎
商　9

7
獸面紋大甗
商　10

8
癸再簋
商　12

9
寧簋
商　14

10
耴簋
商　15

11
乳釘三耳簋
商　16

12
寧豆
商　17

13
亞匕
商　18

14
獸面紋帶盤鼎
西周早期　19

15
水鼎
西周早期　20

16
伯龢鼎
西周　22

17
師旅鼎
西周早期　24

18
頌鼎
西周　25

19
大鼎
西周晚期　27

20
內史鼎
西周　29

21
虢文公子段鼎
西周晚期　31

22
姬鷀鼎
西周　33

23
克鼎
西周　35

24
龍紋有流鼎
西周　37

25
師趛鬲
西周　38

26
刖刑奴隸守門鬲
西周　40

27
捲體夔紋簋
西周早期　42

28
堇臨簋
西周早期　43

29
榮簋
西周早期　44

30
伯作簋
西周　46

31
師西簋
西周晚期　48

32
追簋
西周　50

33
格伯簋
西周晚期　52

34
㲳簋
西周　54

35
衛始簋
西周　56

36
太師虘簋
西周晚期　58

37
頌簋
西周　60

38
同簋
西周　62

39
諫簋
西周　64

40
揚簋
西周　66

41
豆閉簋
西周　68

42
夔紋大簠
西周早期　70

43
芮太子白簠
西周　71

44
克盨
西周晚期　72

45
𦸣從盨
西周晚期　74

46
杜伯盨
西周晚期　76

47
伯盂
西周晚期　78

48
蟠虺紋大鼎
春秋　79

49
蟠虺紋鼎
春秋　80

50
繩紋敦
春秋　81

51
四蛇方甗
春秋　82

52
環帶紋方甗
春秋　83

53
龍耳簋
春秋　84

54
魯大司徒匜
春秋　86

55
蟠虺紋三鳥蓋豆
春秋　88

56
嵌紅銅狩獵紋豆
春秋　90

57
伯𩨺盂
春秋　91

58
楚王酓肯鐈鼎
戰國　92

59
團花紋鼎
戰國　94

60
十三年上官鼎
戰國　96

61
太府盞
戰國　97

62
楚王酓肯簠
戰國　98

63
嵌松石蟠螭紋豆
戰國　100

64
鑄客豆
戰國　101

65
雙魚紋匕
戰國　102

酒器

66
獸面紋爵
商早期　104

67
父戊舟爵
商　106

68
寧角
商　107

69
網紋三足斝
商早期　108

70
冊方斝
商　109

71
獸面紋斝
商早期　110

72
受觚
商晚期　111

73
牧癸觚
商晚期　112

74
山婦觶
商晚期　113

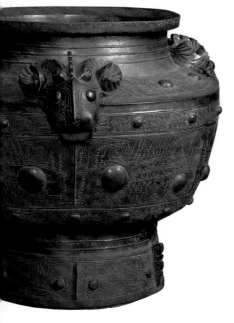

75
三羊尊
商　114

76
酰亞方尊
商晚期　117

77
友尊
商晚期　119

78
酰亞方罍
商　120

79
乃孫祖甲罍
商　121

80
獸面紋瓿
商　123

81
十字孔方卣
商　124

82
毓祖丁卣
商　125

83
箙貝鴞卣
商　127

84
父戊方卣
商　128

85
牛紋卣
商　130

86
二祀𠨘其卣
商晚期　132

87
四祀𠨘其卣
商晚期　135

88
六祀𠨘其卣
商晚期　138

89
獸面紋兕觥
商　140

90
獸面紋兕觥
商　141

91
獸面紋方彝
商晚期　142

92
矢壺
商晚期　144

93
獸面紋方壺
商　145

94
弦紋盉
商早期　147

95
竹父丁盉
商　148

96
魯侯爵
西周早期　149

97
鳥紋爵
西周早期　150

98
鳳紋觶
西周早期　151

99
盠司土尊
西周早期　152

100
毃作父乙尊
西周早期　154

101
侯尊
西周　156

102
𣄰釱罍
西周　158

103
目紋瓿
西周　160

104
臣辰父乙卣
西周早期　161

105
叔卣
西周早期　162

106
虢季子組卣
西周晚期　164

107
疊嬴壺
西周早期　165

108
獸面紋壺
西周晚期　166

109
芮公壺
西周　167

110
來父盉
西周早期　169

111
蔡公子壺
春秋早期　171

112
蓮鶴方壺
春秋　174

113
蟠虺紋大壺
春秋　177

114
嵌紅銅龍紋缶
戰國　180

115
鑄客缶
戰國　181

116
鳥形勺
戰國　182

117
嵌紅銅狩獵紋壺
戰國　183

118
宴樂漁獵攻戰紋壺
戰國　185

119
錯金銀嵌松石鳥耳壺
戰國　187

120
右內壺
戰國　188

121
獸首銜環有流壺
戰國　189

122
瓠壺
戰國　190

123
魚形壺
戰國　191

124
魏公扁壺
戰國　192

125
怪鳥形盉
戰國　194

126
螭樑盉
戰國　196

水器

127
亞吳盤
商　200

128
龜魚紋盤
商　202

129
寰盤
西周晚期　204

130
束方盤
西周　205

131
毛叔盤
西周　206

132
鄭義伯匜
春秋早期　208

133
蟠虺紋匜
春秋　209

134
齊縈姬盤
春秋　211

135
獸形匜
春秋　213

136
陳子匜
春秋　215

137
蔡子匜
春秋　217

138
蟠虺紋大鑑
春秋　219

139
龜魚蟠螭紋長方盤
戰國　220

140
嵌紅銅獸紋盤
戰國　224

141
楚王酓忑盤
戰國　226

樂器

142
獸面紋大鐃
商　228

143
獸面紋編鐃
商　230

144
叔鐘
西周　232

145
虢叔旅鐘
西周晚期　235

146
士父鐘
西周晚期　237

147
虎戟鐘
西周　239

148
虎飾鐘
西周　241

149
蟠虺紋鎛
春秋　244

150
蟠虺紋大鎛
春秋　246

151
雙鳥鈕鎛
春秋　247

152
者沪鐘
春秋　248

153
逐兒鐘
春秋　250

154
徐王子旃鐘
春秋　253

155
者減鐘
春秋　255

156
王子嬰次鐘
春秋　257

157
直線紋錞于
春秋　259

158
其次句鑃
春秋　260

159
蟠螭紋編鐘
戰國　262

160
獸首編磬
戰國　264

161
外卆鐸
戰國　266

兵器

162
人面紋冑
商　268

163
獸面紋大鉞
商　269

164
大刀
商　270

165
嵌紅銅棘紋戈
商　271

166
鑲玉刃矛
商　272

167
大於矛
商　273

168
梁伯戈
西周　274

169
邗王是野戈
春秋　275

170
錯金鳥獸紋戈
春秋　276

171
吳王光戈
春秋　277

172
人面紋匕首
春秋　278

173
少虡劍
春秋　279

174
越王劍
春秋　280

175
楚王酓璋戈
戰國　281

176
秦子戈
戰國　282

177
雲紋戈
戰國　283

178
十六年喜令戟
戰國　284

179
有輪戟
戰國　285

180
錯金嵌松石劍
戰國　286

181
二年相邦鈹
戰國　287

182
十七年相邦鈹
戰國　288

183
大良造鞅鐓
戰國　289

184
錯銀菱紋鐏
戰國　290

185
錯銀馬足鐏
戰國　291

186
錯金銀戈篇
戰國　292

187
鷹符
戰國　294

188
龍節
戰國　295

189
虎節
戰國　296

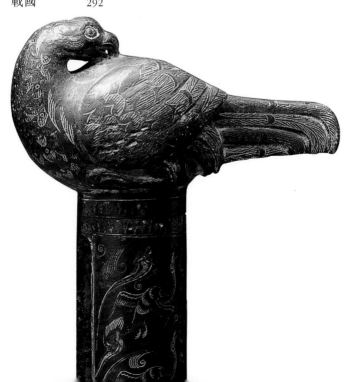

體現商周政治制度的青銅禮樂器

導言

杜迺松

中國青銅文明的產生，是古代中國走向文明時代的重要標誌之一。那些留存至今的青銅器造型優美，紋飾富麗，鑄造精巧，銘文典雅，具有極高的歷史、藝術和科學價值。青銅器原屬日常生活用器，其種類和形制多摹仿陶器等質地的器物，但商周社會卻根據禮樂制度的需要製作了一批具有特殊意義的銅質器物，即"青銅禮樂器"。統治者為維護國家政權，建立了一整套禮樂制度，以顯示"名位不同，禮亦異數"（《左傳·莊公十八年》）的等級差別，賦予上至天子、下至士等不同等級的貴族以不同的權力。

青銅禮樂器直接為禮樂制度服務，被貴族用以祭天祀祖、宴享賓朋、賞賜功臣、紀功頌德及用作隨葬品等。其中鼎是最重要的器種，成為國家政權和個人社會等級的典型代表器物。例如周朝的九個鼎是國家社稷的寶物，佔有它意味着佔有王權，九鼎是周朝王權的象徵。古籍記載："禮祭，天子九鼎、諸侯七鼎、大夫五鼎、元士三也。"（《公羊傳·桓公二年》何休註）規定了不同等級用不同數量的鼎，這種制度被稱為"列鼎制度"。此外，樂鐘的等級制度也很鮮明，所謂"宮懸、軒懸、判懸、特懸"，即天子使用樂鐘時可四面排列，諸侯三面排列，大夫兩面排列，士一面排列等等。

故宮博物院收藏青銅器約一萬餘件，是藏品最豐富的博物館之一。自商周至明清，各個時期的藏品應有盡有，體現了中國古代青銅器完整的發展演變體系。從器物種類看，有商周時期的禮樂器，兩漢時期的生活用器及宋以後的仿造器等等。這些藏品大部分為清宮舊藏，還有一部分是私人捐贈和考古發現品。本卷選取商代至戰國具有代表性的青銅禮樂器189件（套），既體現了中國青銅時代的政治、經濟制度，同時側面反映了當時物質文化和科學技術的發展。

承前啟後的夏代青銅器

青銅是指在銅中加入錫或鉛，根據添加的數量和比例，使之降低熔點和增強硬度，其物理特

性較之紅銅有很大的優越性。中國在夏朝時進入青銅時代，至商、西周時達到高峯，春秋之後開始衰落。

關於中國青銅器的起源，《世本》中有"蚩尤作兵"的記載，即蚩尤以銅器做兵器，但迄今尚未得到實物的證明。近年來在黃河流域的很多地區都發現了原始社會後期如馬家窰文化、馬廠文化、齊家文化、龍山文化等青銅或紅銅製品，或與冶銅有關的遺物和遺跡，因此這時期被稱為銅石並用時代。當時的青銅加工方法有鍛和鑄，器物種類主要是小件的工具、兵器和裝飾品，如錐、鑿、刀、斧、指環和銅鏡等等。其中甘肅東鄉林家馬家窰文化和甘肅永登連城馬廠文化遺址出土的用單範鑄成的兩件青銅刀，是目前發現最早的青銅製品，表明至少在5000年前，中國已出現了青銅器。河南登封王城崗龍山文化晚期第617號灰坑內發現了一件銅鬹殘片 [1]，證明此時已能鑄造青銅容器，其時間與夏代銜接。

約公元前21世紀中國出現了第一個王朝——夏。河南偃師的二里頭文化，經測定時代約在公元前1900年至前1600年，時間正在記載的夏代紀年之內。二里頭青銅製品中不僅有工具、武器、裝飾品，而且還有容器和樂器，如錛、鑿、錐、刀、魚鈎、鏃、戈、戚以及爵等。

在鑄造技術上，小件的實體工具和武器用簡單的單扇範鑄成，而銅爵、銅鈴等空體器，製作比實體器複雜，通過對銅爵鑄痕的觀察，當時已採用多合範的製作方法了。特別值得重視的是出現了鑲嵌綠松石的銅器。二里頭銅器，除少數為純銅外，大部分為青銅器，能鑄出含錫量較高的容器和工具，有些還採用銅、錫、鉛三種元素的合金。

儘管夏代青銅製品的數量和種類還較少，且以小件製品為主，有的製品還很粗糙，但青銅空體器(尤其是爵等)的出現，反映了青銅器鑄造技術和工藝水平的發展。用綠松石鑲嵌的銅器圖案佈置得協調勻稱、富麗精美，武器鋒銳堅硬，器表多素面，但一些器物開始出現簡潔的乳釘紋、雲紋和弦紋。二里頭夏代青銅文化，在中國青銅冶鑄史上是承上啟下的重要階段。

鑄造高峯的商代青銅器

商代青銅器的發展可分為兩個時期：從商湯立國至盤庚遷殷前為前期；盤庚遷殷至商亡為後期。

商代前期以河南鄭州二里崗出土的青銅器為代表。已有較多的禮器和武器，能鑄造大型方鼎和圓鼎，器物裝飾性加強了，銘文已萌芽。這時期青銅器造型準確，器壁勻薄，最能反映其

時冶鑄水平的是出土了幾件前所罕見的近百斤重的大方鼎。與二里頭時期比較，這時青銅器的種類已大為豐富，食器有鼎、鬲、甗、簋；酒器有爵、斝、盉、罍、尊、盂、卣；水器有盤；武器和工具有戈、鏃、鉞、戟、鑿、钁。

造型已不是簡單地移植其他質料器物，而是依據青銅的質料和色澤特點進行創造。鼎、鬲、甗多深腹，圓形鼎作三錐形空足，雙立耳外側做成曲槽，一耳與一足相對應，另一耳在另兩足之間。簋少見，一般深腹，無耳。爵、斝多平底 (圖66、69)，爵不束腰，雙柱較短；有的斝腹作袋足狀 (圖71)。盉體粗短，個別的盉口部帶流。尊長頸，寬肩，腹下收，高圈足。盂作長體，三袋足，半圓形鋬，上部有穹隆頂，頂的前部有筒狀流 (圖94)。盤無耳。鉞體呈長方形，戈援狹窄。紋飾簡單、質樸，多無底紋的單層花紋，常見兩夔紋上捲合成一獸面紋，上下是圓圈紋作邊框。此外還有雲雷紋、圓渦紋、弦紋、圓圈紋。方鼎左、右、下方有乳釘紋。銘文少見，有一些族徽式圖案。

商代後期，冶銅、鑄造更加專業化，青銅器製造達到了高峯，數量龐大，鑄造精緻，種類繁多，造型莊重，花紋細密，銘文典雅。以當時的國都安陽殷墟出土物為代表。殷墟青銅器早在宋代已有著錄，近百年所出更為豐富，著名的司母戊大方鼎即出於安陽武官村 (2)，為商後期青銅器的代表作。該鼎為中國已發現的最大的青銅器，在世界青銅文化中也是僅見的，反映出商後期青銅鑄造的高度發展。

器類上出現了新品種，食器主要有盂、豆、匕等；商人善飲酒，因此酒器最發達，主要有壺、觶、角、觥、方彝，及各種鳥獸尊，如象尊、鳥尊、虎尊、豬尊、羊尊等；樂器有鐃；兵器和工具有弓形器、獸頭刀、冑、斧、鏟、鋸；車馬器有軎，等等。

形制上三足器多為柱足。鼎有圓形、方形、分襠等形式。蒸食器中如獸面紋大甗，作圓形，為鬲、甑合體，形體高大，渾厚凝重 (圖7)。簋常見為無耳或雙耳，本卷所收乳釘紋三耳簋 (圖11)，器腹上有三耳，有別於常例，風格獨特。寧豆 (圖12)，淺腹，短校，豆在這時殊為少見。爵凸底，雙柱加高 (圖67)，單柱爵也有發展。斝多作長圓腹或分襠，冊方斝 (圖70) 體呈方形，四足外侈，蓋鑄雙鳥鈕，莊重典雅，堪稱稀世之珍。盉呈細長喇叭狀，出現凸起的盉腰 (圖73)。壺多作長頸，鼓腹，頸上一對貫耳 (圖92)。卣有圓、方和筒形，有的方形卣在腹部四面各有一長方形孔，兩兩相互穿透，稱"十字孔方卣" (圖81)，別致精巧；有的作虎噬人形或鴟鴞形 (圖83)。盤高圈足，淺腹 (圖127、128)。樂器有3件或5件一套

的小鐃，已有了半音觀點，為十二律奠定了基礎；獸面紋大鐃（圖142），通高66厘米，銑距48.5厘米，身飾粗線條獸面紋，為罕見的大型鐃。戈主要有"直內"、"曲內"和"銎內"幾種形式，嵌紅銅棘紋戈（圖165），在援脊上鑲嵌紅銅勾棘形紋，商代獨此一例。此外，還出現了有胡有穿戈，穿有三穿或四穿。矛體寬大，有鑲玉刃的矛（圖166），柄為青銅，矛頭玉質，顯然不是實用武器。鉞方體，為儀仗用具，獸面紋大鉞（圖163），有梅花和小獸面圖案，厚重中見精巧，威嚴中現精美。

器物紋飾豐富多彩，有主題花紋和襯托花紋，有些在主紋上再填花紋，形成三層紋飾，更顯繁縟富麗。花紋內容仍以獸面紋和夔紋為主，三羊尊（圖75），腹部飾獸面紋，雙眼凸出，神秘怪誕，令人望而生畏。夔紋的形象多為一角，一足，張口，尾上捲（圖4），常飾在器物的頸部或圈足上。還有一些寫實的動物紋，如友尊（圖77），器腹以簡潔的線條勾勒出九隻象，形象生動、優美；牛紋卣（圖85），頸與蓋沿飾牛紋；還有鳥紋（圖89）、蠶紋、蟬紋、魚紋、龜紋等。幾何形圖案主要有雲雷紋、弦紋、圈帶紋、乳釘紋、圓渦紋等等，多作輔助紋飾。

造型手法上採用平雕與圓雕相結合。鑄造方法較之前代更為複雜，例如醜亞方尊（圖76）、醜亞方罍（圖78）、三羊尊等器肩上的獸頭、象頭和羊頭都是先單獨鑄成後，再嵌入器身的外範內與器體合鑄，稱為分鑄法，說明此種方法在商後期已非常發達。還有些器物的棱角與中線處常飾有扉棱，以增強雄偉感，亦成為這時期青銅器裝飾的特點。

商代後期銘文開始發展，一般較簡短，一二字或十幾字，少數銘文可達四五十字。內容有的標明器主的族氏，即族徽，如："醜亞"、"寧"、"車"；有的反映祭祀的祖、妣、父、母、兄等，如"祖辛"、"父戊"、"母辛"；有的反映上級對下級的賞賜，如六祀邲其卣銘文（圖88）中的賞賜寶玉，小臣缶方鼎銘文天子對小臣缶賞賜禾稼，毓祖丁卣（圖82）銘文中記有"錫釐"，即賞賜祭祀時的肉食；還有的反映征伐。因此，青銅器銘文對當時的家族史、祭祀制度、社會生活和古代民族關係史的研究都是極重要的資料。

禮樂制度完備的西周青銅器

西周建立了遠比商代更加完備的政治制度和禮樂制度，作為這種制度集中體現的青銅禮樂器，也就成為鞏固國家統治的重要工具。反映在器型種類、風格特點上，必然有一些新的發展變化。西周青銅器長篇銘文較多，內容的真實性與可靠性遠勝過文獻史料，可與史料相互補證；一些銘文內容還可以反映出做器的明確時代和王世所屬，可作為斷代的標準器。因

此，銘文是衡量這時期青銅器價值的重要標準。

西周青銅器大體可分為兩個時期：從武王至穆王為西周前期，年代相當於公元前11世紀至公元前10世紀中葉；恭王至幽王為西周後期，年代相當於公元前10世紀中葉至公元前8世紀。

西周前期的青銅器主要繼承商後期的形制，但也出現了一些新的特點。莊嚴厚重是這一時期的主要風格，銅器數量遠遠超過商代。食器主要有鼎、簋、甗、盨。酒器有爵、角、斝、觚、觶、尊、鳥獸尊、卣、壺、方彝、兕觥、勺等。酒器雖然品種齊全，但數量比商代減少了，這與西周王朝吸取了商紂"酒池肉林"而致亡國的教訓有關。水器主要有盤。陝西出土了三件一編的甬鐘，是最早的編鐘。懸鐘的使用使音質更佳，音調更準確。青銅武器有周族特有的勾戟，劍始萌芽。組合酒器的器座——禁開始出現。此時產生了列鼎制度，反映了禮制的加強。用鼎的多少是隨名位的不同而有區別的，鼎的形制、花紋相同，但尺寸據器主的等級依次遞減，形成由大而小的序列，這就是"列鼎制度"（或稱"升鼎制度"）。大量傳世及出土的鼎，證實了這種制度的存在。

形制上，三足器如鼎、甗的柱足與蹄足並存，雙耳在口沿上（圖15、16）。鼎腹有的很淺，典型作品如成王時的師旅鼎（圖17）。康（王）、昭（王）時的鼎、簋、尊、卣、方彝之腹下垂。有的圓鼎，圜形底下面再置一盤，用以置炭加熱，這種小巧玲瓏的實用器是此時期的新發明（圖14）。簋開始出現新的形式，如圈足下附方座，簋身附四耳（圖29）等。盨多有腹耳，如師趛盨（圖25）。一般認為青銅簠出現在西周中後期，本卷所收的一件夔紋大簠（圖42），長方形體，四角呈圓形，飾典型的夔紋和輻射狀直線紋，具有西周早期器的特點，是現存最早的一件青銅簠。

此外，製作規整、紋飾精美的鳥紋爵（圖97），腹耳平蓋鼎、高領盨、四足盉、方形圓口或有鋬尊（圖99），長身長頸貫耳壺（圖107）、雙耳盤等，形制上都有別於商後期的同種器物。戈援加寬，胡加長，有一穿至三穿（圖168），還有四穿戈。

獸面紋和夔紋仍是主要紋飾題材，但有所變化和創新，如出現了捲體夔紋（圖27）、獸頭鳥身紋。雙身龍紋在方形鼎的頸部表現得尤為突出。鳳鳥紋常飾在銅器的重要部位，華麗醒目，如伯作簋（圖30），腹部有兩隻相向的鳳鳥紋飾；鳥紋爵上左右對稱的長尾高冠的鳥紋；鳳紋觶（圖98）器身明顯凸起的三道鳳鳥紋，具有強烈的立體感。巴蜀地區出土器有一首二身的牛紋，風格奇特。幾何紋也有一定的發展，水鼎（圖15）、夔紋簠的直線紋簡潔樸素。一些器物上飾有高大的扉棱，或平雕動物的某一局部翹出器表，宏偉奇美。

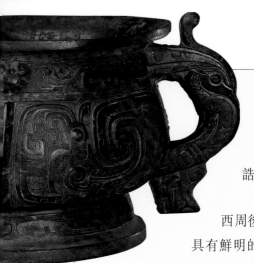

銅器的銘文較之商代有所發展，出現了上百字的長篇銘文，字體仍沿襲商後期的波磔體，內容主要有祭祀、策命、訓誥、賞賜、征伐，其中訓誥、策命等內容是商代未見的。

西周後期青銅器多輕薄簡陋，製作質樸，紋飾亦趨向簡單，但長篇銘文增多，具有鮮明的時代特點。

酒器中的爵、角、斝、觚、觶、方彝等基本消失，保留有壺、罍、盃、尊、鳥獸尊等器種。盛食器簠（圖43）、盨（圖46），注水器匜，均為新出現的器種，實用性強。鳥獸尊更為發達，新出現了兔形尊。銅鐘發展到四件、六件和八件為一肆。"列鼎而食"的列鼎制度尤為盛行。

器形上有新變化。鼎、鬲多蹄形足，典型的有大鼎（圖19）、克鼎（圖23）等；有些鼎在口沿一側有流口，如龍紋有流鼎（圖24）。簋除在圈足下加方座外，有的還附有三小足，如師酉簋（圖31）、㝬簋（圖34），有蓋簋也增多了（圖35）。鬲作折沿、折足，本卷所收的刖刑奴隸守門鬲（圖26），上部為容器，下部帶火灶，兩扇可開合的灶門，外鑄圓雕刖刑俑人，形制極為特殊。簠侈口，斜下收腹，器與蓋各有四矩形短足。盤腹有耳（圖129），出現了方形盤（圖130）。壺長頸，有套環耳（圖109）。戈援前鋒呈等腰三角形。

紋飾上的變化也體現了時代特點，出現了一些新的紋飾，如刖刑奴隸守門鬲腹上的環帶紋，格伯簋（圖33）方座立面的竊曲紋，頌簋（圖37）圈足上的鱗紋，爾從盨（圖45）頸部所飾的一周重環紋等等。獸面紋一般不再做主題裝飾，而僅飾在器足上。鳳鳥紋繼續流行，如追簋（圖32），通體飾回首垂冠的夔鳳紋。圓雕裝飾有所加強，如虎飾鐘（圖148），在獸面紋中心部位鑄一翹尾露牙、躍躍欲奔的圓雕虎，精美詭譎。有的器物素面或僅有幾道弦紋，如頌鼎（圖18）、大鼎，全器光素，僅在頸部飾兩道弦紋；一些花紋粗獷潦草。這與此時期器物多注重銘文有關。

青銅器銘文對研究古代史、校正古籍以及研究古文字的形、音、義等方面均具有很高的價值。今藏台灣故宮博物院的西周宣王器毛公鼎，銘文長達497字，是目前所見最長的青銅器銘文。本卷所收的西周後期重要的長銘青銅器，有頌鼎、大鼎、師酉簋、格伯簋、頌簋、諫簋（圖39）、揚簋（圖40）、豆閉簋（圖41）、克盨（圖44）、爾從盨等。這些銘文的內容涉及廣泛，反映了青銅器為禮樂制度服務的突出作用。

首先，最多的是祭祀。《左傳·成公十三年》記："國之大事，在祀與戎。"祭祀是奴隸制國家

的重大事情，西周青銅器銘文關於祭祀的反映最為突出，追簋、杜伯盨、虢叔旅鐘(圖145)、頌簋等，均是為紀念祖先而做的祭器。從銘文表面內容看，作器者祭祀祖先的目的是為自己和子孫後代祈福祈壽，實質上是通過祭祀先祖的形式來維繫宗族的血緣關係，以鞏固宗法制度。

第二，策命與賞賜。策命大多是天子對臣下的任命，其內容就是一份任命書。也有侯伯對下屬的命賜。策命地點一般在宗廟、王宮或太室。策命後常賞賜物品，包括土地、山川以至奴隸等。如頌鼎、豆閉簋、師酉簋等器的銘文。策命銘文對策命制度、禮儀制度以及各種名物的研究均有重要價值，可與文獻相互印證並作補充。

第三，戰爭與征伐。西周國家對外戰爭與征伐的目，金文中不少名篇都反映這一內容。如虢季子白盤，銘文記述了虢季子白受周王之命征伐西北境內的強族玁狁。師旅鼎(圖17)銘文記師旅眾僕因不隨從周王征戰方國，而被上級白懋父罰幣三百，反映了西周早期士兵反戰的情況。這些記有戰爭內容的金文是我們研究西周後期政治、軍事和民族關係的重要資料。

第四，反映土地制度的變化。西周土地屬於周天子所有，他可以把土地以及耕種土地的奴隸賞賜給臣下和諸侯，讓其世代享用，臣下與諸侯只有使用權而無所有權，並且要定期向周王交納貢賦，周王也可以隨時收回土地。值得注意的是，一些銅器的銘文也有貴族之間以物換取田地的記載，如共王時的格伯簋銘文記載，格伯用四匹良馬換取了倗生的三十田，雙方訂下了契約。西周中期以後出現了私人佔有土地的現象，國有土地制度漸被破壞。但這一時期貴族在交換田地的過程中，形式上還要尊重王廷，向王朝大臣報告。私人佔田現象的出現，是與西周中期以後政權走向衰落的形勢緊密相關的，用金文資料結合歷史文獻，可以看出西周中後期土地制度演變的軌跡。

此外，西周後期銅器銘文的內容還有很多，例如買賣奴隸、劃疆界及盟誓、反映刑法等方面的內容等等。

後期銘文文字排列均勻整齊，字體嚴謹精到，書法嫻熟，豎筆呈上下等粗的柱狀，稱"玉筋體"。大克鼎還採用了方格，格內填字。虢季子白盤的銘文讀之朗朗上口，具有很濃的韻味，書體圓轉秀美，開小篆字體之先河。

變革出新的春秋青銅器

春秋時代是政治、經濟大變革的時期，鐵製工具在農業、手工業中的使用促進了經濟的發

展。在青銅鑄造業上王室鑄器減少，諸侯國則普遍鑄器，不僅晉、楚、齊、魯、吳、越、秦等大國鑄器，而且紀、薛、費、黃、鄧等小國也有自己的青銅冶鑄業。在青銅器鑄造上，透露出變革時代的氣息，創造了不少嶄新的內容。

青銅工藝進步的突出表現是分鑄法的發展。出土於河南新鄭的蓮鶴方壺（圖112），形體巨大，器底與器身的虎、龍，蓋頂展翅欲飛的仙鶴，均採用分鑄法，取得了凝重活潑的藝術效果。

這時期的青銅器還採用了失蠟鑄造法，反映了青銅工藝的高度發展。在紋飾裝飾上採用拍印印模法，即用刻有花紋的陶或木質拍子，在範模上按印出連續成組的圖案。此前青銅器紋飾需先在陶模上雕刻，工序繁瑣，拍印法則省時、迅速，提高了生產效率。這時期最流行的細密的蟠虺紋一般都採用這一方法，四蛇方甗（圖51）的甑上有勾連雷紋即用此法。青銅鑲嵌工藝進一步發展，嵌紅銅工藝有獨特的魅力，如嵌紅銅狩獵紋豆（圖56），圖案鑲嵌之精令人讚嘆。

器類上，食器有鼎、鬲、甗、簋、簠。盛食器中的球形敦、帶蓋豆，酒器中的尊缶，盛水或盛冰的大鑑，水器中的盥缶、鉶，樂器錞于、鉦、句鑃等等，都是這一時代極富特色的器物。青銅武器中的戈、矛、戟、劍數量很多，並常見附件鐏和鐓。

器物形制上，鼎多有蓋，蓋上有三獸鈕或三環鈕，足作外侈的蹄形（圖49），尤以楚式鼎最為典型。楚鼎中還出現了束腰平底、淺腹、三短蹄足、口沿二耳外侈之鼎，自名為"鼎"。簠（圖53）、壺、匜（圖54）的蓋常以蓮瓣為飾。蓮鶴方壺在蓋的雙層蓮葉間還立一圓雕之鶴，堪稱瑰寶。有的簋沿襲西周方座特點，腹側有雙龍耳。甗多呈方形，鬲、甑分體（圖52）。簠口縮小了外侈的角度，簠足加高。豆腹加深，多有蓋（圖63、64）。新出現了似瓠的無足匜。盂雖仍存，但形體較西周為小，如浙江出土的伯躯盂（圖57）。甬鐘、鈕鐘、鎛鐘並存，已發展到十幾件一套。戈、矛分鑄，戟加多。戈援上揚，三穿、四穿習見（圖171）。有的戈內部呈透雕的鳥獸狀（圖169、170）。矛體向細長發展，加強了刺殺力。

如西周後期之粗獷簡單的花紋此時已少見，代之而起的是工整細密的網狀蟠虺紋。虺紋實際上是許多小蛇相互纏繞而構成的圖案（圖113），這種圖案的流行與拍印法的使用密切相關。吳越地區銅器常飾錐刺紋，也有蟠蛇裝飾。楚地銅器常飾鼓凸呈粟粒狀的變形蟠螭紋，其形有若飛濺的浪花。春秋晚期線刻畫像開始萌芽，江蘇六合程橋發現了幾片有線刻畫像的殘銅片，刻有野獸、樹木、人物，線條簡單，生動古樸。人事活動圖案的出現對研究當時的生產、生活狀況及社會禮俗等都有重要的價值。

社會變革對銘文內容及書法藝術也有一定的影響。春秋時代青銅器銘文不如西周豐富，上百字的長篇很少見，齊叔夷鐘一組銘文共492字，已屬罕見。銘文內容多祭祀，也有為自己或他人作器的。由於禮制衰落，以銅器作女兒陪嫁的媵器數量較多，如陳子匜 (圖136) 銘。同時用青銅製作的"弄" (玩) 器也開始多起來。

由於諸侯國林立，金文書體也表現出多樣化的特點，字體有瘦體，有肥體，還有的刻意仿商周波磔體，在求工的基礎上加強了字體的變化和裝飾性。晉國還出現了頗具奇趣的蝌蚪文，如少虡劍 (圖173) 銘文。江淮一帶的劍、戈、矛等武器常裝飾曲繞迴旋的鳥蟲書，可算是當時的一種美術字，極具裝飾色彩。

地域特點鮮明的戰國青銅器

戰國時代，鐵工具在青銅鑄造業中使用，為青銅器注入了新的活力。生活用器增多。常見的器種主要有鼎、豆、壺、盤、匜、缶。輕便實用的銅器主要有球形敦、圓腹盉 (圖126)。湖北隨縣戰國早期的曾侯乙墓出土了形體不大、體作卵形的細長足敦。編鐘尤為發達，著名者有曾侯乙編鐘，本卷收有一套9枚的蟠螭紋編鐘 (圖159)。鳥獸尊仍存，以陝西興平豆馬村出土的犀牛尊最佳。青銅武器變化很大，這與戰爭形式從車戰變為以騎兵和步兵為主有密切關係。戈、矛與分體戟盛行。

戰國早期，青銅器的形制仍沿襲春秋晚期的一些特點，中、晚期變化較大。鼎足普遍低矮 (圖59、60)，蓋上常有三犧、三環或三鳥鈕。簠足變高，口不再外侈，上下常有子母卡口，器變深 (圖62)。甗下部的鬲僅有三短足，開始向秦漢時的釜演變。球形敦仍存。豆普遍作長校 (圖64)，尤以北方燕國豆最為典型 (圖63)。壺有圓、方 (圖120)、扁 (圖124) 和圓形帶流的 (圖121)，也有高足、瓠形 (圖122)、魚形 (圖123) 和鷹首形的。盉作圓腹、有流，有鋬和提梁。戈援與矛體細長，戈援上揚，三穿與四穿戈習見 (圖176、177)，有的內末有斜刃。分體戟增多，曾侯乙墓有三戈一矛的同柲戟，是一種新式武器。用作矛、戈柲飾物的鐏、鐓數量很多，如大良造鞅鐓 (圖183)、錯銀馬足鐏 (圖185)。青銅劍數量多，大多格、首俱全，有的莖上纏有"緱" (絲線)，其中尤以吳越地區出土的最佳，一些劍上還有錯金銀或嵌松石等裝飾 (圖180)。無格、無首、扁莖似劍的鈹此時出現 (圖181、182)。調兵遣將的符多作虎形，也有鷹形的 (圖187)。

這時期銅器紋飾內容豐富，壺、豆、鑑、匜等器上常刻有大幅的平雕畫像，嵌紅銅宴樂漁獵攻戰紋壺 (圖118)，為宴樂、採桑、漁獵、攻戰紋，是為貴族的禮儀活動，對研究當時的生

產、生活、戰爭、禮俗、建築等狀況有極高的價值。成都百花潭出土的一件銅壺紋飾與此壺內容相同。這一時期還流行繩紋、貝紋、三角雲紋、勾連雷紋、羽狀紋、花朵紋、龍紋 (圖 114)、粟粒紋、蟠螭紋 (圖139)，長江流域的銅器多流行錐刺紋、龍鳳紋等。也有一些素面器，楚王酓忎盤 (圖141)、鑄客豆等。

由於金屬細工的發展，銅器裝飾出現了不少新技法，如錯金銀、鑲嵌、失蠟鑄造法等等，使得這時期的一些青銅器在造型、紋飾等方面有很高的藝術價值。

銅器銘文簡約，多為刻銘，多記載容量 (斗、升) 或重量 (斤、兩)，反映了當時商業經濟和度量衡的發展。劍、戈、矛之銘文常標明是由國家控制的武器作坊或某地鑄造的，燕國兵器常有燕王某之題名，如十六年喜令戟 (圖178)；秦國武器常標明上郡鑄造地和相邦督造銘；楚國兵器銘常有國君名 (圖175)。此外，還有傳達命令或調兵遣將的憑證符，反映了王權集中、調動軍隊必用兵符的情況。通行憑節，規定有水陸通行路線和車船數目，是研究當時商業、交通和節制制度的重要資料。

戰國時期，列國在文化上呈現不同的地域特色，銘文的字體、寫法上有差異，異體字常有出現。秦國和其他六國形成了不同的文字體系，即所謂 "秦用籀文，六國用古文"。南方不少地區仍延續春秋以來的鳥蟲書字體，如楚王酓璋戈銘就是典型的鳥篆書體。

戰國青銅器以其鑄造精良、金屬細工高超以及輕便實用見長，開創了青銅器鑄造業的一代新風。

註釋：

(1) 《登封王成崗遺址的發掘》，《文物》1983 年 3 期。

(2) 司母戊鼎 1939 年出土，今藏中國國家博物館。

食器

*Vessels
for
Serving
Food*

獸面紋款足鼎
商
通高23厘米　口徑18厘米

**Ding (cooking vessel) with hollow legs
and animal mask design**
Shang Dynasty
Overall height: 23cm
Diameter of mouth: 18cm

雙立耳，圓折口，鼓腹分襠，三錐形款足，形與鬲相近。頸飾目紋一周，腹飾獸面紋，腹部凸出扉棱，迴紋地。

鼎，烹煮食器，是重要的青銅禮器，以奇數組合使用，用以"明上下，別等列。"此鼎造型端重典雅，形狀介於鼎、鬲之間，在商代鼎中較為罕見。花紋工整細密，銹色淡綠溫潤，為傳世精品。

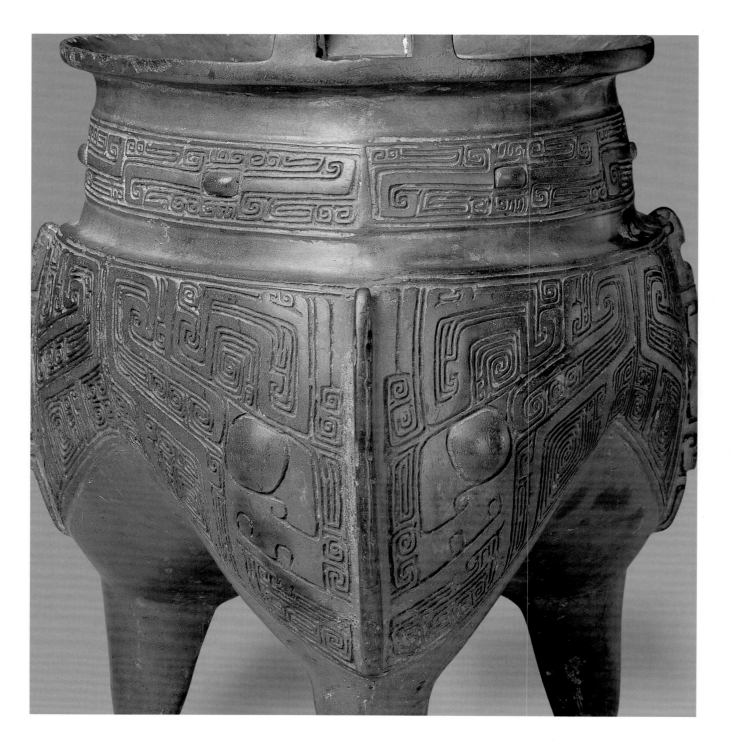

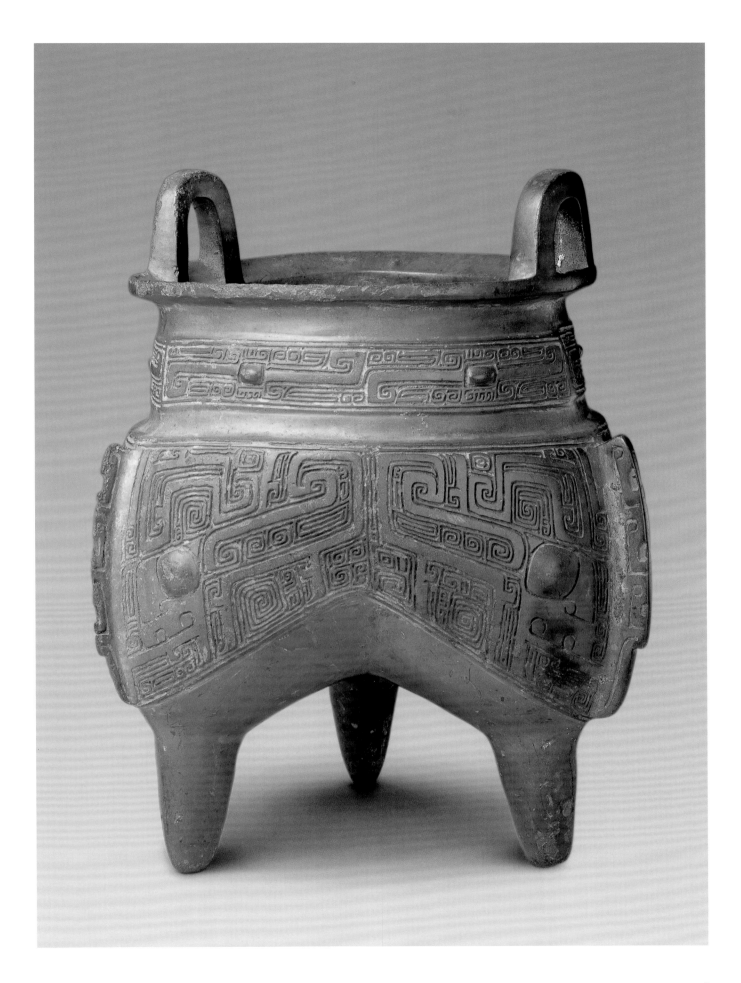

2

或鼎
商
通高21.4厘米　口徑18厘米
清宮舊藏

Ding (cooking vessel) with inscription "Huo"
Shang Dynasty
Overall height: 21.4cm
Diameter of mouth: 18cm
Qing Court collection

雙立耳，折口，圓腹，三柱足。頸部飾夔紋一周，腹飾獸面紋，足飾蕉葉紋。器內壁有銘文"或"字，為器主族徽。

此鼎造型厚重莊嚴，滿佈花紋，獸面紋雄渾猙獰，地紋工整纖細。全器保存完好，自然銹色增添神秘色彩。

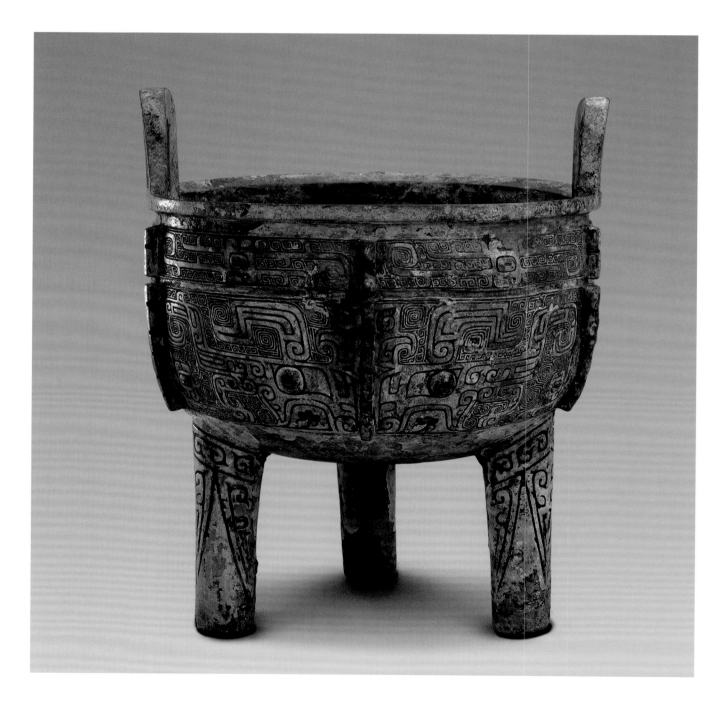

釋文
亞餘歷作且（祖）
己彝
己

3

歷且己鼎
商晚期
通高35厘米　口徑28.4厘米
清宮舊藏

Ding (cooking vessel) made by Li for ancestor Ji
Shang Dynasty
Overall height: 35cm
Diameter of mouth: 28.4cm
Qing Court collection

雙立耳，折口，圓鼓腹，三柱足。腹上部飾夔龍紋一周，間隔以六枚圓渦紋。器內壁有銘文二行七字，表明該器是歷為祖己作的祭器。

此鼎造型敦實莊重，紋飾精細，銘文書法工整，具有典型的商代晚期特點。清宮舊藏，原存北京頤和園，抗日戰爭時曾南遷，1951年歸故宮博物院收藏。

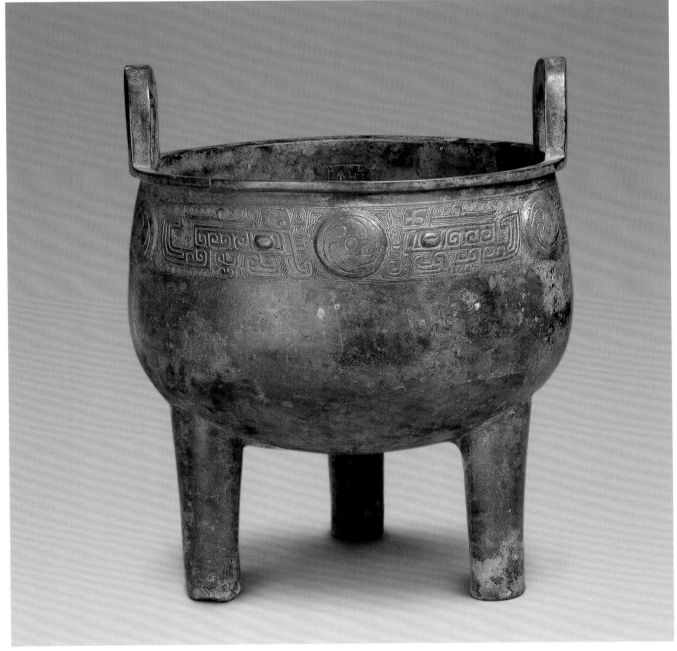

4

小臣缶方鼎
商
通高29.6厘米　口徑22.5×17厘米
清宮舊藏

Rectangular Ding (cooking vessel) made by an official Fou as a sacrificial utensil
Shang Dynasty
Overall height: 29.6cm
Diameter of mouth: 22.5×17cm
Qing Court collection

雙立耳，方唇，長方腹，四柱足。器四壁、頸部雲雷紋地上飾夔紋，腹飾大獸面紋，每面兩側下部均飾一倒夔紋。器內壁鑄銘文四行22字，講述王賜給下屬小臣缶渨地生產的禾稼，以五年為期限。

此鼎雄偉厚重，紋飾協調勻稱。銘文記賜禾稼事，內容較為獨特，是研究商代經濟史的重要資料。

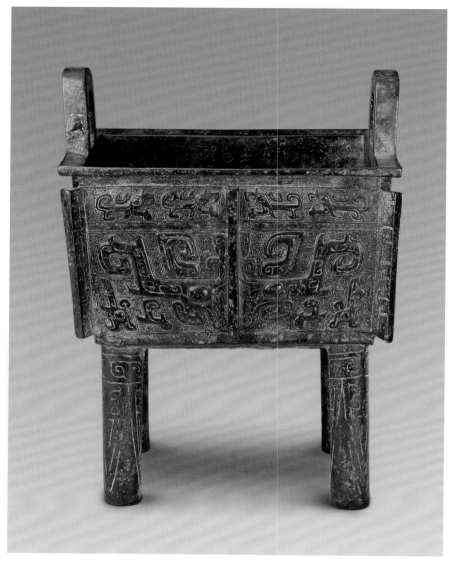

釋文
王易（錫）小臣缶渨
責（積）五年，缶用
作享大（太）子乙家
祀尊。舉父乙。

5

田告母辛方鼎
商
通高15.6厘米　口徑10.2×15厘米

**Rectangular Ding (cooking vessel) made
by Tian Gao for Mother Xin**
Shang Dynasty
Overall height: 15.6cm
Diameter of mouth: 10.2×15cm

雙立耳，方唇，四柱足。平蓋，中有
鈕。腹部上飾獸面紋，左右下三面飾
乳釘紋，足飾垂葉紋。蓋飾獸面紋。
器內壁及蓋有相同銘文，二行六字，
表明該器是田告為母辛所作的祭器。

此鼎造型古樸，紋飾精美，尤其是附
有平蓋，在方鼎中少見。

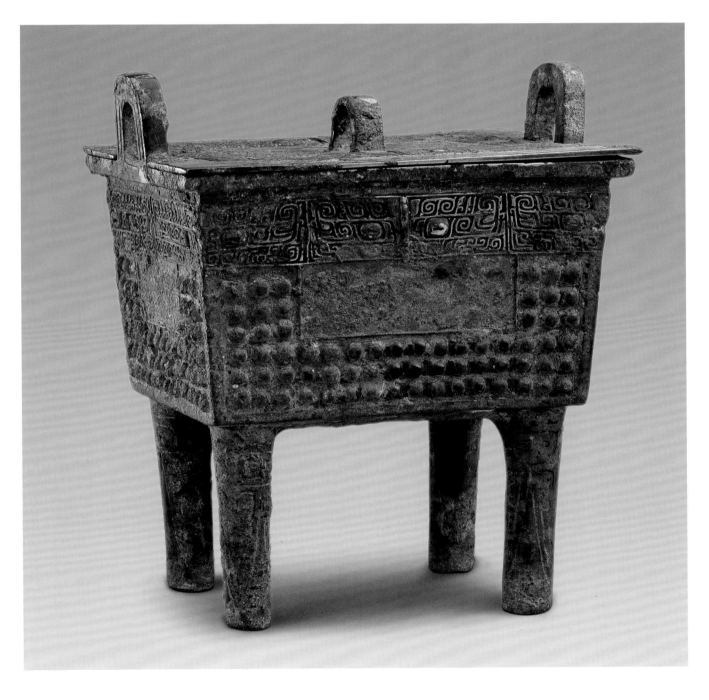

釋文
田告作
母辛尊。

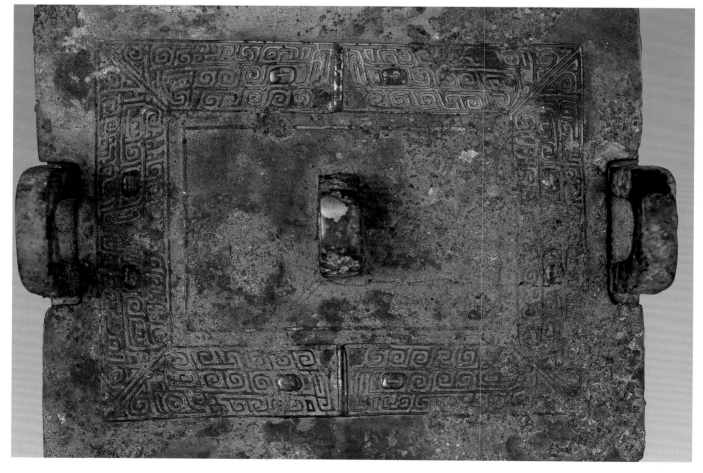

獸面紋扁足鼎
商
通高14.6厘米　口徑12.8厘米
清宮舊藏

**Ding (cooking vessel) with flattened legs
and animal mask design**
Shang Dynasty
Overall height: 14.6cm
Diameter of mouth: 12.8cm
Qing Court collection

雙立耳，外侈，圓腹較淺，似半球
形，三扁夔龍形足。腹部飾獸面紋三
組。

此鼎造型少見，紋飾精妙，且保存完
整，是商代青銅器的珍品。

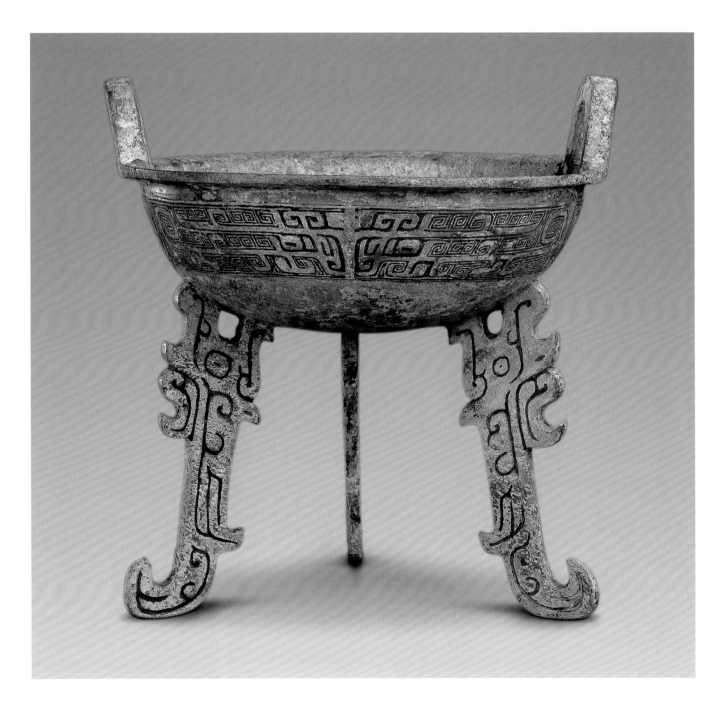

獸面紋大甗

商
通高80.9厘米　口徑44.9厘米
清宮舊藏

**Large Yan (cooking vessel) with animal
mask design**
Shang Dynasty
Overall height: 80.9cm
Diameter of mouth: 44.9cm
Qing Court collection

雙立耳，侈口，方唇，深腹，中有算，三鬲足，蹄形實足。頸飾由夔組成的獸面紋三組，每組之間有凸棱相隔。腹飾變形三角夔紋。頸、腹花紋均以雷紋作地。三鬲足飾獸面紋，凸起扉棱為鼻，下飾弦紋三道。

甗為蒸食器，為甑、鬲合體，是重要的青銅禮器。此甗器形巨大，紋飾精美繁複，配以歲久而成的淡綠銹色，更顯珍貴難得。

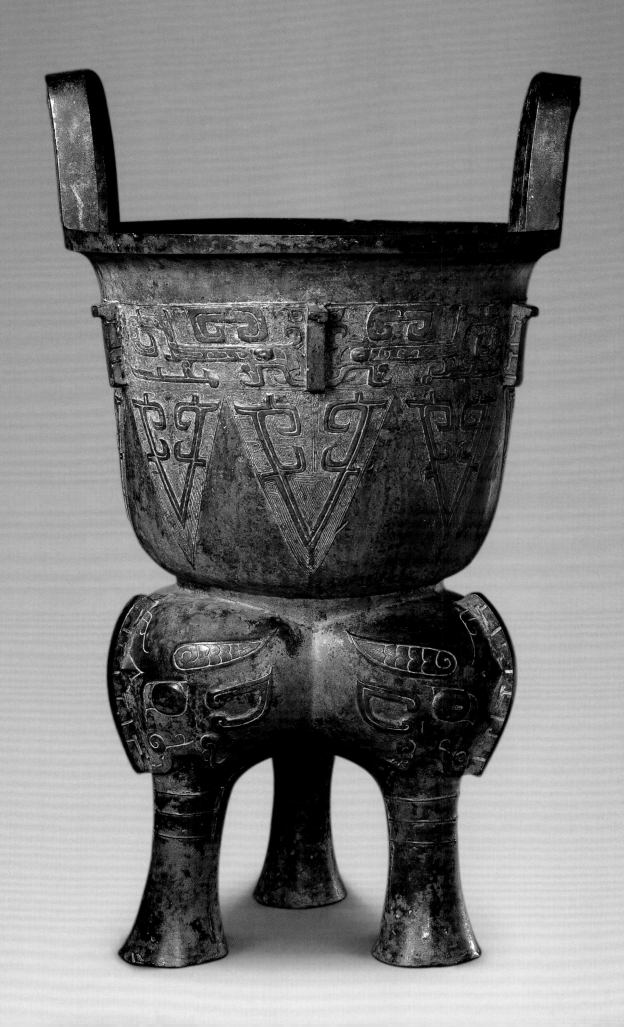

癸再簋
商
通高13厘米　口徑18.5厘米

Gui (container for serving food) with inscription "Gui Zai"
Shang Dynasty
Overall height: 13cm
Diameter of mouth: 18.5cm

侈口，鼓腹，高圈足。通體迴紋地，頸部飾夔紋、蕉葉紋，間有三凸起犧首紋，腹部飾獸面紋三組，圈足獸面紋三組，腹部與圈足相對各飾扉棱六道。器內底有銘文"癸再"。

簋，盛食器，與鼎配合使用，是重要的青銅禮器。此簋形態厚重，造型古樸，具有典型的商代晚期器特點。紋飾細密工麗，反映了商代高超的鑄造工藝水平和成熟的藝術手法，有很高的藝術價值。

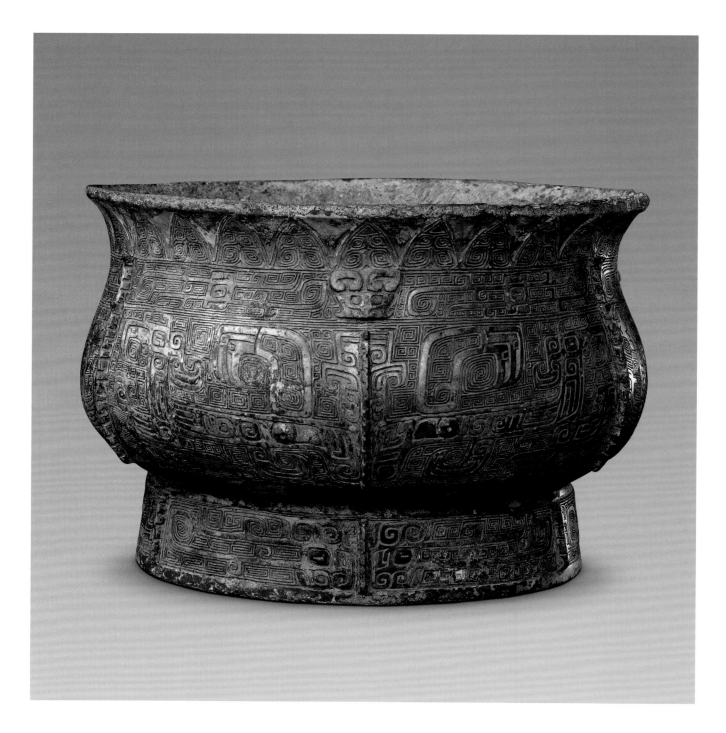

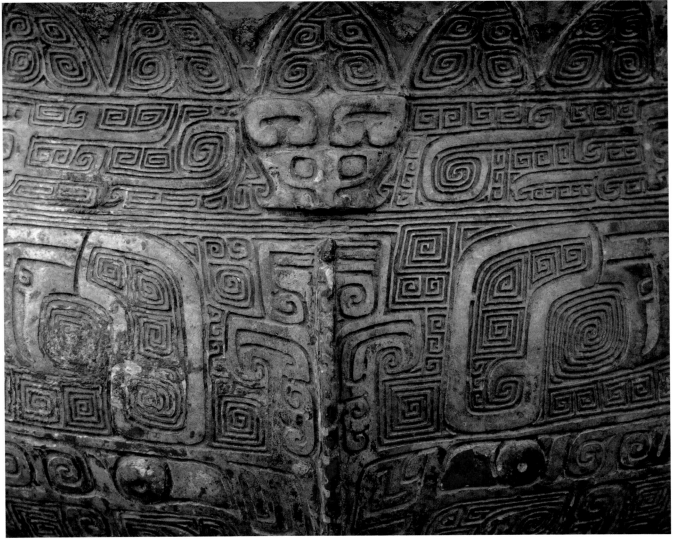

9

寧簋
商
通高17.4厘米　口徑21.2厘米
清宮舊藏

Gui (food container) with inscription
"Ning"
Shang Dynasty
Overall height: 17.4cm
Diameter of mouth: 21.2cm
Qing Court collection

圓體，肩部有兩個犧首形小貫耳，有蓋，蓋上有圓握，圈足。蓋飾勾蓮雷紋及目紋，腹飾目紋、幾何紋，迴紋地。足飾雷紋。蓋、器對銘"寧"字。

此簋造型、紋飾在同時期器中均十分罕見，鑄工精湛，紋飾奇麗，是一件難得的珍品。

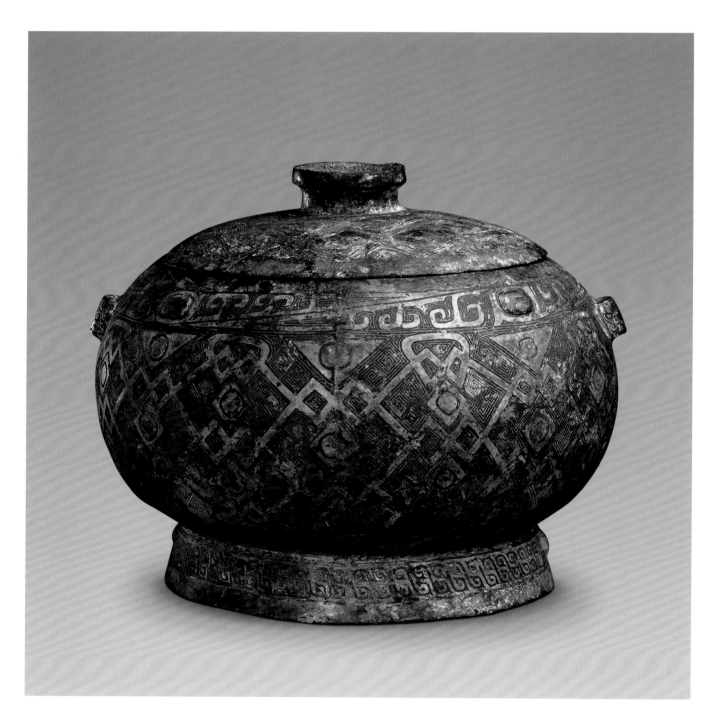

耳簋
商
通高14.2厘米　口徑19.7厘米

Gui (food container) with inscription "Er"
Shang Dynasty
Overall height: 14.2cm
Diameter of mouth: 19.7cm

折口，直壁深腹，雙耳，圈足。頸飾獸面紋一周，間有凸起犧首兩個。圈足飾獸面紋。耳上部飾獸頭，下有垂珥。器內有銘文三行20字，反映了貴族宴饗和賞賜。

此簋造型古樸，銘文內容具有一定的歷史價值。

釋文
辛巳，王酓多亞，耵亯京麗，易（錫）貝二朋，用作大（太）子丁𣪘。

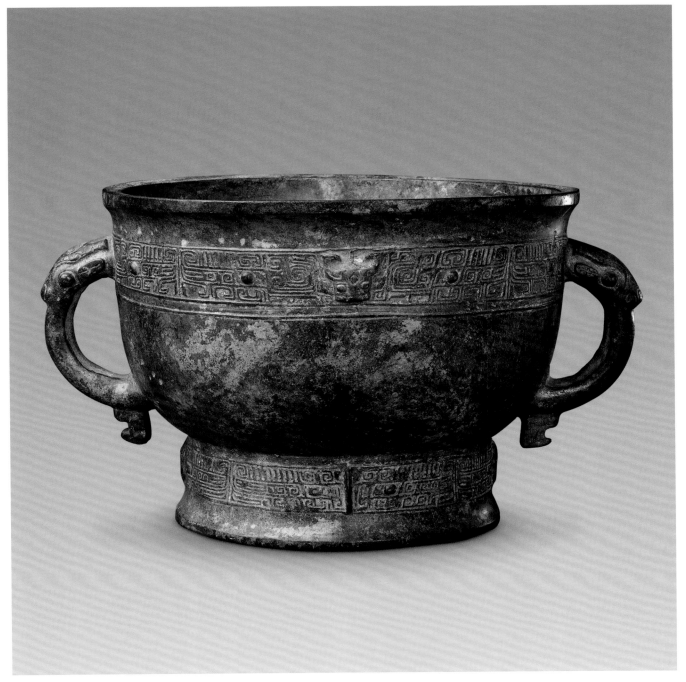

11

乳釘三耳簋
商
通高19.1厘米　口徑30.5厘米
清宮舊藏

Gui (food container) with three legs and nipple design
Shang Dynasty
Overall height: 19.1cm
Diameter of mouth: 30.5cm
Qing Court collection

折口，鼓腹，三獸耳，高圈足。頸飾目紋，腹飾乳釘雷紋，足飾獸面紋。

商代青銅簋，多為無耳、雙耳或四耳，此簋三耳，不僅造型殊為少見，而且紋飾精細工麗，為傳世珍品。原存頤和園，1951年歸故宮。

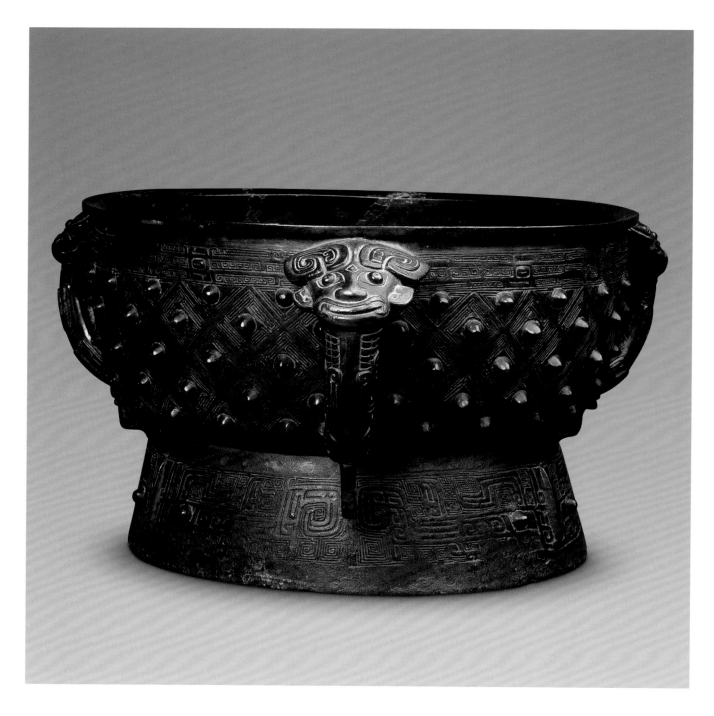

12

寧豆
商
通高10.5厘米　口徑12.1厘米

**Dou (food container) with inscription
"Ning"**
Shang Dynasty
Overall height: 10.5cm
Diameter of mouth: 12.1cm

直口，淺腹，高圈足。腹飾渦紋，圈
足飾弦紋二道。器內底有銘文"寧"
字。

豆，盛食器，為重要禮器，以偶數組
合。商代青銅豆傳世絕少，此豆是罕
見之器，為研究商代青銅禮器提供珍
貴的實物資料。

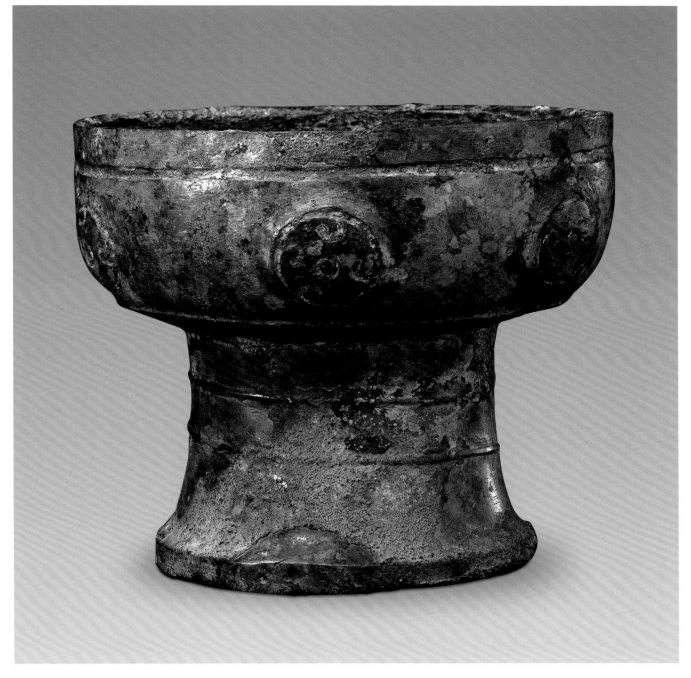

13

亞匕
商
長20.3厘米　寬3.8厘米

Bi (food container) with inscription "Ya"
Shang Dynasty
Length: 20.3cm　Width: 3.8cm

長條形，正面飾花紋。正面有銘文
"亞⊙" 二字。

匕為取食器，多與鼎、鬲同出。商代
匕有銘文者極少，故十分難得。

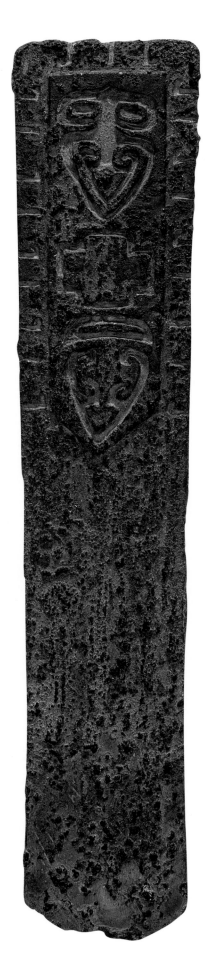

14

獸面紋帶盤鼎
西周早期
高20.2厘米　口徑16.4厘米

Ding (cooking vessel) with a disc and animal mask design
Western Zhou Dynasty
Height: 20.2cm
Diameter of mouth: 16.4cm

圓形，立耳，淺腹，圓底，下有三龍形扁足，腿足中部裝置一個圓盤，用以盛放炭火，可用於加溫。腹飾獸紋，獸目處於圖案的中間，顯得十分協調。

此鼎扁足造型頗具特點，以直立的夔龍組成三足，彎曲的尾部增加了造型的氣勢。現存最早的扁足鼎為商代二里岡時期。商代，扁足有夔龍形和鳥形，帶盤的扁足鼎則是到了西周早期才開始出現。

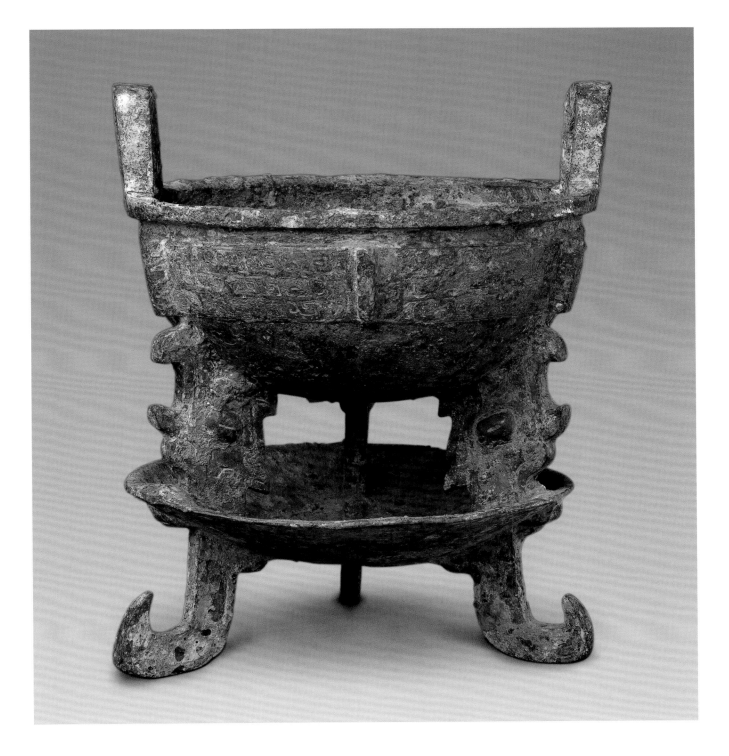

15

水鼎
西周早期
高23厘米　口徑20厘米

**Ding (cooking vessel) with inscription
"Shui"**
Western Zhou Dynasty
Height: 23cm
Diameter of mouth: 20cm

圓腹，雙立耳，圜底，三柱足。腹上鑄四道扉棱，扉棱狀若勾環，四邊撲出。腹上部前後各飾一角一足、張口、卷尾的典型對夔紋，中部飾直紋，下部三角垂葉紋。足上部飾獸面，下有弦紋兩道。器內底鑄銘一"水"字，應是鼎主家族族徽或私名。

此鼎整體造型雅致，腹和足上的扉棱增加了雄偉的氣勢和華麗感。三足表現出柱足向蹄足過渡的形態，雙耳的位置也界於直耳與附耳之間，時代應屬西周早期。

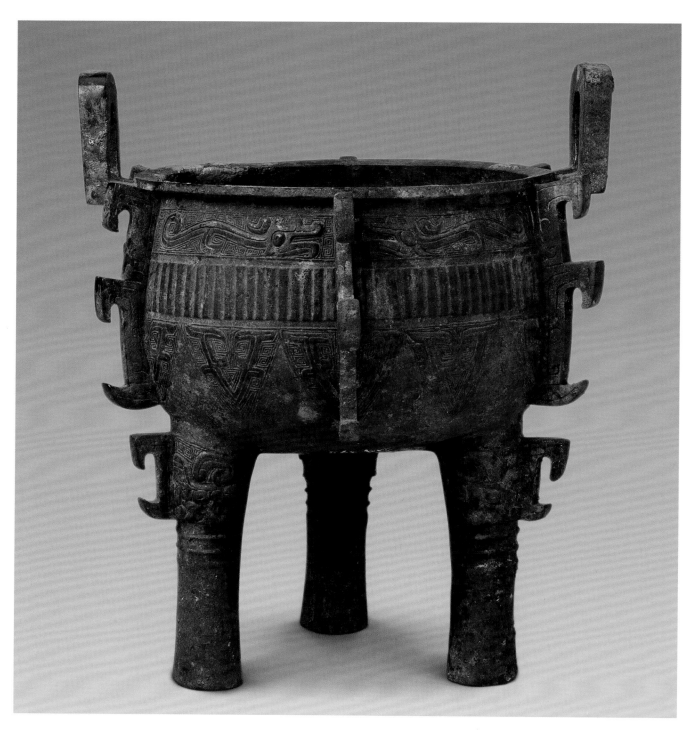

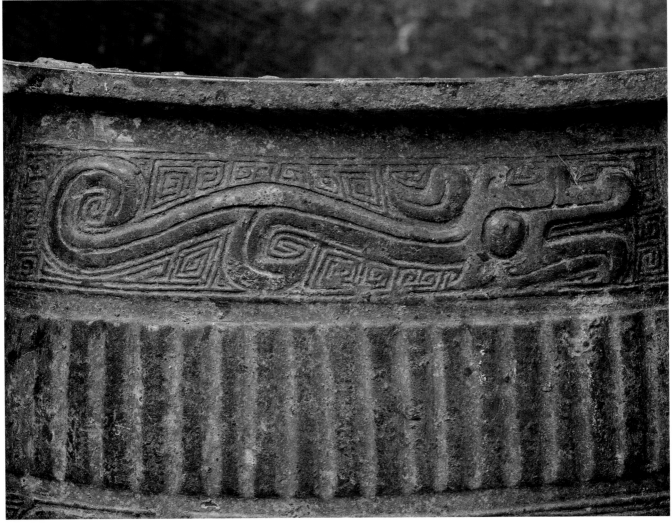

伯龢鼎
西周
高30.3厘米　口徑25厘米

Ding (cooking vessel) made by Bo He for Uncle Xin
Western Zhou Dynasty
Height: 30.3cm
Diameter of mouth: 25cm

平沿，立耳，鼓腹，柱足。口沿下飾夔龍紋帶，夔兩兩相對，正中夾以圓渦紋。雲雷紋填地。鼎內有銘文三行十字，記述龢和為召伯父辛而作寶鼎。

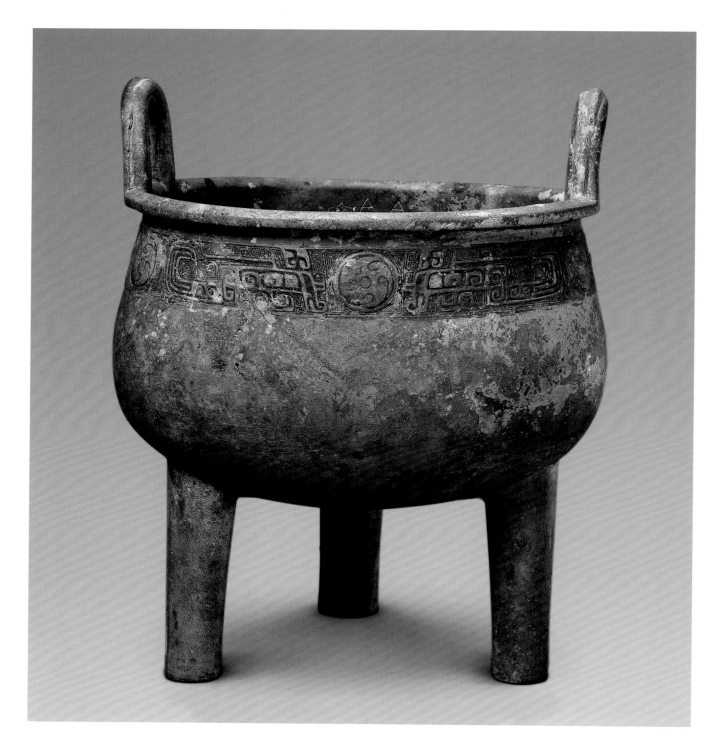

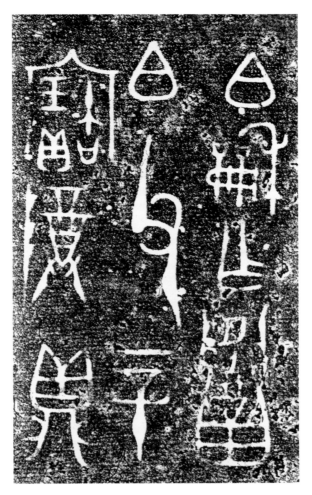

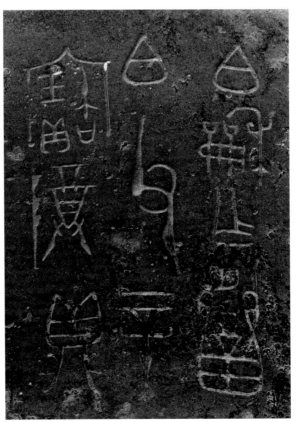

17

師旅鼎
西周早期
高15.8厘米　口徑16.2厘米

Shi Lü Ding (cooking vessel)
Western Zhou Dynasty
Height: 15.8cm
Diameter of mouth: 16.2cm

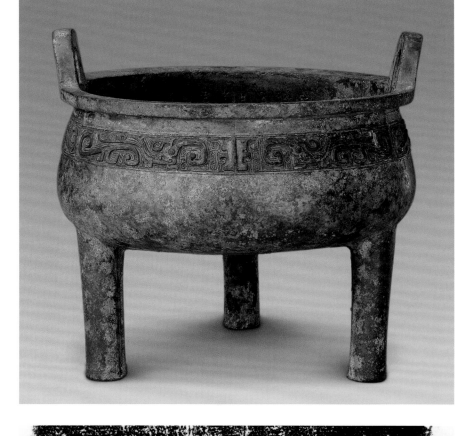

圓淺腹，立耳，三柱足。口沿下飾一
周長身分尾、垂嘴的鳥紋，以雲雷紋
為地。器內壁鑄銘文八行79字，記師
旅眾僕因不隨從周王征戰方國，而被
上級白懋父罰幣三百，並對其警告。

此鼎銘文反映了西周早期奴隸士兵反
戰的情況，被罰者將受罰內容記錄在
銘文中，是很少見的。此器的造型、
花紋工緻，長篇銘文精美。為西周早
期成王時代器，是西周青銅器的標準
器之一。

釋文
唯三月丁卯，師旅眾仆不
從王征于方，雷更（使）乕弘
以告於白懋父，在芥，白懋
父廼（乃）罰得㝬古三百孚，今弗
克乕罰，懋父令（命）曰：義（宜）播
叡（諸）乕不從乕右征，今毋播
其又（有）內於師旅。弘以告中
史（使）書。旅對乕質於尊彝。

頌鼎
西周
高38.4厘米　口徑30.3厘米
清宮舊藏

Song Ding (cooking vessel)
Western Zhou Dynasty
Height: 38.4cm
Diameter of mouth: 30.3cm
Qing Court collection

圓腹，立耳，口沿向外平折，圜底，蹄足。全身素面，僅腹上部飾兩道弦紋。鼎內有銘文14行151字，記載了周王冊命頌管理新造的宮殿事物，並賞賜給頌命服、佩玉、旗幟等。

此鼎銘文對研究西周禮儀和名物制度都有重要的歷史價值。

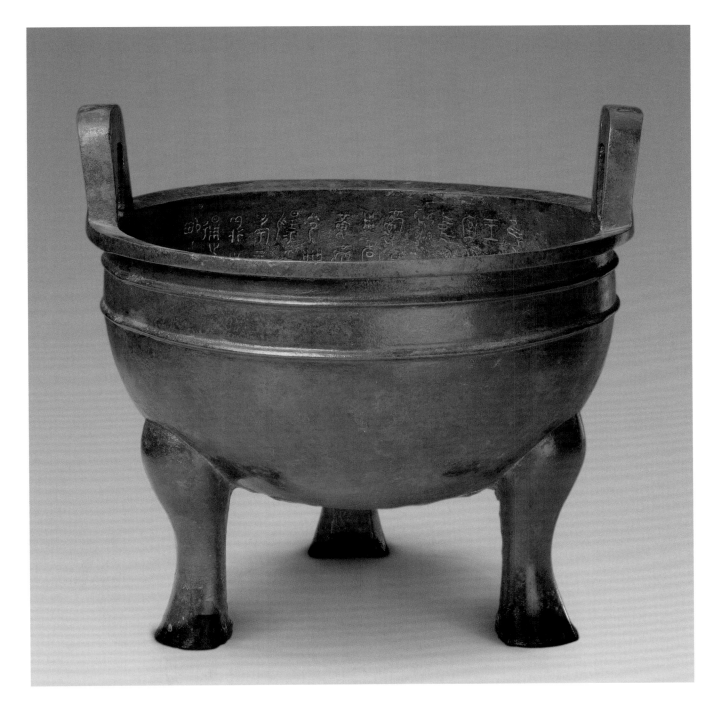

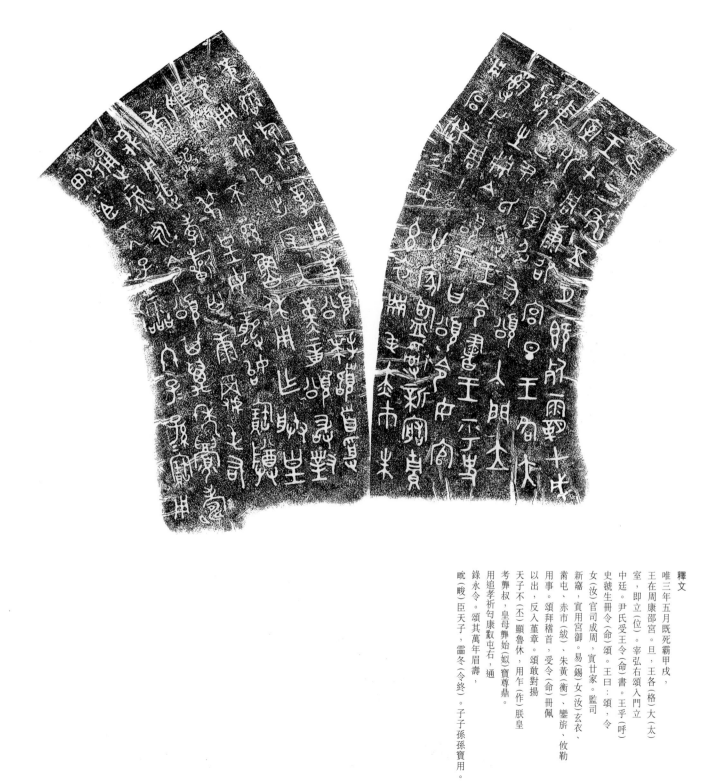

19

大鼎
西周晚期
高39.7厘米　口徑38.7厘米

Ding (cooking vessel) made by Da
Western Zhou Dynasty
Height: 39.7cm
Diameter of mouth: 38.7cm

圓腹，立耳，口沿平外折，闐底，蹄足。腹上部飾兩道弦紋。器內有銘文80字，記載周王冊命大，讓其與同僚守衛於宮門之內，並賞賜給大30匹馬，大稱頌天子恩惠，造此鼎祭祀己伯。

此鼎造型渾厚，裝飾簡樸，是西周晚期青銅鼎最常見的形式之一。銘文對研究西周守衛制度，以及賞賜內容有重要價值。

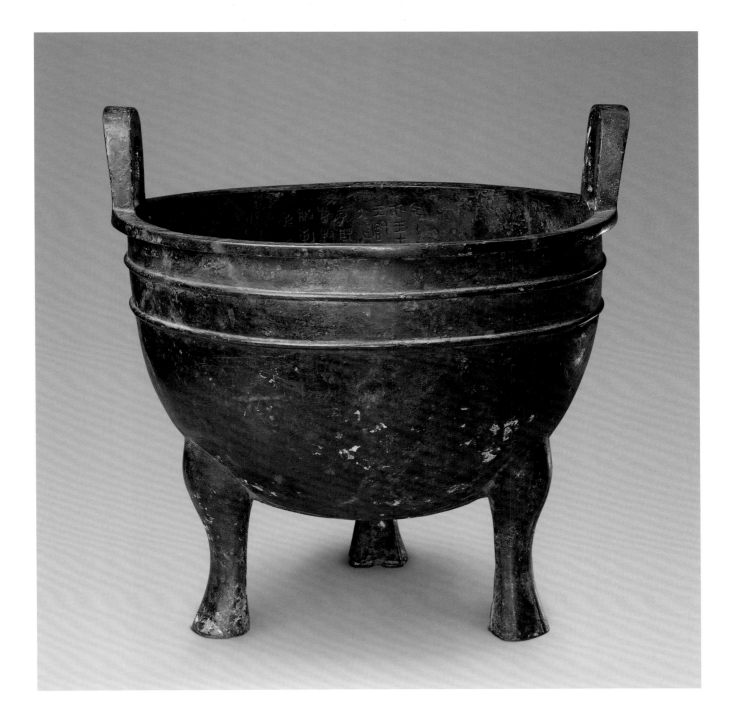

釋文

唯十又五年三月既霸丁
亥，王在鬮侲宮。大以氒（厥）友守。
王卿（饗）醴。王乎（呼）善夫騥召
大以氒（厥）友入玫。王召走馬雁
令取𤔲鬮卅匹易（錫）大。大拜稽
首，對揚天子不（丕）顯休，用乍（作）
朕剌考己白（伯）盂鼎。大其
子子孫孫萬年永寶用。

28

20

內史鼎
西周
高21厘米　口徑17.3厘米

Nei Shi Ding (cooking vessel)
Western Zhou Dynasty
Height: 21cm
Diameter of mouth: 17.3cm

口微斂，圓唇，腹部微向下傾垂，立耳，柱足。口沿下飾弦紋兩道。器內壁上鑄有銘文26字，記載了內史賞賜給非余30斤銅。這對於研究西周賞賜內容有一定價值。

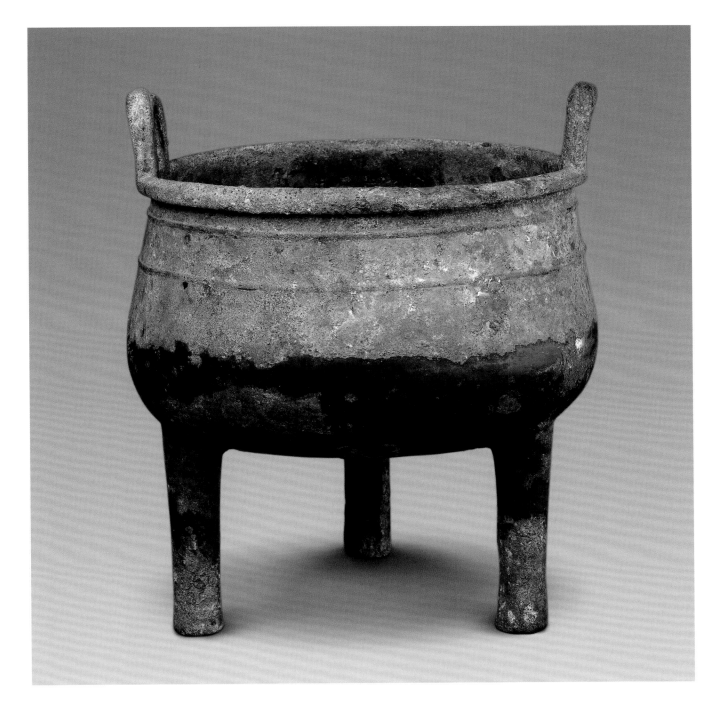

釋文
內史令毀事，
易（錫）金一鈞，非余
曰：內史舞朕。
天君其萬年，
用為考寶尊。

21

虢文公子段鼎
西周晚期
高30厘米　口徑30.9厘米
清宮舊藏

**Ding (cooking vessel) made by Duan,
Master Wen of the State of Guo**

Western Zhou Dynasty
Height: 30cm
Diameter of mouth: 30.9cm
Qing Court collection

圓淺腹，立耳，平沿外折，圜底，蹄
足。腹上部飾變形獸紋帶，下部飾環
帶紋，間以弦紋。鼎內壁有銘文四行
21字，記載了此鼎是虢文公子段為叔
妃所造。

虢為西周分封的諸侯國，有東虢、西
虢、北虢之分，東虢在今河南滎陽市
東北，西虢在今陝西寶雞東，北虢在
今河南三門峽市和山西平陸一帶。該
器對研究西周晚期虢國銅器和歷史提
供了重要資料。

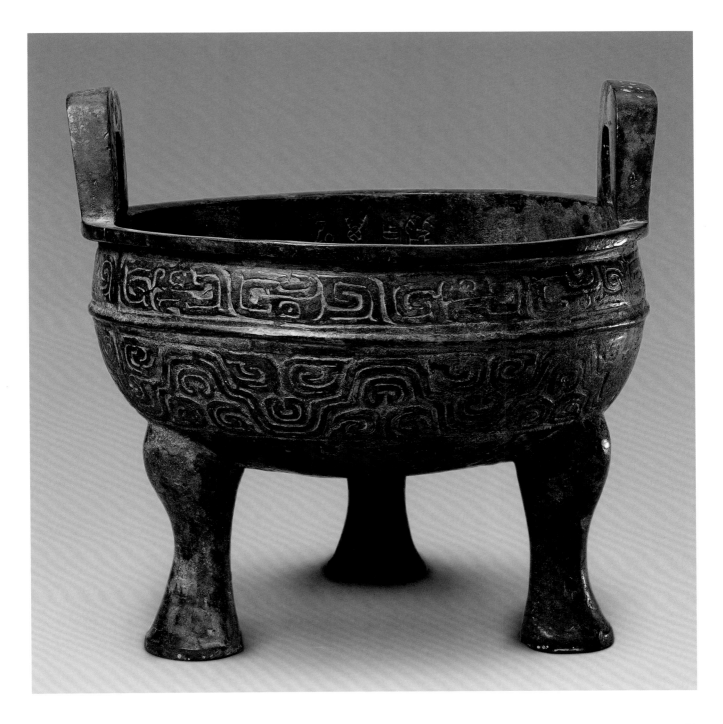

釋文
虢文公子段
乍（作）叔妃鼎，其
萬年無疆，子
孫孫永寶用享。

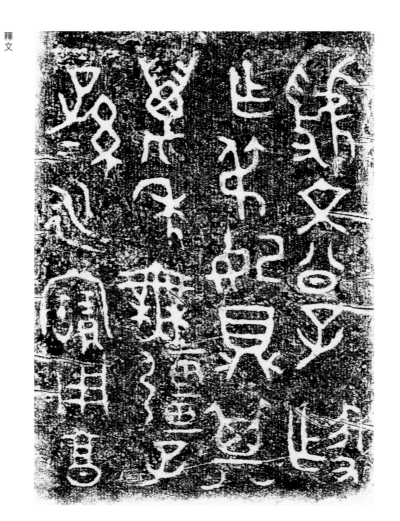

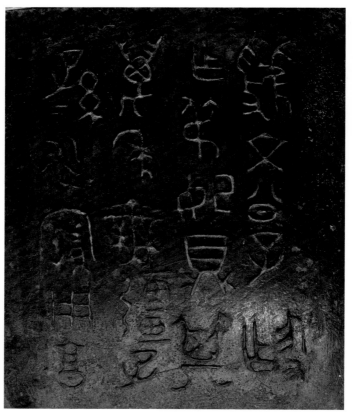

22

姬鬲鼎
西周
高27.3厘米　口徑28.4厘米
清宮舊藏

Ji Shang Ding (cooking vessel)
Western Zhou Dynasty
Height: 27.3cm
Diameter of mouth: 28.4cm
Qing Court collection

平唇，立耳，鼓腹，圜底，三蹄足。口沿下飾重環紋帶，腹部飾環帶紋，間以弦紋。鼎內壁有銘文27字，從內容看僅為下半部分。

此器應有兩件，羅振玉在《貞松堂集古遺文》中說："其文僅存後半，殆一文分鑄二器若編鐘然"。此鼎環帶紋極具特色，打破了以往獸面紋對稱、靜態的規律，它運用連續反復，產生韻律感，是青銅器紋飾的一大發展。

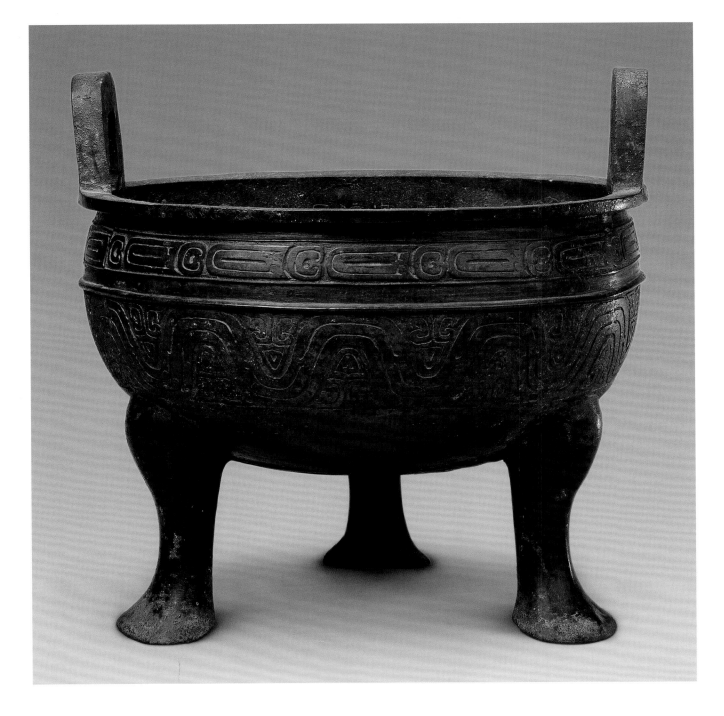

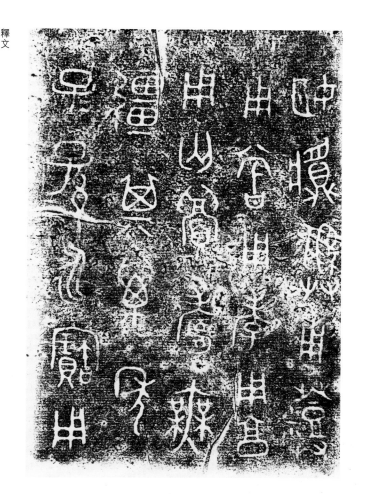

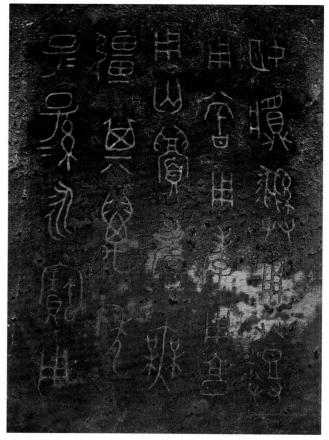

釋文

姬鼎彝，用鬻，
用嘗，用孝，用享，
用匄眉壽無
疆，其萬年
子子孫孫永寶用。

23

克鼎
西周
高35.4厘米　口徑33厘米

Ding (cooking vessel) made by Ke to pray for happiness and longevity
Western Zhou Dynasty
Height: 35.4cm
Diameter of mouth: 33cm

口部微斂，方唇寬沿，大立耳，鼓腹，腹壁厚實，蹄形足。口沿下飾有三組變形獸面紋，間隔以六道棱脊。腹部飾寬大的環帶紋。立耳兩側飾有相對的龍紋。三足上部是突出的獸首。腹內底有三個凹穴，與足相對，凹穴周圍各有一圈合鑄時留下的鑄縫。內壁鑄銘文72字，記述周王命膳夫克指揮成周八師，克作寶鼎紀念。

此鼎形制厚重，整體氣魄雄渾，威嚴沉重，紋飾疏朗暢達，長篇銘文，字體成熟。克鼎共存八件，一大七小，1890年出土於陝西省扶風縣法門寺任村，現分藏北京故宮博物院、天津藝術博物館、上海博物館、南京大學和日本書道博物館、滕井有鄰館、黑川文化研究所。此為小克鼎。

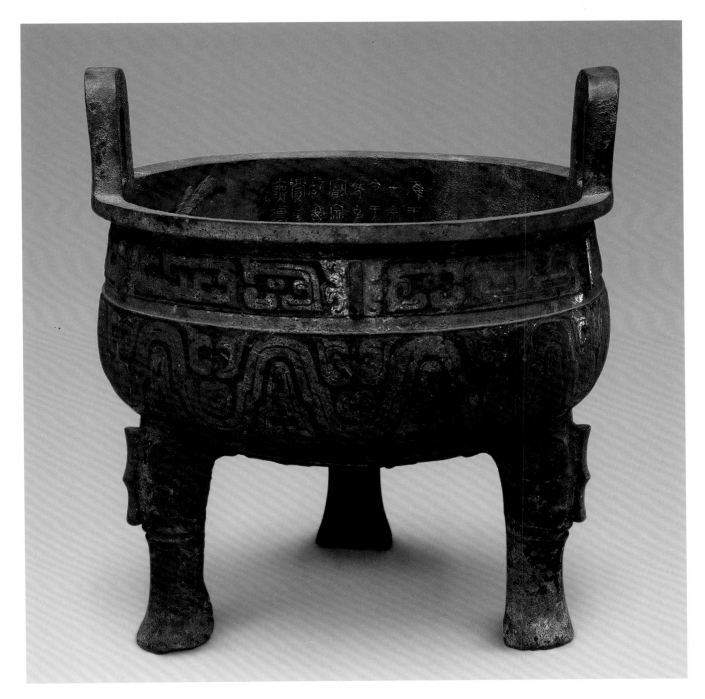

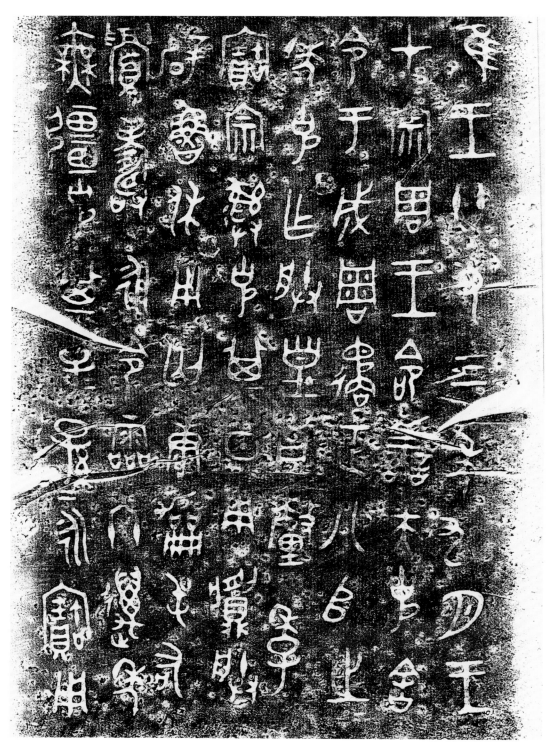

釋文

唯王廿又三年九月，王
在宗周，王命善夫克舍
令于成周遹正八師之
年。克乍（作）朕皇且（祖）釐季
寶宗彝。克其日用韲朕
辟魯休，用匄康勴（樂）屯（純）右（佑）
眉壽，永令（命）霝冬（令終），萬年
無疆。克其子子孫孫永寶用。

24

龍紋有流鼎
西周
高15.5厘米　口徑17.1厘米
清宮舊藏

Ding (cooking vessel) with a spout and dragon design
Western Zhou Dynasty
Height: 15.5cm
Diameter of mouth: 17.1cm
Qing Court collection

直沿，沿口有流，附耳，圜底，蹄足。口下飾夔龍紋，作回首狀，長尾逶迤。腹部飾環帶紋。足上部飾獸面紋。

此鼎造型特殊，口沿置流，較為少見，是西周中期以後的新特點。周身細緻的花紋，纖細的三足，使其更顯精巧。

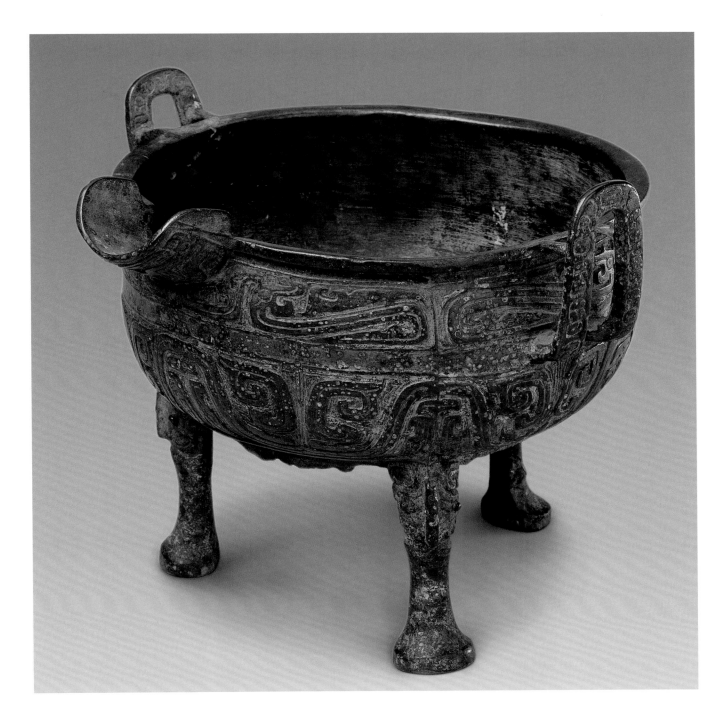

師趛鬲

西周

高50.8厘米　口徑47厘米

Li (cooking vessel) made by Shi Qin to worship his parents

Western Zhou Dynasty

Height: 50.8cm

Diameter of mouth: 47cm

圓口，平沿，平唇，腹耳高出口沿，三袋足。頸、腹飾夔紋，以雲雷紋襯托。足外側出脊。腹內有銘文五行28字，記述師趛為死去的父母作祭器。

此器造型雄奇、宏鉅，紋飾瑰麗，具有強烈的裝飾效果，可謂是鬲中之王。銘文書體結構嚴謹，點畫遒勁，為金文書法的上乘之作。

釋文

唯九月初吉庚寅，師趛乍（作）文考聖公、文母聖姬尊鬲，其萬年子孫永寶用。

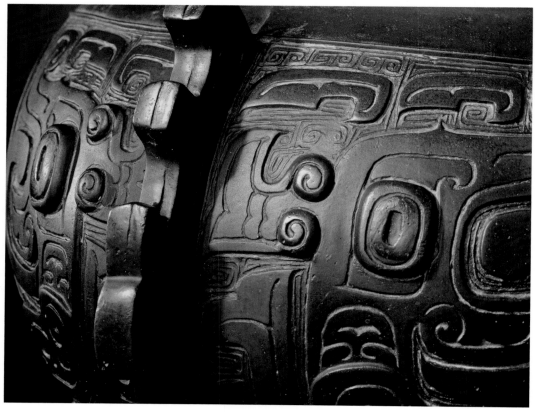

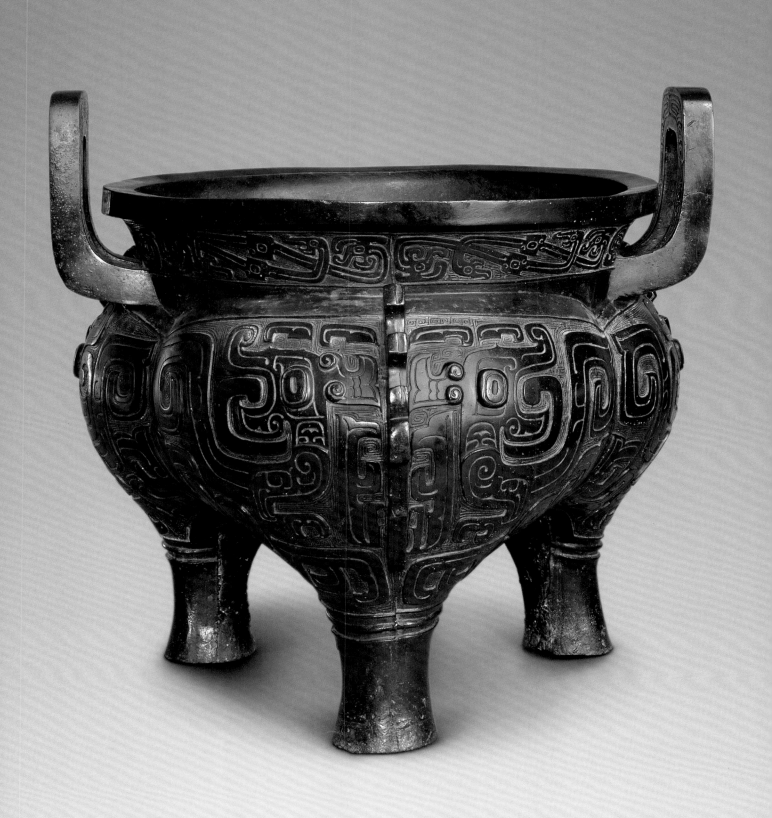

削刑奴隸守門鬲
西周
高13.5厘米　口徑11.2×9厘米

Rectangular Li (cooking vessel) with design of a slave at a door whose feet had been cut off as a punishment
Western Zhou Dynasty
Height: 13.5cm
Diameter of mouth: 11.2×9cm

分上下兩部分，上部用於炊煮，長方形，平口，方唇，四角成圓形。下部略小於上部，一面有可開閉的兩扇門，門外鑄有一個受過削刑的奴隸形象，其它三面有孔，可以出煙。上部頸部飾竊曲紋，腹四面飾環帶紋；下部飾雲紋。

削刑，是古代砍掉腳的酷刑。此鬲形制特殊，較為少見。鬲門上所鑄的削刑奴隸形象，是西周奴隸生活的真實寫照，為研究西周奴隸制的重要資料。

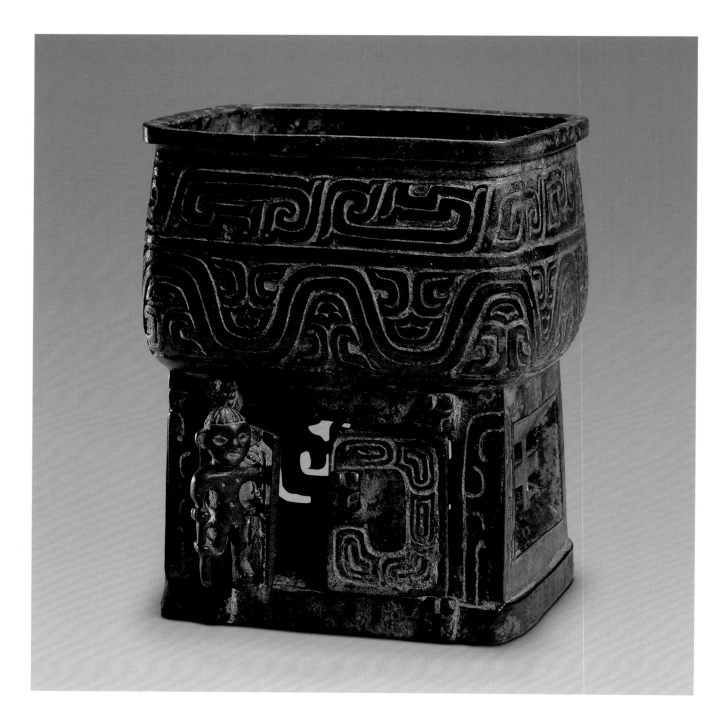

27

捲體夔紋簋
西周早期
高15.8厘米　口徑18.5厘米
清宮舊藏

Gui (food container) with coiling Kui-dragon design
Western Zhou Dynasty
Height: 15.8cm
Diameter of mouth: 18.5cm
Qing Court collection

侈口，圓腹，獸頭雙耳，圈足。腹飾浮雕夔龍紋，兩兩對峙，圓目突起，張口捲唇，身尾捲曲。雙耳下有垂珥，珥上飾鳥尾、鳥爪。圈足飾弓身捲尾夔龍，獨角，口向下。通體用細雲紋填地。

此簋造型端莊，紋飾富麗，捲體夔紋少見，是西周早期青銅器花紋的一種樣式。

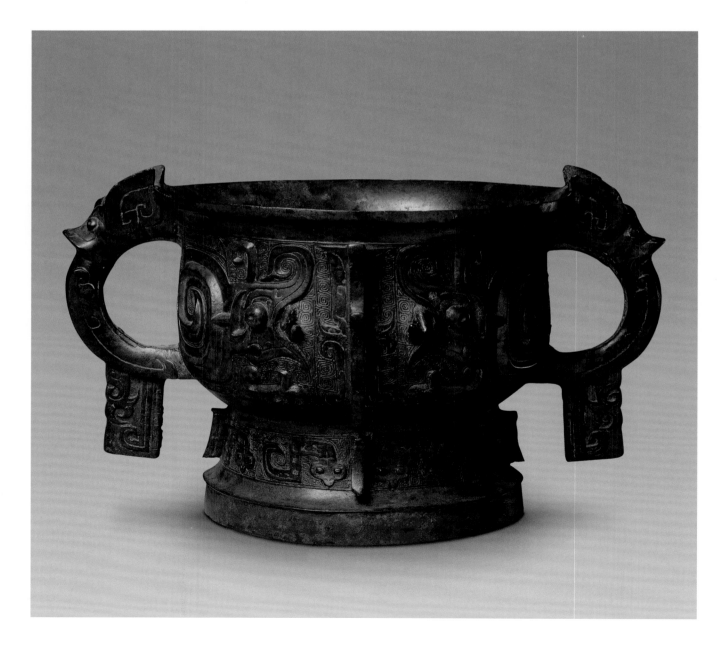

28

董臨簋
西周早期
高16.7厘米　口徑21.1厘米
清宮舊藏

Gui (food container) made by Jin Lin to worship Father Yi
Western Zhou Dynasty
Height: 16.7cm
Diameter of mouth: 21.1cm
Qing Court collection

侈口，圓腹，雙耳，圈足。通體紋飾富麗，腹部為覆蓋半面的獸面紋，頸部與圈足為一周龍紋、雲紋組合的紋飾，間有獸頭。雙耳將龍和鳥的形象結合，上部為龍頭，有聳立的雙角和突出的尖牙；下部為鳥，鳥嘴彎曲，鳥身和兩翼略作弧形，長方形珥上刻出鳥足和鳥尾。內底有銘文八字，記此簋是為祭祀父乙而製。

此簋紋飾、造型精美，特別是雙耳雕鑄極繁複、生動，在商周青銅器中是很少見的。

釋文
董臨乍（作）父乙
寶尊彝。

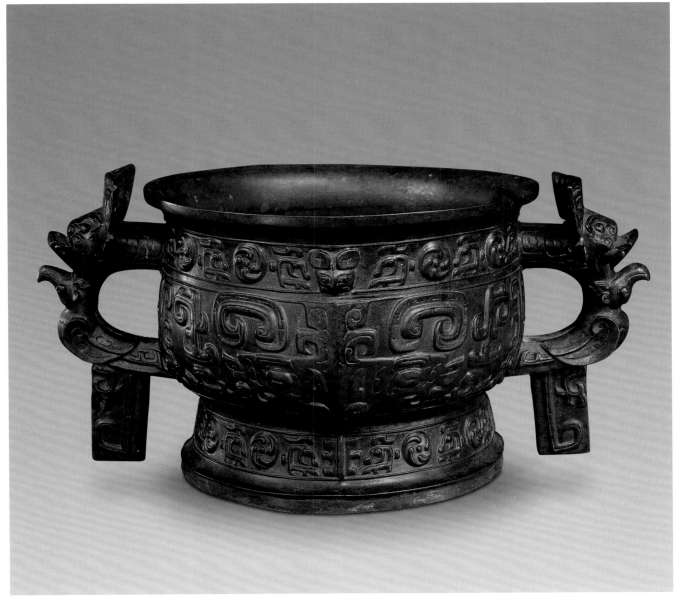

43

榮簋
西周早期
高14.8厘米　口徑20.6厘米
清宮舊藏

Gui (food container) made by Rong
Western Zhou Dynasty
Height: 14.8cm
Diameter of mouth: 20.6cm
Qing Court collection

圓口，平沿，平唇，淺腹，四獸耳，高圈足。腹部上、下各有一道凸弦紋，弦紋內飾圓渦紋，間有一倒夔紋。每個耳的獸角，均高出口沿，並有長下垂的小珥，珥上雕獸足。圈足飾四組獸面紋。內底銘文五行30字，記載周王賞賜給榮一百朋貝，榮為感謝周天子的嘉獎，作寶簋紀念。

此簋從造型、花紋、銘文內容綜合考察，屬西周早期康王時代器。形制雄奇，造型端莊穩重，花紋古樸典雅。四耳簋，在同類器中較少見，可作為此時期的標準器。銘文提到器主榮受到周王賞賜一百朋的貝，數目之大，在金文中少見，對研究西周早期社會經濟有一定的史料價值。

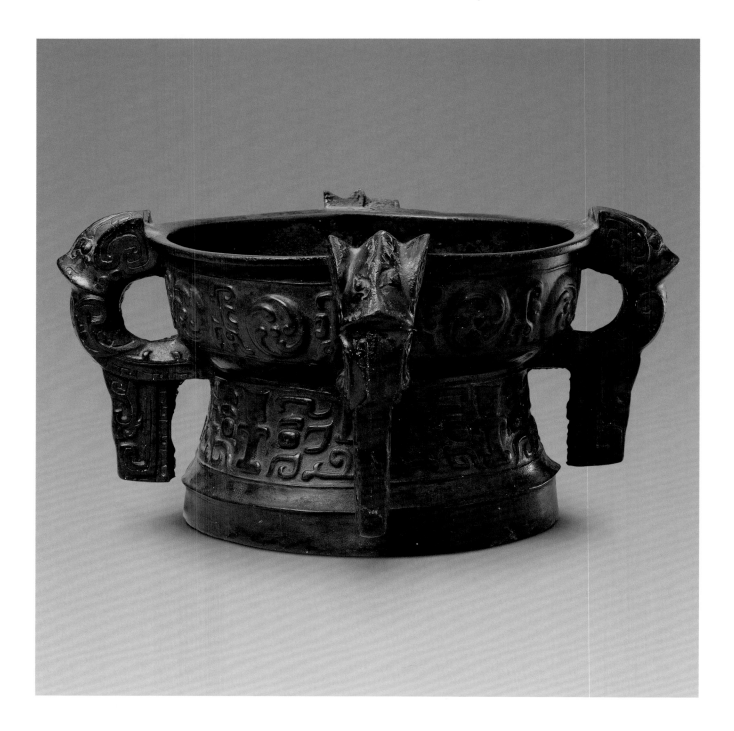

30

伯作簋
西周
高14.9厘米　口徑20.9厘米
清宮舊藏

Gui (food container) with inscription "Bo Zuo"
Western Zhou Dynasty
Height: 14.9cm
Diameter of mouth: 20.9cm
Qing Court collection

侈口，方唇，雙耳，鼓腹，圈足。雙耳的裝飾十分生動，上部雕刻出一鳳頭，上有聳立的鳳冠，鳳目圓睜，十分突出，垂珥刻有鳳爪和鳳尾。頸部飾長尾鳳鳥紋帶，正中間有犧首。腹部為兩只相向的鳳鳥紋，嘴彎曲，長冠垂於身前，尾逶迤於後，顯得十分華麗。圈足上為目紋和斜角雲雷紋。器內底有銘文"伯乍（作）簋"。

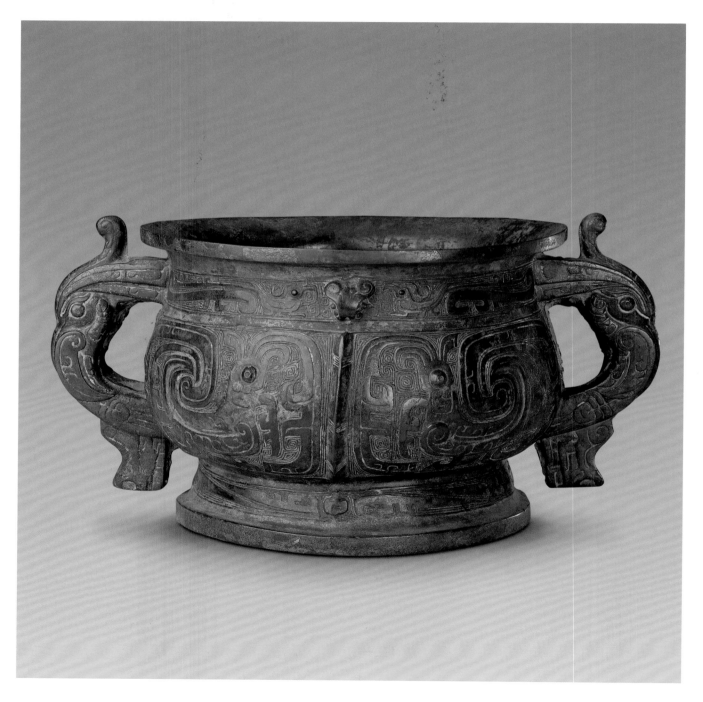

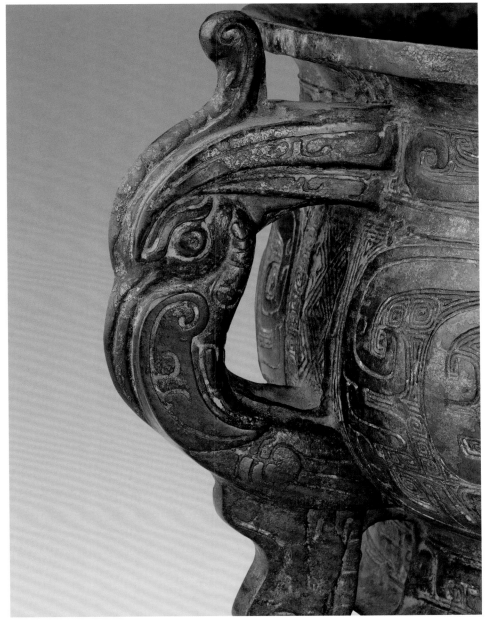

師西簋
西周晚期
高22.5厘米　口徑20.9厘米

Gui (food container) made by Shi You
Western Zhou Dynasty
Height: 22.5cm
Diameter of mouth: 20.9cm

弇口，鼓腹，雙耳，有蓋，圈足下有三個獸面扁足。耳上的獸角呈螺狀，獸鼻翻捲。口下、蓋沿及圈足均飾重環紋，腹部和蓋頂作瓦紋。蓋、器分別鑄有銘文107字和106字，內容相同，記周王在吳太廟冊命師西，讓他承嗣其祖的官職、封地，並賞賜給他服飾、玉佩和車馬器。周王命令師西要日夜地執行自己的任務，不能忘記。師西感謝周王的冊命，並鑄造簋祭祀先人。

此簋是西周晚期的流行樣式。銘文內容是研究西周世官世祿的重要資料。

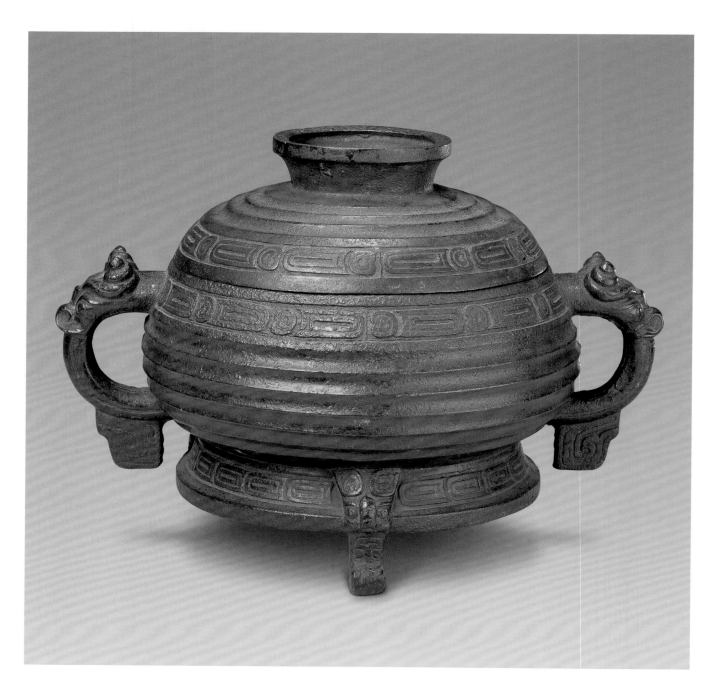

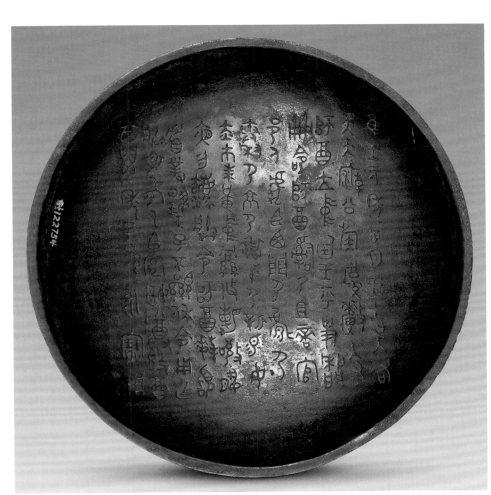

釋文

唯王元年正月，王在吳，各（格）
吳大（太）廟。公族瑪釐入右
師西，立中廷。王乎（呼）史醽
冊命師西：嗣乃且（祖）啻官
邑人、虎臣，西門尸（夷），
秦尸（夷），京尸（夷），弄身尸（夷），
赤市（韍）、朱黃（衡）、中鱳、攸勒。敬夙
夜勿法（廢）朕令（命）。師西拜稽
首，對揚天子不（丕）顯休令（命），用乍（作）
朕文考乙白（伯）究姬尊簋。酉
其萬年子子孫孫永寶用。

49

32

追簋
西周
通高39.4厘米　口徑27厘米
清宮舊藏

Gui (food container) made by Zhui
Western Zhou Dynasty
Height: 39.4cm
Diameter of mouth: 27cm
Qing Court collection

圓體，束頸，垂腹，有蓋，下具方座。雙耳鑄成顧龍形，龍耳高聳，捲曲的龍尾作垂珥。蓋上、器身和方座四面飾夔鳳紋，回首垂冠，精美生動。其上下間隔有竊曲紋帶，通身用雲雷紋作地。蓋冠上亦有一鳳鳥紋。器、蓋有銘文七行60字，內容是：追

自稱日夜操勞主管的事，周天子對他賞賜很多，追稱揚天子的恩惠，造簋祭祀祖先。

此簋形體瑰麗，龍耳造型生動。銘文內容對研究西周祭祀和稱謂情況有一定的史料價值。

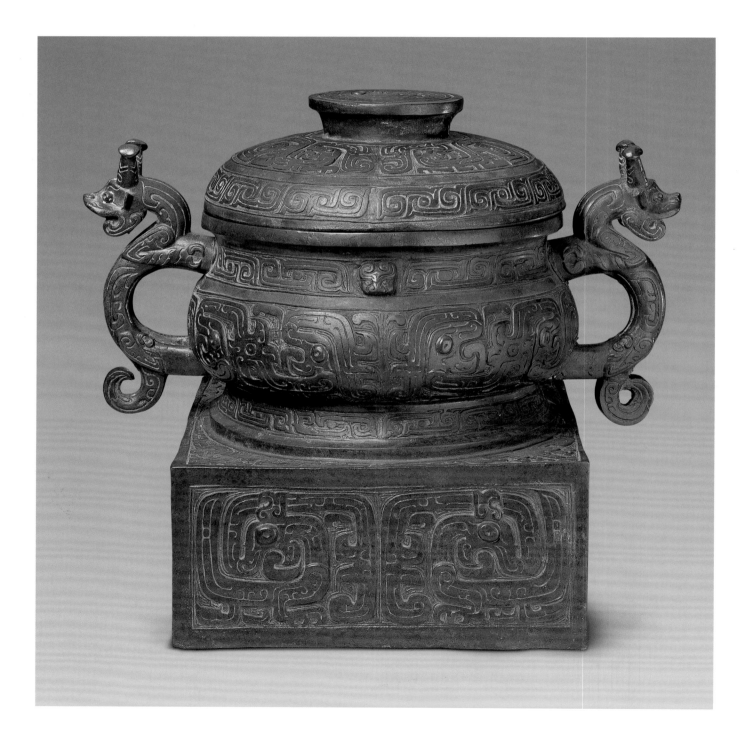

釋文

追虔夙夕，帥乎（厥）死事，
天子多易（錫）追休，追敢
對天子顯揚，用乍（作）朕皇
且（祖）考障簋，用享孝於
前文人，用祈句眉壽
永令（命），畯臣天子，霝（令）冬（終），追
其萬年子子孫孫永寶用。

33

格伯簋
西周晚期
高23.5厘米　口徑21.3厘米

Ge Bo Gui (food container)
Western Zhou Dynasty
Height: 23.5cm
Diameter of mouth: 21.3cm

圓腹，圈足，有方座。二獸首耳，耳下端似象鼻捲曲。器頸前後兩面各鑄一半凸起的獸頭，獸頭兩側飾夔紋和圓渦紋。器腹和方座中心部分飾豎直道紋。圈足飾四瓣花和渦紋。方座平面的四角飾獸面紋，四立面兩側和上端飾竊曲紋和渦紋。器內底有銘文八行82字，有奪字，記格伯用良馬四匹換取倗生三十田，雙方分執契券，勘定田界。

此簋屬西周恭王時代，銘文所記換田內容要比史籍記載的魯宣公十五年（前594年）魯國廢除井田制，公佈"初稅畝"，正式以官方名義承認私人佔田的合法性早數百年，對研究西周晚期土地制度的變化有重要價值。其造型厚重、莊嚴，花紋構成新穎，銘文書法遒勁灑脫。

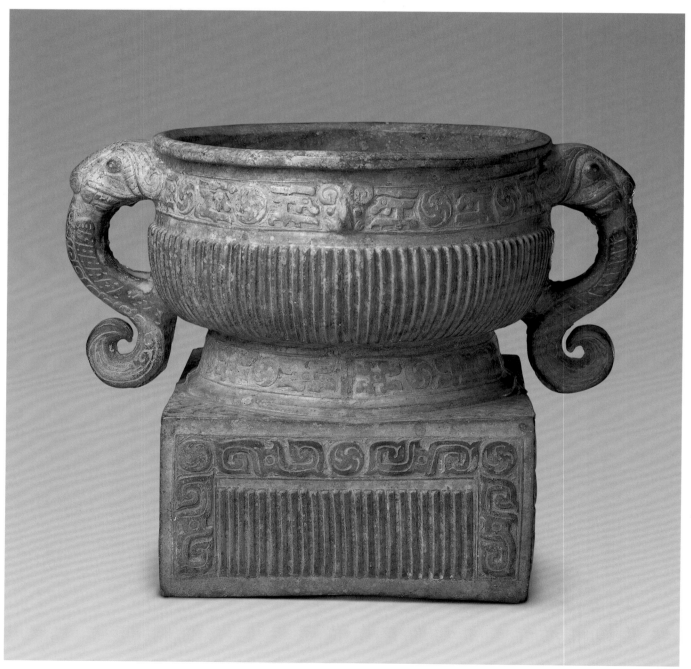

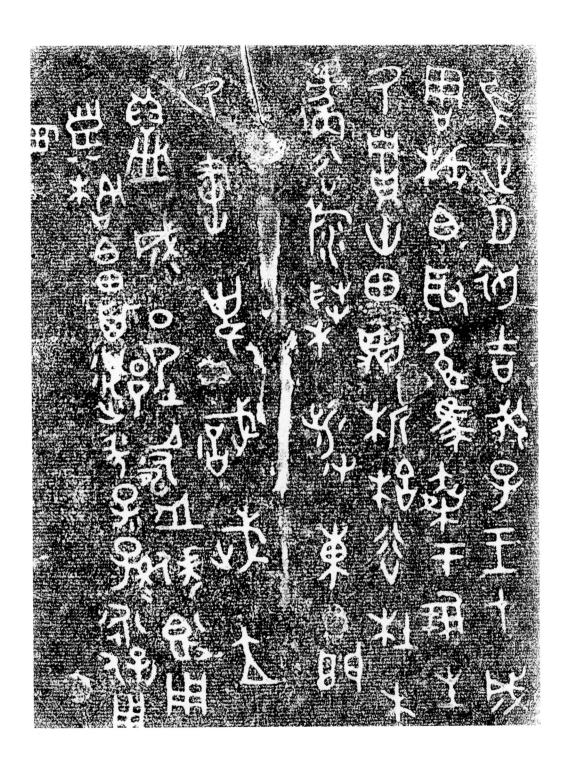

釋文

唯正月初吉癸子（巳），王在成
周。格白（伯）（受（付）良馬椉（乘）於倗生，
氒貯卅田，劃析。格白邊，殹妊彶（及）
仡氏從。格白庱（安）彶甸。殹
氏刱彶谷杜木，遷谷旅桑涉東門。
氒書史戠武立。宮成墟。
鑄保（寶）簋，用典格白（伯）田。其
萬年子子孫孫永寶用。冊

34

毳簋
西周
高21.1厘米　口徑18厘米

Gui (food container) made by Cui for Mother Wang
Western Zhou Dynasty
Height: 21.1cm
Diameter of mouth: 18cm

侈口，方唇，束頸，鼓腹，雙附耳，圈足下附三扁足。蓋沿和口下飾細雷紋作地的竊曲紋。腹部和蓋頂飾直紋。圈足有弦紋一道。蓋、器有對銘三行16字，記毳為王母媿氏做簋，祈求長壽。

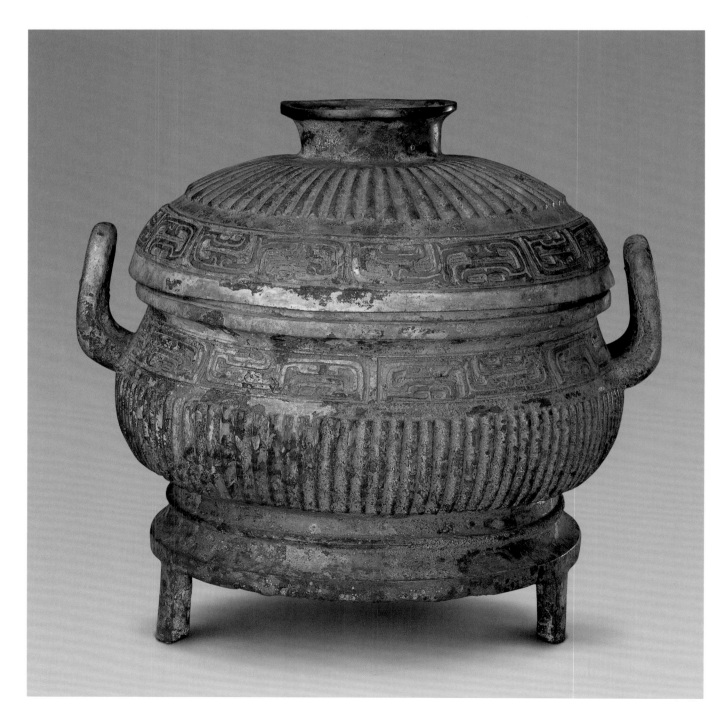

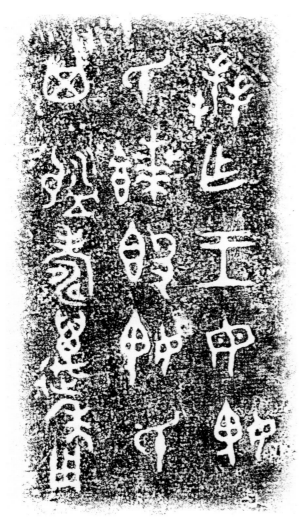
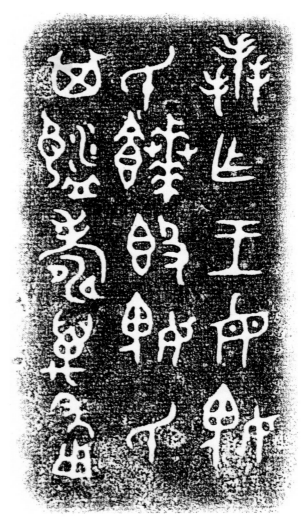

釋文
毳乍（作）王母媿
氏饌簋。媿氏
其眉壽萬年用。

35

衛始簋
西周
高17.4厘米　口徑19厘米

Wei Shi Gui (food container)
Western Zhou Dynasty
Height: 17.4cm
Diameter of mouth: 19cm

弇口，淺腹，喇叭形高圈足。有蓋，蓋頂飾瓦紋。蓋沿和器腹飾重環紋帶，圈足上飾弦紋。蓋、器有對銘六字。

此簋形制較為特殊，似豆，但銘文自名為"簋"。

36

太師虘簋
西周晚期
高19.8厘米　口徑21.2厘米

Gui (food container) made by Tai Shi Zu
Western Zhou Dynasty
Height: 19.8cm
Diameter of mouth: 21.2cm

侈口，束頸，鼓腹，矮圈足。器蓋與器腹施單一純樸的直條紋，頸部、圈足處突起一周弦紋。器身兩側裝飾兩個圓雕獸頭作耳，是其造型獨特之處。器內底和蓋內有對銘七行70字，記載周王在師量宮大室中召見太師

虘，賜以虎裘，虘因作此器。右導虘的儐相是師晨，受命賜虎裘者是宰嚳，此時任內宰，是宮廷重臣。

此簋從器形和銘文上看，應為懿王時期器，具有重要的歷史價值。

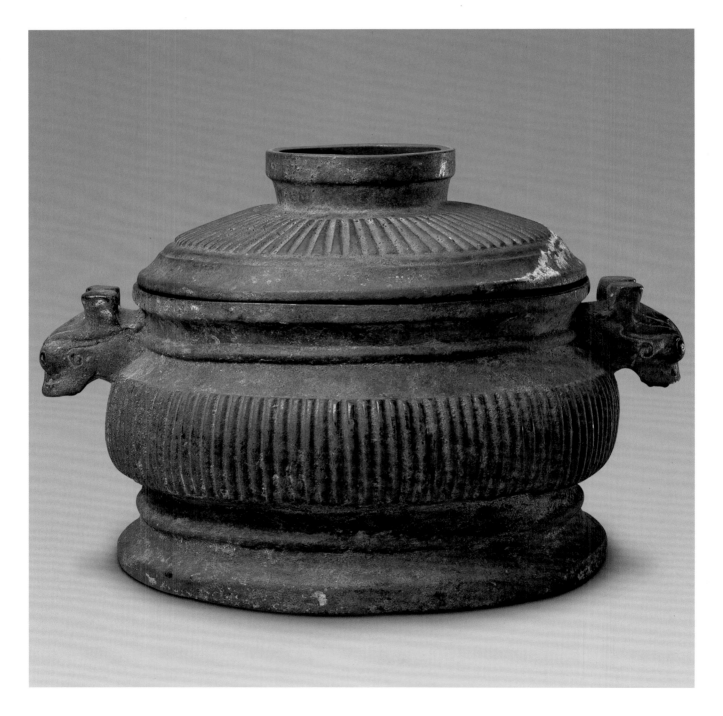

正月既望甲午，王在周師
量宮。旦，王各（格）大室，即立（位），王
乎（呼）師晨召大（太）師虘入門，立
中廷，王乎宰智易（錫）大（太）師虘
虎裘，虘拜稽首，敢對揚天
子不（丕）顯休。用乍（作）寶簋，虘其
萬年永寶用。唯十又二年。

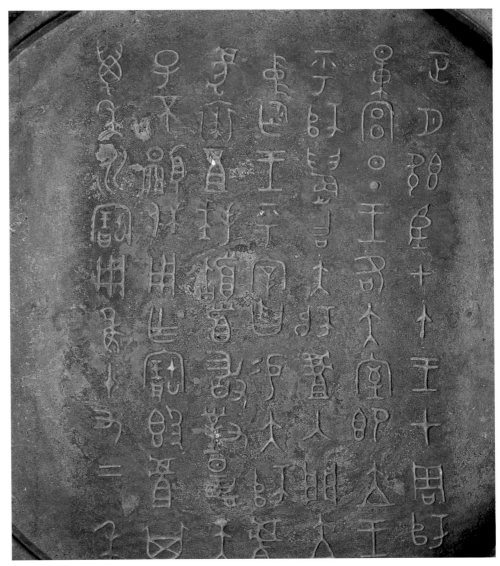

37

頌簋
西周
高22厘米　口徑24厘米

Song Gui (food container)
Western Zhou Dynasty
Height: 22cm
Diameter of mouth: 24cm

侈口，鼓腹，獸首耳，下有垂珥，圈足下附三隻獸面扁足。口下飾竊曲紋，腹部鑄成瓦紋，圈足上為垂鱗紋。器內有銘文150字，內容是周王對頌的策命，讓其管理新宮事，並賞賜許多物品。頌還進行了納瑾報璧禮。

此簋鑄造精緻，特別是長篇銘文對研究當時的策命典禮制度有很重要的價值。

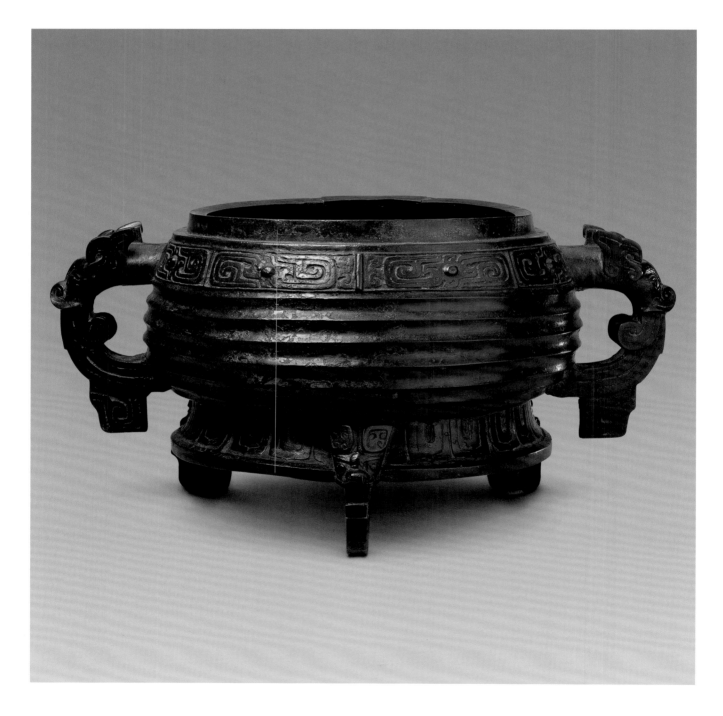

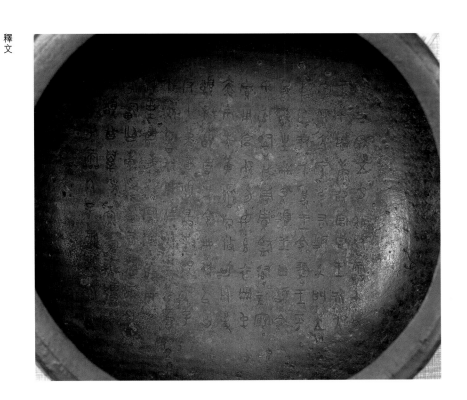

釋文

唯三年五月既死霸甲戌，王在周康邵宮。旦，王各（格）大（太）室，即立。宰弘右頌入門立中廷。尹氏受王令書。王乎（呼）史虢生冊令（命）頌。王曰：頌，令女（汝）官司成周賓用宮御。易（錫）女（汝）玄衣、黹屯、赤市（巿）、朱黃（衡）、鑾旂、攸勒用事。頌拜稽首，受令（命）冊佩以出，反入堇章。

頌敢對揚天子不（丕）顯魯休，用乍（作）朕皇考龏叔，皇母龏始（姒）寶尊簋。用追孝祈匄康屯屯右，通錄永令。頌其萬年眉壽無疆，畍（畯）臣天子，霝（令）冬（終）。子孫永寶用。

38

同簋
西周
高14.2厘米　口徑21.8厘米

Gui (food container) made by Tong
Western Zhou Dynasty
Height: 14.2cm
Diameter of mouth: 21.8cm

侈口，垂腹，雙獸首形耳，圈足。頸部飾獸紋帶，獸目居中，獸鼻上捲，顯得十分協調。獸紋帶前後正中各有一浮雕獸頭。腹部有弦紋一道。器內底有銘文九行91字，記周王在宗周太廟，命同輔助吳大父管理自虒東至敔，至玄水地區的農林牧事，要求同的子孫都要效命於吳大父，不能怠慢。

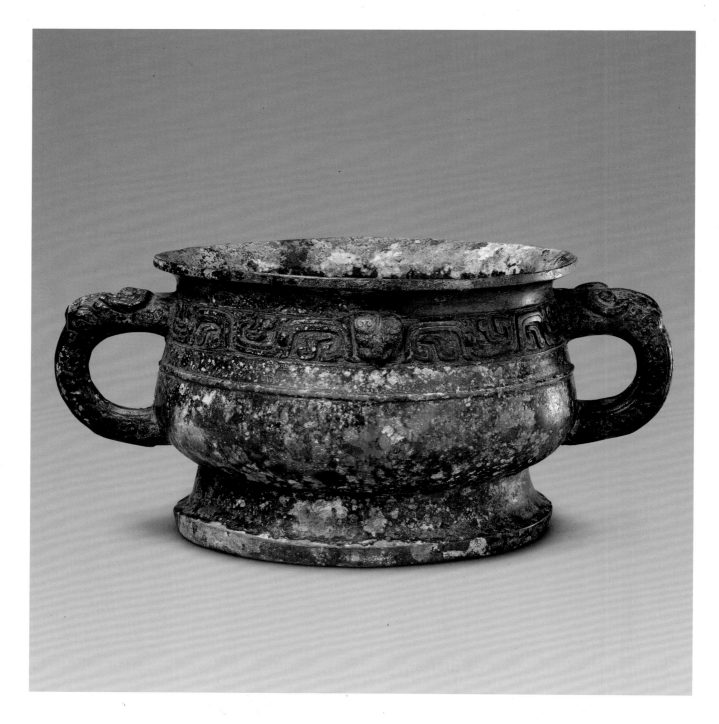

釋文

唯十又二月初吉丁丑，王
在宗周，各（格）於大廟。榮白（伯）右
同立中廷，北卿（向）。王命同差（佐）
右吳大父司易林吳牧。自
虒東至於龢，早（厥）逆至於玄
水。世孫孫子子差（左）右吳大父、母（毋）
女有閑。對揚天子早（厥）休，
用乍（作）朕文考惠中（仲）尊寶𣪘。
其萬年子子孫孫永寶用。

39

諫簋
西周
高21.2厘米　口徑17厘米

Gui (food container) made by Jian
Western Zhou Dynasty
Height: 21.2cm
Diameter of mouth: 17cm

弇口，鼓腹，雙獸耳，下有垂珥，圈足下承三個獸面扁足，有蓋。蓋沿和器沿飾竊曲紋，蓋頂和器腹部飾瓦紋。圈足飾斜角雲雷紋。蓋和器有對

銘九行101字，記周王在周師錄宮，讓內史冊命諫，周王稱讚諫在管理王室園囿時盡職盡責，並賞賜給諫馬飾。

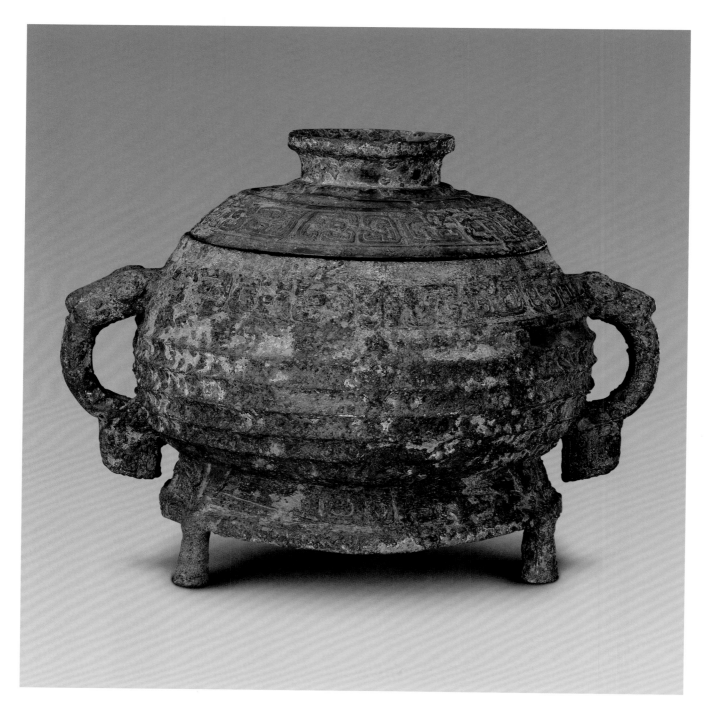

40

揚簋
西周
高18.7厘米　口徑21.6厘米

Gui (food container) made by Yang
Western Zhou Dynasty
Height: 18.7cm
Diameter of mouth: 21.6cm

侈口，鼓腹，獸首啣環耳，圈足下有三獸面捲尾形短足，失蓋。頸部和圈足飾雲雷紋填地的變形獸紋。腹上鑄有瓦紋。器內有銘文十行106字，記周王在周康宮策命揚管理田邑和司空等事，並賞賜揚命服、鑾旂。

此簋銘文對研究西周策命和官制有一定的歷史價值。

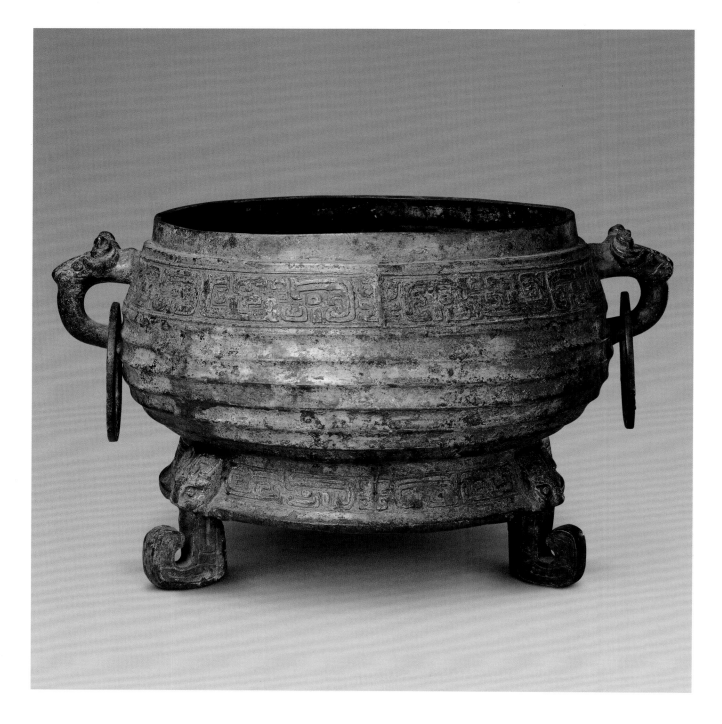

唯王九月既生霸庚寅，王
在周康宮。旦，各大室即立（位），司
徒單白內右揚，王乎內史先
冊令（命）揚。王若曰：揚，乍（作）司工，
官司量田甸，罙司㝬，罙司迭，罙司寇，
罙司工事。易（錫）女（汝）赤
巿巿，鑾旂。訊訟取徵五乎。揚
拜手稽首，敢對揚天子不（丕）揚
顯休，余用乍（作）朕剌考害白（伯）寶
簋，子子孫孫其萬年永寶用。

41

豆閉簋
西周
高15.1厘米　口徑23.5厘米

Dou Bi Gui (food container)
Western Zhou Dynasty
Height: 15.1cm
Diameter of mouth: 23.5cm

矮體，弇口，鼓腹，圈足，獸首啣環耳。失蓋。通體鑄成瓦紋。器內有銘文九行92字，記述了周王在師戲大室，賞賜豆閉命服、鑾旂，並讓豆閉嗣續窡餘的邦國司馬、弓矢官職。

此簋造型為西周中期前段新興的一種形制。銘文對研究當時邦國、官職等有一定價值。

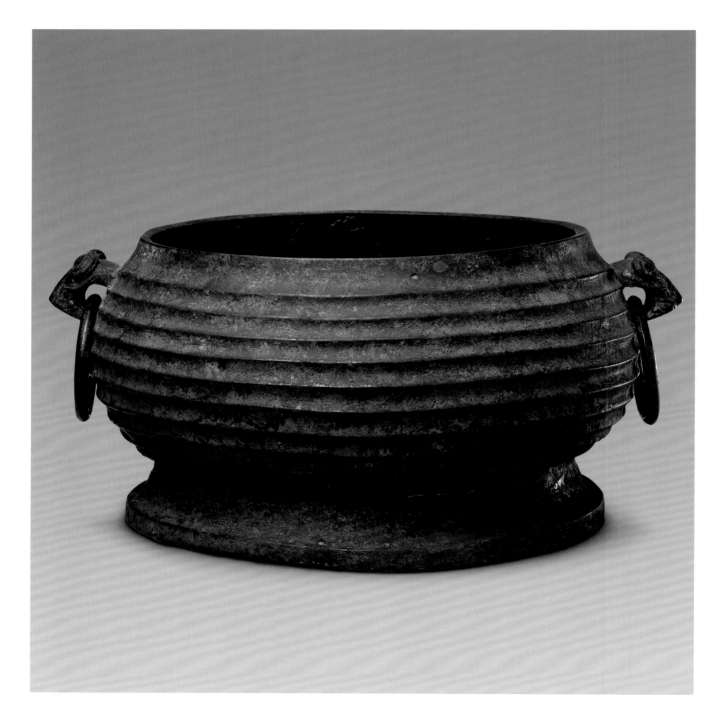

釋文

唯王二月既生霸，辰在戊寅，
王各（格）於師戲大室。井（邢）白（伯）入右
豆閉，王乎（呼）內史冊命豆閉。
王曰：閉，易（錫）女（汝）戠衣、玄市（韍）、鑾
旂，用俤乃且（祖）考事，司
邦君司馬弓矢。
閉拜稽首，
敢對揚天子不（丕）顯休命，用
乍（作）朕文考釐叔寶簋。用易
眉壽萬年，永寶用於宗室。

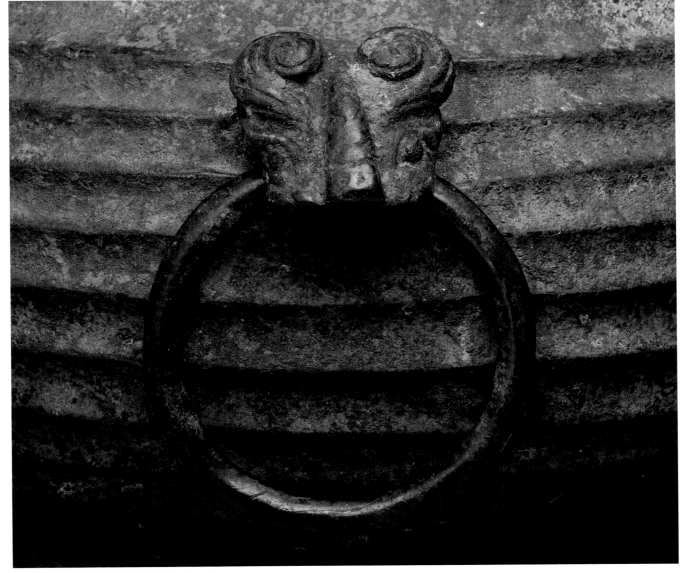

42

夔紋大簠
西周早期
高37厘米　口徑55.8厘米

Large Fu (food container) with Kui-dragon design
Western Zhou Dynasty
Height: 37cm
Diameter of mouth: 55.8cm

侈口，有子母口，自口沿向下腹部收斂，使器身形成斜直的斗狀。足呈矩形。蓋與器的大小、形狀基本相同，蓋頂有長方形提手。全器滿飾花紋，器頸、腹、蓋、足、提手均飾夔紋，每組都作相向夔紋兩只，以雲雷紋為地。夔龍為長身，眼凸起，張口，一角，一足，捲尾狀。器身與蓋的兩道夔紋之間，飾樸素的直線紋，形似輻射線。

簠，是一種大型盛食器。過去認為銅簠最早出現的時間不早於西周恭王時期，而此簠的造型、裝飾具有恭王以前銅器特點。西周中晚期簠的夾角均成直角，而無圓角，四角成圓形是西周早期青銅器的特徵。夔紋和直線紋，與西周早期的水鼎有相同的風格。是目前所見時代最早的青銅簠。

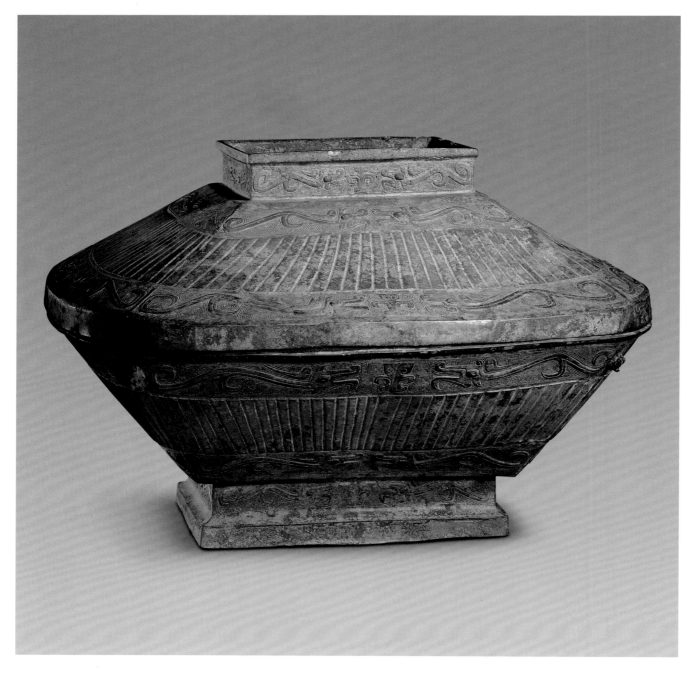

43

芮太子白簠
西周
高8.9厘米　口徑33.9×27.3厘米

Fu (food container) made by Prince Bai
of the Rui Kingdom
Western Zhou Dynasty
Height: 8.9cm
Diameter of mouth: 33.9×27.3cm

長方形，腹斜收，兩側置環耳一對。矩形撇足。失蓋。口沿飾重環紋，腹飾蟠虺紋，足飾雲紋。內底有銘文三行14字，記述器為芮太子白所作。

芮國為西周諸侯國之一，在今陝西大荔縣南。此器是芮國器。

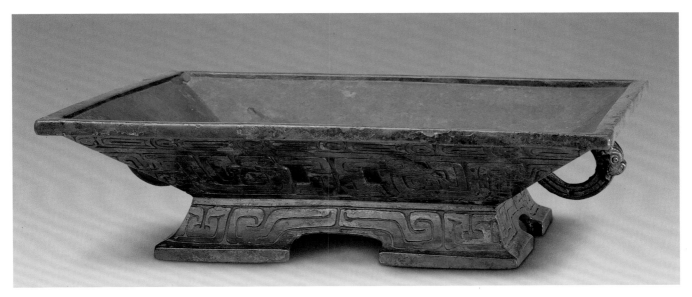

釋文
內（芮）大子白乍（作）
簠，其萬年
子子孫永用。

44

克盨
西周晚期
通高21厘米　寬38.4厘米
腹徑27.8×19.5厘米

Xu (food container) made by Ke for eulogizing the imperial favour
Western Zhou Dynasty
Overall height: 21cm　Width: 38.4cm
Diameter of belly: 27.8×19.5cm

橢圓形，斂口鼓腹，獸首雙耳，圈足外侈。有蓋，上有四個矩形鈕。蓋沿、器肩飾竊曲紋，器腹飾瓦紋。蓋上飾夔紋。蓋內及器內底對銘14行148字，大意為：周王說，文王、武王受天命而領有四方的土地。師克的祖父與父親有功於周室，再策命其承襲先祖的官職，作管理王室的衛士，賜香酒一卣，命服、玉器、車馬器、四匹馬和青銅鉞，望其慎重地對待使命。

盨 是盛黍、稷、稻、粱等飯食的器具。西周晚期銅器造型、紋飾多簡練，而突出以長篇銘文。清光緒年間出土於陝西扶風。

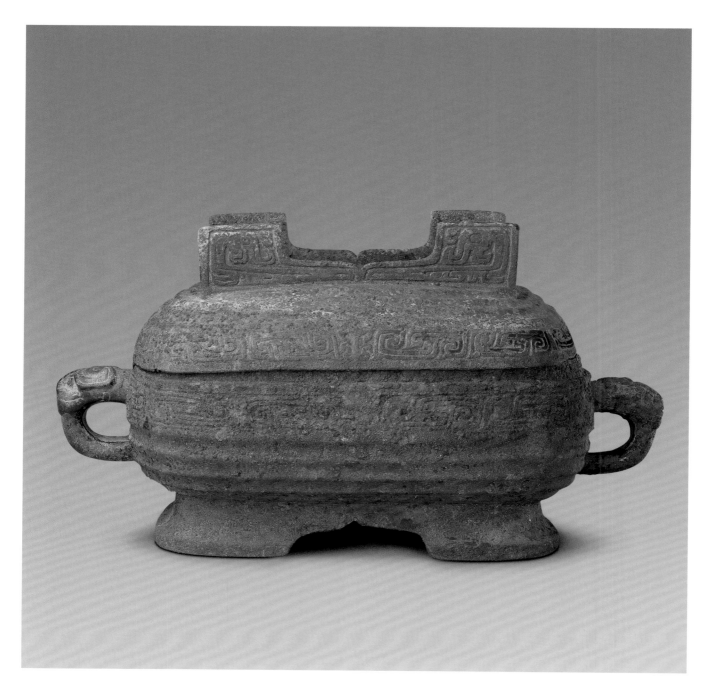

釋文

王若曰：師克，不（丕）顯文武，雁（膺）
受大令（命），匍（輔）有四方。則繇佳
乃先祖、考又（有）勞於周邦，干
害王身，乍（作）爪牙。王曰：克佳
巠乃先祖、考克龢臣先王。
昔余既令（命）女（汝），今余佳龗鬵（重敦）乃
令（命），令（命）女（汝）更（賡）乃祖、考攝司左右虎
臣。易（錫）女（汝）秬鬯一卣、赤市、五黃、
赤舃、牙茶（茀）、駒車㩛（賁）較、朱虢
�、虎冟熏裏、畫轉畫輯、金
甬、朱旂、馬四匹、攸勒、素戉。
敬夙夕勿法（廢）朕令（命）。克敢對
揚天子不（丕）顯魯休，用乍（作）旅
盨。克其萬年子子孫孫永寶用。

45

爾從盨
西周晚期
通高14厘米　寬38.5厘米
口徑24.9×19.1厘米

Xu (food container) made by Guo Cong
Western Zhou Dynasty
Overall height: 14cm　Width: 38.5cm
Diameter of mouth: 24.9×19.1cm

器呈橢圓形，斂口鼓腹，獸首雙耳，圈足外侈，下有四個矮小的獸首附足。頸飾一周重環紋，腹飾瓦紋。器內底鑄有銘文12行138字，內容大意為周厲王廿五年七月的某日，在永地師田宮命史官典錄章、昼二人與爾從交換田邑之事。爾從因而作此盨，記錄這一事件，並以該器祭祀死去的祖父丁公和父親惠公。銘末的符號為家族的族徽。

此器造型、紋飾全無西周早期銅器上富貴華美的風格，但保留了長篇紀事銘功的傳統。其重環紋、瓦紋都是西周晚期新出現的紋飾，代表了當時的樸素新風。銘辭涉及土地的使用、分配和轉移等內容，是研究西周晚期的土地制度、契約規定、官職及有關個人和家族的財產權利等方面的重要資料。

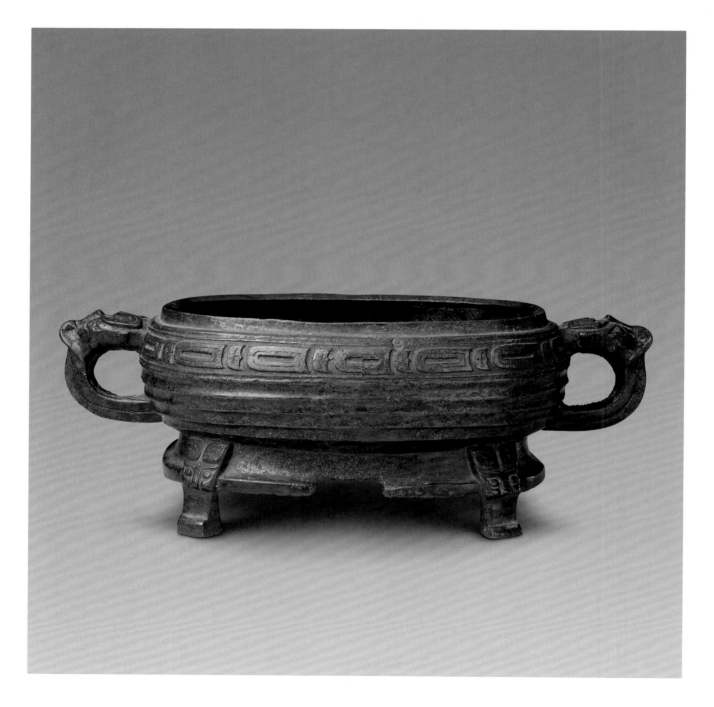

釋文

唯王廿又五年七月既□□□□□王在
永師田宮，令（命）小臣成友（右）逆果□
內史無斁大史婦曰：章乎（之）譽
夫足嗣比（從）田，其邑旍嗣匡。復
友（有）比（從）復足其（之）田，其邑復嗙言二印（邑）。
奧嗣比（從）復足小宮嗣比（從）田，其
邑彶罘句商兒罘釐弋。復
限餘〔賒〕嗣比（從），其邑競槲在
三邑，州瀘二邑。凡復友（賄）復友嗣
比（從）田十有（又）三邑。乎右嗣比（從）
比（從）田日十有（又）三邑。善夫克。
比（從）乎（作）朕皇且（祖）丁公文考惠公
盨，其子子孫孫永寶用。乩

杜伯盨
西周晚期
通高36.8厘米　口徑27.1×17.5厘米
清宮舊藏

Xu (food container) made by Du Bo for offering sacrifices to his grandfather, father and close friends
Western Zhou Dynasty
Overall height: 36.8cm
Diameter of mouth: 27.1×17.5cm
Qing Court collection

橢圓形，鼓腹，獸首雙耳，圈足外侈。有蓋，矩形鈕，仰置即成四足盤。蓋沿、器肩飾竊典紋，蓋上及器腹飾瓦紋。蓋、器對銘四行30字，是為杜伯祭祀祖先和好朋友而作。

此器造型端莊，紋飾簡潔精美。銘文排列整齊，字體嚴謹、工整、圓潤。特別要提到的是器主杜伯在古文獻中曾有記載，可以確定此盨為西周宣王時器。另外，銘文中還提及為朋友作器，極為少見。

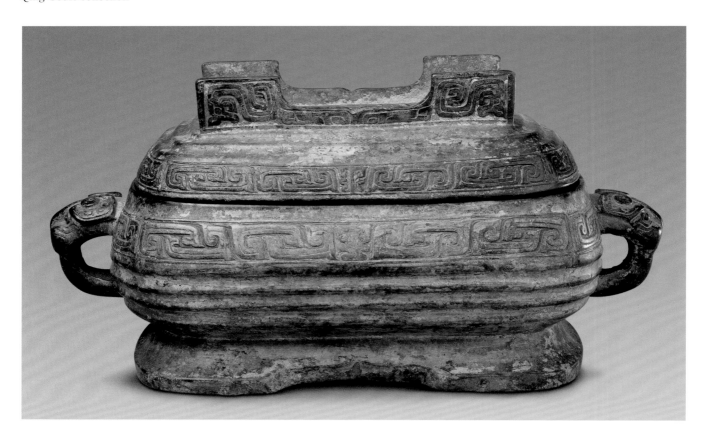

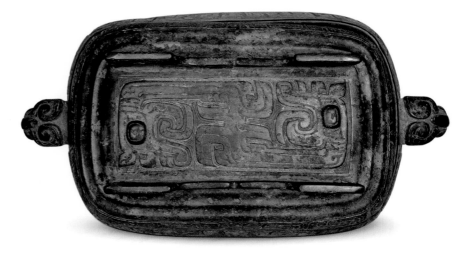

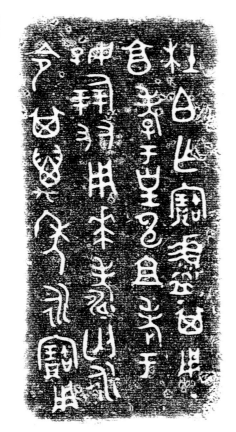
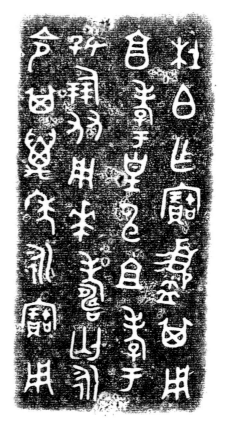

釋文

杜白(伯)乍(作)寶盨，其用
享孝於皇申且(祖)，考於
好朋友，用萊壽匃永
令(命)其萬年永寶用。

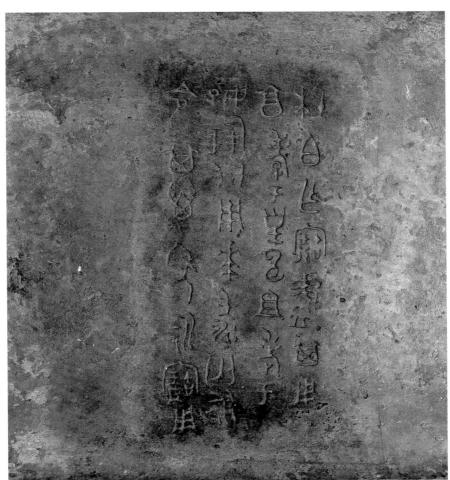

伯盂
西周晚期
通高39.9厘米　口徑53.5厘米
清宮舊藏

Yu (food or water container) made by Bo
Western Zhou Dynasty
Overall height: 39.9cm
Diameter of mouth: 53.5cm
Qing Court collection

圓形，侈口，深腹，腹上附一對附
耳，圈足。與兩附耳相對的中線裝飾
有捲鼻象首，頸飾兩兩相對的鳥紋，
腹飾葉紋，足飾回首狀鳥紋。器口內
鑄有銘文兩行15字，記述伯作此器。

盂，為一種大型盛食器，也可盛水，
流行於西周。此盂造型雄奇，紋飾莊
重沉穩又不失工麗精巧，其樣式為西
周晚期器。

釋文
白（伯）乍（作）寶尊盂，其万
年孫子子永寶用享。

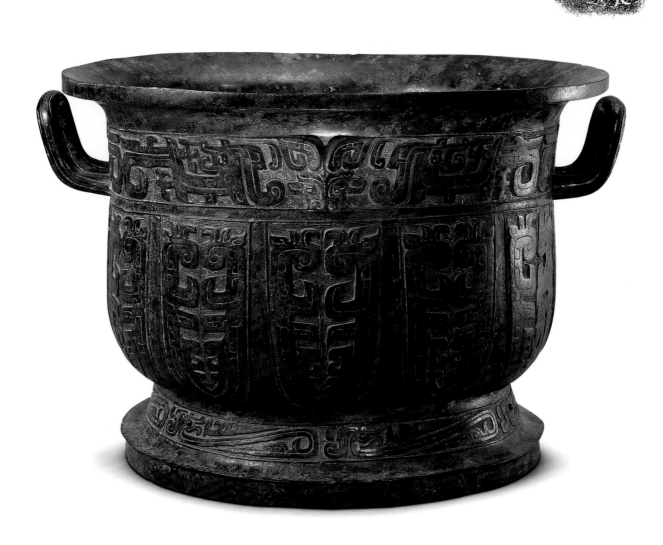

蟠虺紋大鼎

春秋

通高75厘米　口徑77厘米

Big Ding (cooking vessel) with coiling serpent design
Spring and Autumn Period
Overall height: 75cm
Diameter of mouth: 77cm

圓形，侈口，束頸，有附耳，腹前後各飾獸頭銜環，圓底，三蹄形足。頸飾蟠虺紋、重環紋、三角紋，腹飾二道繩紋，一道夔紋及蟠虺紋、垂葉紋，足飾獸面紋。器內壁鑄有銘文五行，惜文字已不清。

此鼎形制宏偉，端莊凝重，花紋瑰麗。西周晚期出現的簡樸奔放的重環紋等紋飾，在春秋時期逐漸被細密嚴謹、雕鏤工整的蟠虺紋等替代，此器體上同時出現了重環紋和蟠虺紋，正是這一轉換過程的反映。1923年河南新鄭出土。

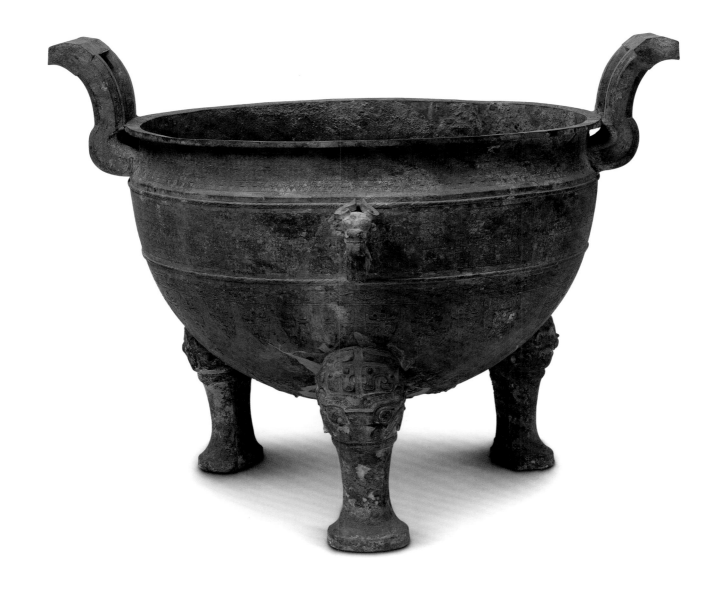

51

四蛇方甗
春秋
通高44.7厘米　寬33.7厘米
口徑28.7×23.2厘米

Rectangular Yan (cooking vessel) with design of four snakes
Spring and Autumn Period
Overall height: 44.7cm　Width: 33.7cm
Diameter of mouth: 28.7×23.2cm

為甑、鬲分體式。上部甑呈長方斗形，侈口，立耳，平底上有算孔，甑下有作子口用的榫圈。下部鬲直口，立耳，口內有用來插榫圈的凹形母口；肩部四角各飾一盤蛇，頭頸昂起；腹鼓，似四球相連，四獸形蹄足。甑耳飾變體重環紋，腹飾三層勾連雷紋。鬲腹飾蛇紋，四角盤蛇上飾鱗紋。鬲上的四蛇飾罕見。

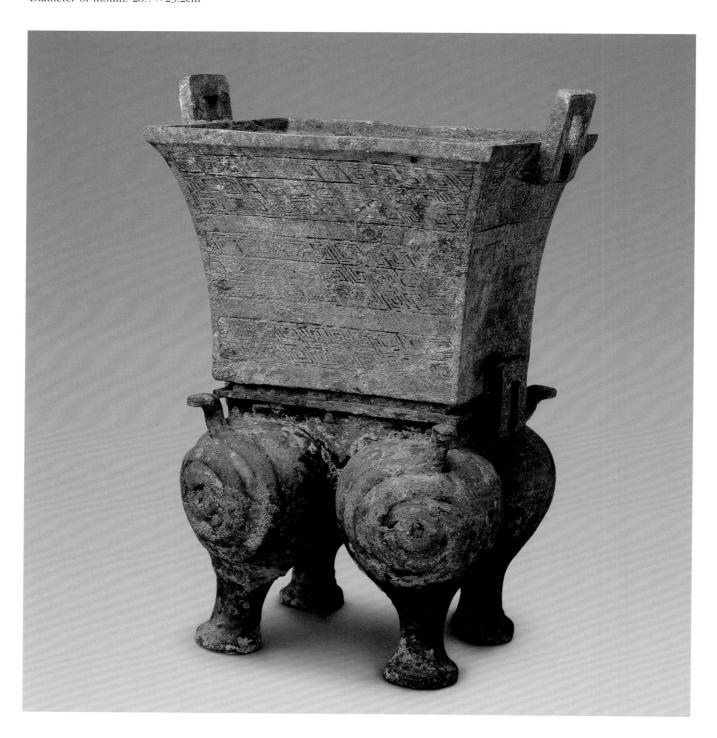

52

環帶紋方甗
春秋
通高61.5厘米　寬47.4厘米

Rectangular Yan (cooking vessel) with encircled design
Spring and Autumn Period
Overall height: 61.5cm　Width: 47.4cm

為甑、鬲分體。甑為長方斗形，侈口，立耳，腹內有隔，平底有箅孔，甑下部有插入鬲口的榫圈。鬲為直口，豐肩，肩上有一對方圈耳，平襠，蹄形足。甑身飾環帶紋。

銅甗在商代早期即已出現，但數量很少，且形制上多為甑、鬲合鑄。方甗在西周時開始出現，同時出現了甑、鬲分體，春秋以後，甗多為分體式，甑、鬲套合使用。

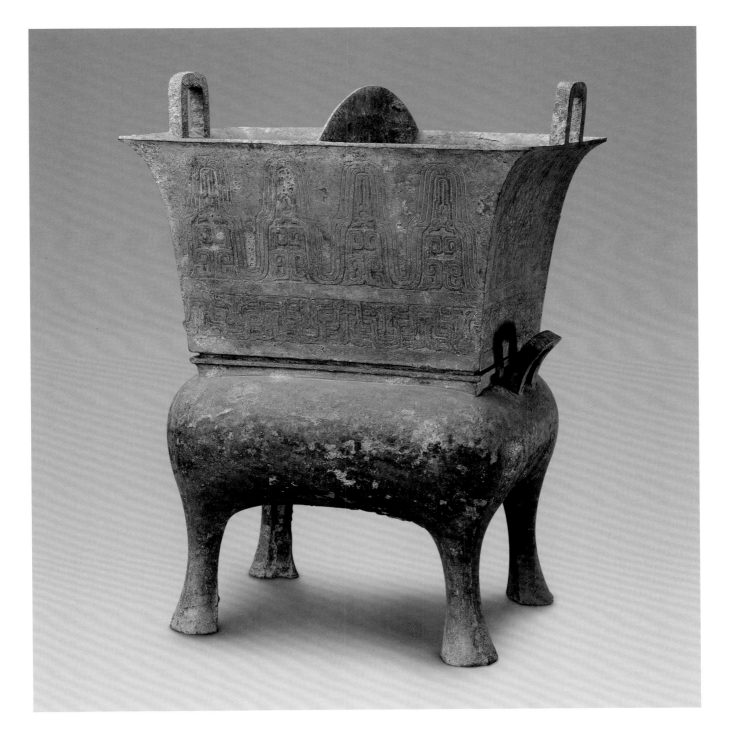

龍耳簋

春秋
通高33.9厘米　寬43厘米　口徑23.1厘米

Gui (food container) with dragon-shaped ears

Spring and Autumn Period
Overall height: 33.9cm　Width: 43cm
Diameter of mouth: 23.1cm

侈口，束頸，圓腹，腹兩側有一對龍耳，曲身昂首，圈足下連鑄方座。有蓋，提手作透雕蓮瓣狀。蓋頂中央飾蟠虺紋，蓋邊、腹、方座飾雲帶紋，頸、足飾重環紋。

此簋造型雄偉，氣勢磅礴，特別是龍耳裝飾極富活力，蓋上有蓮瓣裝飾，是春秋時簋的常見特點。為春秋青銅工藝的代表作。

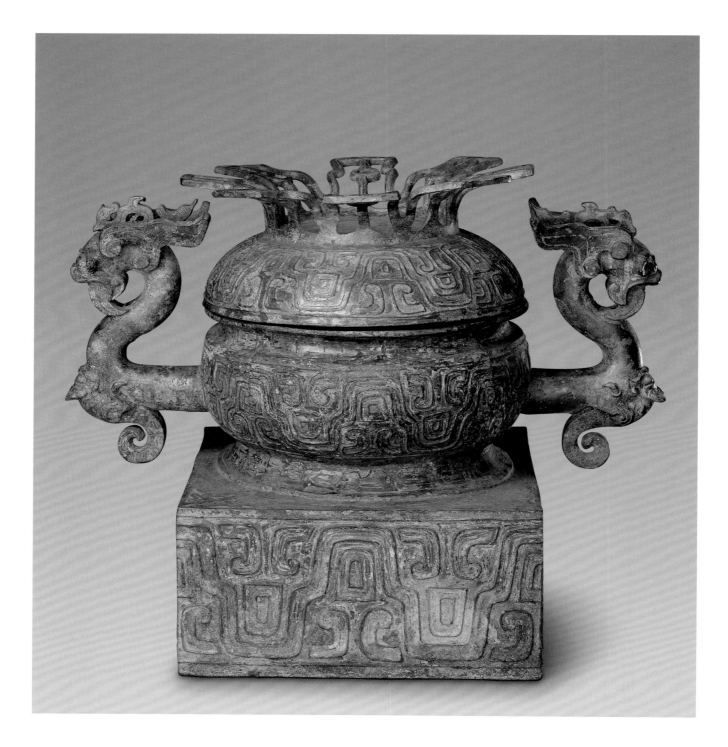

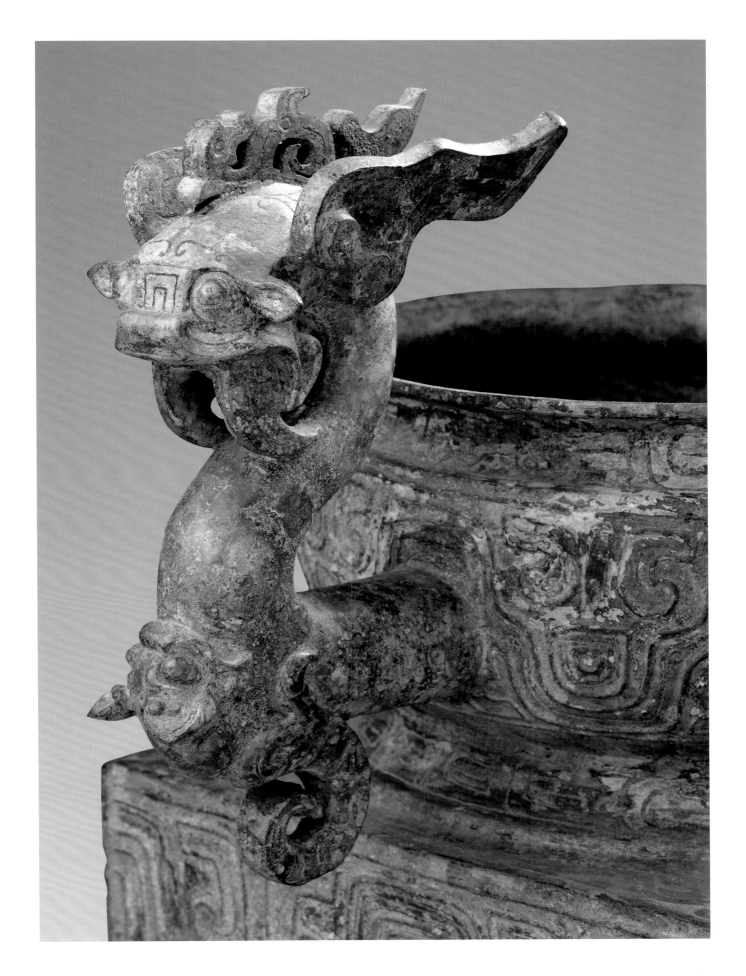

85

54

魯大司徒匜
春秋
通高28.3厘米　徑25.5厘米

Pu (food container) made by the grand minister of education of the State of Lu
Spring and Autumn Period
Overall height: 28.3cm
Diameter of mouth: 25.5cm

體為豆形，淺盤有蓋，蓋頂以蓮瓣為飾，蓋、腹、足飾蟠虺紋，足部鏤孔。器與蓋對銘四行25字，記述造器者祈求長壽。

此器自名"匜"，應是豆的別名。依銘文內容和器物造型裝飾看，為春秋魯國器。傳1932年出土於山東曲阜林前村。

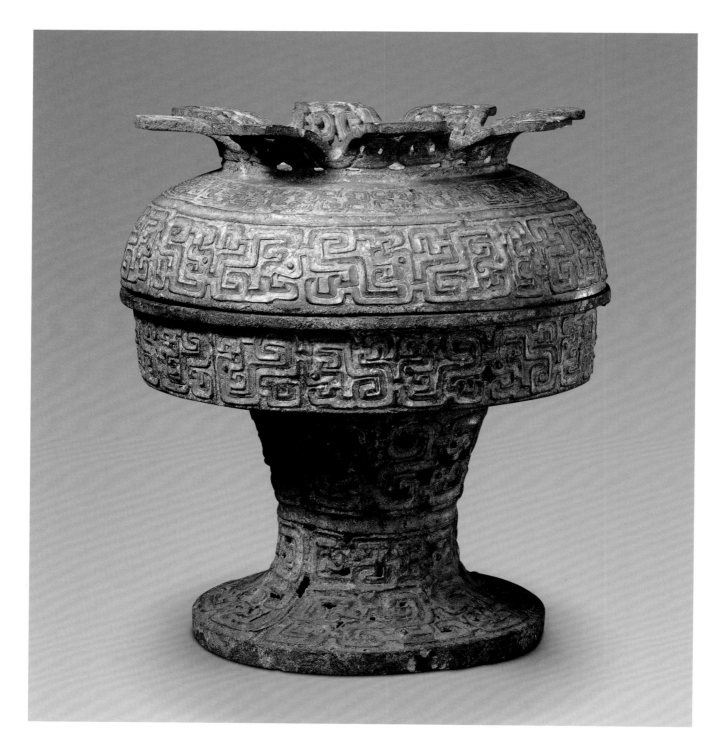

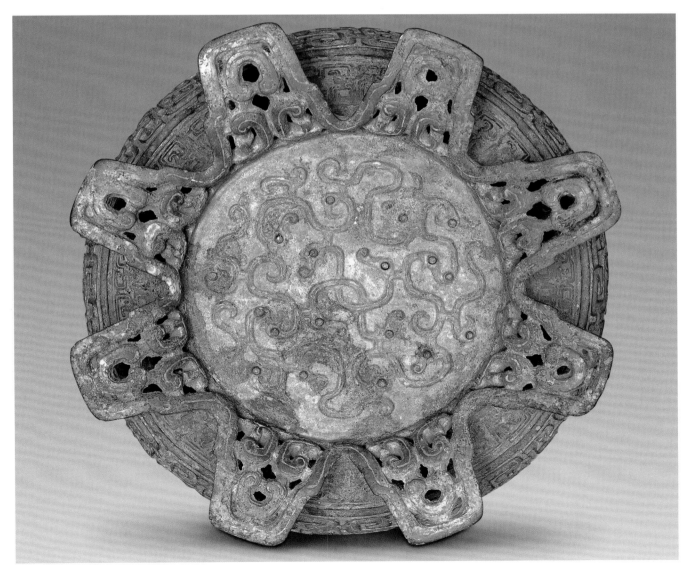

55

蟠虺紋三鳥蓋豆
春秋
通高21.5厘米　口徑18.6厘米

**Dou (food container) with design of
coiling serpent on the body and three
standing birds on the cover**
Spring and Autumn Period
Overall height: 21.5cm
Diameter of mouth: 18.6cm

深腹，環形耳，蓋上飾有三個立鳥，
柄較粗，足緣較厚實。蓋上、器身飾
有蟠虺紋、絢紋。

此豆造型新穎，花紋精巧工麗。蟠虺
紋、立鳥等是春秋時期青銅器上流行
的裝飾樣式，時代特點明顯，具有較
高的工藝水平。河南輝縣出土。

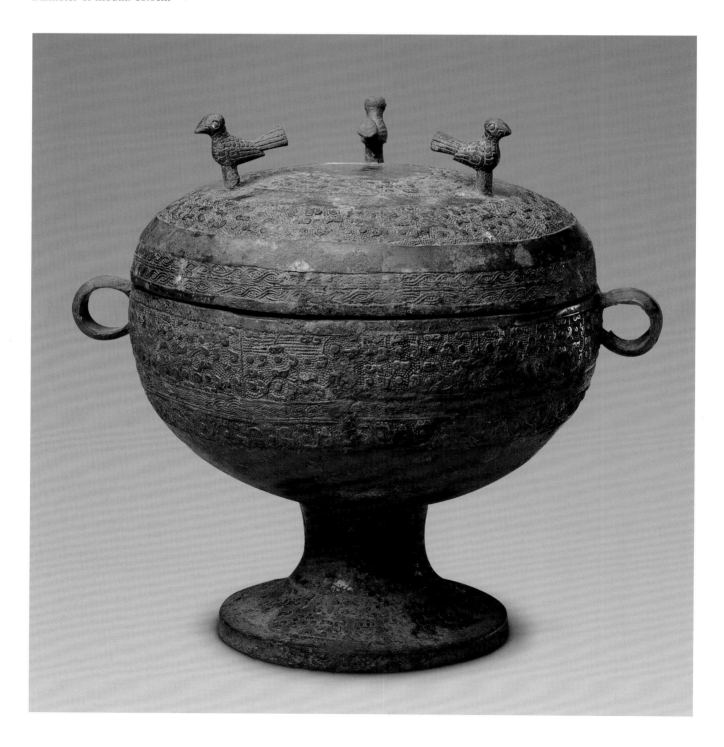

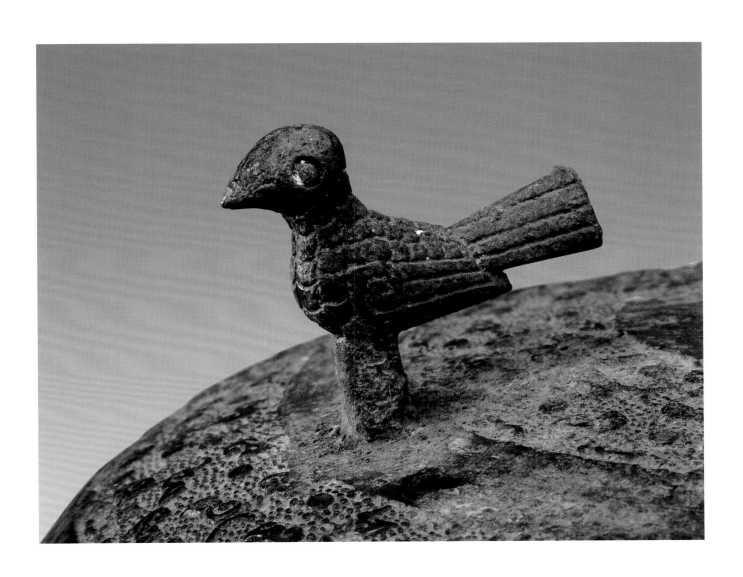

56

嵌紅銅狩獵紋豆
春秋
通高21.4厘米　口徑18.5厘米
清宮舊藏

**Dou (food container) with design of a
hunting scene in copper inlay**
Spring and Autumn Period
Overall height: 21.4cm
Diameter of mouth: 18.5cm
Qing Court collection

全器作半球形，深腹，弇口，環形耳，高柄圈足。腹飾嵌紅銅狩獵紋，人、獸圖紋生動、豐富，足飾鳥獸紋。

嵌紅銅工藝，是先在器身鑄出圖案凹槽，將經過鍛打的紅銅嵌入槽內，再經研磨形成。此工藝始於商代，春秋戰國時流行。鑲嵌工藝的使用，豐富了青銅器的裝飾手法，體現了青銅工藝水平的進步。

57

伯騾盂
春秋
通高12.6厘米　口徑24.6厘米

Yu (food or water container) made by Bo Ju
Spring and Autumn Period
Overall height: 12.6cm
Diameter of mouth: 24.6cm

體圓，口部殘。微束頸，深腹，下腹內收，雙獸耳，平底。頸、腹滿飾錐刺紋，間飾繩紋三周。器內壁有銘文六行26字，記述造器者。

此器雖不大，但自名"盂"，為青銅器定名有一定意義。出土於浙江，是研究春秋時期吳越青銅文化的重要資料。

釋文
唯正月初吉，
要君白（伯）騾自
作餗盂，用祈
眉壽無
疆，子子孫孫寶
是尚。

58

楚王酓肯鐈鼎
戰國
通高59.7厘米　口徑46.6厘米

Qiao Ding (cooking vessel) made by Yin
Ken, King of Chu
Warring States Period
Overall height: 59.7cm
Diameter of mouth: 46.6cm

體圓，直口，方唇，雙立耳，深腹，三蹄足，足上端飾浮雕獸面紋。有蓋，蓋頂中心有一雙獸首銜環（環已失），周圍有三鈕，鈕上飾直線紋。通體飾雲雷紋，蓋面飾凸弦紋二道，腹上凸弦紋一道。器口沿有銘文一行12字，記述作鼎者為酓肯。蓋頂銘文四字，蓋內銘文三字。

酓肯為戰國楚考烈王熊元，公元前262至前238年在位。此鼎形體較大，具氣勢，鑄造精良，花紋及銘文具有戰國時期典型特徵。銘文對研究楚世系，以及祭祀制度有重要價值。1933年安徽壽縣朱家集李三孤堆出土。

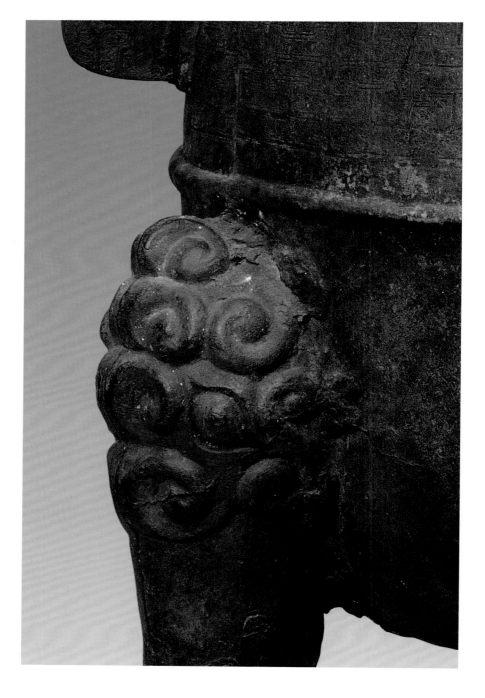

59

團花紋鼎
戰國
通高18.2厘米　寬25.8厘米
口徑17.9厘米
清宮舊藏

Ding (cooking vessel) with posy design
Warring States Period
Overall height: 18.2cm
Width: 25.8cm
Diameter of mouth: 17.9cm
Qing Court collection

圓體，雙立耳，三蹄足。有蓋，蓋上三犧鈕。蓋頂正中飾圓渦紋，周圍七個團花式渦紋，蓋沿飾渦紋一周，間飾一周雷紋，渦紋均以繩紋為邊。腹飾雲紋兩周，間飾團花渦紋兩周，雙耳正面均飾雲紋。

此鼎主題花紋為戰國時新興的團花紋，生動優美，有清新的氣息。

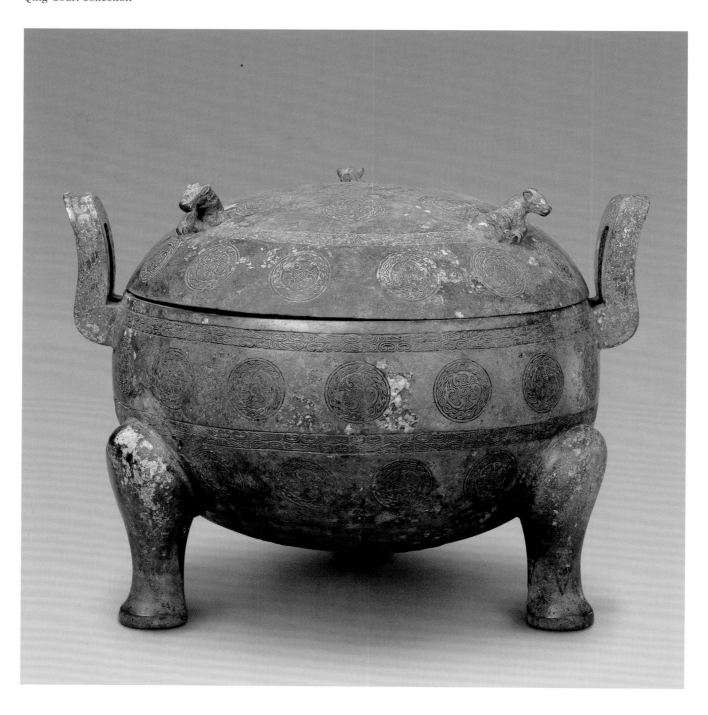

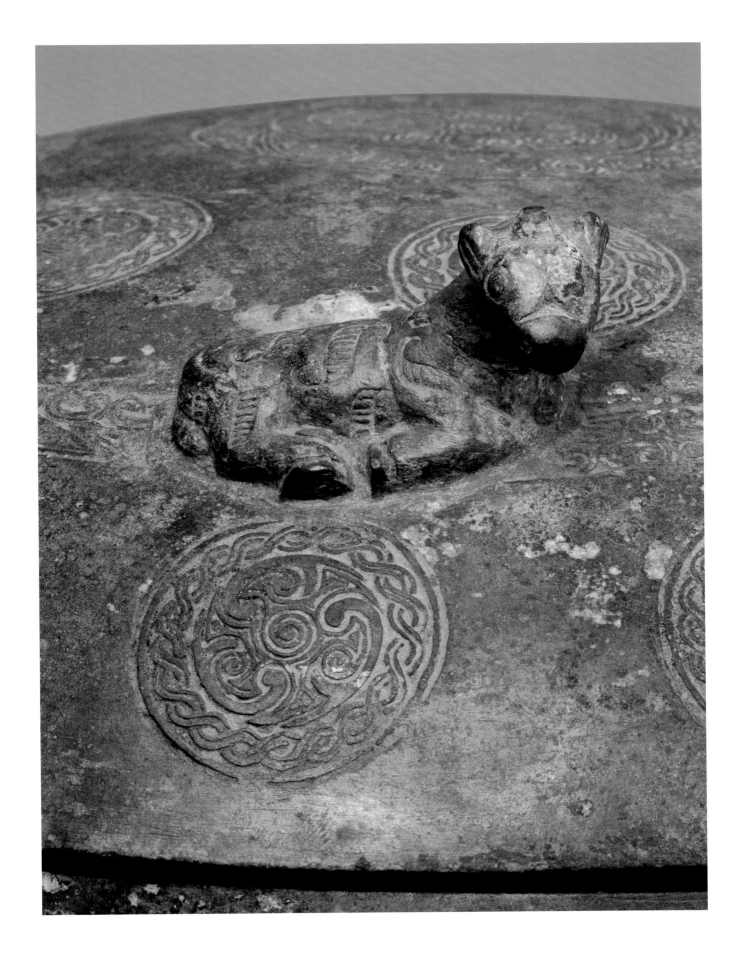

十三年上官鼎

戰國
通高19.4厘米　寬25.8厘米
口徑17.7厘米

Ding (cooking vessel) made by Shangguan in the 13th year of the State of Wei

Warring States Period
Overall height: 19.4cm
Width: 25.8cm
Diameter of mouth: 17.7cm

體圓，斂口，雙立耳，大腹，圓底，三蹄足。圓形蓋，蓋上三環鈕。腹上有凸弦紋一道。器身口沿下有銘文一行17字，記梁陰令鑄，為魏國器。

魏，戰國諸侯國，都安邑（今山西夏縣）、大梁（今河南開封）。此鼎通體無花紋，銘文中的記年確定了該鼎的歷史年代，對研究魏國計量及歷史地理有一定價值。

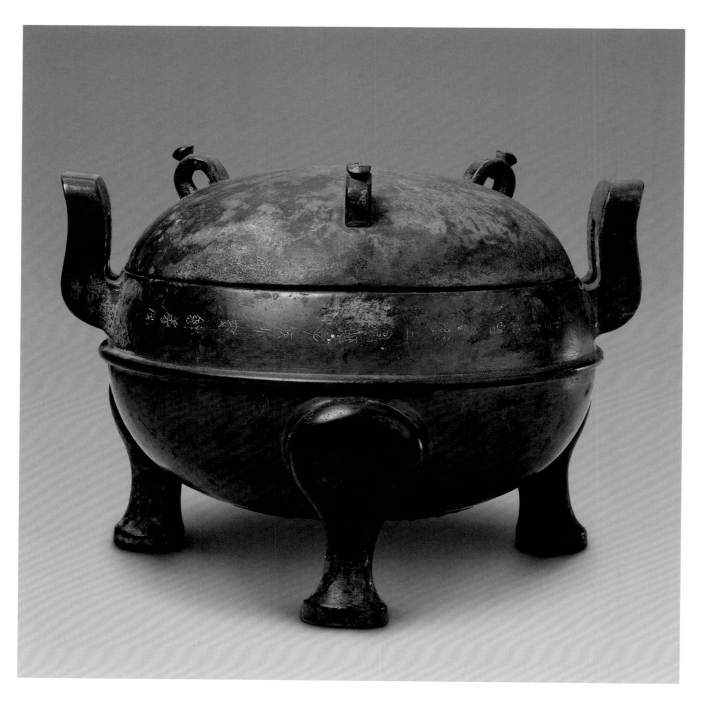

61

太府盞
戰國
通高14.4厘米　口徑23.3厘米

Tai Fu Zhan (water or wine container)
Warring States Period
Overall height: 14.4cm
Diameter of mouth: 23.3cm

體作半球形，口沿內折，腹兩側各有一環耳，耳飾迴紋，三倒立虎足。有銘文五字：「大府之鋊盞」。

此器造型具有敦的特徵，但銘文中卻自名為「盞」。對戰國銅器命名具有一定價值。安徽壽縣朱家集李三孤堆出土，楚國器。

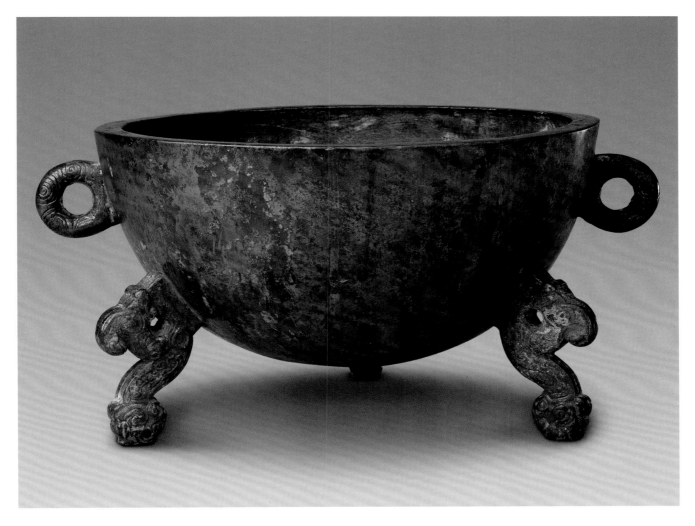

62

楚王酓肯簠
戰國
通高11.7厘米　口徑31.8×21.7厘米

Fu (food container) made by Yin Ken, King of Chu
Warring States Period
Overall height: 11.7cm
Diameter of mouth: 31.8×21.7cm

體長方，直口，口沿內折，平底，四矩形足。腹部飾雲紋和幾何紋。口沿一側有銘文一行12字，器外底有"戊寅"二字。

故宮博物院收藏三件楚王酓肯簠，口沿銘文均相同，而外底上的銘文有別，一件為"辛"，另一件為"乙"。銘文對研究楚祭祀制度和文字，提供了重要的資料。安徽壽縣朱家集李三孤堆出土。

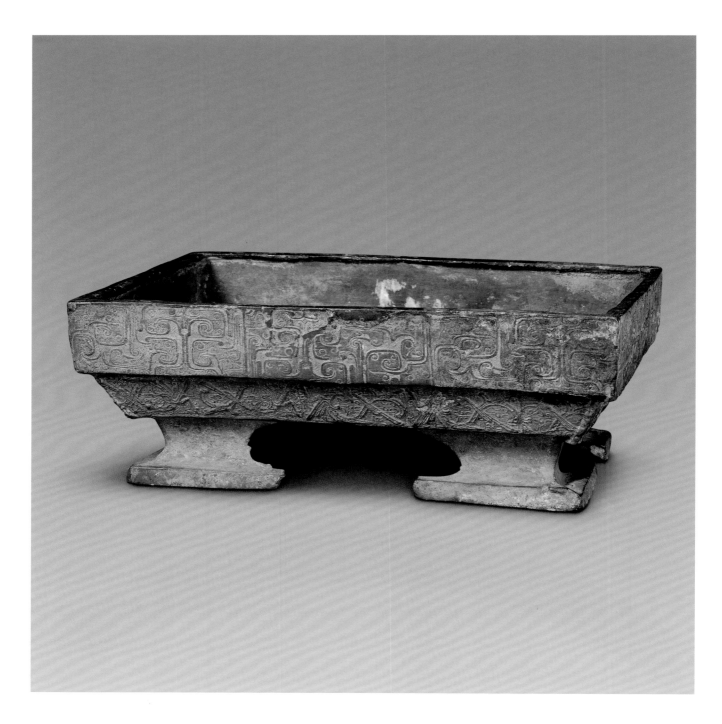

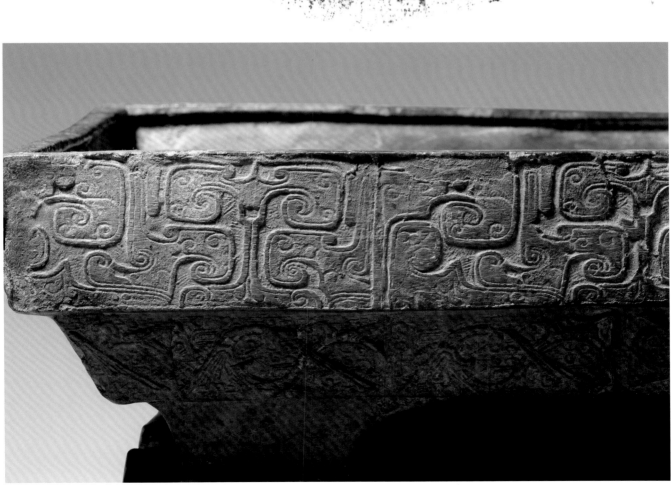

63

嵌松石蟠螭紋豆
戰國
通高39厘米　口徑20厘米

Dou (food container) with interlaced hydras design of turquoise inlay
Warring States Period
Overall height: 39cm
Diameter of mouth: 20cm

圓體，雙環耳，淺腹，圓形蓋，蓋上有
一圓握，束腰高柄喇叭形足。通體花紋
均採用嵌松石工藝，腹、蓋沿飾蟠螭
紋、蕉葉紋，握上飾蟠螭紋一周，齒形
紋一周，菱形紋兩周，間飾繩紋一周。
耳飾鋸齒紋，足飾雲雷紋和蟠螭紋等。
燕國器。

燕，周的諸侯國，在今河北北部、遼寧
西部和北京市一帶。此豆形體高挑，造
型優美，紋飾細膩、精工，工藝考究，
是研究燕國青銅工藝的絕好資料。

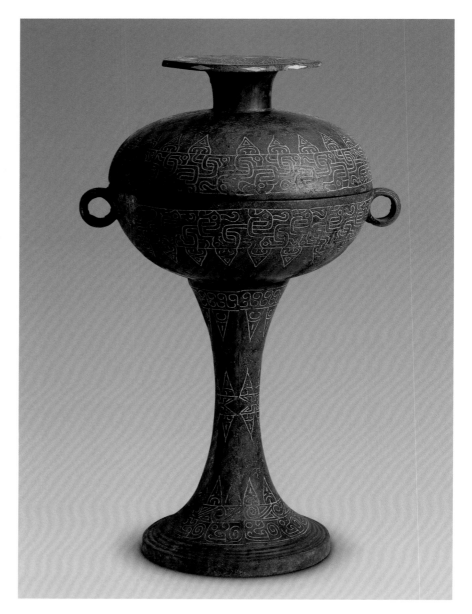

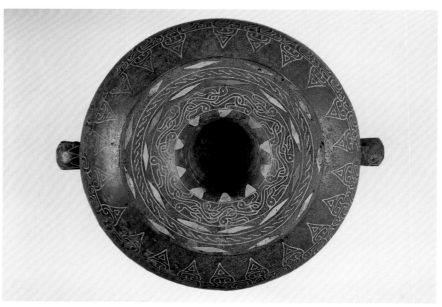

64

鑄客豆
戰國
通高30厘米　口徑14.2厘米

Dou (food container) made by Zhu Ke
Warring States Period
Overall height: 30cm
Diameter of mouth: 14.2cm

體呈碗狀，直口，深腹，高柄，柄上端粗，下端細，盤形足。通體光素無紋，口沿有銘文一行9字，是鑄客為王后造器。

此豆為楚幽王王后器。安徽壽縣朱家集李三孤堆出土。

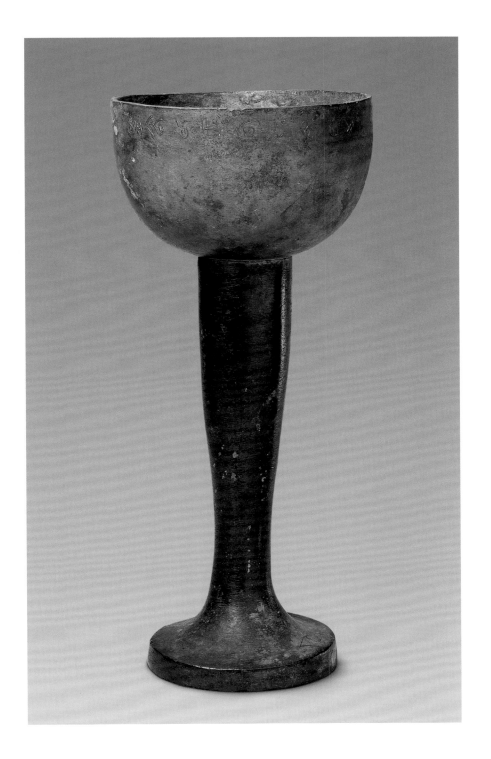

65

雙魚紋匕
戰國
長25.5厘米　寬3.8厘米

Bi (food vessel) with double fish design
Warring States Period
Length: 25.5cm　Width: 3.8cm

扁長直柄，橢圓形淺斗。斗內飾雙魚紋，柄上飾四魚紋。

匕，食器，即今之羹匙。紋飾均採用單線雕刻，線條流暢。

酒器

*Wine
Vessels*

66

獸面紋爵
商早期
通高16.1厘米　寬14.8厘米

Jue (wine vessel) with animal mask design
Shang Dynasty
Overall height: 16.1cm　Width: 14.8cm

圓腹，三錐形足，前有流，後有尾。侈口，口兩側有小柱。平底。腹前、後兩面各飾一獸面紋。

爵，飲酒器。此爵薄壁、窄流、平底、短柱，具有商早期器的特點。

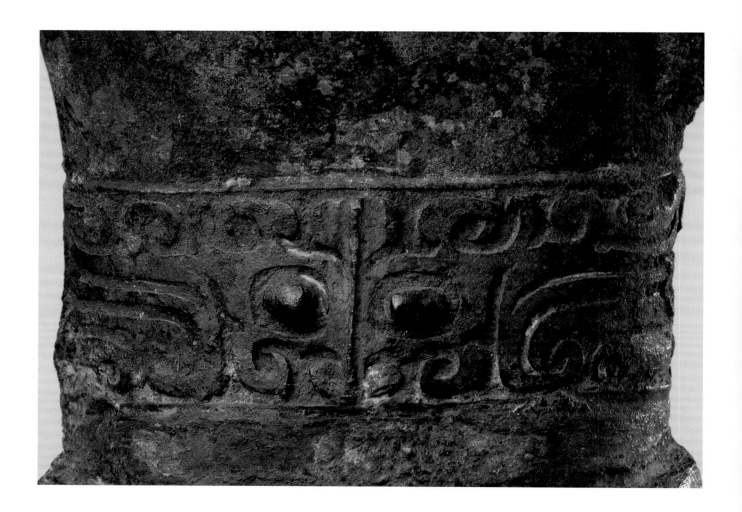

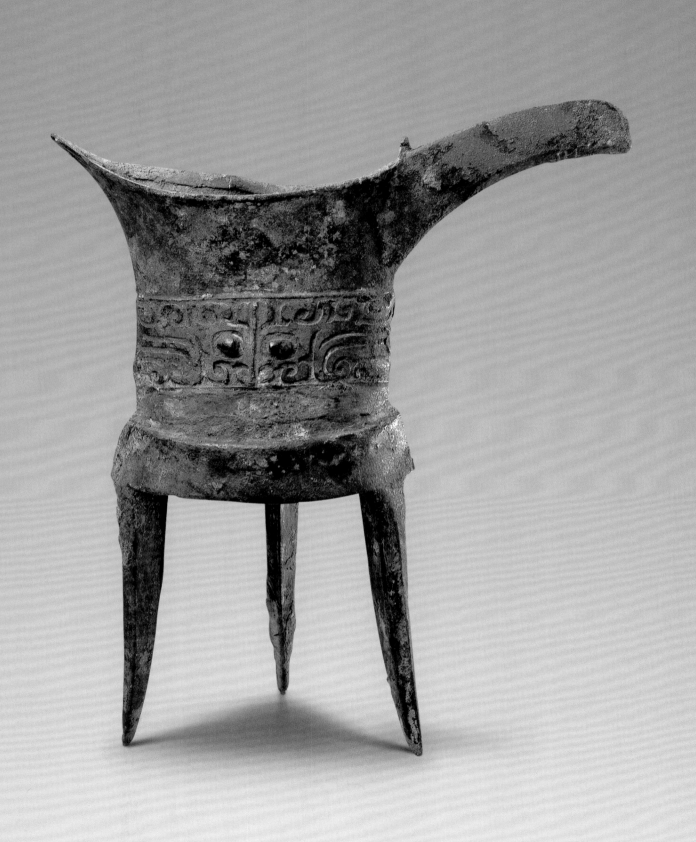

67

父戊舟爵
商
通高23.2厘米　寬18×8.9厘米

Jue (wine vessel) made by Zhou to worship Father Wu
Shang Dynasty
Overall height: 23.2cm
Width: 18×8.9cm

圓腹，腹飾獸面紋，兩邊有棱，棱上有三角形紋飾。長流，尖尾，口沿有柱。流、尾下飾夔葉紋，紋飾突起。三角尖狀足。流及柱外側有銘文，表明此爵是舟為父戊所作。

此爵造型精美，花紋工整，文字雋秀，是傳世青銅爵中上乘之作。

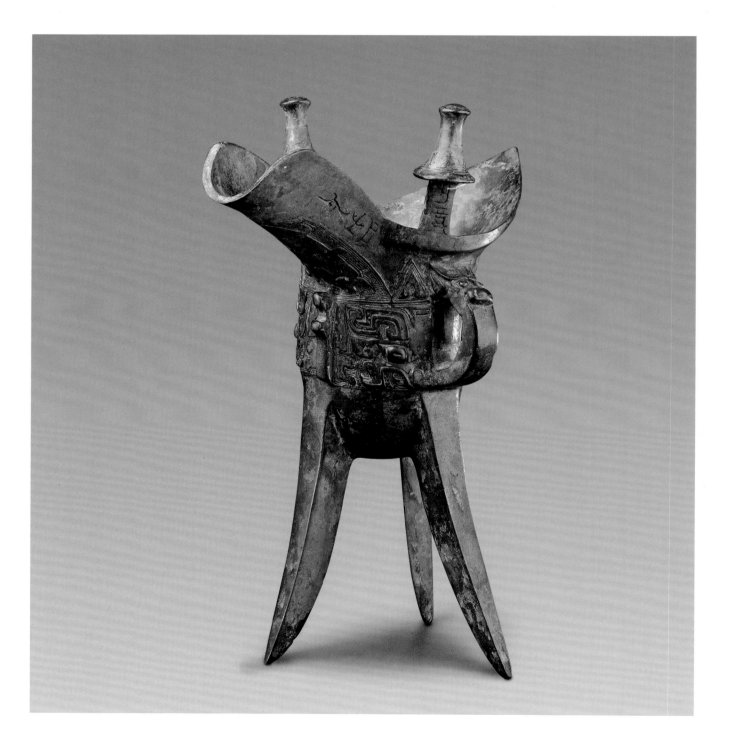

68

寧角
商
通高21.4厘米　口徑16.5×8.4厘米
清宮舊藏

Jiao (wine vessel) with inscription "Ning"
Shang Dynasty
Overall height: 21.4cm
Diameter of mouth: 16.5×8.4cm
Qing Court collection

長圓腹，圓底，有鋬。尖形流、尾。三角形尖足，外撇。腹飾獸面紋，流、尾下飾蕉葉紋。鋬內有銘文"寧"字。

角，飲酒器。《禮記‧禮器》載："宗廟之祭，尊者舉觶，卑者舉角"。同為飲酒器，角的數量遠較爵、斝為少，最早的青銅角為二里頭文化時期。此角造型端重，花紋工麗，且鑄有銘文，十分罕見。

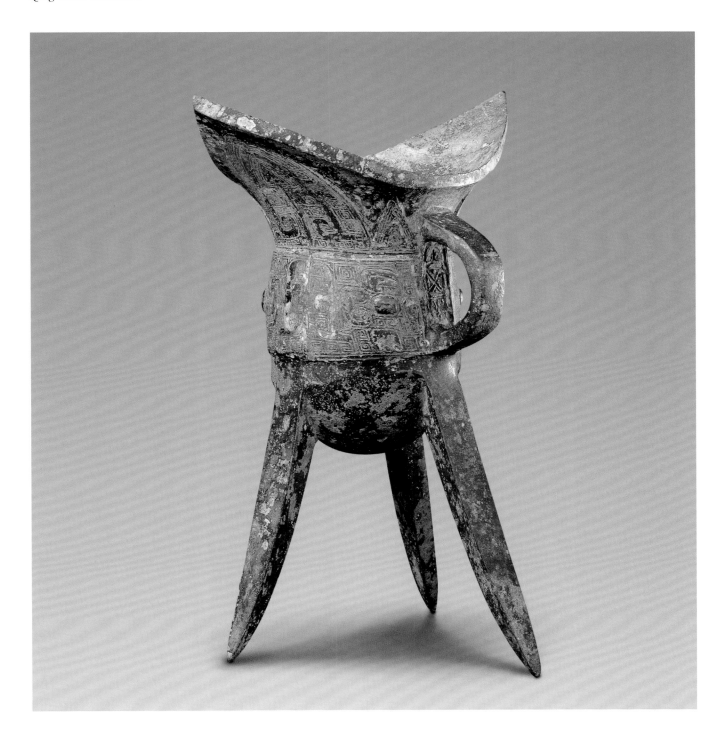

69

網紋三足斝
商早期
通高25.8厘米　口徑17.1厘米

Jia (wine vessel) with three legs and net pattern
Shang Dynasty
Overall height: 25.8cm
Diameter of mouth: 17.1cm

圓體，深鼓腹，圜底，三尖足，侈口，口上有二小柱，腹部有一較大的扁鋬。腹飾網紋一周。

斝，飲酒器。此器壁薄，造型與紋飾古樸，鑄造亦顯粗糙，雙柱短小，為商代早期製品。

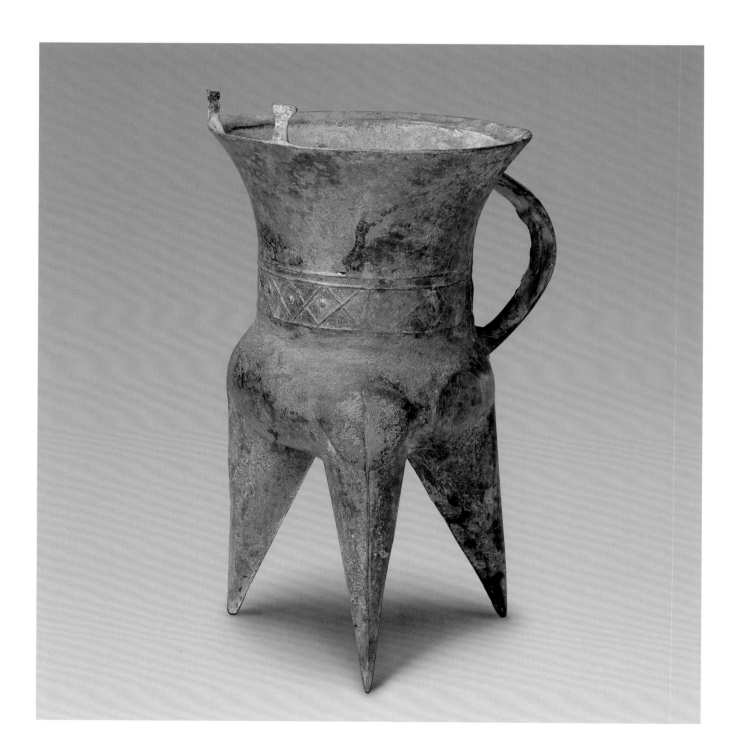

70

冊方斝
商
通高28.5厘米　口徑13.3×11厘米

Rectangular Jia (cooking vessel) with inscription "Ce"
Shang Dynasty
Overall height: 28.5cm
Diameter of mouth: 13.3×11cm

方體，圓角，四外撇尖足，獸頭鋬，二方棱柱，平蓋，上有二鳥相連成鈕。蓋、腹飾獸面紋，頸、足飾蕉葉紋，柱飾蕉葉及雷紋。器內底有銘文"冊"字。

方形斝較為少見，通體紋飾繁縟工麗，是商代青銅斝的代表作品。

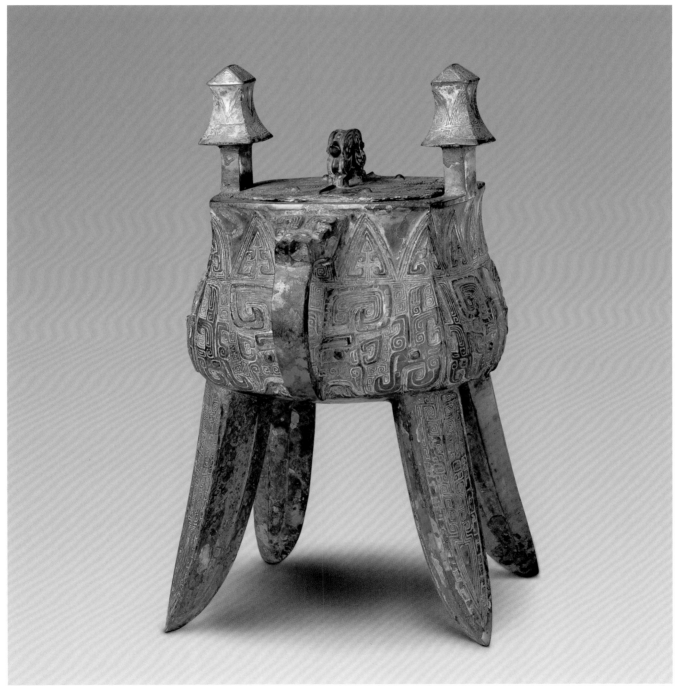

獸面紋斝
商早期
通高34厘米　口徑23厘米

Jia (wine vessel) with animal mask design
Shang Dynasty
Overall height: 34cm
Diameter of mouth: 23cm

侈口，束腰，三款足，兩柱，有鋬。
腹及足均飾獸面紋，柱頂飾渦紋。

此器造型古樸，花紋工緻，為商代早期器。

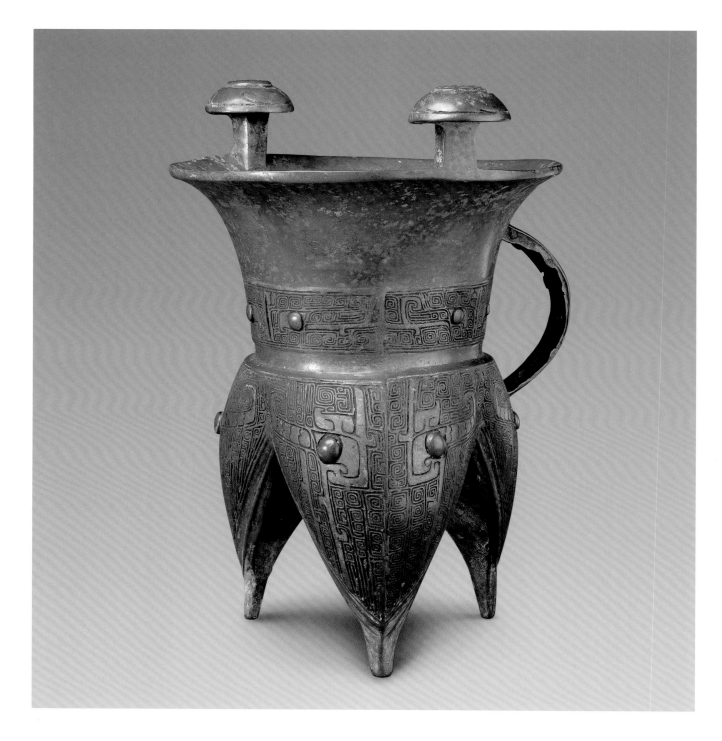

受觚
商晚期
通高26.4厘米　口徑14.8厘米

Gu (wine vessel) with inscription "Shou"
Shang Dynasty
Overall height: 26.4cm
Diameter of mouth: 14.8cm

敞口，束腰，腰部有扉棱，圈足。頸飾蕉葉紋，腹飾獸面紋，撇足鏤空透雕獸面紋。足內壁有銘文"受"字。

觚，飲酒器，通常與爵成最基本組合，最早見於商代早期。此觚造型優美，足部透雕獸面紋尤為罕見，是商代晚期青銅觚精品。

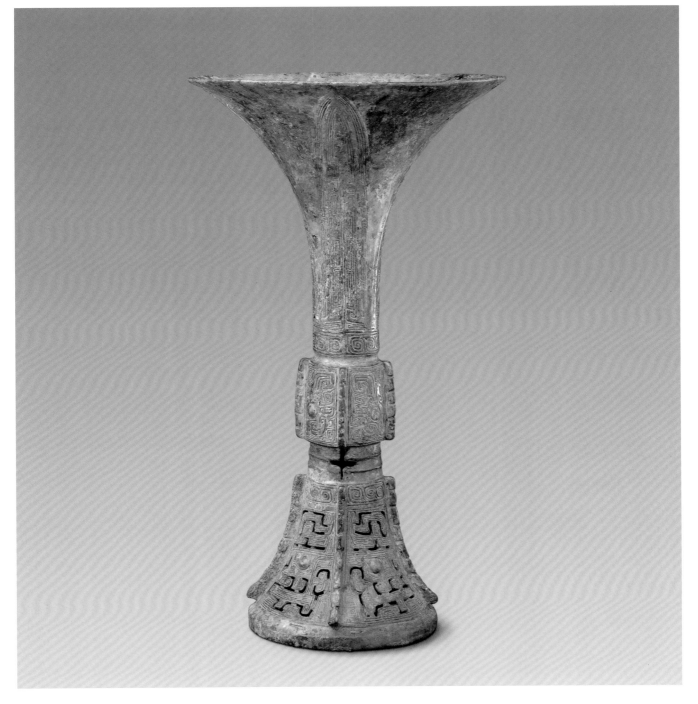

73

牧癸觚
商晚期
通高30.9厘米　口徑16.3厘米
清宮舊藏

Gu (wine vessel) with inscription "Yu Gui"
Shang Dynasty
Overall height: 30.9cm
Diameter of mouth: 16.3cm
Qing Court collection

敞口，束頸，腰部有扉棱，帶扉棱圈足。頸飾蕉葉紋，腹、足飾獸面紋。圈足內有銘文"牧癸"二字。

此觚花紋工細，造型輕巧優美，為商代晚期青銅觚的佳品。

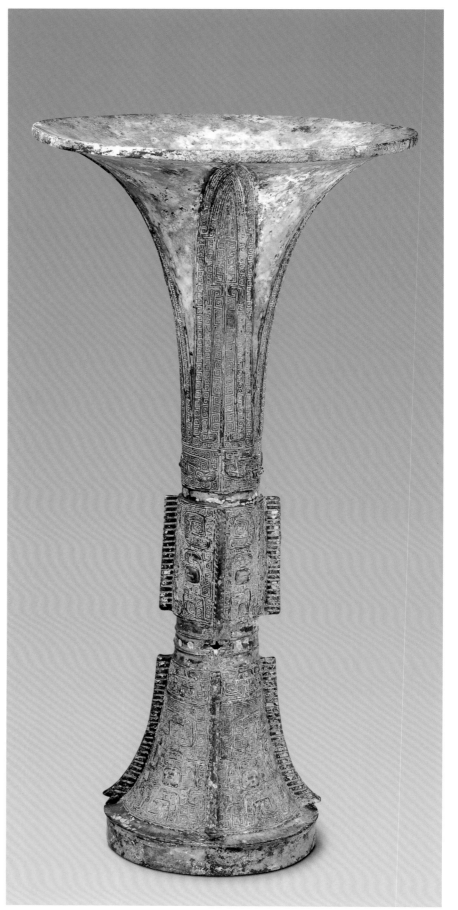

74

山婦觶
商晚期
通高17.5厘米　口徑8.6厘米
清宮舊藏

Zhi (wine vessel) with inscription "Shan Fu"
Shang Dynasty
Overall height: 17.5cm
Diameter of mouth: 8.6cm
Qing Court collection

侈口，束頸，鼓腹，圈足。圓蓋，蓋頂有柱形握。蓋口飾目雷紋，頸、足部飾夔紋。器內有銘文 "山婦" 二字。

觶，飲酒器，《說文·角部》說："觶，鄉飲酒角也。"青銅觶流行於商代晚期至西周早期。此觶造型厚重，花紋精細。

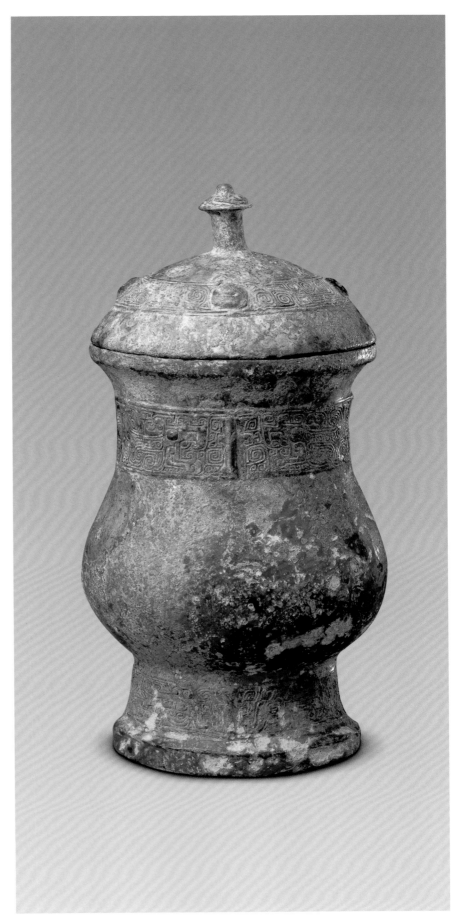

75

三羊尊
商
通高52厘米　口徑41厘米

Zun (wine vessel) with three ram heads on its shoulders
Shang Dynasty
Overall height: 52cm
Diameter of mouth: 41cm

盤口，束頸，聳肩，腹下收，高圈足。器肩鑄三個羊頭，製作精工，氣勢雄健。器腹飾疏散的獸面紋，雙睛凸鼓，將傳說中的"貪於飲食，冒於貨賄"的饕餮形象極度誇張，給人以怪誕、獰厲之感。

尊，盛酒器，主要盛行於商代至西周。此尊花紋較疏散，高圈足上有十字形鏤孔等特點，應為殷墟中期器。器身與肩部羊頭採用分鑄法，即先鑄器身，在肩部預留相應的孔道，再接羊頭陶範與器身合鑄。說明分鑄法至遲在商代即已出現。典雅莊重，工藝極精湛，為商代青銅器之瑰寶。

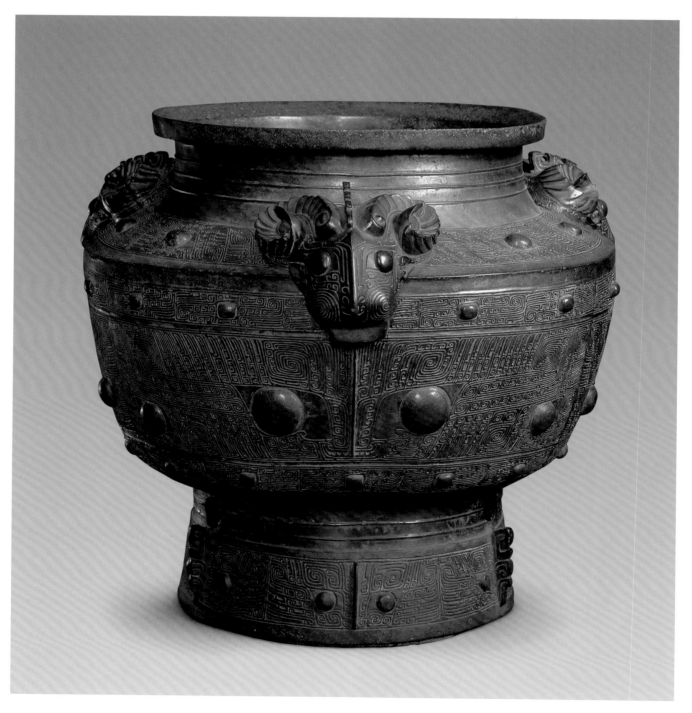

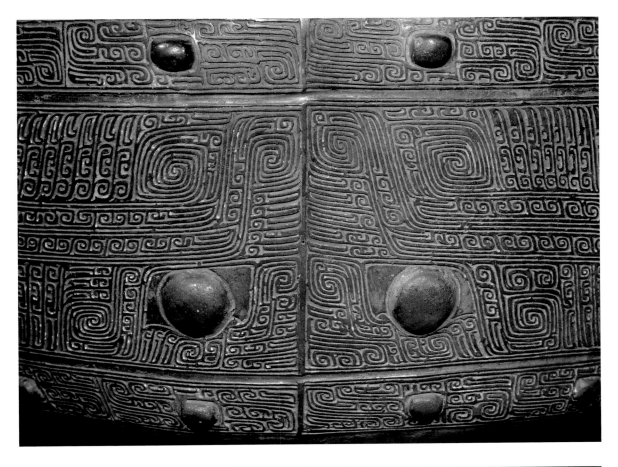

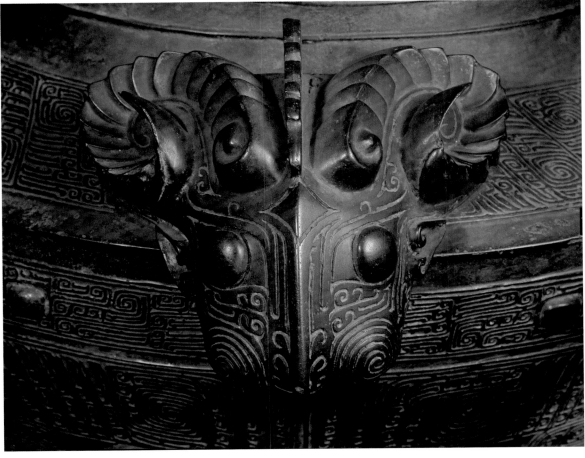

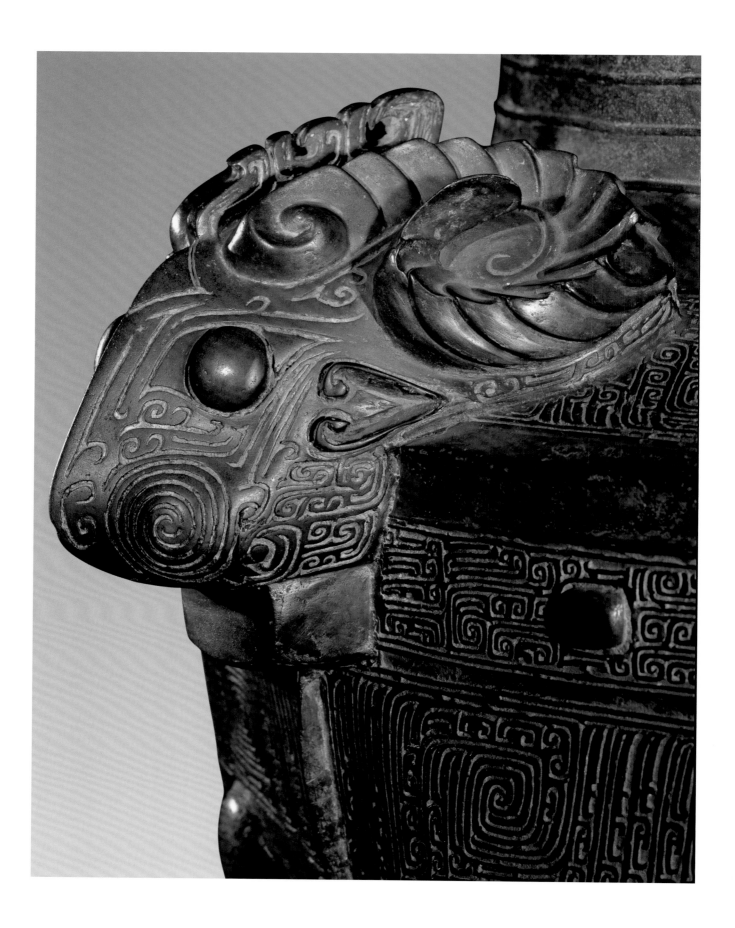

醜亞方尊
商晚期
通高45.7厘米　口徑33.6×33.4厘米
清宮舊藏

Rectangular Zun (wine vessel) made by Xuya clan to worship ancestors
Shang Dynasty
Overall height: 45.7cm
Diameter of mouth: 33.6×33.4cm
Qing Court collection

方形侈口、足，鼓腹，帶扉棱。肩部四角飾四圓雕象首，舉鼻露齒。象間為獸頭，角呈花瓣狀。頸部飾夔紋，腹、足部飾夔紋和獸面紋。器內壁近口處有銘文兩行九字，記此器是醜亞氏族為歷代先王和太子所鑄的祭器。

此尊造型雄偉，鑄工精湛，花紋奇麗，寫實的象首與誇張的獸頭組合，增添了作為祭祀用器的神秘氣息。原藏頤和園，1951年由國家文物局撥交故宮博物院收藏。

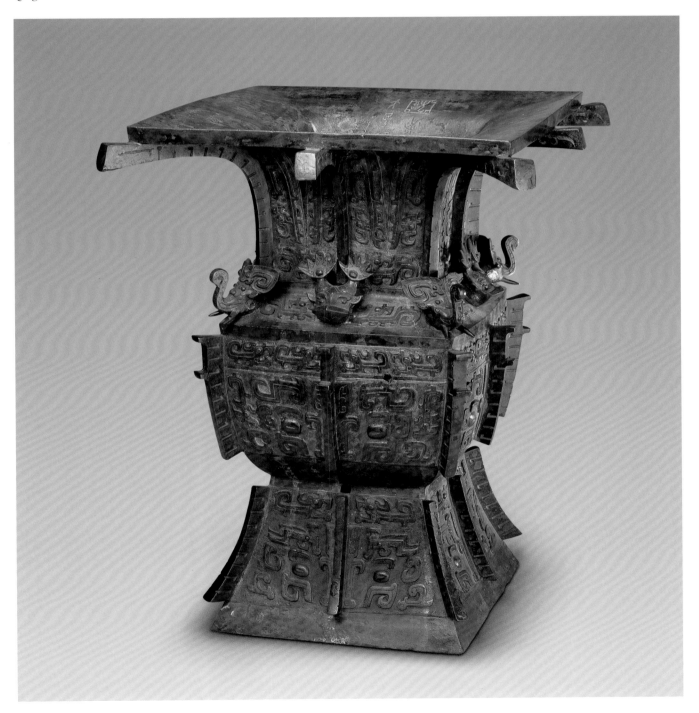

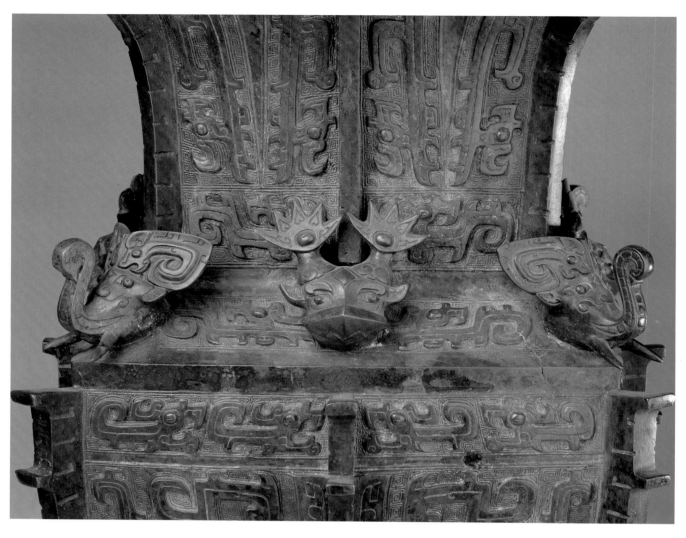

釋文
醜亞者婦以
大（太）子尊彝。

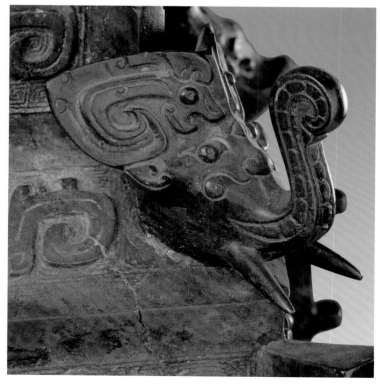

77

友尊
商晚期
通高13.2厘米　口徑20.7厘米

Zun (wine vessel) with inscription "You"
Shang Dynasty
Overall height: 13.2cm
Diameter of mouth: 20.7cm

侈口，鼓腹，圈足。頸部飾兩道圈帶紋夾迴紋，上飾尖葉紋。腹部飾凸起象紋九個，迴紋地。足飾瓦紋四道，有三個十字鑄孔。器內底有銘文"友"字。

此尊又稱九象尊。器形低矮，形制十分少見。花紋工緻細密，特別是九象紋，寫實中又具藝術誇張，手法傳神。

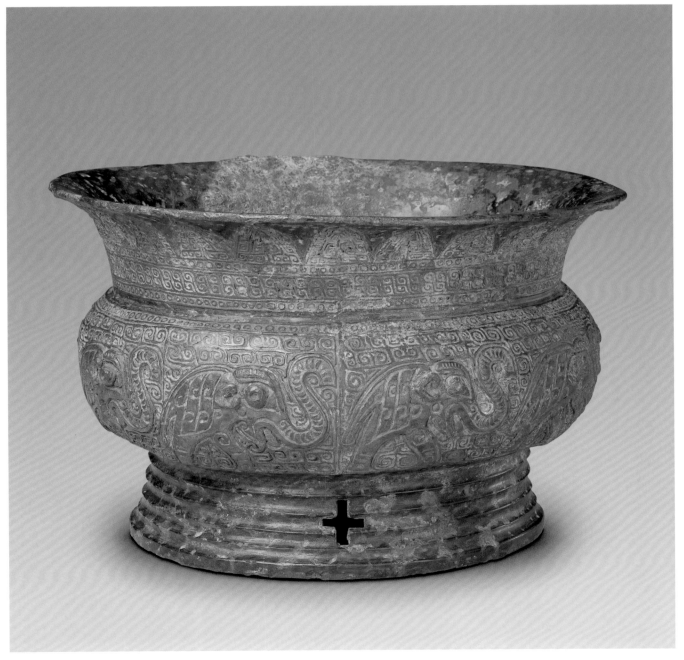

獸面紋瓿
商
通高16.8厘米　腹徑23.5厘米
口徑16.1厘米
清宮舊藏

Bu (wine vessel) with animal mask design
Shang Dynasty
Overall height: 16.8cm
Diameter of belly: 23.5cm
Diameter of mouth: 16.1cm
Qing Court collection

斂口，短頸，鼓腹，圈足。頸飾弦紋兩道，肩部及腹部均飾獸面紋，足飾雲雷紋。

瓿，盛酒器。此瓿造型厚重莊嚴，花紋細密工麗，肩、腹部獸面紋均與雲雷紋組合構成，極盡繁縟之工，是商代青銅工藝發展水平的代表之作。原藏頤和園，1951年由國家文物局撥交故宮博物院收藏。

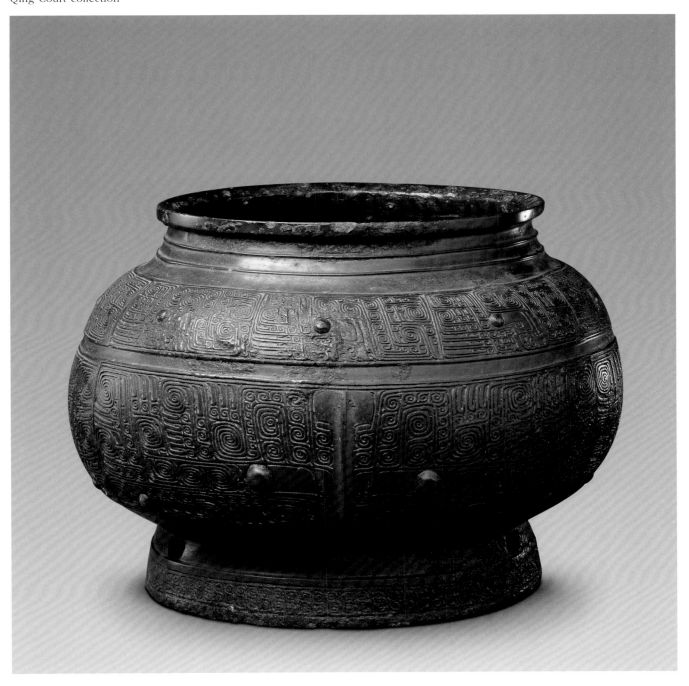

81

十字孔方卣
商
通高34.5厘米　口徑6.6厘米

Rectangular You (wine vessel) with a cross hole
Shang Dynasty
Overall height: 34.5cm
Diameter of mouth: 6.6cm

敞口。圓蓋，蓋頂作立鳥鈕，蓋四面飾獸面紋，左側蟬紋，蟬尾翹起有圓孔，原有鏈與提梁相連，已缺失。長頸，有提梁，梁兩端飾鳥形，鳥兩尾上捲與梁相連。方腹，中有十字穿孔。肩角飾四獸面，鑄孔上下飾獸面紋，左右飾目紋。圈足，四面為目紋。

卣，盛酒器。《尚書·洛誥》說："秬鬯二卣"，《詩·大雅·江漢》："秬鬯一卣"。"秬鬯"是古代祭祀用的香酒。此卣造型奇巧，花紋精妙，雖銹蝕較重，但其細部紋飾仍清晰可辨，是商代青銅藝術的代表作。

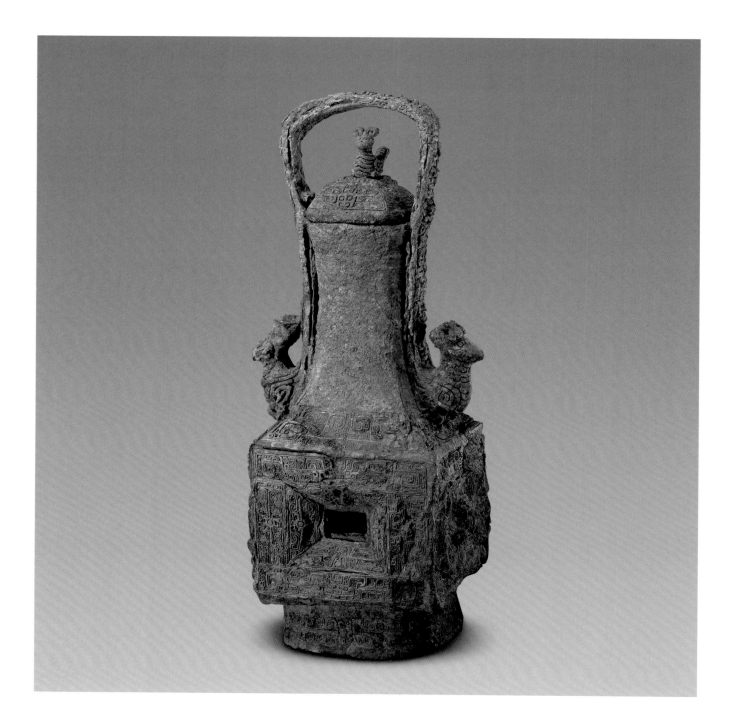

毓祖丁卣
商
通高23.7厘米　口徑11.6×8.4厘米

You (wine vessel) made by Yu to worship Ancestor Ding
Shang Dynasty
Overall height: 23.7cm
Diameter of mouth: 11.6×8.4cm

直口，長頸，腹下垂，扁圓，高圈足。有蓋，鈕殘。頸部環耳，有提梁。頸部飾一周簡潔的回首夔紋，間有兩個浮雕獸頭。器內與蓋內有對銘四行25字，內容相同，說辛亥時商王在廙地行屋，用酒肉祭祀祖先，得到了神福，鑄此卣以紀念。

此卣銘文較長，在商代青銅器中較罕見，是研究商代祭祀和稱謂制度的重要資料。銘文書法亦流暢灑脫，有一定藝術價值。

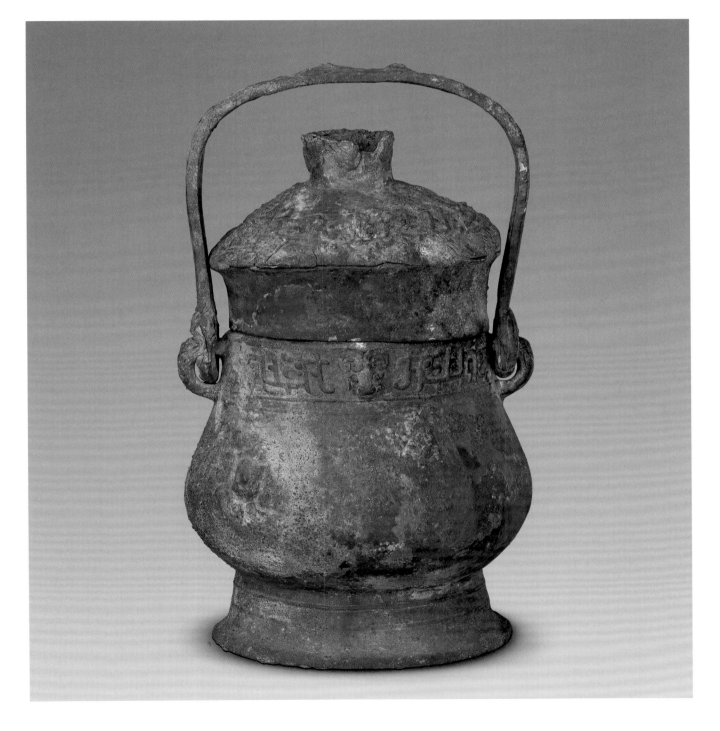

釋文

辛亥，王在廙，降令（命）

日：歸福於我多高

岙。易（錫）釐，用乍（作）

毓（後）且（祖）丁尊。（W）。

83

�貝鴞卣
商
通高17.1厘米　口徑11×8.1厘米
清宮舊藏

Owl-shaped You (wine vessel) with inscription "Fu Bei"
Shang Dynasty
Overall height: 17.1cm
Diameter of mouth: 11×8.1cm
Qing Court collection

鷗鴞形，侈口，束頸，碩腹，四獸足。圓蓋，飾鴞首紋，蓋頂有一菌形鈕，飾渦紋。頸部有凸起犧首二，腹飾鳥翅形紋。蓋、器對銘"籶貝"二字。

商代多見動物形卣，如鴞卣、豕卣、虎抱人卣等，反映了商人特殊的審美情趣。此卣造型厚重奇巧，在商代青銅卣中較為奇特。

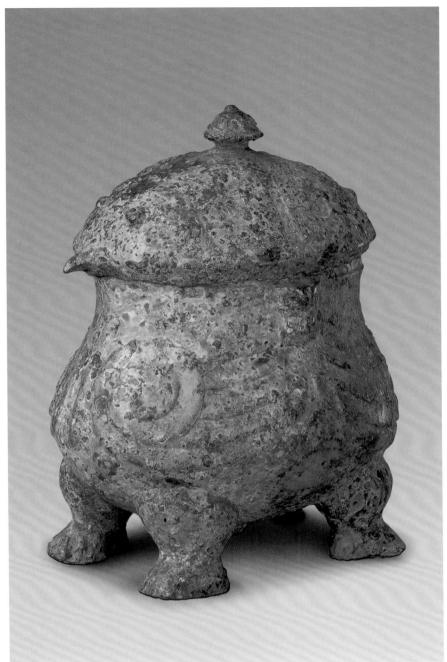

84

父戊方卣
商
通高38厘米　寬21.5厘米　口徑11.1厘米
清宮舊藏

Rectangular You (wine vessel) to worship Father Wu
Shang Dynasty
Overall height: 38cm　Width: 21.5cm
Diameter of mouth: 11.1cm
Qing Court collection

直口，豐肩，收腹，有梁，有蓋，蓋頂有鈕。蓋飾獸面紋，器肩有凸起犧首兩個，腹上部飾夔紋，下部飾獸面紋，足飾夔紋。提梁兩端作獸頭狀，蓋、器四角及四邊正中均出扉棱。蓋、器對銘，記此器是為父戊作的祭祀器。

此卣紋飾具有典型的商代紋飾特點，方卣較少見。傳為安陽出土。

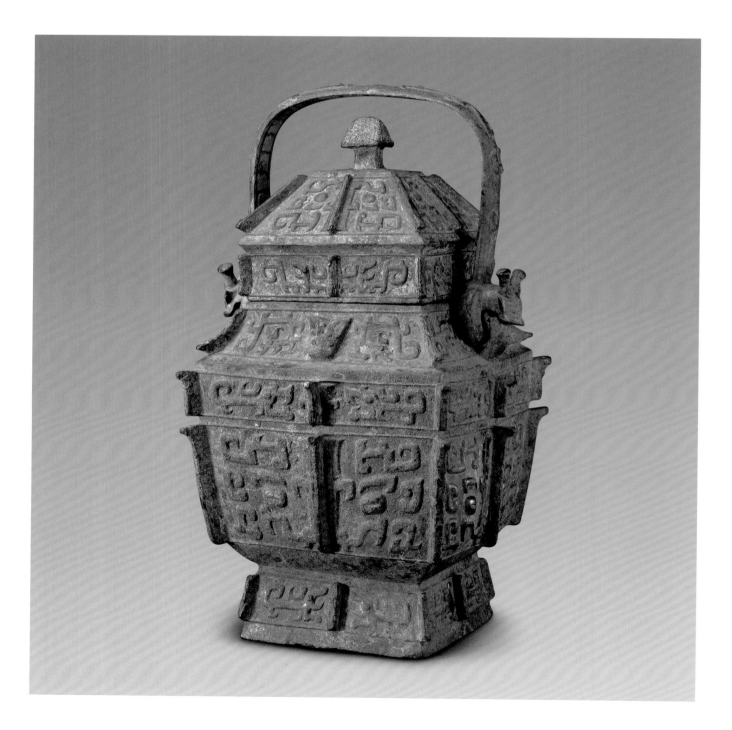

釋文
◈◈父戊。

85

牛紋卣
商
通高29.5厘米　口徑14.3×11厘米

You (wine vessel) with ox design
Shang Dynasty
Overall height: 29.5cm
Diameter of mouth: 14.3×11cm

直口，鼓腹，高圈足，有獸頭提梁，有蓋，龍形鈕。蓋身、器頸飾牛紋，蓋口飾雙身龍紋，器腹部四面各出一四棱錐形，間以四目紋，足、梁飾雙身龍紋。

此卣造型、紋飾特殊，在同期器中較為少見。

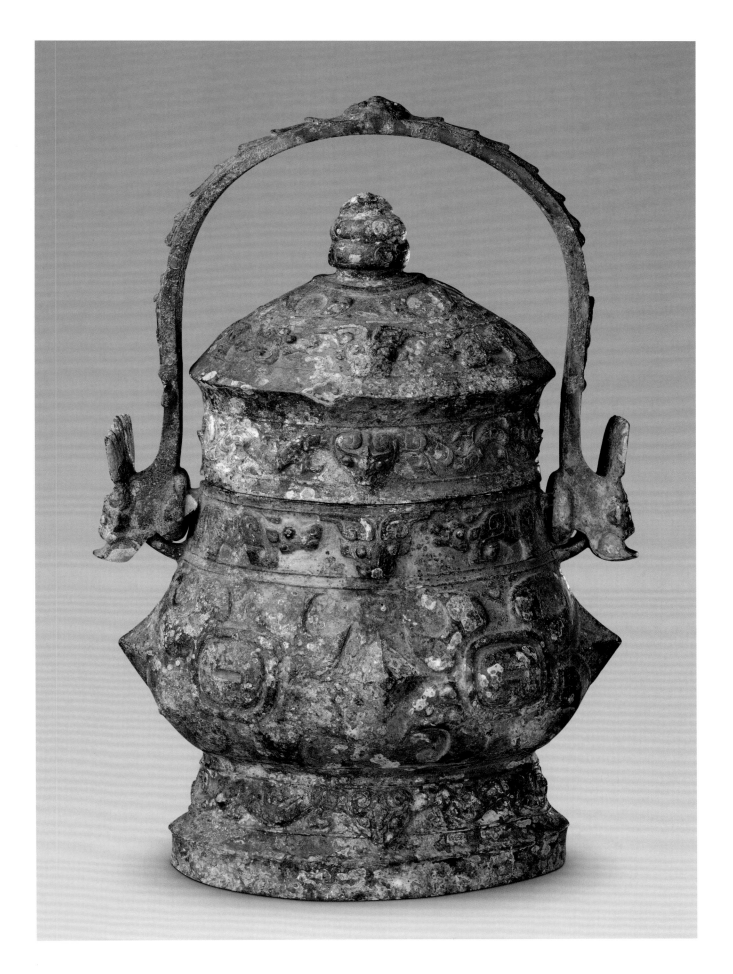

二祀邘其卣
商晚期
通高35.4厘米　口徑18.5×14.5厘米

You (wine vessel) made for sacrifice by Yi Qi in the 2nd year of the King Zhou's reign
Shang Dynasty
Overall height: 35.4cm
Diameter of mouth: 18.5×14.5cm

斂口，圓腹，圈足，有蓋和提梁。蓋飾變形夔紋，頸飾一周夔紋，間飾兩個半浮雕獸頭。圈足飾夔紋，為一角、一足、張口、捲尾的典型形象。提梁飾顧夔紋。蓋內與器內底同銘"亞貘父丁"四字，"亞"是有爵稱的武職官名，"貘"指貘侯，是商朝直接統治區以外設立的諸侯，即"外服"諸侯，"亞貘"為邘其以官職作為家族徽識。器外底銘文七行39字，講述商王使其助祭、田獵，以求大福，王賞賜給五朋貝，又遘祭先王大乙的配偶妣丙，並對天帝和商先王行祼祭禮。

據二祀邘其卣的造型、花紋和銘文內容，可斷定此卣為商紂王二年所鑄，是商代青銅器斷代的重要標準器。銘文內容是研究商代奴隸主貴族祭典和社會生活的重要史料。傳抗日戰爭時期河南安陽出土。

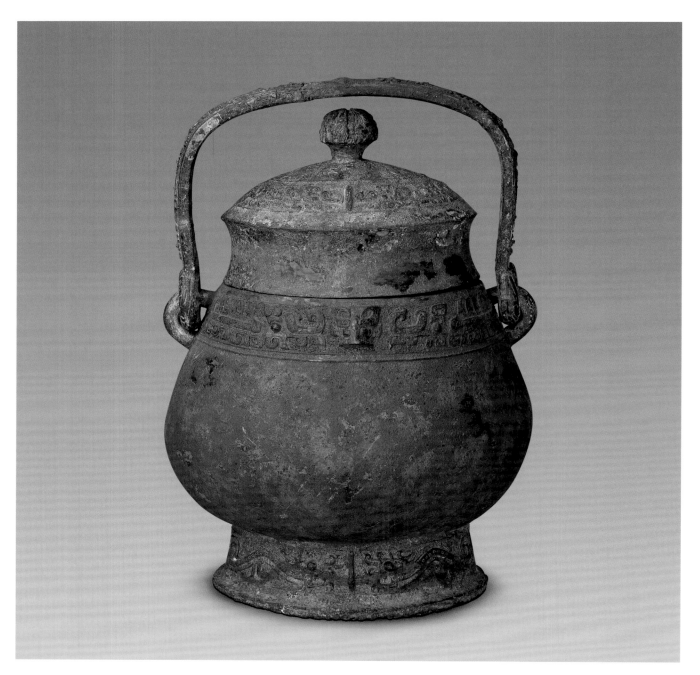

丙辰，王令郘
其兄𨟻，殷
于夆，田𨟻，賓
貝五朋，在正月，遘
於姒丙肜日，大乙奭
唯王二祀，既
𤔲（祼）於上下帝。

四祀邙其卣

商晚期
通高32厘米　寬19.7厘米　口徑8.8厘米

You (wine vessel) made for sacrifice by Yi Qi in the fourth year of the Dixin's reign

Shang Dynasty
Overall height: 32cm　Width 19.7cm
Diameter of mouth: 8.8cm

直口，長頸，橢圓腹，圈足。頸部有提梁，兩端鑄犀首耳。有蓋，蓋頂有圓柱形鈕。頸部飾一周獸面紋，足飾兩周圓圈紋，間飾菱形紋。蓋內與器內底對銘"亞獏父丁"。外底銘文八行42字，大意是，商王祭祀先王帝乙，宴饗百官，賞賜邙其貝。

此器為帝辛四年所鑄，為商代末期青銅器斷代的標準器。銘文長達42字，是現存商代銅器銘文中最長者之一，為研究商代祭祀和社會生活提供了重要資料。

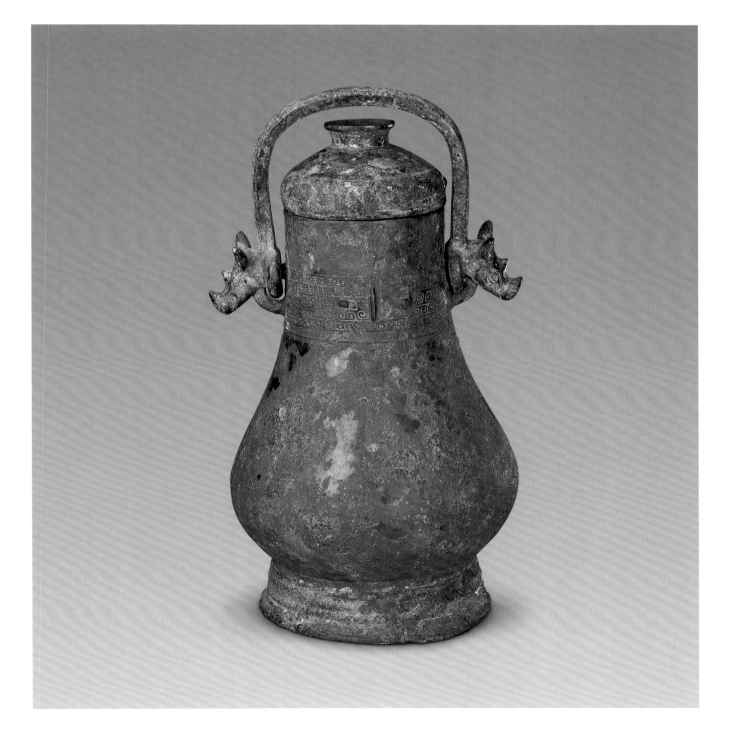

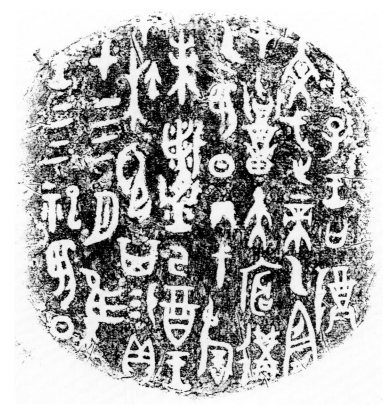

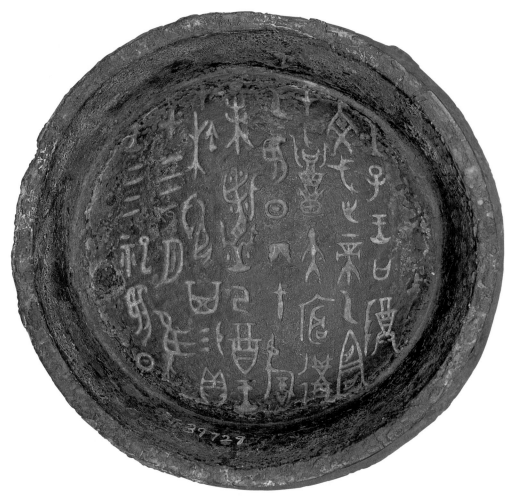

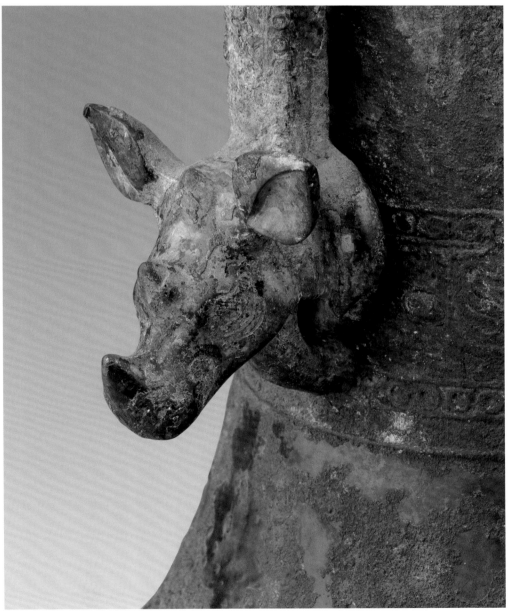

六祀邲其卣
商晚期
通高22厘米　蓋口11×8.9厘米

You (wine vessel) made for sacrifice by Yi Qi in the sixth year of the Dixin's reign
Shang Dynasty
Overall height: 22cm
Diameter of mouth: 11×8.9cm

斂口，圓腹，圈足，口沿環耳，有提梁。高頸蓋，頂鑄圓鈕。口沿、蓋面飾變體夔紋，圈足飾夔紋。蓋內與器內底對銘四行25字，大意説，賞賜作冊夒寶玉，鑄造祭器紀念此事。

此器銘文是研究商代賞賜的重要資料，字體古樸優美。為商末帝辛時期的標準器。傳出土於安陽。

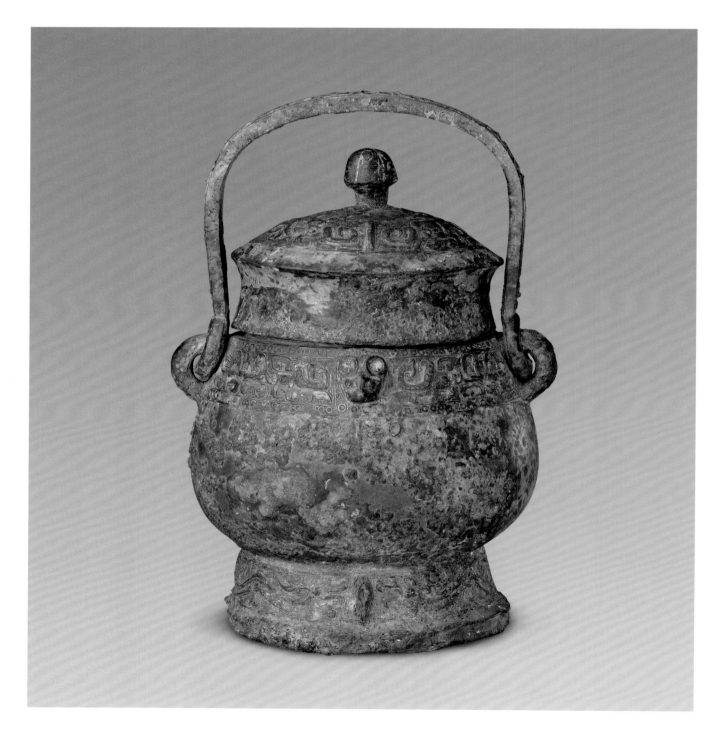

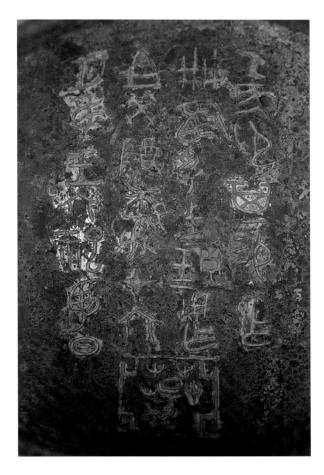

釋文

乙亥，邲其易（錫）作
冊𡊮圭瑹，用乍（作）
且（祖）癸尊彝。在六
月，唯王六祀翌日。

亞𤠔

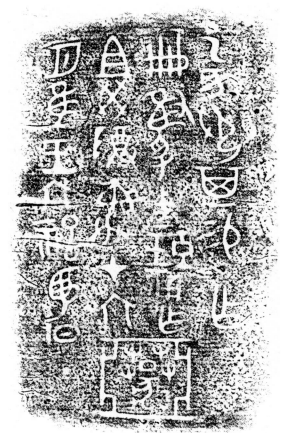
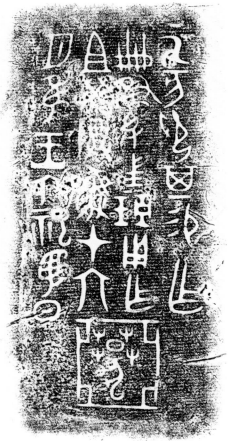

89

獸面紋兕觥
商
通高15厘米　寬20厘米

Si Gong (wine vessel) with animal mask design
Shang Dynasty
Overall height: 15cm　Width: 20cm

橢圓形侈口，翹流，鼓腹，高圈足，獸首鋬。流飾長尾鳥紋，口飾夔紋，腹飾獸面紋，圈足飾夔紋。

觥，盛酒器，流行於殷墟晚期至西周早期。此觥造型厚重，紋飾精美，具有典型的商代器特點，是商代青銅觥標準器。

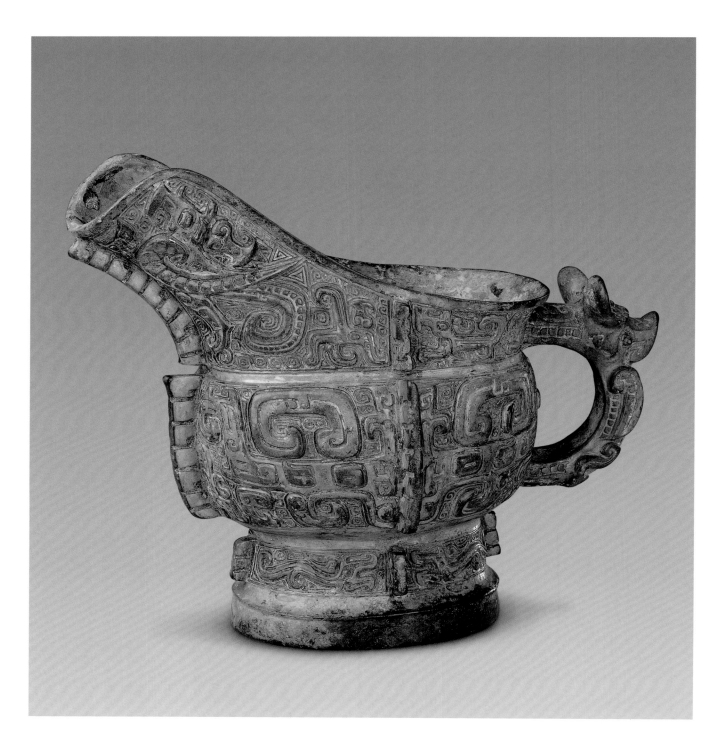

90

獸面紋兕觥
商
通高26.5厘米　寬24.7厘米
清宮舊藏

Si Gong (wine vessel) with animal mask design
Shang Dynasty
Overall height: 26.5cm　Width: 24.7cm
Qing Court collection

侈口，短翹流，碩腹，圈足，獸首鋬，獸頭形蓋。腹飾夔紋，足飾目雷紋。鋬下有垂珥，鋬內飾蟬紋。

此觥造型精巧，花紋工整奇麗，器蓋俱全，保存完好，更顯珍貴。傳安陽出土。

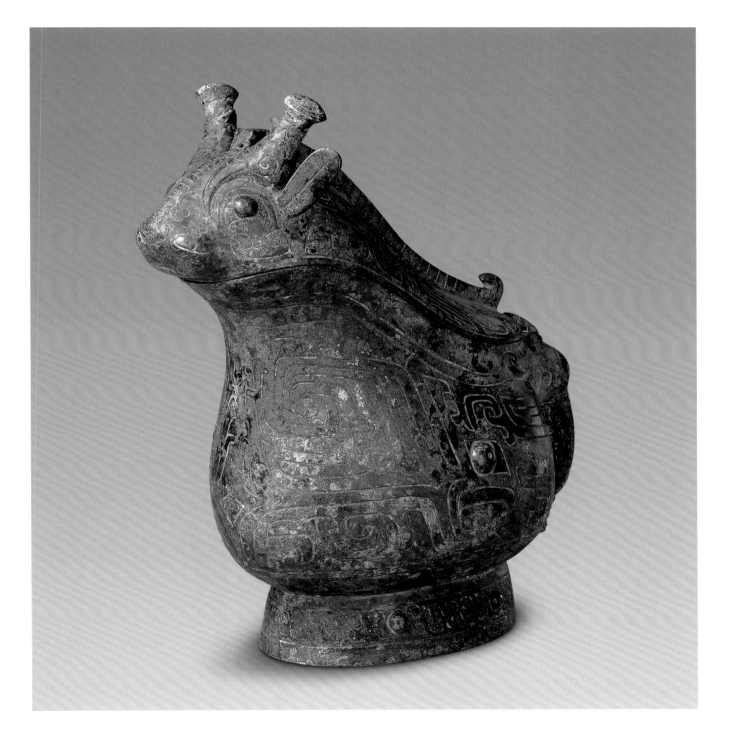

91

獸面紋方彝
商晚期
通高29.5厘米　寬18.6厘米

Rectangular Yi (wine vessel) with animal mask design
Shang Dynasty
Overall height: 29.5cm　Width: 18.6cm

方身，腹下部微內收。同形蓋、鈕。四角和每面中線處各出一道扉棱，每面中線扉棱下面有半圓形孔。兩組細弦紋，把器身花紋分成三組。腹部四面飾平整無地紋的獸面紋，口、眼碩大明顯，二夔紋為眉；口部與足部飾對夔紋，而每兩夔中間有一扉，又形成一獸面紋。蓋上飾有簡潔的獸面紋。蓋內一側有銘文"王士母肆"。"王士"與"肆"可能為人名。

方彝，盛酒器。此器鑄造規整，外表自然銹色美麗。從其造型、花紋及銘文書體看，應為商代晚期器。

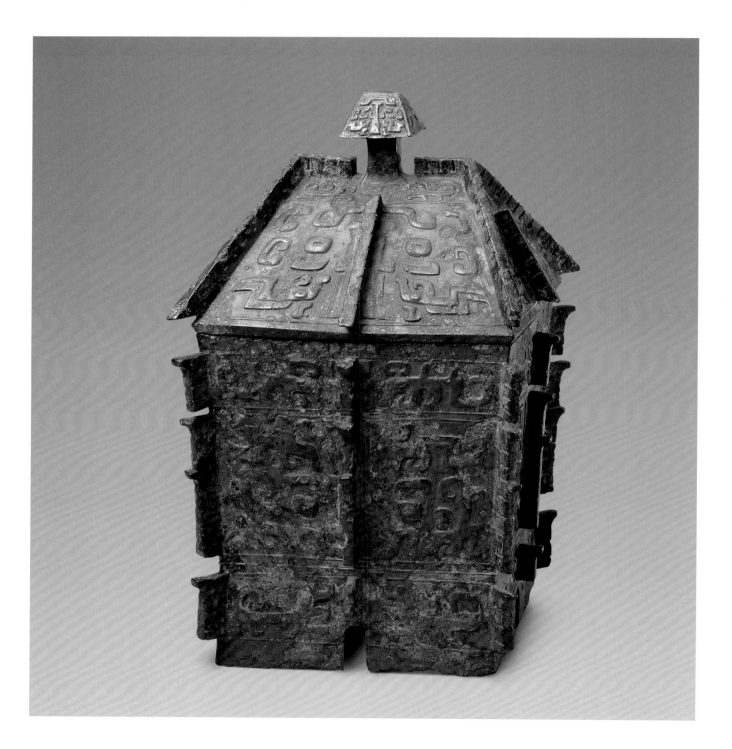

142

釋文
王士母肄

143

92

矢壺
商晚期
通高35厘米　口徑18.9×14.4厘米
清宮舊藏

Hu (wine vessel) with inscription "Shi"
Shang Dynasty
Overall height: 35cm
Diameter of mouth: 18.9×14.4cm
Qing Court collection

侈口，長頸，貫耳，鼓腹下垂，圈足。口下、頸部、腹部均飾饕餮紋，頸和腹部的饕餮紋上下相間處，各有一周形式各異的雲雷紋和夔紋。貫耳上飾獸首紋。壺內底上有銘文"矢"字，應為族徽。

壺，盛酒器，商代已流行，基本造型一直沿用至漢代。此壺是商代晚期壺的典型形式。

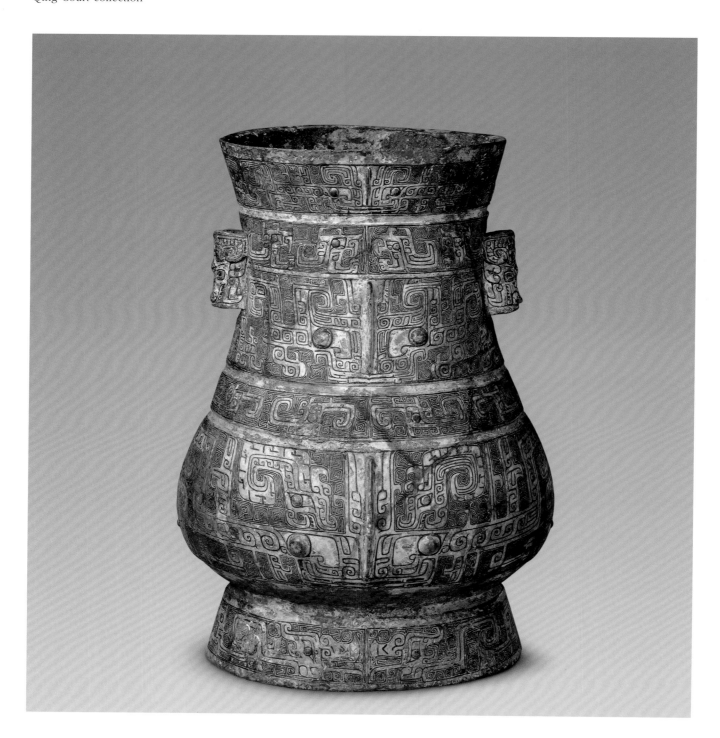

93

獸面紋方壺

商

通高34.6厘米　口徑13.9×8.6厘米

清宮舊藏

Rectangular Hu (wine vessel) with animal mask design

Shang Dynasty

Overall height: 34.6cm

Diameter of mouth: 13.9×8.6cm

Qing Court collection

口微侈，方腹，方圈足。口下飾弦紋兩道，兩側鑄獸頭為耳。肩部飾雲雷紋為地的夔紋帶。腹部為獸面紋，獸面雙目凸起，增強了器物的威嚴感。

此壺造型較獨特，紋飾工細、華麗。

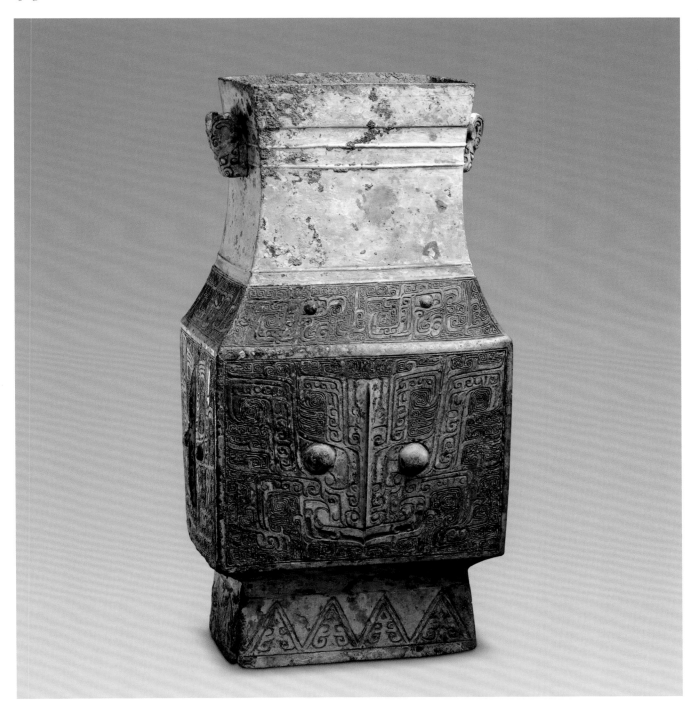

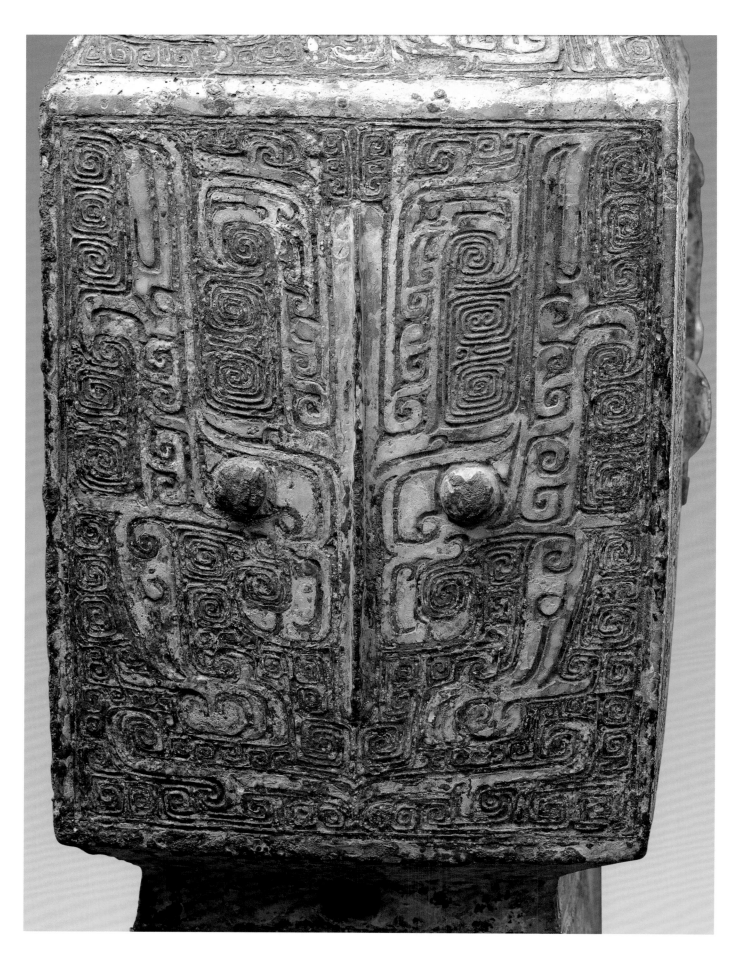

94

弦紋盉
商早期
通高21.2厘米　口徑4.5厘米

He (wine vessel) with bow-string pattern
Shang Dynasty
Overall height: 21.2cm
Diameter of mouth: 4.5cm

深腹，圓鼓頂，管流，分襠，四袋足，頸足間有鋬。上腹飾弦紋三道。

盉，和酒器，王國維《説盉》："盉之為用，在受尊中之酒與玄酒而和之而注之於爵。"此盉造型應屬商代早期器。

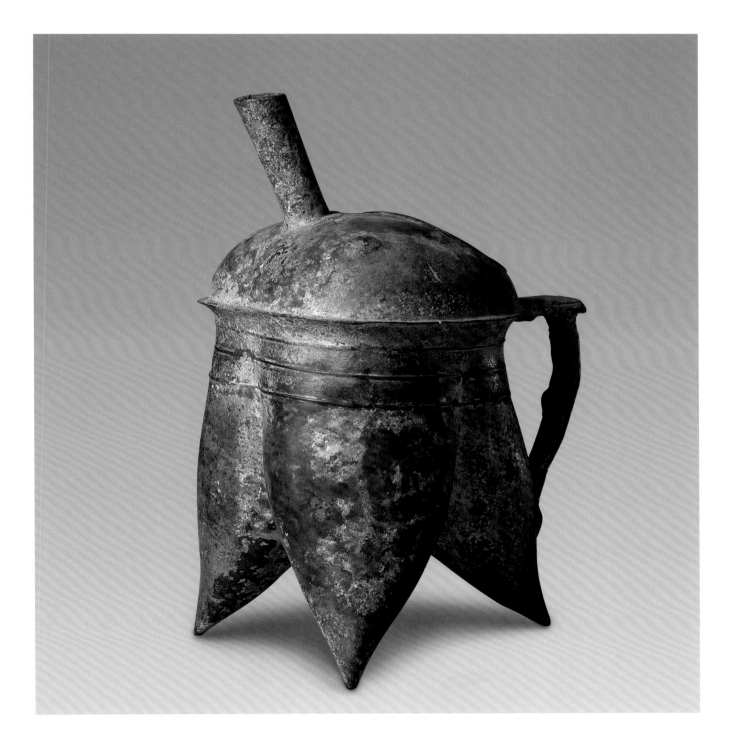

95

竹父丁盉
商
通高31厘米　口徑12.5厘米

**He (wine vessel) made by Zhu to
worship Father Ding**
Shang Dynasty
Overall height: 31cm
Diameter of mouth: 12.5cm

敞口，束頸，深腹，袋狀足，上腹部
前有管狀流，後有獸頭鋬。圓蓋，
蓋、器間有環鏈相連。蓋面和上腹飾
帶狀獸面紋，間以雲雷紋填地。蓋內
和鋬下有對銘，同置於"亞"字框內。

此盉保存完好，銘文形式新穎，對研
究商代族徽和官制有一定的價值。

釋文
亞　竹父丁

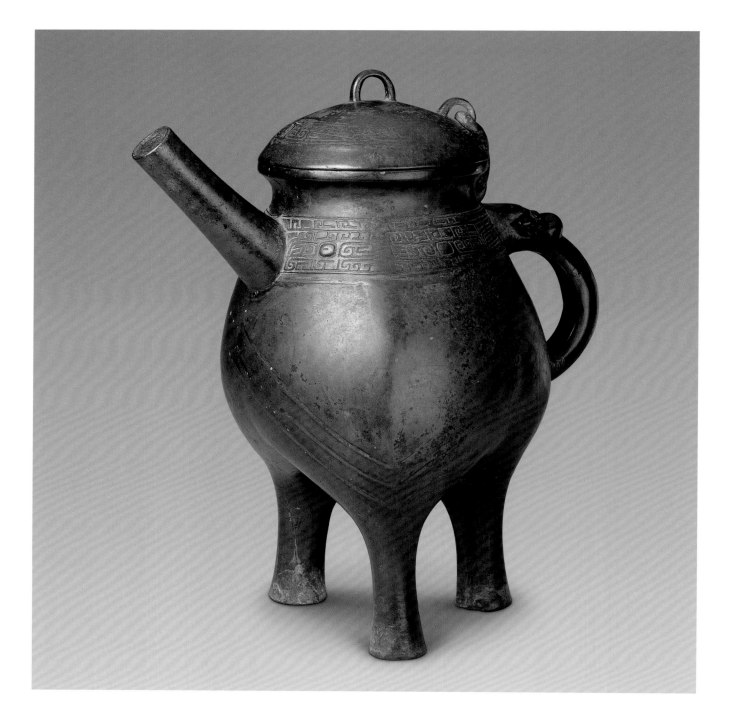

魯侯爵
西周早期
通高20厘米　寬16.2厘米

Jue (wine vessel) made by the Marquis of Lu
Western Zhou Dynasty
Overall height: 20cm　Width: 16.2cm

體修長，壁較直，流、尾上翹，無柱，鋬較小，飾有獸頭，圜底，三外撇尖足。腹飾兩層雲雷紋帶，中間隔以突起的弦紋。尾部口壁內鑄有兩行10字銘文，記述魯侯作此爵以紀念盟約事。

釋文
魯侯乍（作）爵，鬯尊（臨）
用尊鼎（茜）盟。

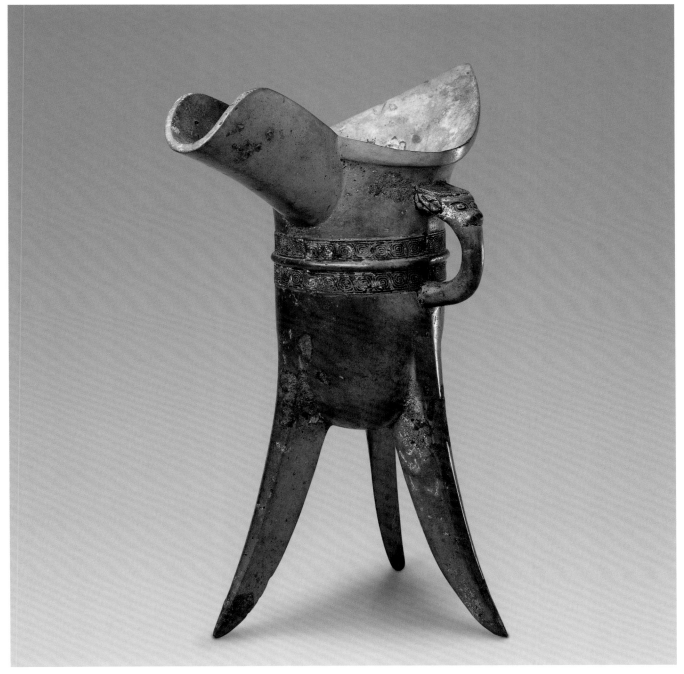

鳥紋爵
西周早期
通高22厘米　口徑17.4×7.5厘米　一對
清宮舊藏

A pair of Jue (wine vessel) with bird design
Western Zhou Dynasty
Overall height: 22cm
Diameter of mouth: 17.4×7.5cm
Qing Court collection

兩爵尺寸、形制相同。深腹，圓底，口沿兩個帽形柱，長流，尖尾，獸頭鋬，三外撇尖足。腹及流下飾鳥紋，均以雷紋為襯。

西周初期，爵的數量已大為減少，成對爵實屬難得。二器鑄造精緻，紋飾精美、華麗。器腹左右對稱的鳥紋長尾高冠，具有西周早期的風格。

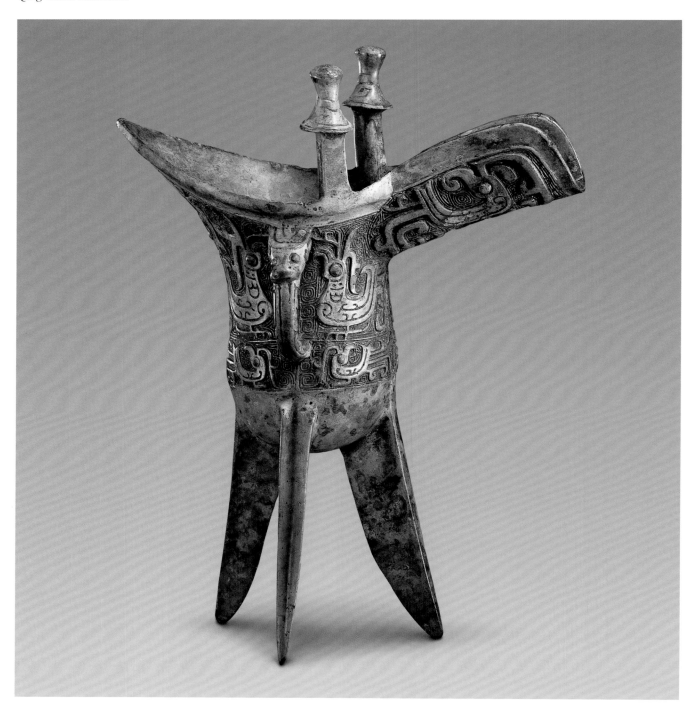

98

鳳紋觶
西周早期
通高14.5厘米　口徑8.3厘米
清宮舊藏

Zhi (wine vessel) with phoenix design
Western Zhou Dynasty
Overall height: 14.5cm
Diameter of mouth: 8.3cm
Qing Court collection

侈口，深腹呈筒形，下部鼓起，圈足。器身飾三道鳳鳥紋，間隔有凸弦紋。

觶盛行於商晚期至西周早期，西周中期以後少見。此觶紋飾很有特點，三道鳳鳥紋明顯凸起，給人一種強烈的立體感，殊為罕見。鳳鳥紋具有西周早期的風格。

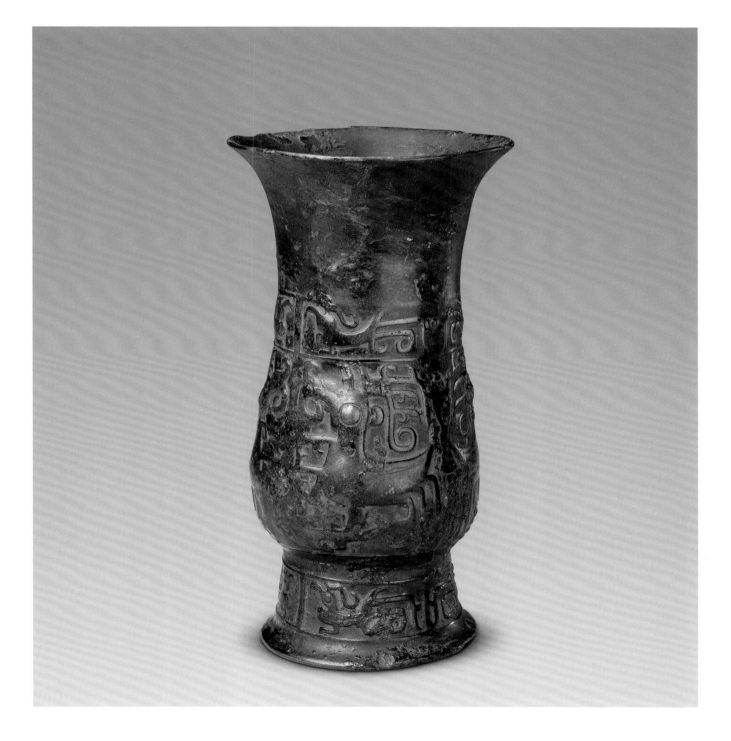

盩司土尊

西周早期

通高21厘米　口徑18厘米

Zun (wine vessel) made by Zhou Si Tu
Western Zhou Dynasty
Overall height: 21cm
Diameter of mouth: 18cm

侈口，腹略鼓且下垂，獸紋鋬，圈足。腹外飾一道夔紋。器內底鑄有銘文兩行九字，記為祖辛作器。

尊在古代有兩種含義：一是禮器的共稱，二是專指一種盛酒器，此尊為盛酒器。從其鼓腹下垂的造型看，應為西周早期器。有鋬尊始見於西周早期，極為少見。

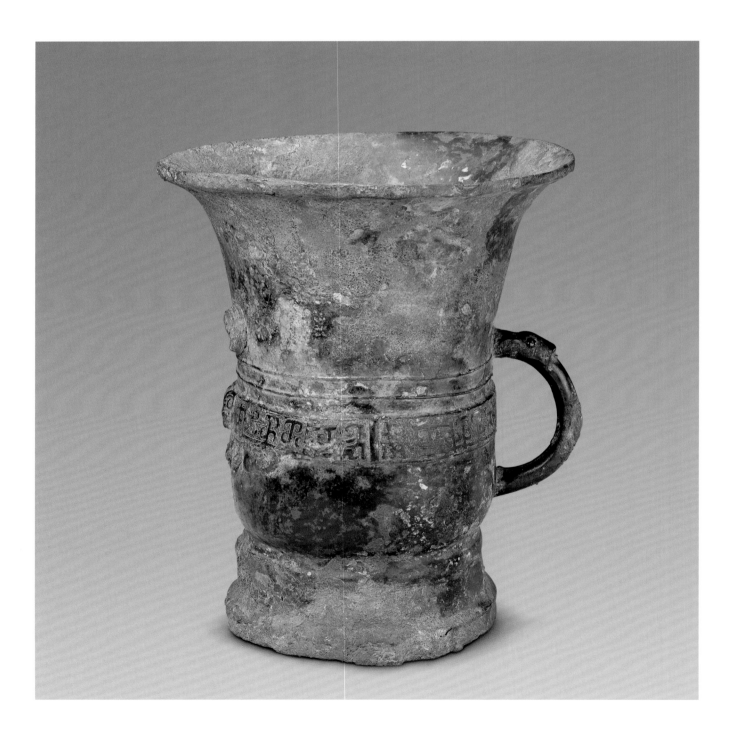

釋文

盨司土幽作

且辛旅彝。

100

彀作父乙尊
西周早期
通高23厘米　口徑20.5厘米

Zun (wine vessel) made by Gu to offer sacrifices to Father Yi
Western Zhou Dynasty
Overall height: 23cm
Diameter of mouth: 20.5cm

圓侈口，腹、足為方形。四角及面飾扉棱，頸及足各飾一周夔紋。器內鑄有銘文三行15字，記彀為祭祀父乙作此器。

此尊上圓下方，造型獨特。這種方形圓口尊是從西周早期開始出現的特殊器形，夔龍紋也是這一時期主要的紋飾題材。

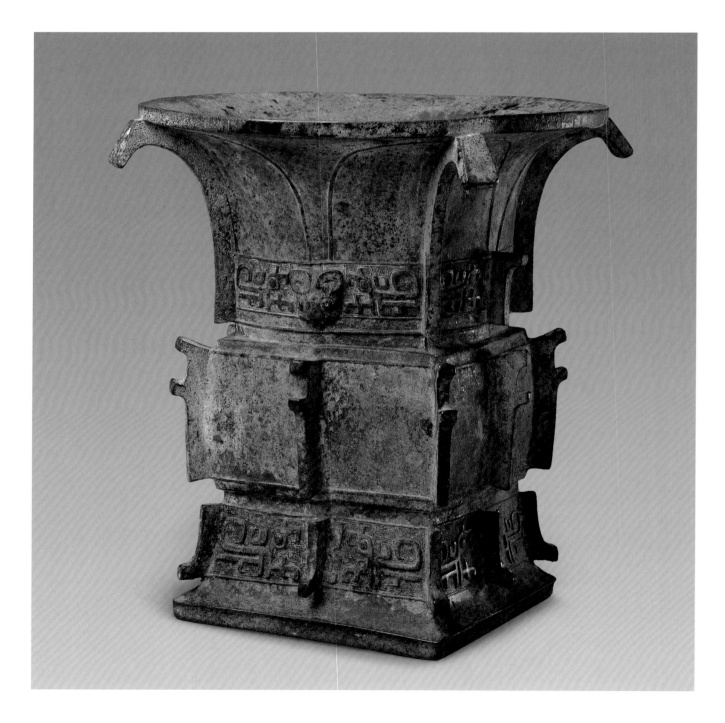

釋文
毃作父乙宗
寶尊彞，子子
孫孫其永寶。

侯尊
西周
通高26.1厘米　口徑22.2厘米

Zun (wine vessel) made by Er to praise the Marquis
Western Zhou Dynasty
Overall height: 26.1cm
Diameter of mouth: 22.2cm

筒形，侈口，鼓腹，圈足。頸下與足上各飾有兩道弦紋，腹飾兩道夔紋，夔紋的上下又均飾以圓圈紋。器內底鑄有銘文七行52字，大意為侯到了耳的宗廟地，賞賜給耳10家奴隸。耳頌揚侯的美德，作此尊，並祭祀祖先京公，希冀子孫永遠聽命於侯並得到長壽。

此尊銘文書體工整有力，其中的"易臣十家"等內容涉及了西周的社會情況，有重要的研究價值。

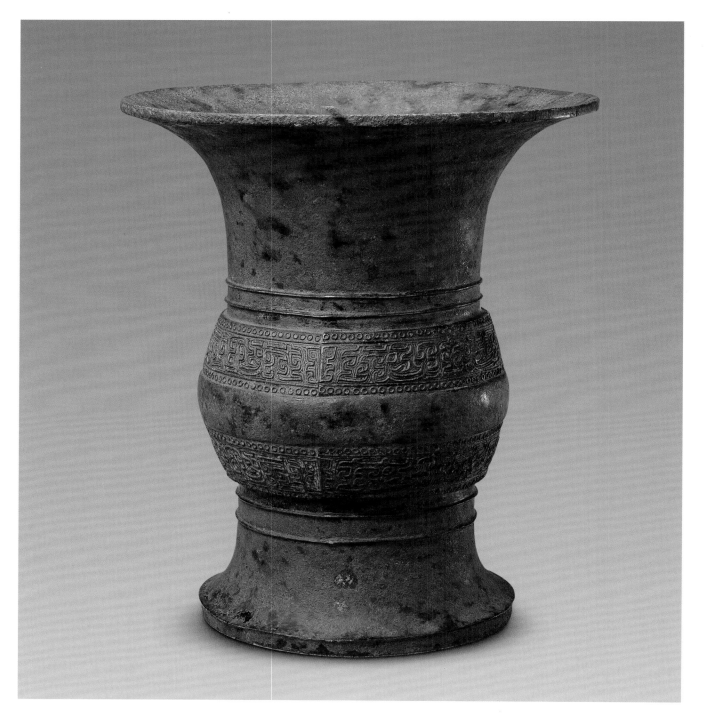

釋文

唯六月初吉辰在辛
卯，侯各於耳寇，侯休
於耳，易臣十家，口師
耳對揚侯休，肇作京
公寶尊彝。京公孫子
寶（保）侯萬年，壽考黃
耈耳日口休。

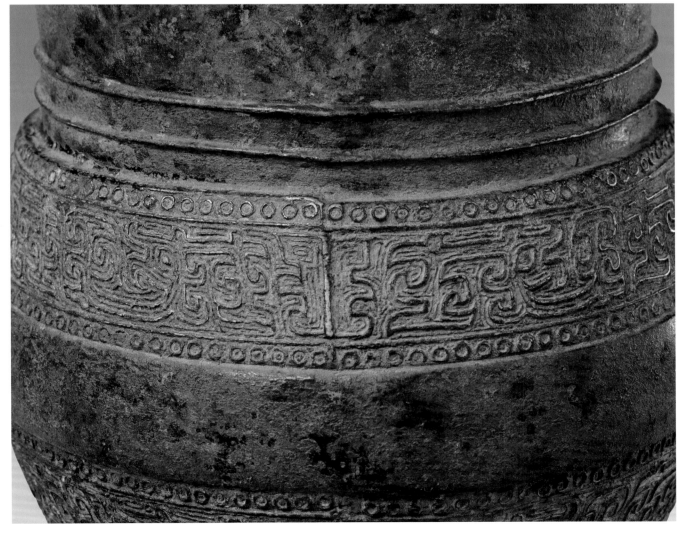

102

滔钒罍
西周
通高33.3厘米　口徑18.5厘米

Lei (wine vessel) made by Tao Jiu
Western Zhou Dynasty
Overall height: 33.3cm
Diameter of mouth: 18.5cm

盤口，束頸，豐肩，牛首附環雙耳，腹斜收，圈足。頸、肩、腹飾獸面紋。器口內鑄有銘文五行19字，記錄作器者。

罍一般作盛酒器，《儀禮·少牢饋食禮》記："司空設罍水於洗東"，因而也可作盛水器。罍形制有方、圓兩類。此器形制厚重，造型與花紋莊嚴典雅，銘文嚴謹工整。

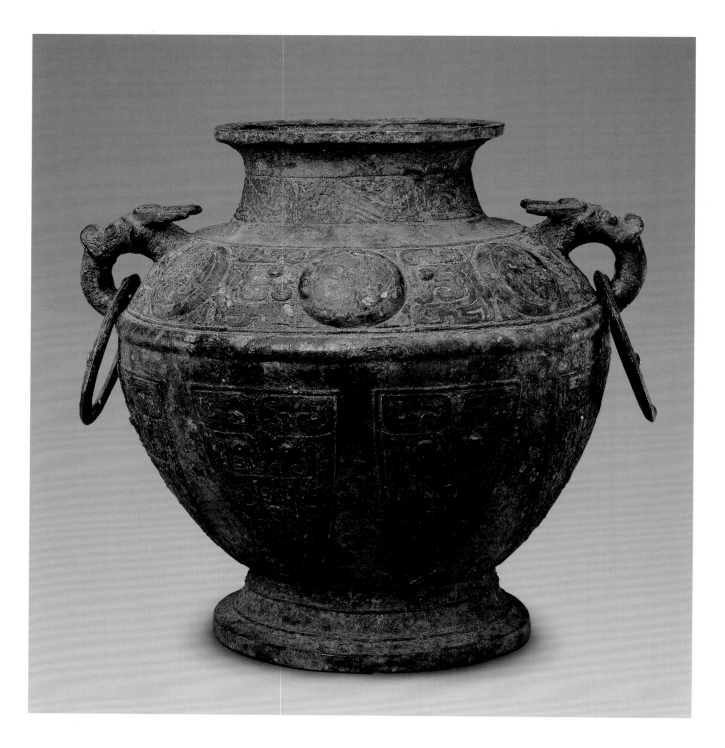

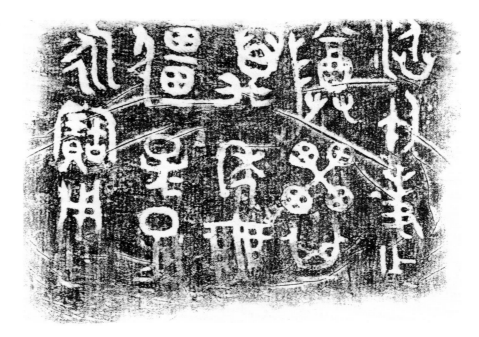

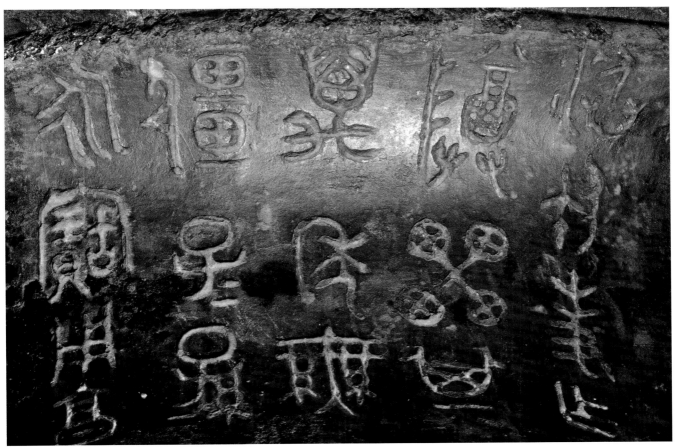

103

目紋瓿
西周
通高30.1厘米　口徑37.5厘米

Bu (wine vessel) with eye-shaped pattern
Western Zhou Dynasty
Overall height: 30.1cm
Diameter of mouth: 37.5cm

小口，圓唇，短束頸，鼓腹，圈足。頸飾弦紋兩道，肩飾目紋，腹飾勾連迴紋，目紋及勾連迴紋的上下兩邊均圍以兩道圓圈帶紋，足飾目紋，有孔穿。

《戰國策》中有"夫鼎者非效壺醢醬瓿耳"句，說明瓿除用來盛酒或盛水，還用來盛醬。此器造型端正，特別是紋飾種類豐富，鑄造極其工麗。商代晚期銅器圈足上多有十字形鏤孔，此器發展演變為方孔，更為簡練。

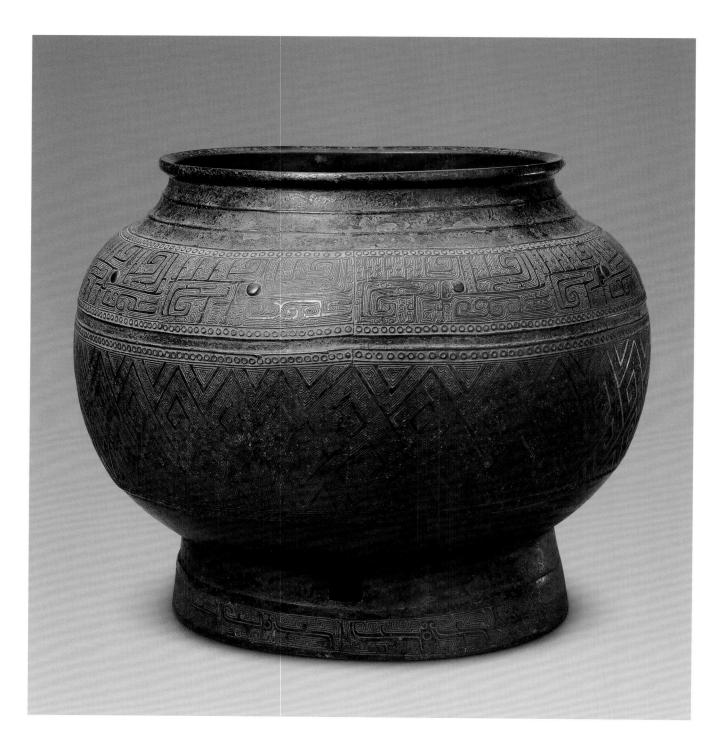

104

臣辰父乙卣
西周早期
通高39.7厘米　口徑10.6厘米

You (wine vessel) made by Chen Chen to worship Father Yi
Western Zhou Dynasty
Overall height: 39.7cm
Diameter of mouth: 10.6cm

長頸，鼓腹下垂，圈足，有蓋，蓋上有圓形提手，獸頭繩形提梁。蓋沿、頸、足各飾有兩組獸面紋，獸面紋上、下飾圓圈紋。蓋內及器內底有銘文"臣辰先父乙"五字，説明此器為臣辰為祭祀父乙而作。

卣主要流行於商代和西周早期，西周中期以後則很少見。此卣造型精美，紋飾簡單卻又不失工麗，分佈排列規矩。河南洛陽出土。

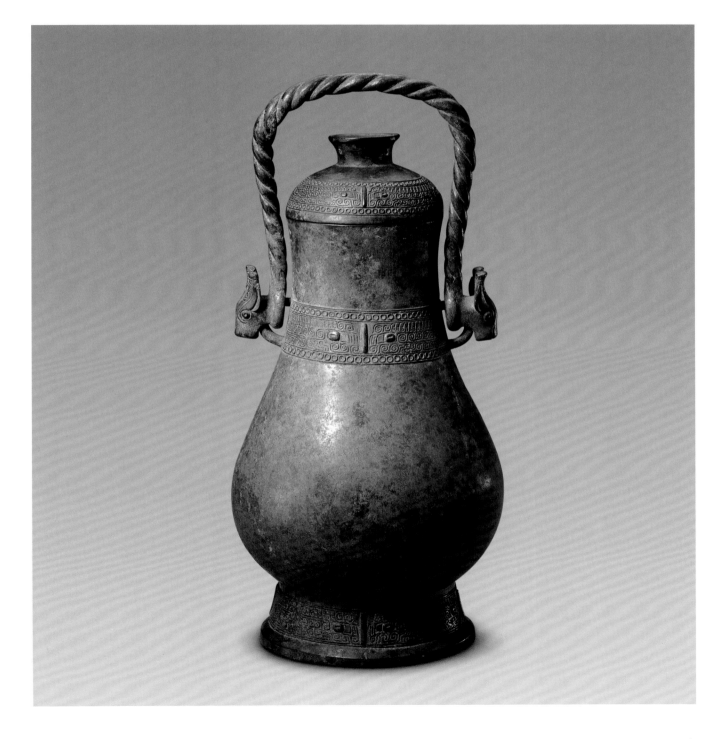

叔卣

西周早期
通高19.6厘米　口徑16.6×12厘米
一對

A pair of Shu You (wine vessel)
Western Zhou Dynasty
Overall height: 19.6cm
Diameter of mouth: 16.6×12cm

直頸，腹外鼓下垂，圈足，有蓋，上有圓形提手，蓋、頸有對稱的四個圓形繫，蓋頂提手及足各有四個對稱的穿孔，可用繩索貫穿以便提攜。蓋邊及器口沿均飾以雷紋作地的獸面紋一道，足飾弦紋兩道。蓋、器對銘五行32字，大意為周王在宗周舉行祭典時，王姜派叔出使至大保處（《兩周金文辭大系》考大保為昭公），大保賜叔香酒、白金和牛。兩器造型、紋飾相同。

卣一般有提梁，此卣造型特殊，沒有提梁，但有可供穿繫的耳，非常少見。銘文中涉及的人物與西周成王時期獻侯鼎、蠶卣相同，應屬同時期器，可作青銅器斷代參考。而銘文中有關西周早期賞賜、官制及祭典制度，具有重要的文獻價值。

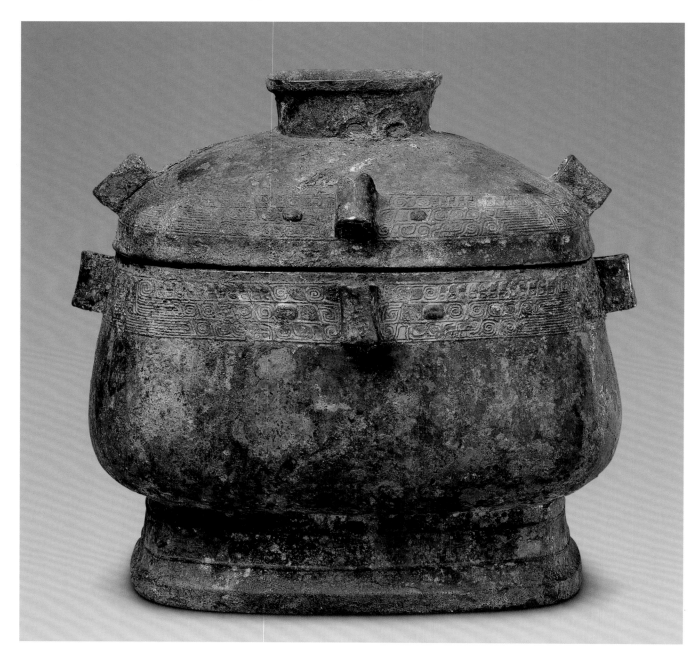

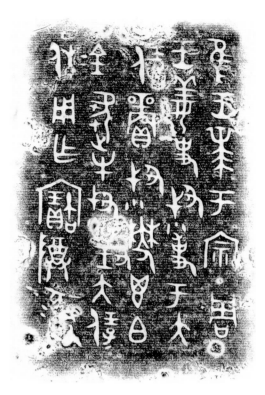

釋文
唯王萊於宗周，
王姜使叔吏（使）於大
保，賞叔鬱鬯、白
金、犛牛，叔對大保
休，用乍（作）寶尊彝。

163

虢季子組卣

西周晚期

通高33厘米　口徑14.6×10.9厘米

You (wine vessel) made by Zu, younger brother of Guo

Western Zhou Dynasty

Overall height: 33cm

Diameter of mouth: 14.6×10.9cm

直口，環耳繫繩紋提梁，腹下垂較深，圈足，足壁左右各飾一環鈕，與頸上二環相對應。頸飾一周迴紋帶，前後各鑄一獸頭，足飾迴紋。器底鑄有銘文三行17字，記述虢國的季子組製作此器。

西周晚期銅卣較少見，此器形體較大，且形制特殊。銘文明示為虢國器，對虢國歷史的研究有一定價值。

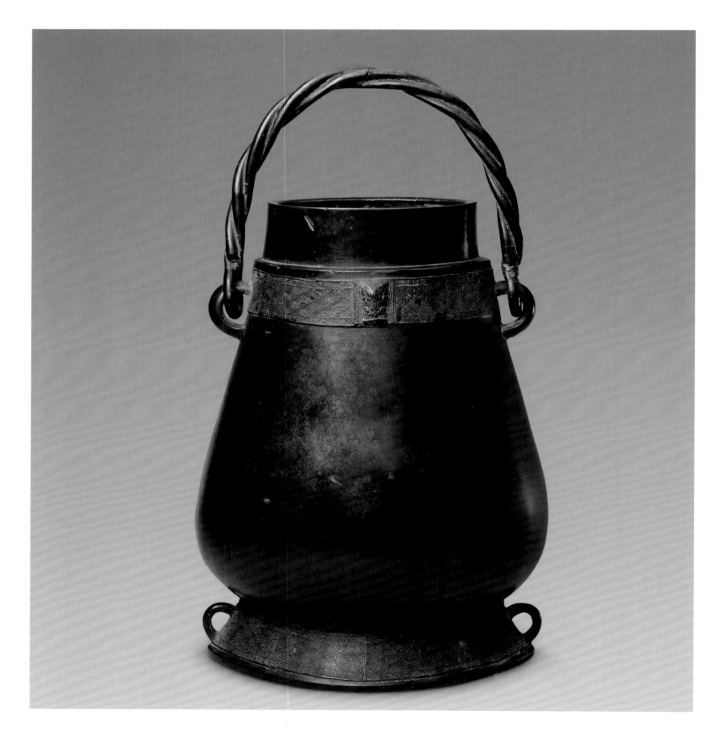

107

疊嬴壺
西周早期
通高31.4厘米　口徑9厘米
清宮舊藏

Hu (wine vessel) made by Die Ying
Western Zhou Dynasty
Overall height: 31.4cm
Diameter of mouth: 9cm
Qing Court collection

長圓形，直口，長頸，兩側有貫耳，鼓腹，外撇圈足。口沿至頸、腹部有蓮瓣形紋飾帶，內飾獸面紋。口內鑄有銘文"疊嬴作寶壺"。

壺自商代開始出現一直到漢代都較流行，器形呈現多樣化的特點，有圓壺、方壺、扁壺、瓠形壺等。此壺紋飾獨具特色。

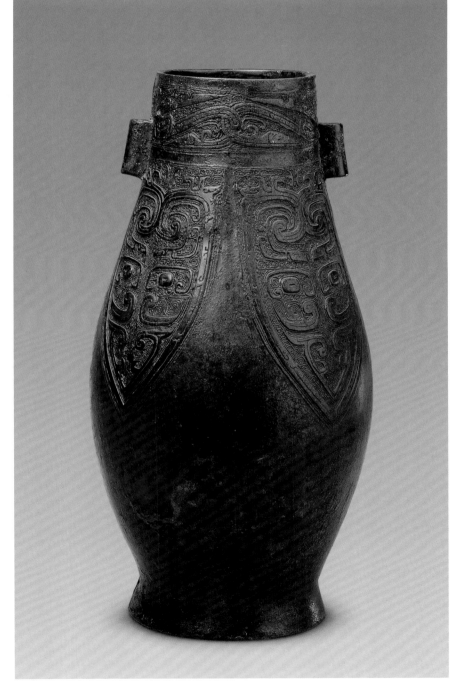

獸面紋壺
西周晚期
通高47厘米　口徑20厘米
清宮舊藏

Hu (wine vessel) with animal mask design
Western Zhou Dynasty
Overall height: 47cm
Diameter of mouth: 20cm
Qing Court collection

壺體呈扁方形。直口，頸兩側各飾一象首耳，象鼻上昂，鼓腹下垂，圈足外撇。口沿下飾環帶紋，頸飾鳳鳥紋，腹以雲雷紋作地，上飾突目的獸面紋。

此壺形體較大，紋飾瑰麗。

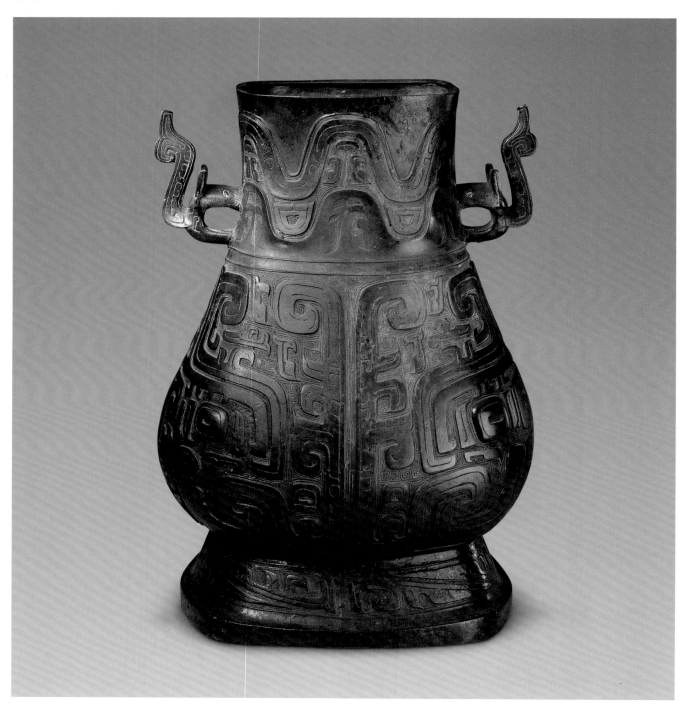

109

芮公壺
西周
通高37厘米　口徑12.7厘米
清宮舊藏

Hu (wine vessel) made by Rui Gong
Western Zhou Dynasty
Overall height: 37cm
Diameter of mouth: 12.7cm
Qing Court collection

壺身圓角方形，細頸鼓腹，附雙獸耳，下承方圈足，有蓋。蓋邊飾竊曲紋，頸飾雲帶紋，腹部四面各飾一雙身龍紋，龍頭位於腹正中，兩身分左右屈曲盤旋，至轉角處與另一面的龍身相連，器前後兩龍頭作正視狀，左右兩側龍頭作側面狀，足下飾垂葉紋。蓋內鑄有兩行九字銘文，記載芮公作此器。

此壺形制雄偉，花紋形式具有時代性，銘文字體規矩、嚴整。

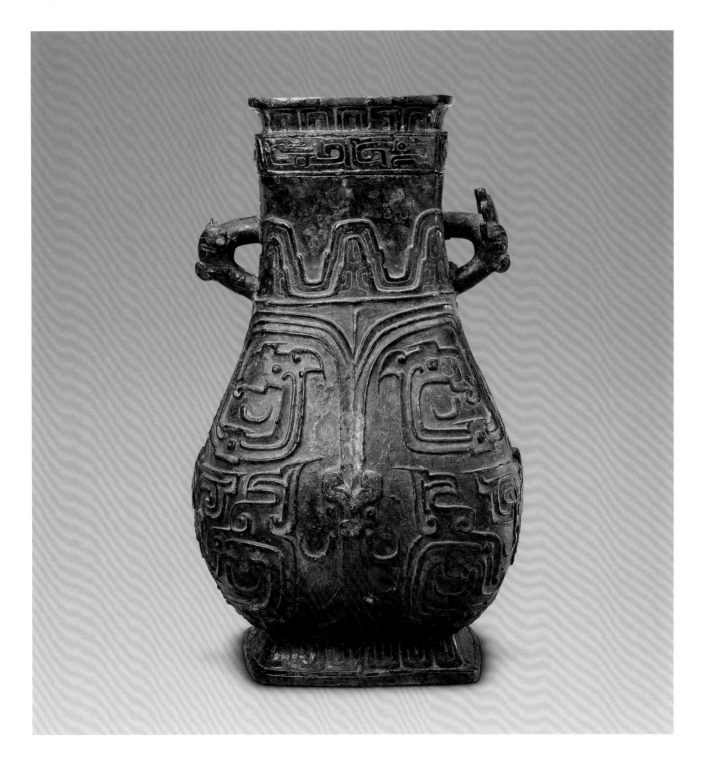

釋文
芮公作鑄從
壺，永寶用。

110

來父盉
西周早期
通高21.5厘米　口徑13.5厘米

He (wine vessel) made by Lai Fu
Western Zhou Dynasty
Overall height: 21.5cm
Diameter of mouth: 13.5cm

器呈低體分襠式，束頸，侈口，方唇，細長流，獸首鋬。圓蓋，蓋與鋬相套鑄。蓋沿及器頸飾獸面紋、弦紋，足上飾有兩道弦紋。蓋、器對銘兩行11字，器銘在鋬旁。

青銅盉自商代早期開始出現，盛行於商晚期及西周時期。此器形制完整，花紋精細。

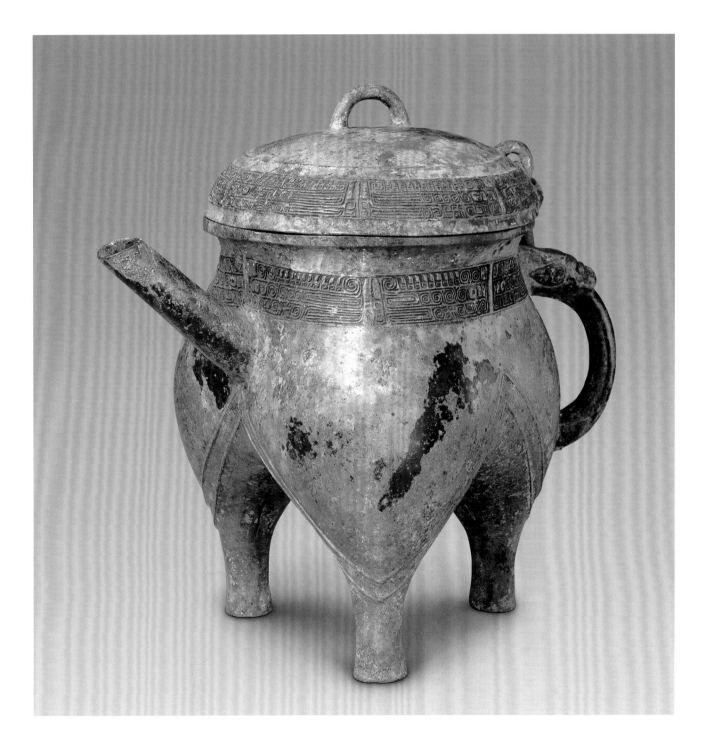

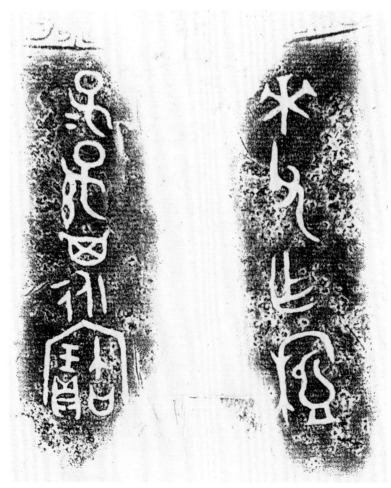

111

蔡公子壺
春秋早期
通高40.2厘米　口徑16.6×12.3厘米

Hu (wine vessel) made by Master Cai
Spring and Autumn Period
Overall height: 40.2cm
Diameter of mouth: 16.6×12.3cm

器呈圓角長方形，敞口，長頸，鼓腹，頸部附雙獸耳啣環，外撇圈足。頸部飾環紋及三角形紋，腹部四面的正中各有一突起的夾角，夾角間單線相連，將兩面分為八區，每區內皆飾

夔紋，足飾環紋。器口內鑄銘文七行29字，記載蔡公子作此壺。

此壺造型厚重，屬春秋早期器，具有這時期青銅工藝的典型特點。

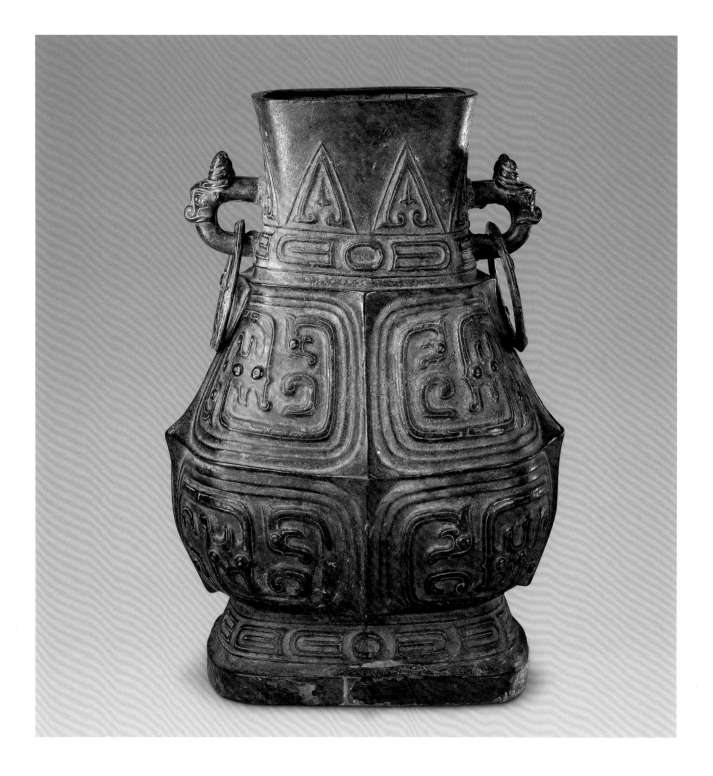

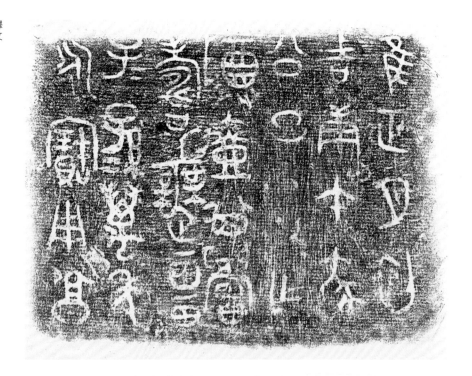

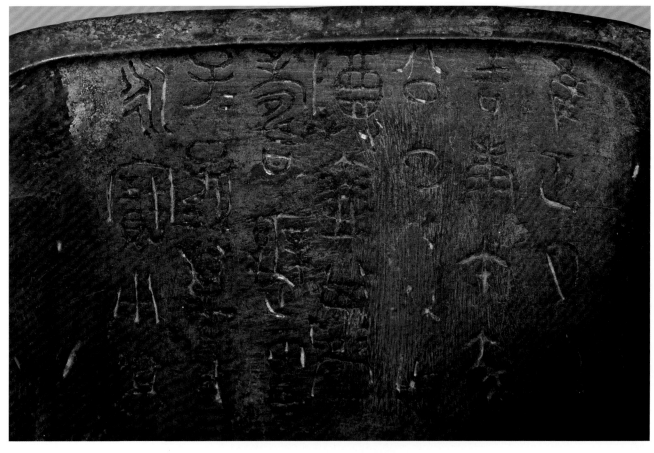

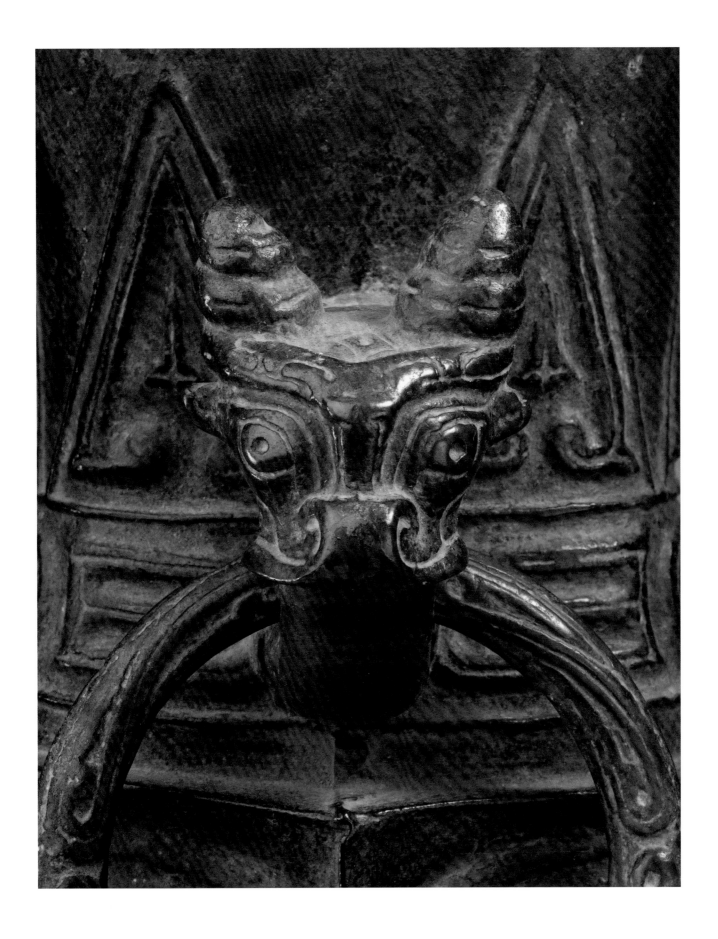

112

蓮鶴方壺
春秋
通高122厘米　寬54厘米
口徑30.5×24.7厘米

**Rectangular Hu (wine vessel) with lotus
and crane design**

Spring and Autumn Period
Overall height: 122cm　Width: 54cm
Diameter of mouth: 30.5×24.7cm

體呈圓角方形。敞口,長頸,頸部附鏤孔龍耳,垂腹,器四角各鑄一怪獸,圈足下有兩只臥虎作足。有蓋,環繞蓋沿鑄鏤孔蓮瓣兩層,中心上鑄一隻仙鶴,伸展雙翼,引頸欲鳴。器身飾相糾結的夔龍紋、鳥紋等。

此壺形體巨大,可謂是壺中之王。壺體龍、鶴、虎等裝飾,極為生動感人,情趣盎然,有着優美的旋律感。其造型、裝飾具有春秋時代壺的典型風格,豐富的藝術表現力體現了春秋時代革故鼎新的創造精神。1923年河南新鄭縣出土。

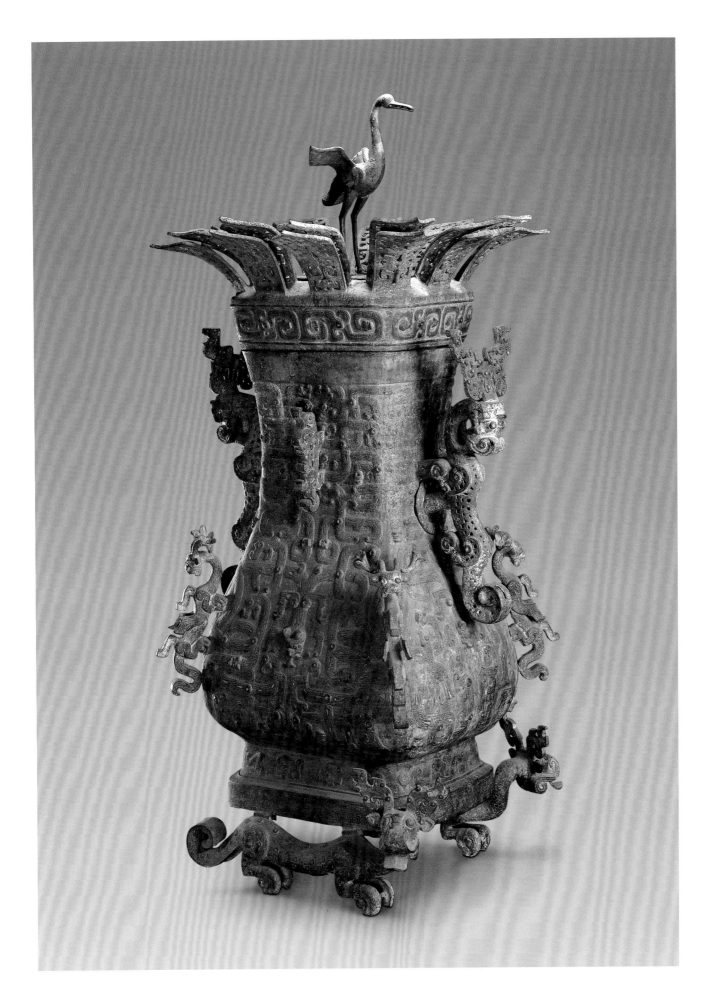

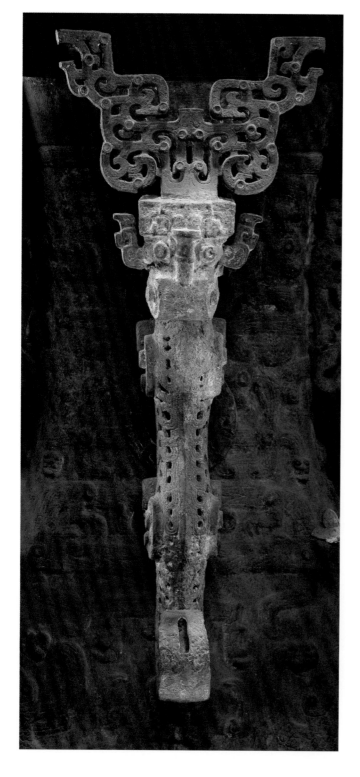

113

蟠虺紋大壺
春秋
通高87.5厘米　口徑19.7×24.9厘米

**Big Hu (wine vessel) with coiling
serpent design**
Spring and Autumn Period
Overall height: 87.5cm
Diameter of mouth: 19.7×24.9cm

撇口，細長頸，鼓腹下垂，頸部附鏤
空回首雙虎耳，圈足下置兩隻臥虎。
長方形蓋，上部為鏤空蟠虺紋盤形
提。頸部飾竊曲紋、蕉葉紋，腹部飾
成十字的凸帶紋。

此壺體高大雄偉，重達41400克，造
型華麗，紋飾精美，為春秋時期青銅
壺的傑作。1923年河南新鄭縣出土。

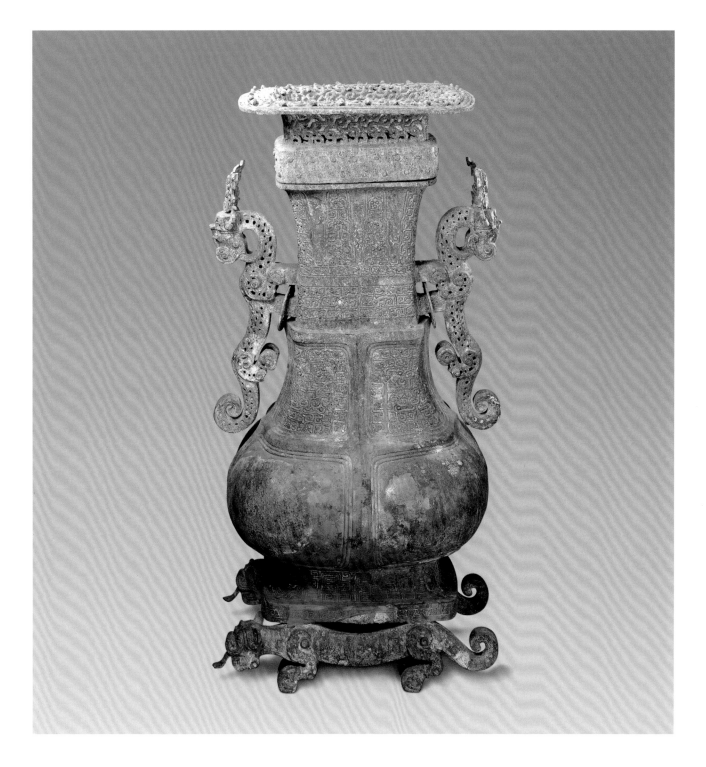

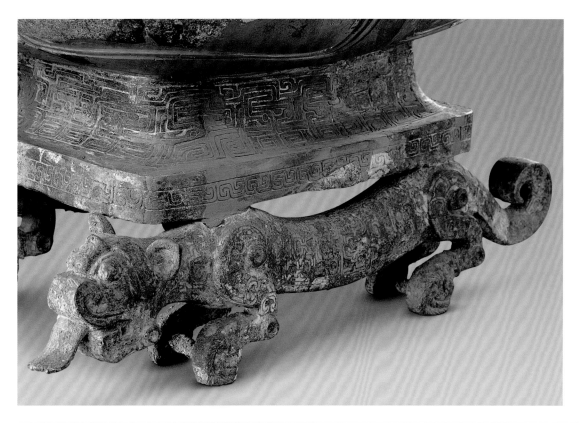

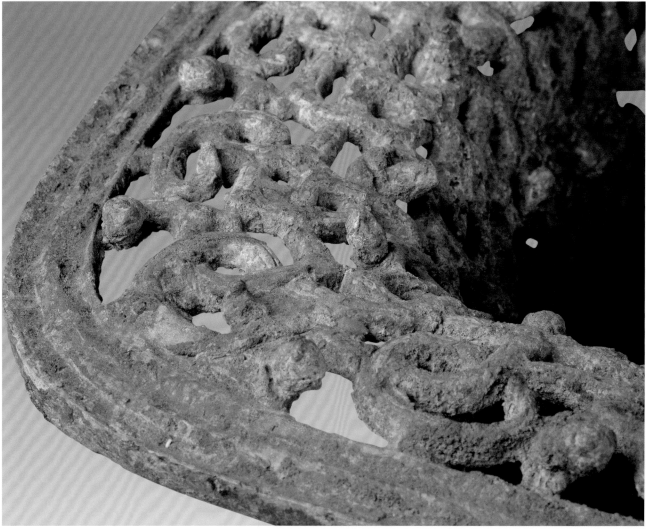

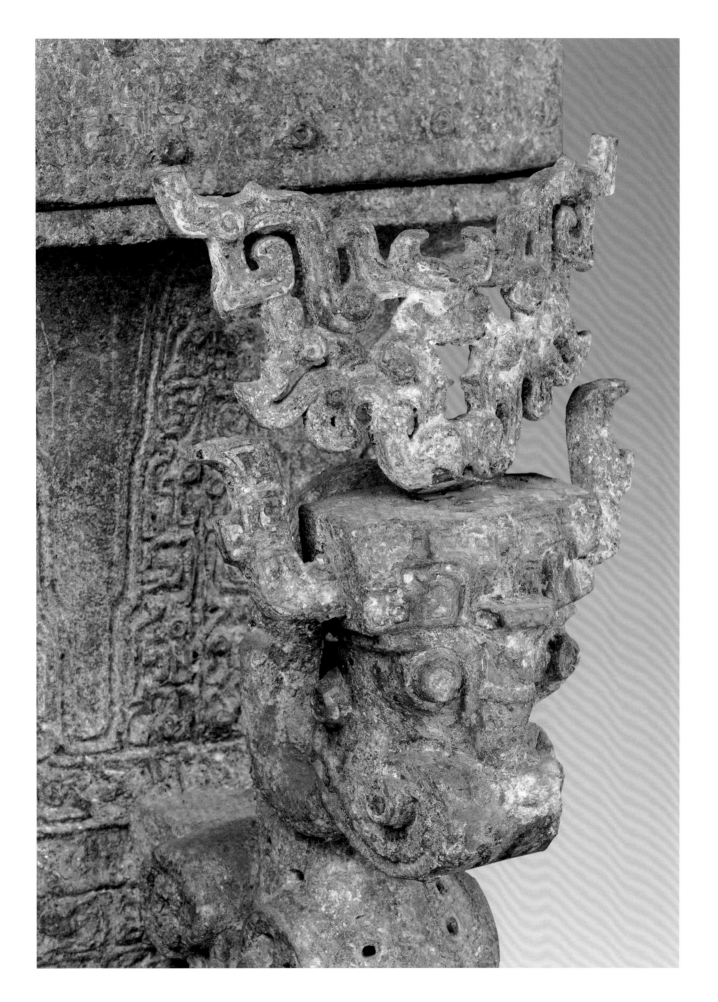

114

嵌紅銅龍紋缶
戰國
通高34.3厘米　口徑22.3厘米

Fou (wine vessel) with dragon design inlaid with red copper
Warring States Period
Overall height: 34.3cm
Diameter of mouth: 22.3cm

體圓，直口，寬口沿外折，廣肩，肩部有一對環耳，腹下收，平底，圓形蓋，蓋上一環鈕。通體嵌紅銅紋飾，蓋上飾菱形紋，腹飾龍紋。

缶，盛酒器，《禮記‧禮器》云："五獻之尊，門外缶，門內壺。"此缶造型樸實，鑲嵌工藝高超，龍紋生動精美。

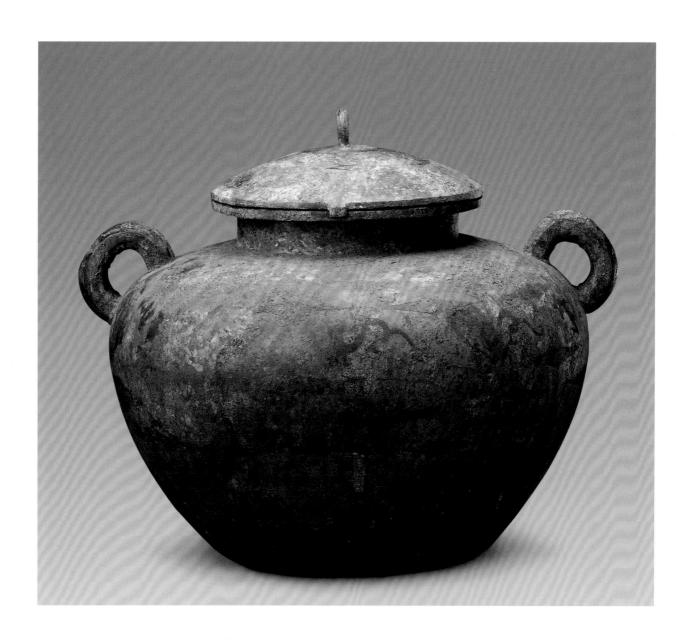

115

鑄客缶
戰國
通高46.9厘米　口徑18.4厘米

Fou (wine vessel) made by "Zhu Ke"
Warring States Period
Overall height: 46.9cm
Diameter of mouth: 18.4cm

體圓，直口，口下有一周凸棱，細
頸，廣肩，肩部有四環耳，鼓腹下
收，圈足。頸部刻有銘文一行九字，
為鑄客為王后鑄器。

此缶造型樸素，線條簡練，同為楚幽
王時器。安徽壽縣朱家集李三孤堆出
土。

釋文
鑄客為王后六室為之。

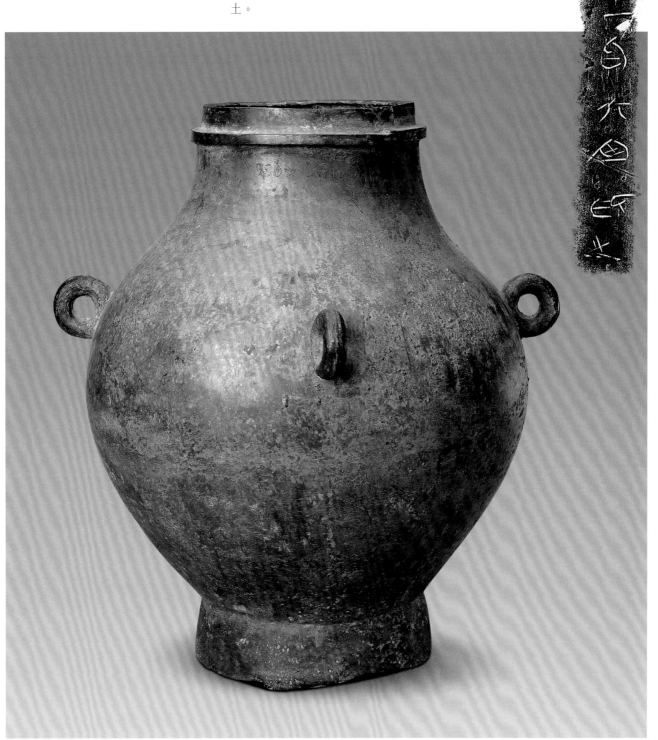

116

鳥形勺
戰國
通高7.7厘米　口徑7.7厘米

Shao (wine vessel) in the shape of bird
Warring States Period
Overall height: 7.7cm
Diameter of mouth: 7.7cm

體呈橢圓形，斂口，深腹，圜底。腹外前側有一圓雕鳥，背靠腹壁，挺胸昂首，圓睜雙目，喙張開，似鳴叫，鳥爪向上曲勾，鳥腹飾羽紋。勺身下為喇叭形圈足。寬扁曲柄，滿飾花紋。

勺，舀取器，以勺從盛酒器中取酒，注入飲酒或溫酒器中。此勺造型獨特，設計巧妙，在銅勺中較罕見。

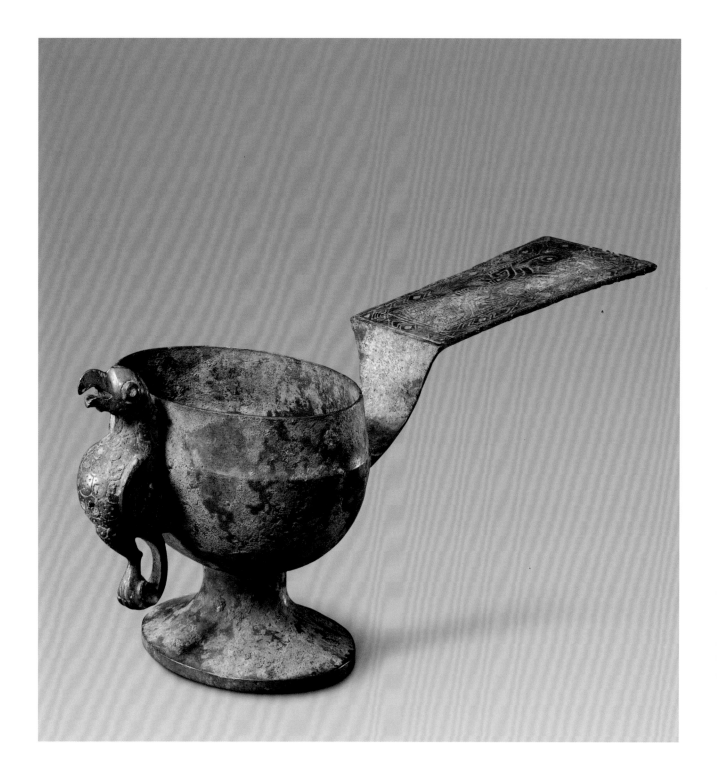

117

嵌紅銅狩獵紋壺
戰國
通高40.7厘米　寬14.4厘米
口徑14.7厘米
清宮舊藏

**Hu (wine vessel) with hunting scene
inlaid with red copper**

Warring States Period
Overall height: 40.7cm　Width: 14.4cm
Diameter of mouth: 14.7cm
Qing Court collection

圓體，侈口，束頸，鼓腹，外撇圈
足。頸部兩側鑄一對虎形耳，虎呈半
臥狀，回首捲尾，張嘴露齒。通體紋
飾採用嵌紅銅工藝，壺身被三道凸寬
的三角雲紋帶分為四個紋飾區，上三
區均飾狩獵紋，動物種類繁多，形態
各異。最下面一區飾大雁紋。

此壺紋飾精美，動物形象生動，展示
出一個壯觀的動物世界。

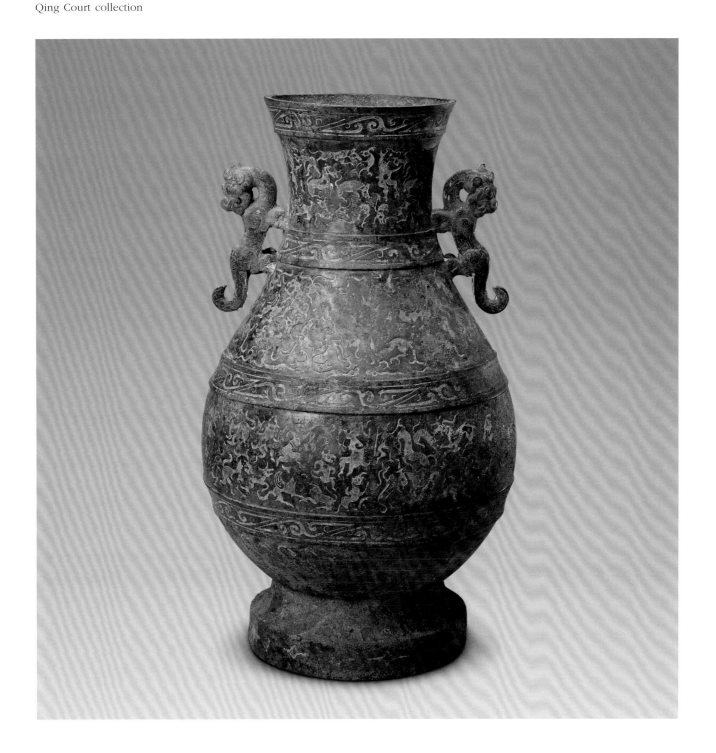

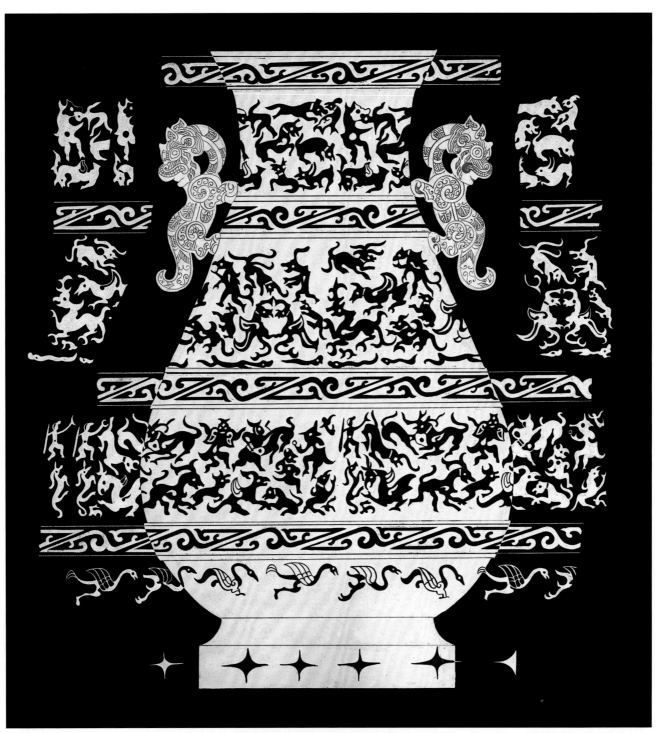

狩獵紋壺花紋展示圖

118

宴樂漁獵攻戰紋壺
戰國
高31.6厘米　口徑10.9厘米
清宮舊藏

Hu (wine vessel) with scenes of feast,
fish, hunting and battle inlaid with red
copper
Warring States Period
Height: 31.6cm
Diameter of mouth: 10.9cm
Qing Court collection

侈口，束頸，斜肩，鼓腹，圈足，肩
上有一對銜環獸耳。壺身滿飾嵌錯紅
銅圖案，以三角雲紋為界帶，分三
層：一層為採桑射獵圖，二層為宴樂
弋射圖，三層為水陸攻戰圖，反映了
戰國時期貴族狩獵、宴饗的禮儀活動
場景。

此壺紋飾豐富，反映了當時社會生活
的許多側面，如古文獻中所説的諸侯

后妃“蠶桑之禮”、“射禮”以及借狩
獵活動而進行軍事演習的“大蒐禮”
等，對研究當時生產、生活、戰爭、
禮俗、建築等都有重要價值。以人物
生活為主題的畫面，嵌錯精緻，結構
嚴謹，比例和諧，畫面豐滿，人物生
動，可見當時的繪畫藝術已達到很高
的水平，是漢代畫像磚、畫像石藝術
的先聲，在美術史上佔有重要的地
位。

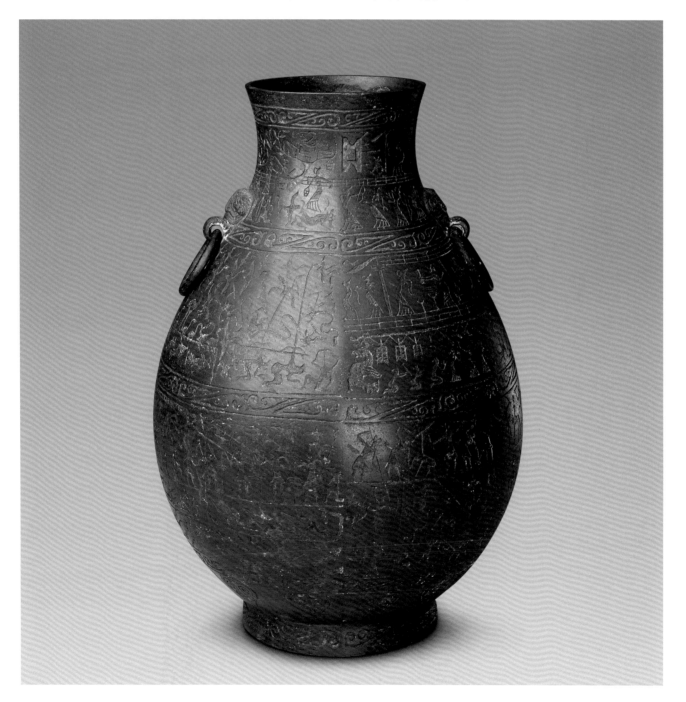

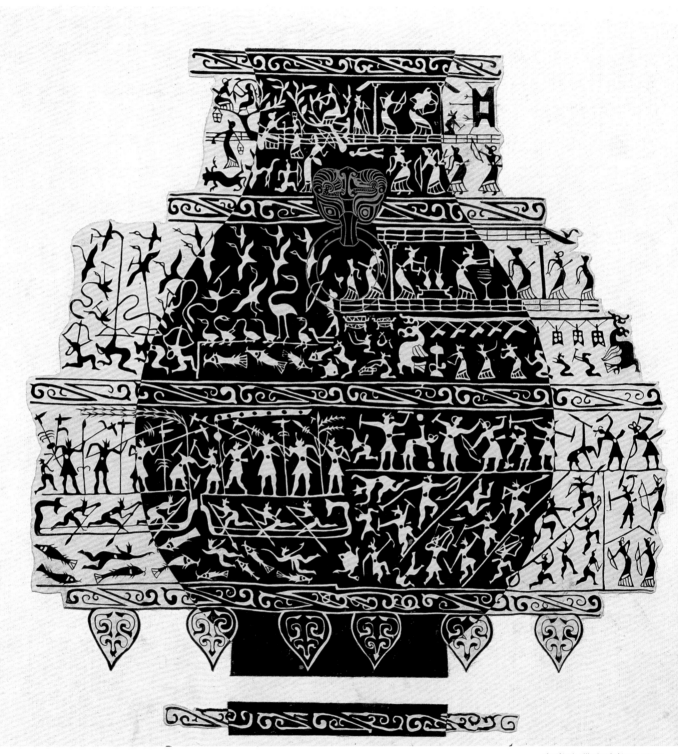

宴樂漁獵攻戰紋展示圖

119

錯金銀嵌松石鳥耳壺
戰國
通高36.9厘米　口徑17.4厘米
清宮舊藏

Hu (wine vessel) with two bird-shaped ears inlaid with gold, silver and turquoise
Warring States Period
Overall height: 36.9cm
Diameter of mouth: 17.4cm
Qing Court collection

體圓，盤口，口沿為鏤空夔龍紋，束頸，鼓腹，矮圈足。肩部兩側各有一鳥耳，鳥呈臥狀，腹上有環。頸部以錯金銀、鑲嵌綠松石構成幾何紋圖案，腹部被四圈凸棱分為四區，內飾嵌紅銅雲紋。

錯金銀，是以金銀絲、片嵌入銅器表面，構成紋飾或文字，然後用錯石錯平磨光。此壺採用了錯金銀、嵌紅銅、嵌松石、鏤空等多種工藝手法，在一器上集多種工藝在青銅器中是較少見的，顯示出戰國時期青銅工藝的高度發展。

120

右內壺
戰國
通高38.1厘米　口徑17.2厘米

Hu (wine vessel) with inscription "You Nei"
Warring States Period
Overall height: 38.1cm
Diameter of mouth: 17.2cm

釋文
四斗，司客，
四孚十一
冢，□□
佰內右七 □

體方，侈口，束頸，肩上有一對獸首
銜環耳，鼓腹，圈足。頸部飾一周齒
形紋。足外刻銘文六行14字。

此壺方體，造型與漢代銅鈁一致。刻
銘內容與書體風格，具有戰國銅器特
徵，屬戰國時的東周國。周顯王二年
（前367年），西周惠公封其少子班於
鞏（今河南鞏縣），是為東周。河南洛
陽金村出土。

121

獸首銜環有流壺
戰國
通高38.3厘米　口徑17.9厘米
清宮舊藏

Hu (wine vessel) with a spout and two
ears in the shape of animal head holding
a ring
Warring States Period
Overall height: 38.3cm
Diameter of mouth: 17.9cm
Qing Court collection

體圓，侈口，口沿一側有流，如舌
狀，束頸，大腹，肩上有一對獸首銜
環耳，流對應一側腹下有一獸首銜環
柄，圈足。

此壺造型頗為獨特，特別是帶流壺更
為少見，反映了戰國時期青銅禮器形
式多樣化、不拘程式的特點。

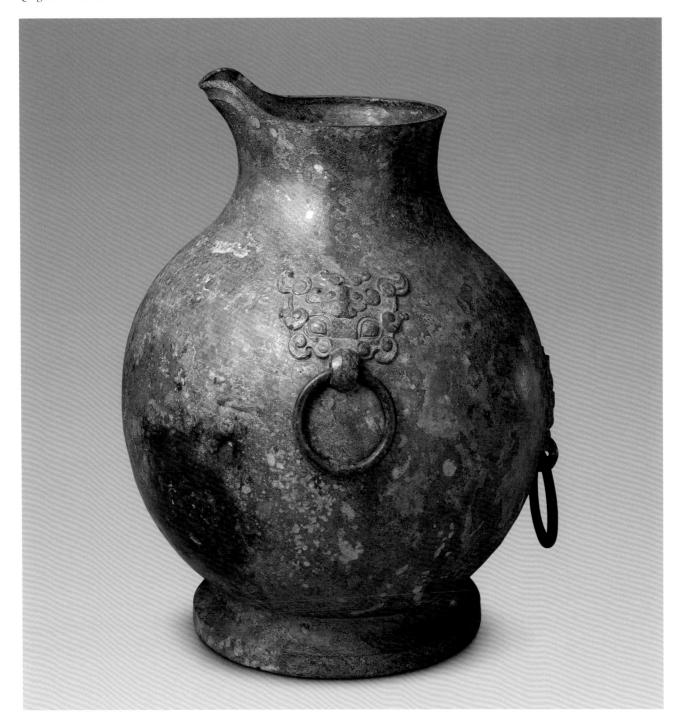

122

瓠壺
戰國
通高35.5厘米　口徑9厘米

Hu (wine vessel) in the shape of gourd
Warring States Period
Overall height: 35.5cm
Diameter of mouth: 9cm

整體似瓠，即葫蘆形。直口，頸部彎曲，向柄處傾斜，圓腹，腹部有活環柄，圈足。圓蓋，中間有環鈕，一側有管狀短流，不用開蓋即可倒酒。

瓠形壺較為少見，陝西綏德曾出土過一件。瓠形壺一般認為是古人仿照"瓠瓜星"而製，內裝玄酒，用以祭天。河南輝縣出土。

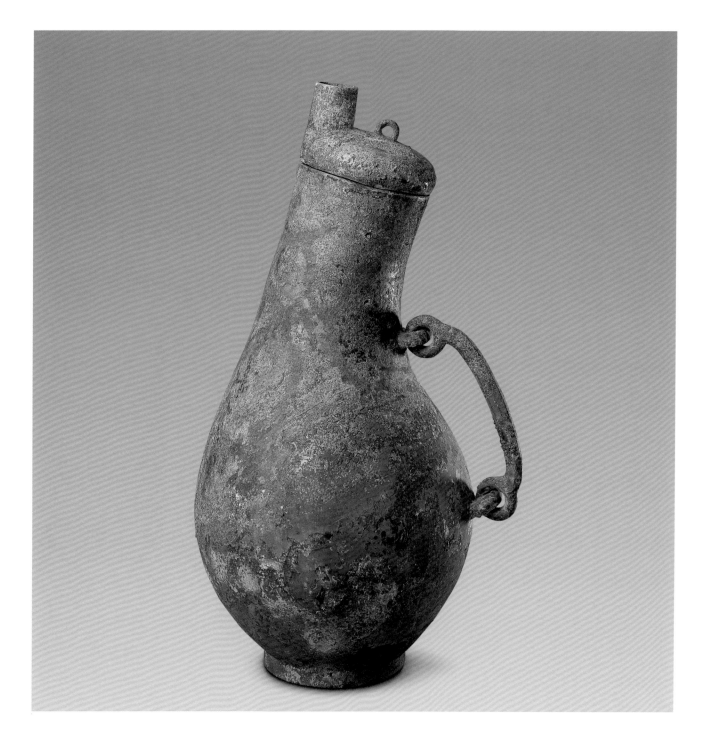

190

123

魚形壺
戰國
通高32.5厘米
清宮舊藏

Hu (wine vessel) in the shape of fish
Warring States Period
Overall height: 32.5cm
Qing Court collection

壺作魚形，壺口為張嘴向上的魚口，尾鰭構成外撇圈足。魚雙目圓睜，眼嵌金，頭部用雙弧形陰線刻出鰓，背鰭、腹鰭前端各有一獸首銜環耳，腹部有胸鰭，上飾鰭紋。

此魚壺各部位比例適當，神態寫實，在兩周形形色色的銅壺中實屬罕見，顯示出戰國時期金屬工藝和雕塑藝術的發展。

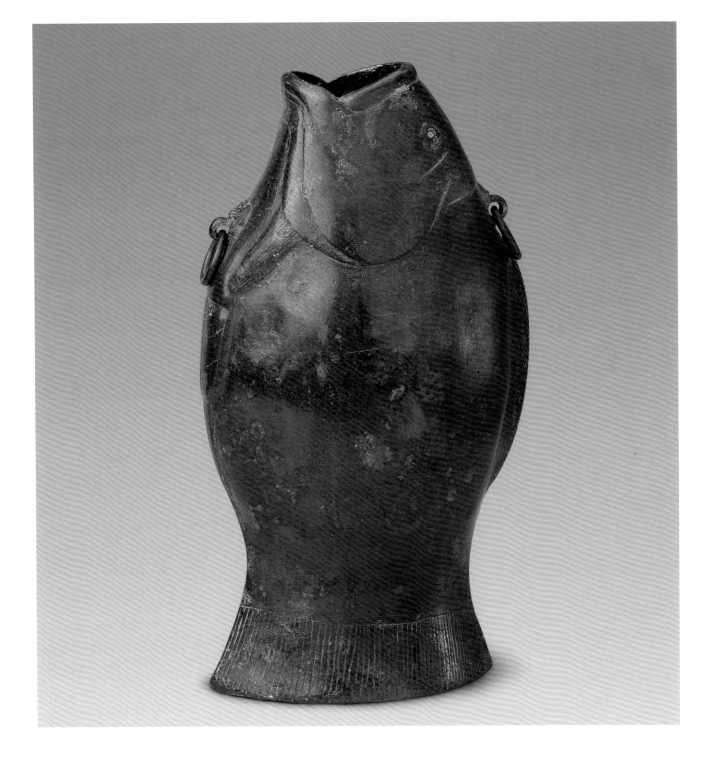

124

魏公扁壺
戰國
通高31.7厘米　口徑11.1厘米
清宮舊藏

Flattened Hu (wine vessel) of Wei Gong
Warring States Period
Overall height: 31.7cm
Diameter of mouth: 11.1cm
Qing Court collection

體扁圓，侈口，束頸，廣肩，肩部有
一對獸首銜環耳，矩形圈足。口下飾
齒形紋，腹部被縱橫相交的寬帶紋分
為數個長方格，格內飾浪花紋，寬帶
上鑲嵌紅銅。足外有銘文六行八字。

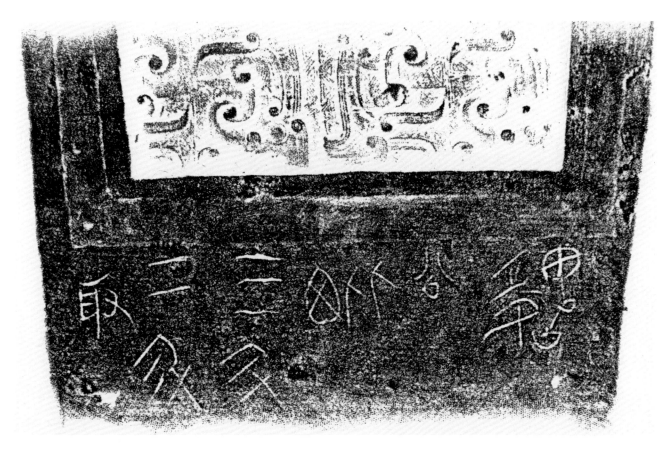

釋
文

魏
公

酘
斗
，

三
斗
。

二
升
。

取
。

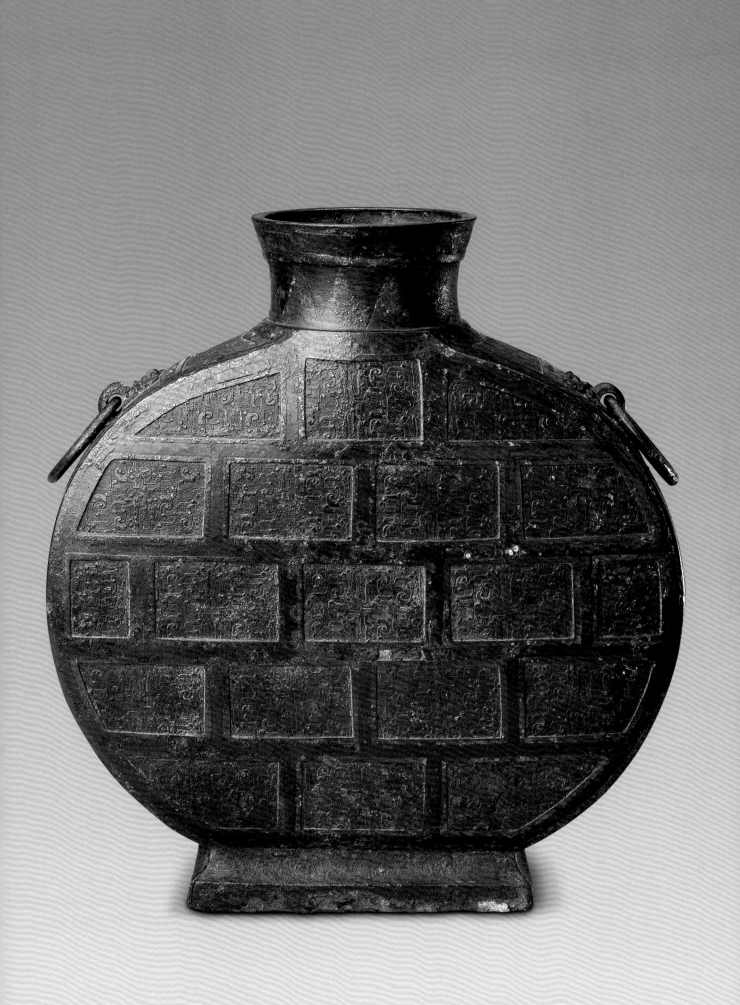

125

怪鳥形盉
戰國
通高26.3厘米　寬30.4厘米
清宮舊藏

**He (wine vessel) in the shape of
monstrous bird**
Warring States Period
Overall height: 26.3cm　Width:30.4cm
Qing Court collection

盉體作圓雕的鳥首獸身怪鳥形。鳥首
為流，尖嘴，上唇可開啟，當盉體傾
斜時，上唇會自動張開，液體可從口
中流出。提樑作長弓身虎形。圓形
蓋，上有獸形鈕，有鏈環與提樑相
連。腹部兩側浮雕雙翼，上飾羽紋。
身後有短尾。四獸足。

此盉造型奇異，這種整體作怪鳥形象
的盉極為少見，對戰國時期造型藝術
研究有一定價值。

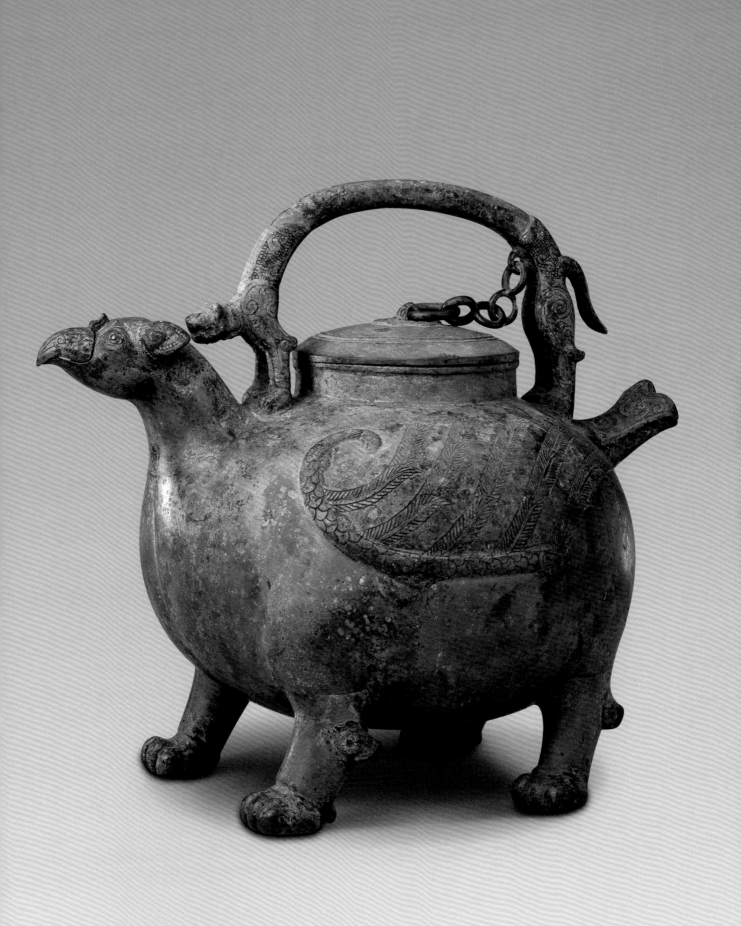

126

螭樑盉
戰國
通高24.2厘米　寬24.2厘米
清宮舊藏

**He (wine vessel) with a loop handle and
interlaced hydra design**
Warring States Period
Overall height: 24.2cm　Width:24.2cm
Qing Court collection

體圓形，直口，有蓋，蓋鈕作一蹲坐的猴，頸上繫鏈環與提樑相連。鳥首形流，口微張，頭頂臥一虎。提樑整體作鏤空螭形，螭首前伸至流部，前後足分立在器肩上，螭尾下垂。三異獸形足，人面、鳥喙、四爪、有尾，頭兩側有角，身後有翼，兩前爪抓蛇，後爪並立作器足。器身通體滿飾

花紋，口沿飾蟠螭紋，腹部飾三層紋飾，上、下為勾連雲紋，中間為蟠螭紋，間以兩周寬帶紋。

此盉裝飾繁縟、精工，特別是在細節刻畫上極見功力，每一個細小環節均準確而生動，為難得的精工之作。

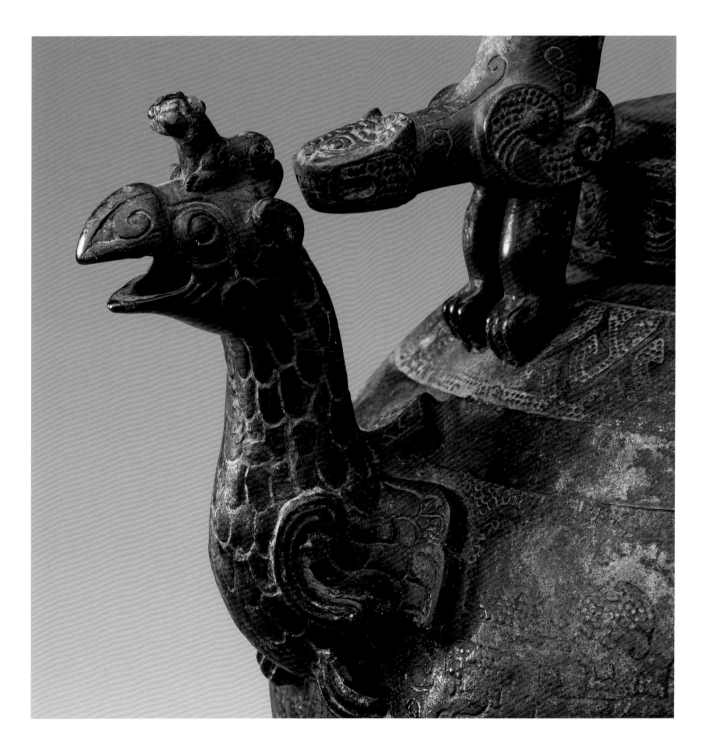

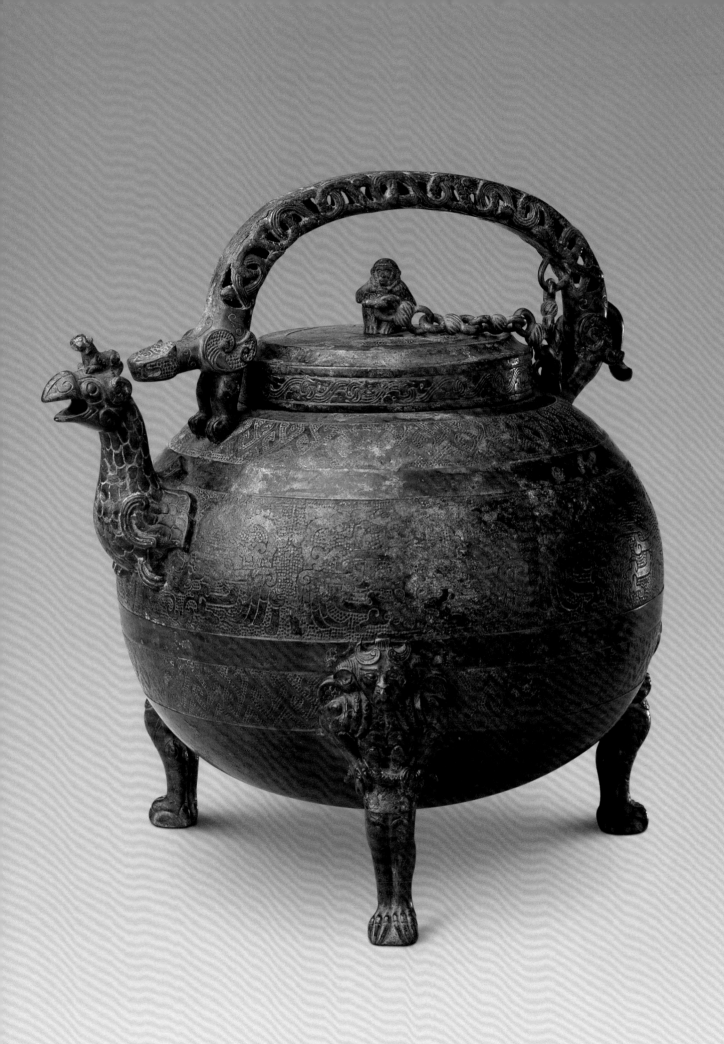

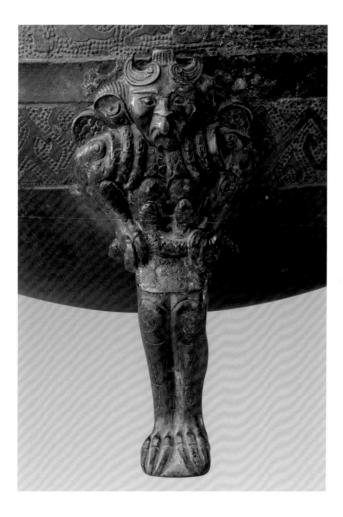

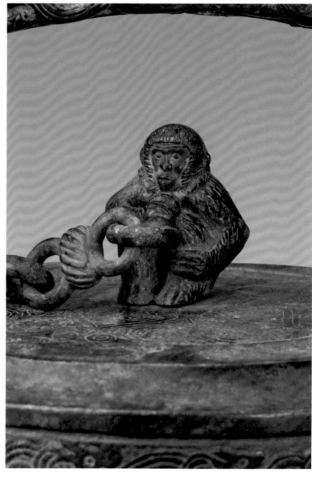

水器

Water Vessels

127

亞戈盤
商
高12.8厘米　口徑35.3厘米

Pan (water vessel) with inscription "Ya Yi"
Shang Dynasty
Height: 12.8cm
Diameter of mouth: 35.3cm

盤口，淺腹圜底，圈足。口下飾斜方格雷紋，足飾以扉棱作鼻、雲雷紋作地的獸面紋。圈足上有等距離的三個穿孔。盤內底飾蟠龍紋，龍身繞盤一周，身飾鱗甲紋，雙目凸起。龍頭上鑄有銘文"亞戈"二字，是為器主的族氏。

盤，承水器，商周時宴饗行沃盥之禮所用。《禮記‧內則》："進盥，少者奉盤，長者奉水，請沃盥，盥卒授巾。"一般多與匜組合使用。《周禮‧凌人》有"大喪共夷盤冰"句，説明盤除可盛水還可盛冰。

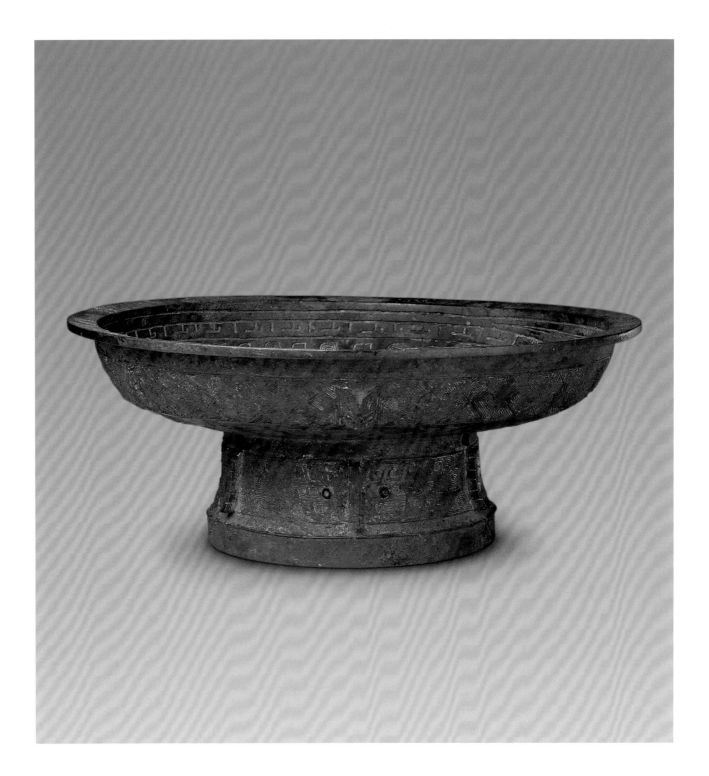

釋文
亞吳

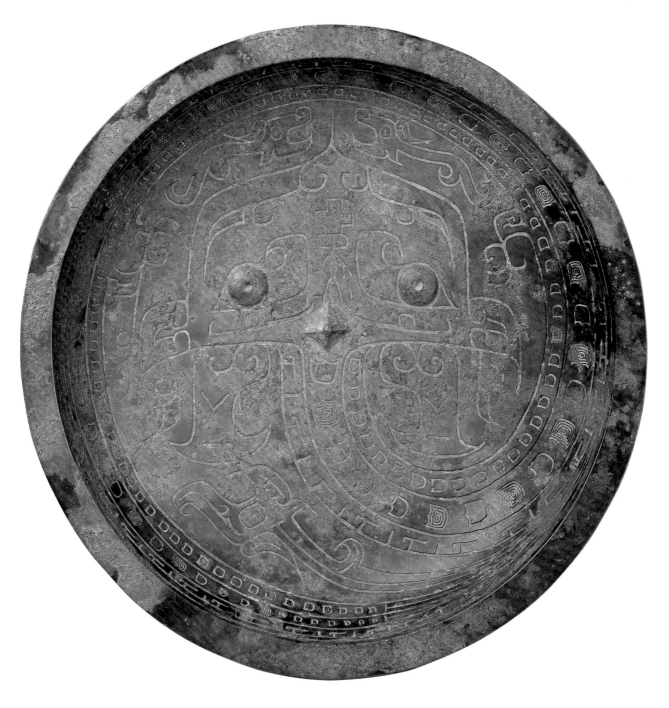

龜魚紋盤
商
高19.1厘米　口徑44.1厘米
清宮舊藏

Pan (water vessel) with dragon and fish design
Shang Dynasty
Height: 19.1cm
Diameter of mouth: 44.1cm
Qing Court collection

圓形，寬唇，圜底，高圈足，足上有十字孔三個。盤心飾一龜紋，內壁有相間的三魚三龍，龍頭作浮雕，置於口沿上。外腹和圈足上均飾以帶狀雷紋。

此盤紋飾精工、獨特，在同期器中較為少見，三龍首作浮雕，增加了器物的生動感。

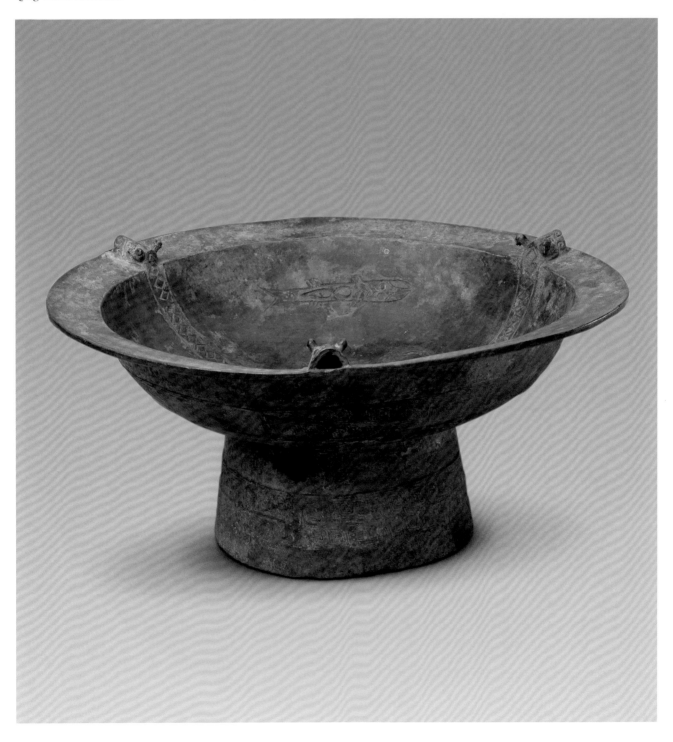

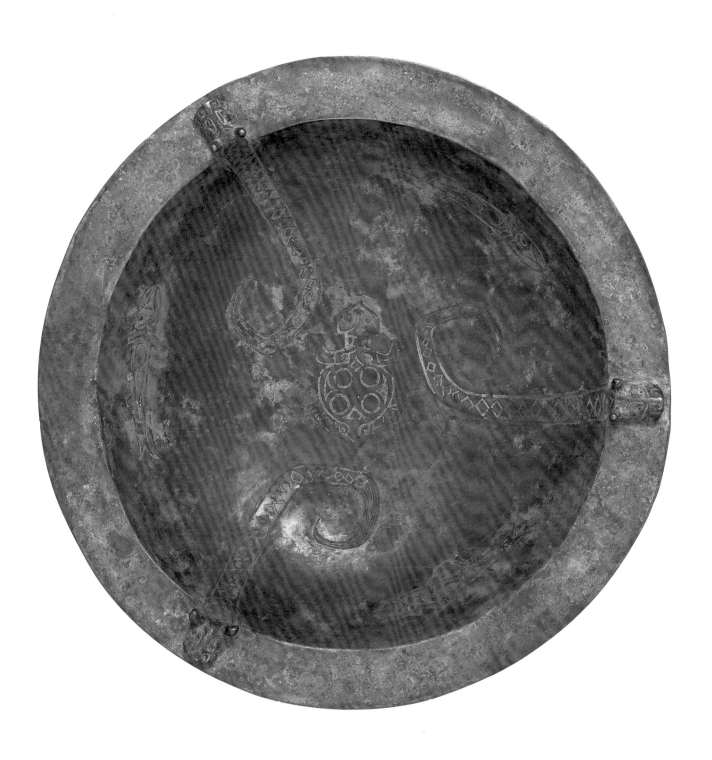

129

裒盤
西周晚期
通高12.7厘米　口徑41厘米

Pan (water vessel) made by Yuan
Western Zhou Dynasty
Overall height: 12.7cm
Diameter of mouth: 41cm

圓形，腹淺，附耳高出器口，外撇圈足。器腹飾一周重環紋，足飾環帶紋。器內底鑄有銘文十行103字，大意為周王在周康穆宮大室賞賜裒衣服、佩帶、佩玉、鑾旗、馬具和銅戈等物，裒因作此盤以紀念，並祭祀父母鄭伯和鄭姬。

此盤形制、花紋工麗，特別是鑄有長篇銘文，對研究周代策命制度的典禮儀式及賞賜內容等有重要的價值。為西周厲王時期器。

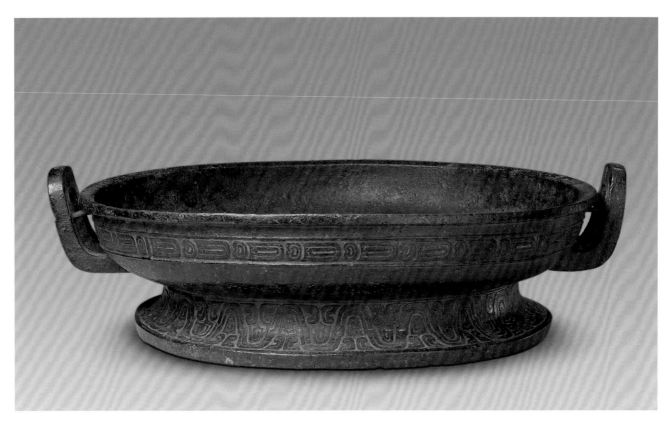

釋文

唯廿又八年五月既望庚寅，王在周康穆宮。旦，王各（格）大室，即立（位）。宰頵右裒入門，立中廷，北鄉（向）。史口受王令（命）書。王乎（呼）史減冊易（錫）裒玄衣、黹屯、赤市、朱黃、鑾旂、攸勒、戈瑂（琱）胾戠必（柲）彤沙（緌）。裒拜稽首，敢對揚天子不（丕）顯段（假）休令（命），用乍（作）朕皇考莫白（伯）、莫姬寶般（盤），裒其萬年子子孫孫永寶用。

130

束方盤
西周
通高14.9厘米　口徑32×30.3厘米
清宮舊藏

**Rectangular Pan (water vessel) with
inscription "Shu"**
Western Zhou Dynasty
Overall height: 14.9cm
Diameter of mouth: 32×30.3cm
Qing Court collection

器呈長方形,有附耳,四足為矩形。
腹飾夔紋,外底飾陽文龜形圖案。內
壁鑄一"束"字,為作器者名。

青銅盤自商代早期出現後,至商晚期

才開始流行,沿用至戰國。西周以後
盤的形制變化較大,盤腹變淺,一般
都增設雙耳,有的帶流,還有在圈足
下加附足。盤多為圓形,長方形盤少
見。

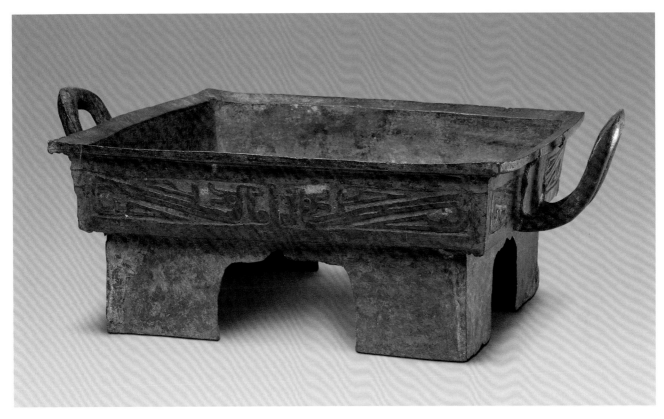

131

毛叔盤
西周
通高17.2厘米　口徑47.6厘米
清宮舊藏

Pan (water vessel) made by Mao Shu
Western Zhou Dynasty
Overall height: 17.2cm
Diameter of mouth: 47.6cm
Qing Court collection

圓形，淺腹，雙附耳，圈足下有三個伏牛狀足。腹飾蟠螭紋，附耳上飾鳥紋和蟠螭紋，圈足飾竊曲紋，間飾獸頭。器內底鑄有銘文四行23字，現存18字，記述毛叔為彪氏孟姬作此器。

此盤造型厚重，紋飾繁複、精美，氣勢非凡，牛形象寫實、生動。從銘文看此器為陪嫁品，類似銘文在西周晚期到春秋時期諸侯國中非常流行。

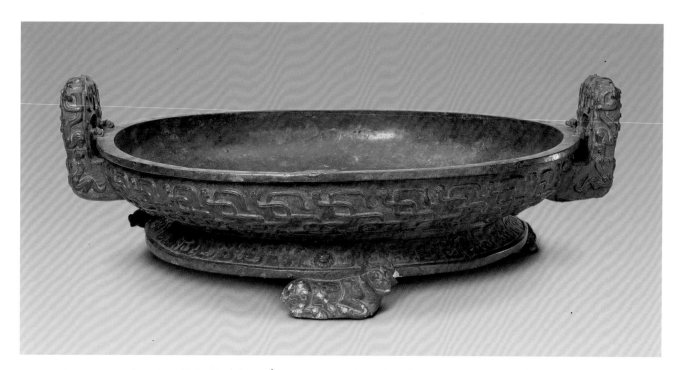

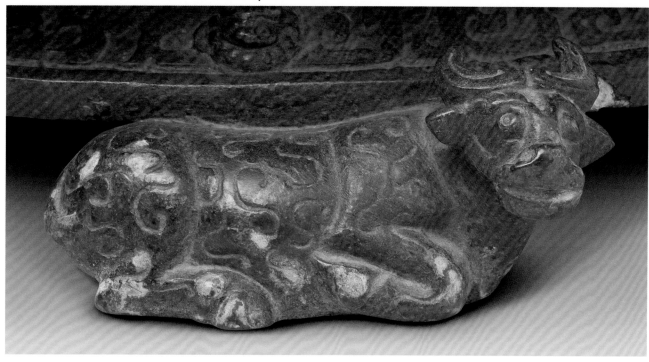

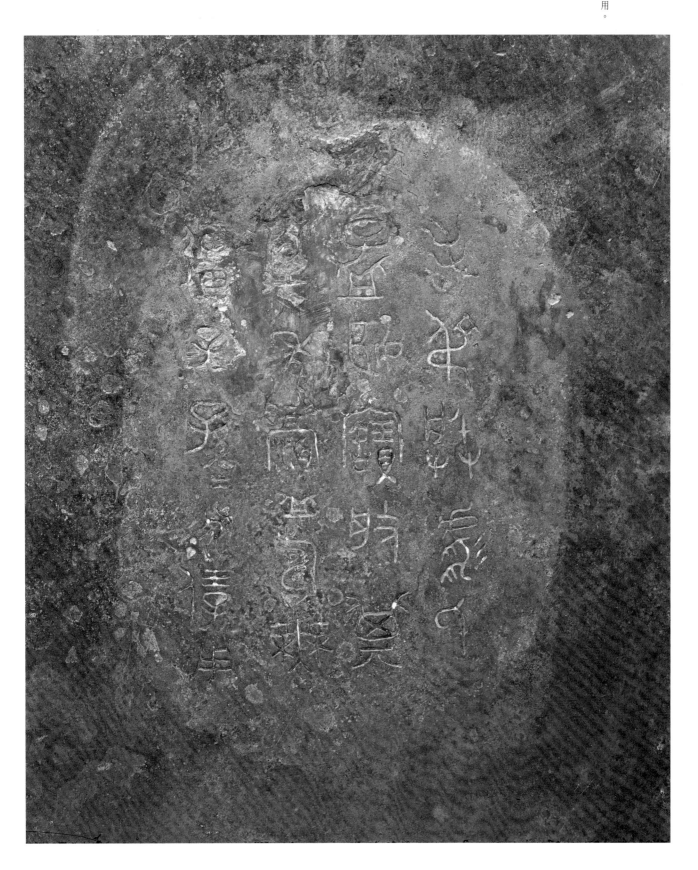

132

鄭義伯罍
春秋早期
通高45.5厘米　口徑14.7厘米
清宮舊藏

Ling (water or wine container) made by Zheng Yibo

Spring and Autumn Period
Overall height: 45.5cm
Diameter of mouth: 14.7cm
Qing Court collection

侈口，束頸，豐肩，收腹，肩部附獸耳。有蓋，上飾繩紋環鈕。蓋頂及邊各飾重環紋一道，器口下飾迴紋，頸飾竊曲紋，腹飾鱗紋，鱗紋上下又各飾一道重環紋。蓋口外壁及器頸部鑄對銘，記鄭義伯為季姜作此器，同時用以紀念自己出征之事。

"罍"為銅器銘文中自稱，盛酒或盛水器，西周晚期出現，沿用至春秋。此器造型特殊，花紋精美。

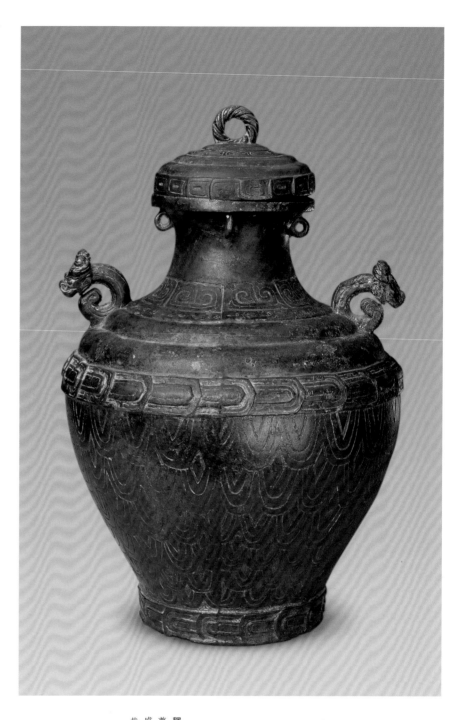

釋文

奠（鄭）義白作季姜靈（罍），余目（以）行目（以）征，盛即沽我，用目（以）匋烝，征弋目（以）萬，獸用賜眉壽，孫子為永寶。

133

蟠虺紋罍
春秋
通高32.5厘米　口徑24.6厘米
清宮舊藏

Ling (water or wine container) with coiling serpent design
Spring and Autumn Period
Overall height: 32.5cm
Diameter of mouth: 24.6cm
Qing Court collection

撇口，短頸，豐肩，收腹，肩部附雙獸耳，曲體捲尾，耳上套環。器體主要飾以蟠虺紋。

罍 從造型上看應是疊的演變。此器製作精細規整，花紋工麗，特別是雙獸耳，造型怪異，姿態生動，使莊重的器體增添了幾分活潑。

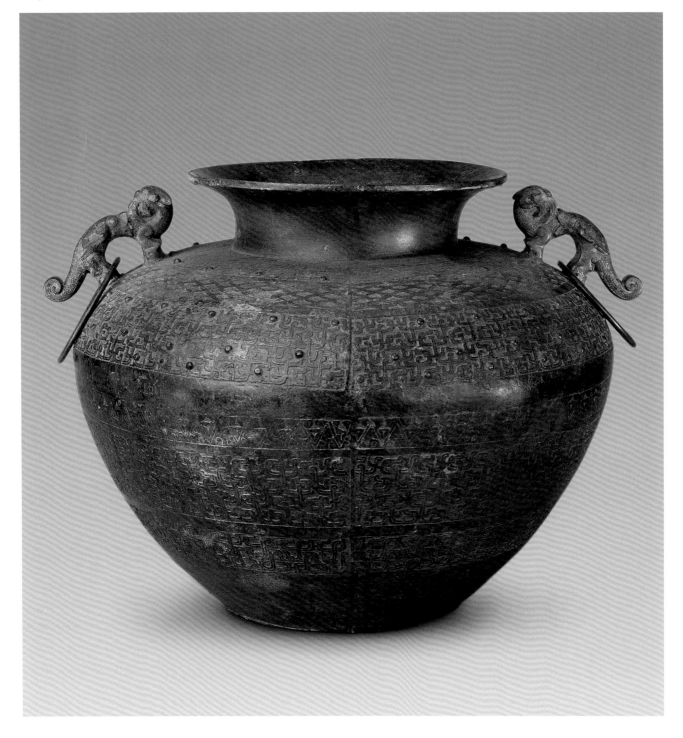

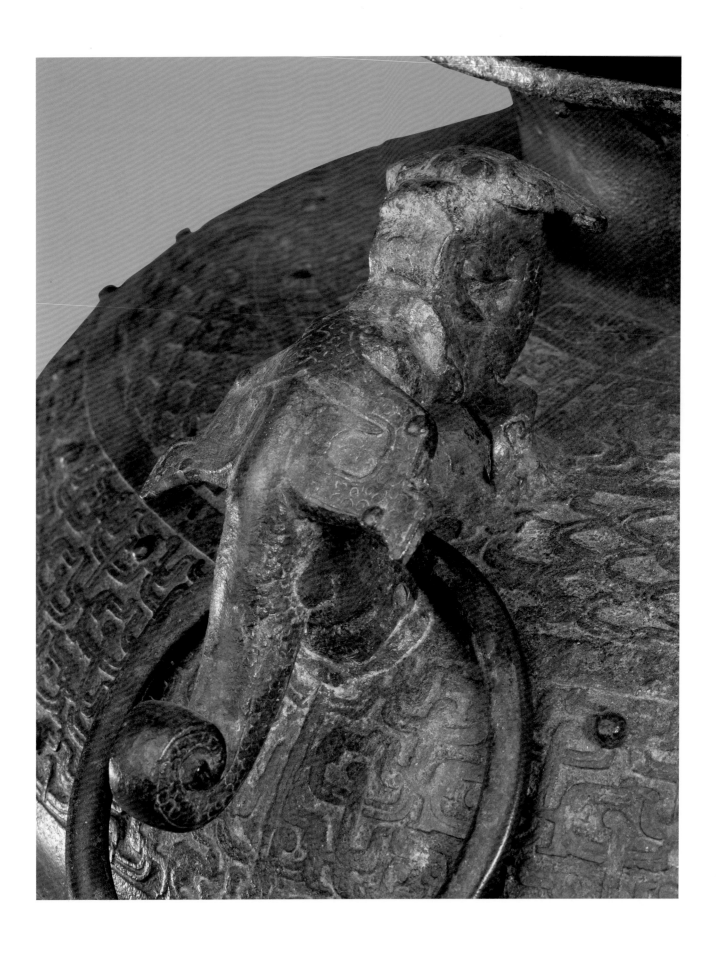

134

齊縈姬盤

春秋

通高15.5厘米　口徑50厘米

清宮舊藏

Pan (water vessel) made by Qi Yingji's nephew

Spring and Autumn Period

Overall height: 15.5cm

Diameter of mouth: 50cm

Qing Court collection

圓形，直口，沿外折，腹淺，平底，雙附耳上各有二伏獸，外撇圈足。腹、足均飾蟠螭紋。盤內底有銘文四行23字，記述此盤為齊縈姬之姪所作。

此盤銘文有明確的製作者，對研究春秋齊國銅器增添了重要的資料。

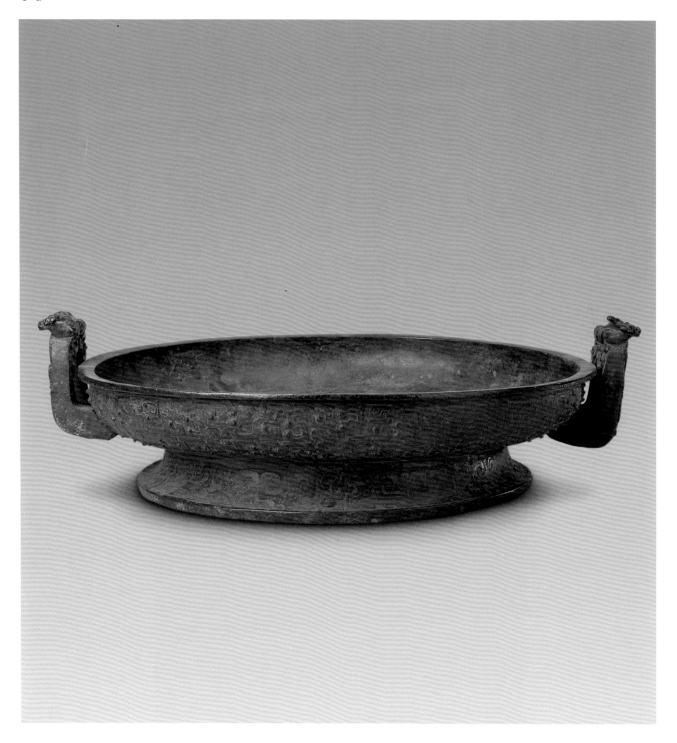

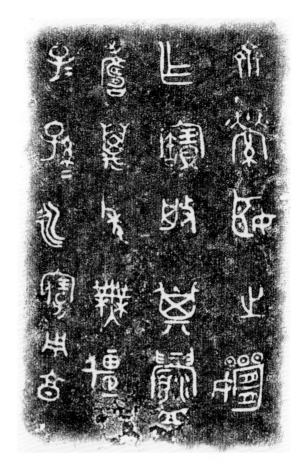

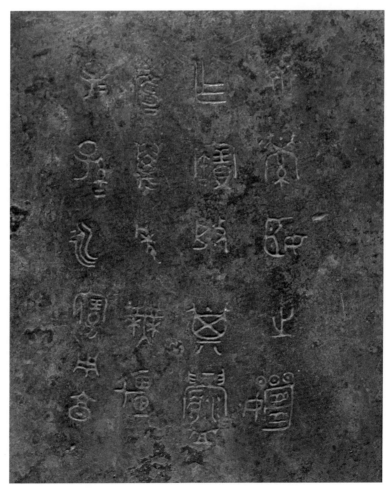

獸形匜
春秋
通高20.3厘米　寬42.7厘米
清宮舊藏

Yi (water vessel) in the shape of beast
Spring and Autumn Period
Overall height: 20.3cm　Width:42.7cm
Qing Court collection

整體呈獸形。獸嘴作流，嘴兩側各出一彎曲尖齒。尾為鋬，成捲體龍形，龍嘴銜住器沿。龍首上伏一獸，弓身捲尾，與龍首均向器內俯視。龍身兩側浮雕虎紋，虎首凸起。龍尾處臥有一昂首弓身捲尾的獸。器腹下有四鳥形扁足。

匜，洗手時盛水器，《左傳》云：“奉匜沃盥。”此匜造型奇特，構思巧妙，鑄造工藝精湛，是難得的珍品。

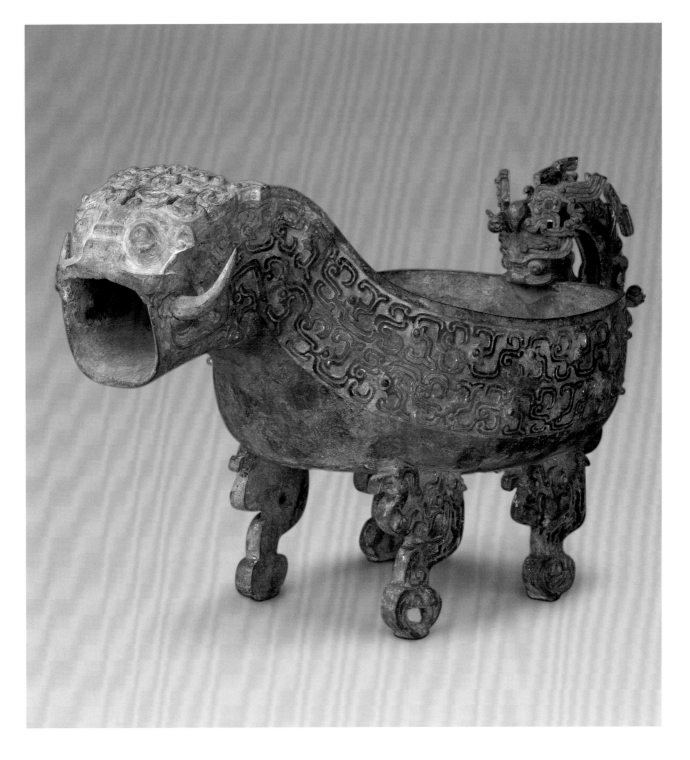

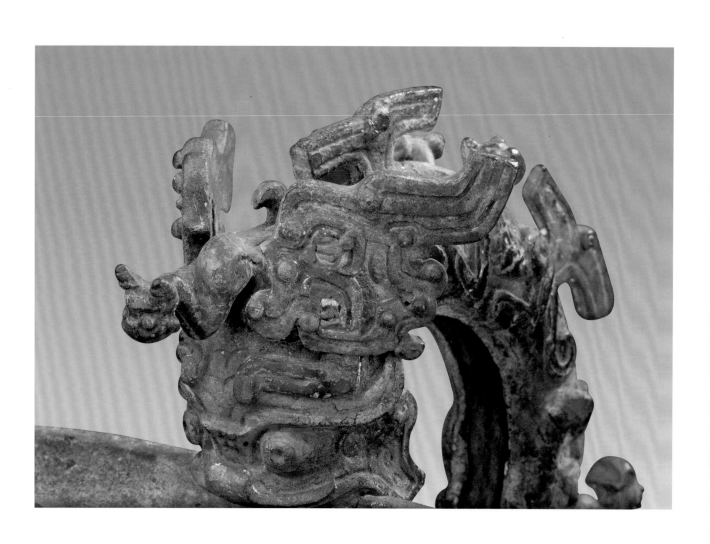

136

陳子匜
春秋
通高16.7厘米　寬29.8厘米

Chen Zi Yi (water vessel)
Spring and Autumn Period
Overall height: 16.7cm　Width: 29.8cm

圓腹較淺，長流，尾部有獸形鋬，平底，底下有四獸形扁足。腹飾夔紋。器內底有銘文五行30字，記述此匜是陳子之子虡孟為女兒嬀㜑女做陪嫁所製。

陳為春秋諸侯國，在今河南淮陽及安徽亳縣一帶。此匜製作規整，紋飾精美，銘文對陳國史研究有重要的價值。

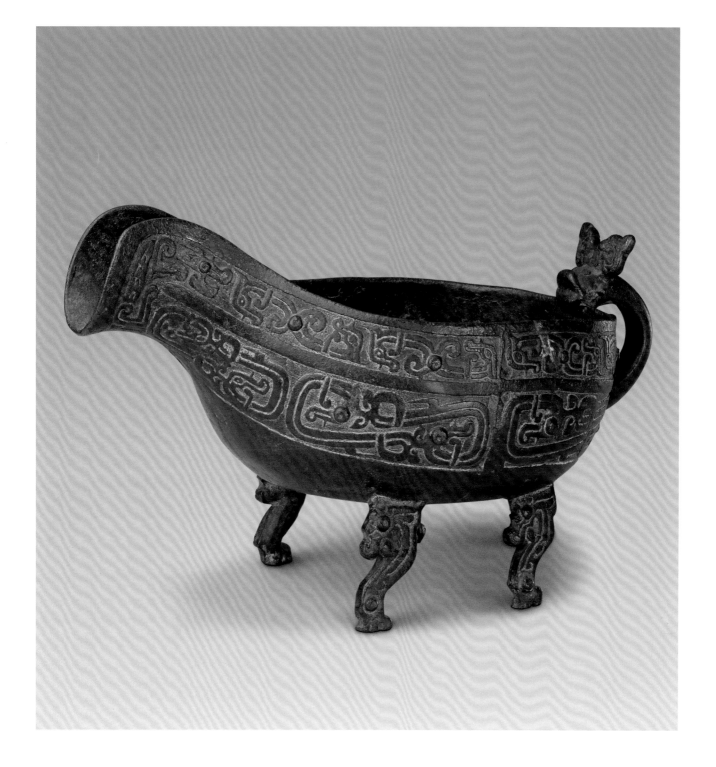

釋文

唯正月初吉丁
亥，陳子子作廃孟
媯穀女䐴匜。用
祈眉壽萬年
無疆，永壽用之。

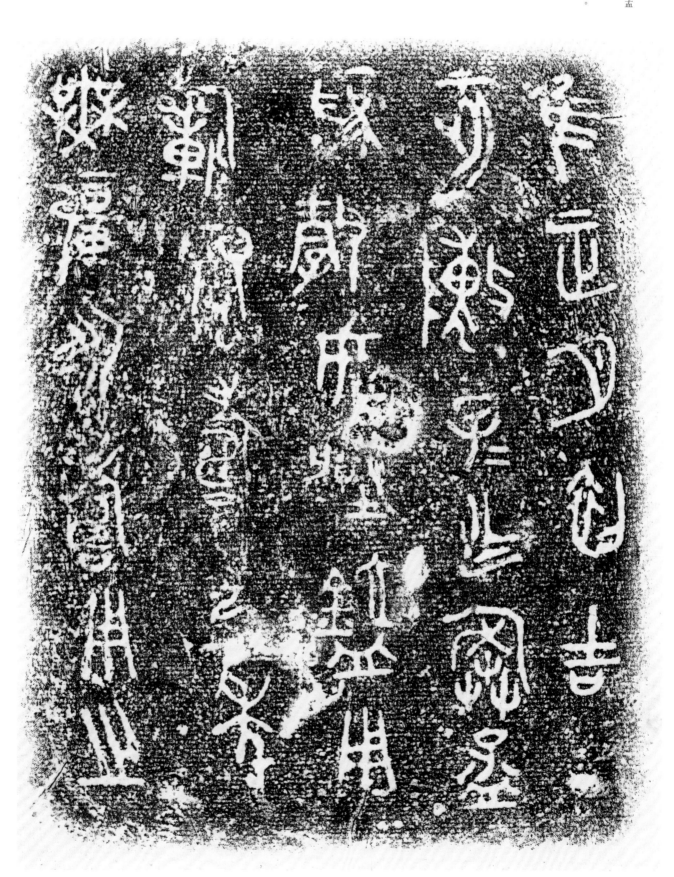

216

137

蔡子匜
春秋
通高11.9厘米　寬27.3厘米

Yi (water vessel) made by Cai Zi
Spring and Autumn Period
Overall height: 11.9cm
Diameter of mouth: 27.3cm

體呈橢圓形，翹首流高於器口，另一側有一小環鋬，平底無足。口沿下飾一周蟠虺紋及繩紋。器內底有銘文兩行七字，記述此器為蔡子作。

蔡為周時諸侯國，在今河南上蔡、新蔡一帶。此匜對研究春秋蔡國歷史與銅器風格有一定價值。

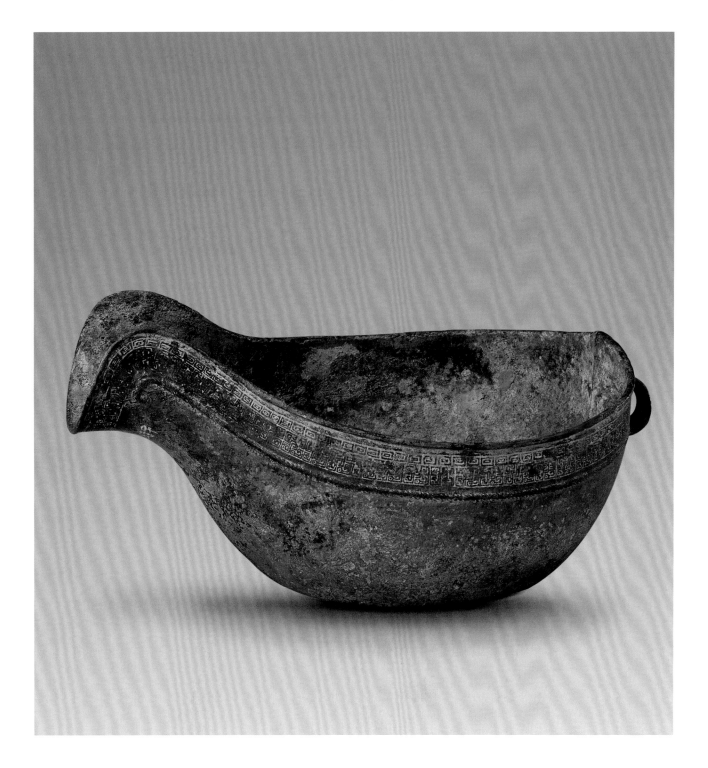

138

蟠虺紋大鑑
春秋
通高33厘米　口徑61厘米
清宮舊藏

**Big Jian (water vessel) with coiling
serpent design**
Spring and Autumn Period
Overall height: 33cm
Diameter of mouth: 61cm
Qing Court collection

圓體，盤口，方折沿，束頸，下腹內
收，腹部有四對稱繩紋提柄，腹內壁
有二環鈕，平底。頸、腹部飾三道蟠
虺紋，間有凸起繩紋。

鑑，為容器，用於盛水或冰，流行於
春秋戰國時期。此器形體較大，造型
莊重。

139

龜魚蟠螭紋長方盤

戰國

通高22.5厘米　口徑73.2×45.2厘米

清宮舊藏

Rectangular Pan (water vessel) with design of interlaced hydra, tortoise and fish

Warring States Period

Overall height: 22.5cm

Diameter of mouth: 73.2×45.2cm

Qing Court collection

長方形，直口，折沿，淺腹，平底，下有四臥虎形足，器外壁兩側各有一對獸首銜環。盤內外滿飾精美華麗的花紋。內底由蟠螭紋組成水波紋，上浮雕七行龜、魚、蛙等動物，間隔排列，似在水中漫遊。盤內一圈底角上有12隻浮雕青蛙，像似剛由水中越至岸上。盤內壁、口沿上均飾蟠螭紋。外腹前與後兩面紋飾相同，均為正中飾二蜷臥狀熊，右邊一熊，前足抓住

一螭，作戲弄狀；兩側為帶翼的尖嘴怪獸，左邊怪獸吞食一螭，右邊怪獸吞食蜥蜴。左與右兩面紋飾相同，浮雕二蹲坐獨角獸，其中一隻正哺乳一羊。

此盤形體較大，鑄造精湛，紋飾細密，各種動物形象生動，反映出高超的藝術表現力。奇特的紋飾內容，是研究古代神話的重要資料。

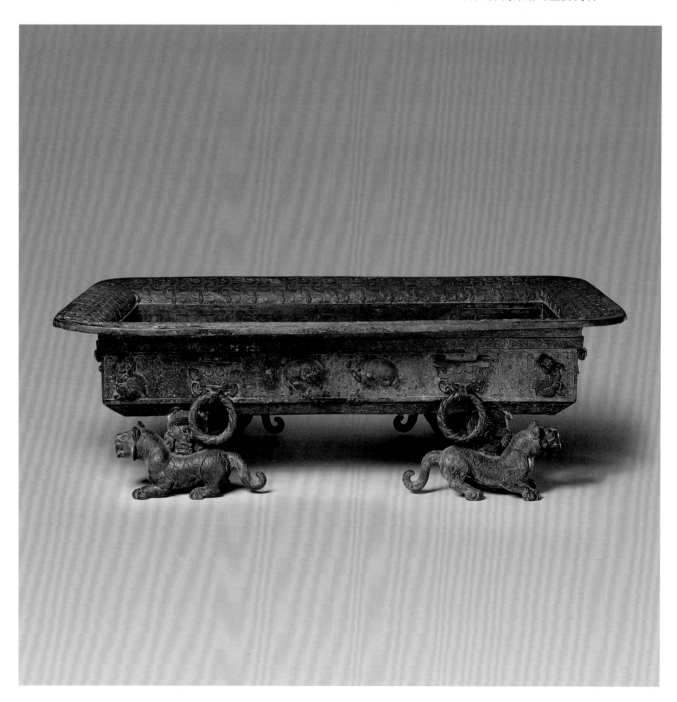

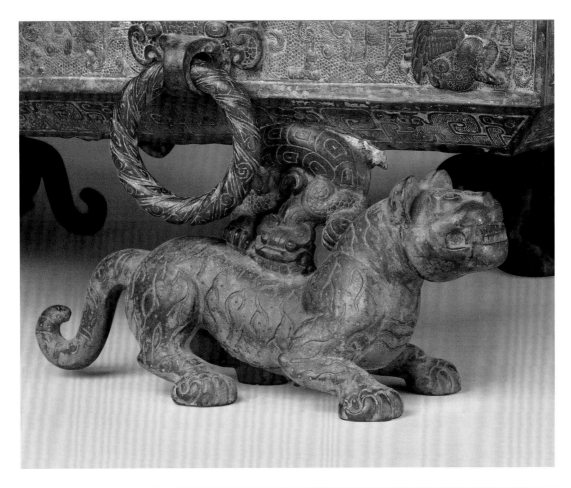

140

嵌紅銅獸紋盤
戰國
通高11.6厘米　口徑34.9厘米
清宮舊藏

**Pan (water vessel) with animal design
inlaid with red copper**
Warring States Period
Overall height: 11.6cm
Diameter of mouth: 34.9cm
Qing Court collection

體圓形，直口，方唇，淺腹，腹兩側
有一對外折立耳，圈足。盤內正中飾
六瓣花朵，周圍有四蛙，蛙背向花
朵，好似向四周分散游去，最外圍有

八獸。紋飾均採用嵌紅銅工藝。盤外
腹飾兩周蟠螭紋，足飾三角形蟠夔
紋，下方飾凸棱一周，棱上飾雲紋。

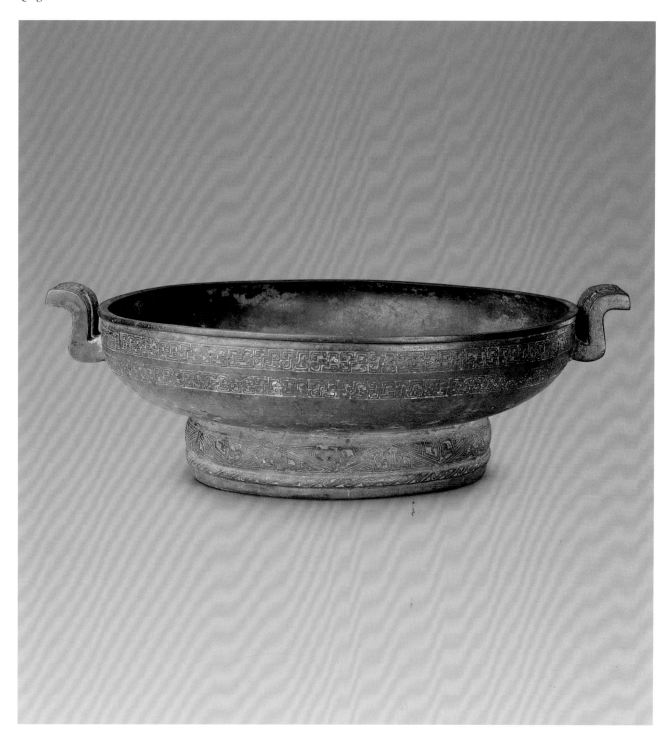

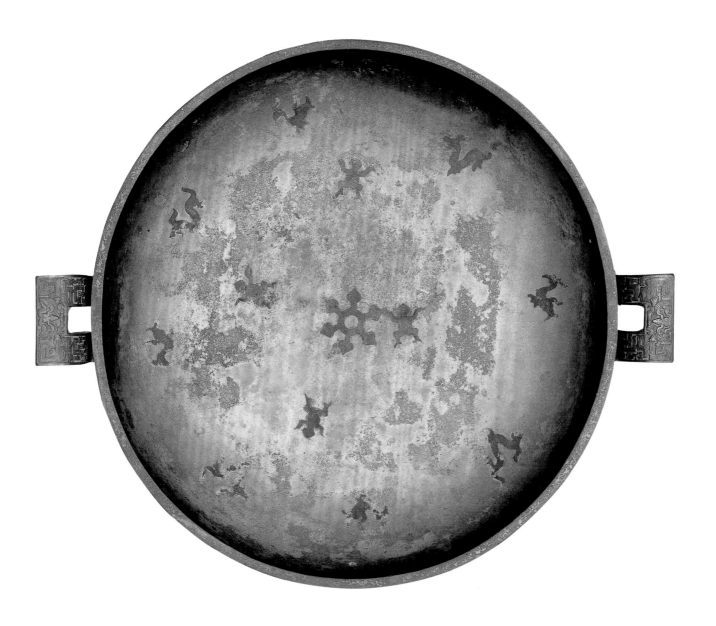

141

楚王酓忑盤
戰國
通高7.9厘米　口徑38.5厘米

**Pan (water vessel) made by Yin Gan,
King of Chu**
Warring States Period
Overall height: 7.9cm
Diameter of mouth: 38.5cm

盤體圓形，直口，寬口沿外折，淺腹，圜底。口沿上有銘文一行20字，腹上有銘文一行九字，記述為楚王酓忑造器。

酓忑，即楚幽王熊悍，公元前237至前228年在位。此盤造型質樸，銘文有明確的造器者，是研究戰國晚期楚國歷史及此時期器物風格的重要資料。安徽壽縣朱家集李三孤堆出土。

釋文

口沿
楚王酓忑戰獲兵銅，正月吉日窒，鑄少（小）盤，以共歲嘗。

外壁
冶師紹（紹）𨫼，差（佐）陳共為之。

樂器

Musical
Instruments

142

獸面紋大鐃
商
通高66厘米　銑距48.5厘米

Big Nao (percussion instrument in the shape of a big bell) with animal mask design
Shang Dynasty
Overall height: 66cm
Spacing of Xian: 48.5cm

長柄稱甬，中空，可插於座上。口下受擊處稱隧部，飾變形獸面紋，兩側有雲雷紋。鐃兩面飾減地粗線條的獸面紋，並以細雷紋為地紋。

鐃，打擊樂器，主要盛行於商末周初。大鐃多出土於長江以南，其中尤以湖南發現為最多。

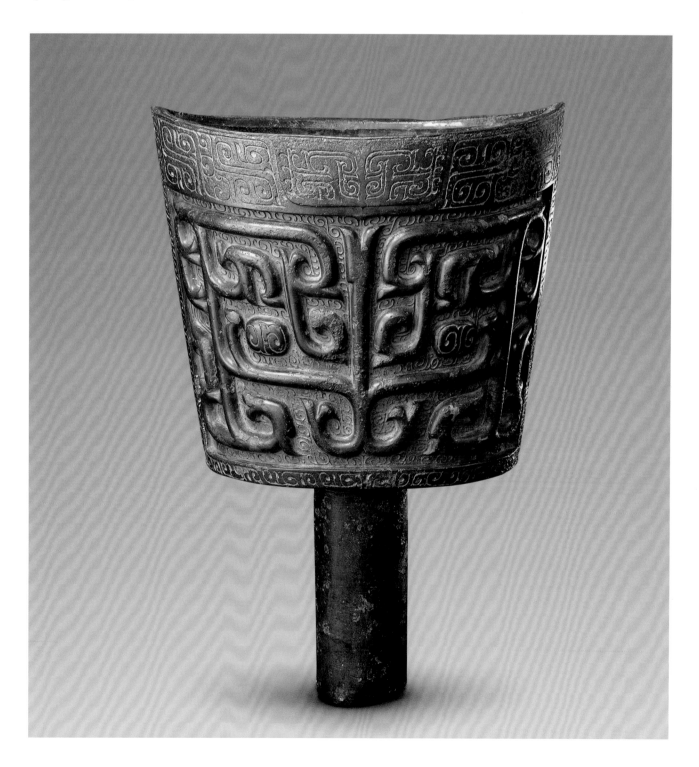

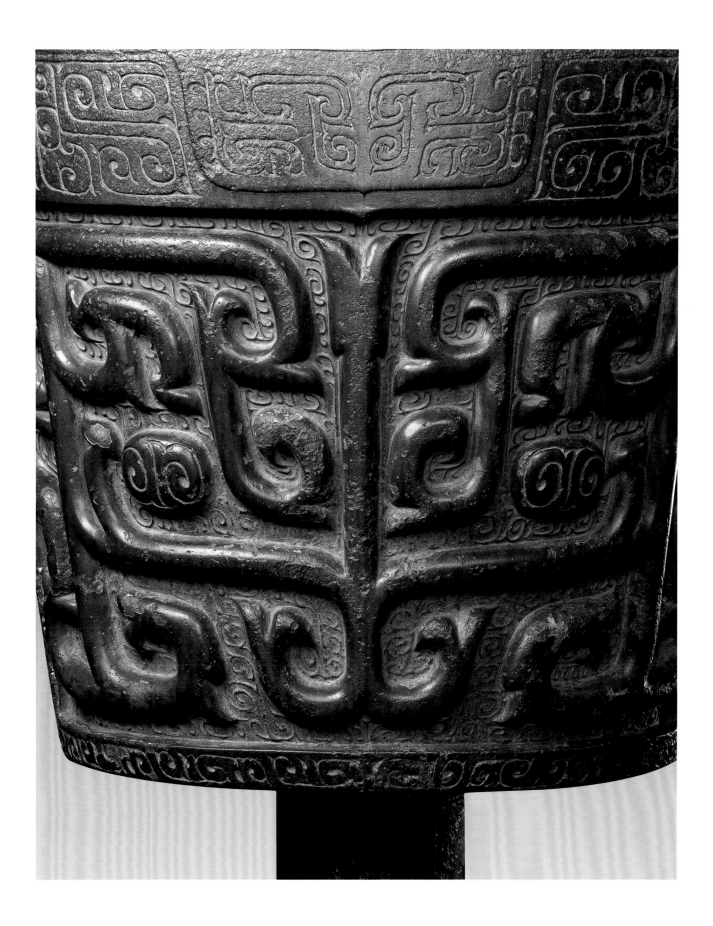

143

獸面紋編鐃
商
(1) 高19.3厘米　銑距14.5厘米
(2) 高16.8厘米　銑距12.1厘米
(3) 高14.5厘米　銑距10.2厘米
清宮舊藏

**A set of Nao (percussion instrument)
with animal mask design**
Shang Dynasty
1. Height: 19.3cm
 Spacing of Xian: 14.5cm
2. Height: 16.8cm
 Spacing of Xian: 12.1cm
3. Height: 14.5cm
 Spacing of Xian: 10.2cm
Qing Court collection

頂部稱舞，呈平面，上有圓筒形甬。
鐃體中部稱鉦，兩面飾獸面紋。甬、
鉦相通。

此三件鐃大小相次，形式雷同，應為
一套編鐃。為研究商代音樂提供了實
物資料。

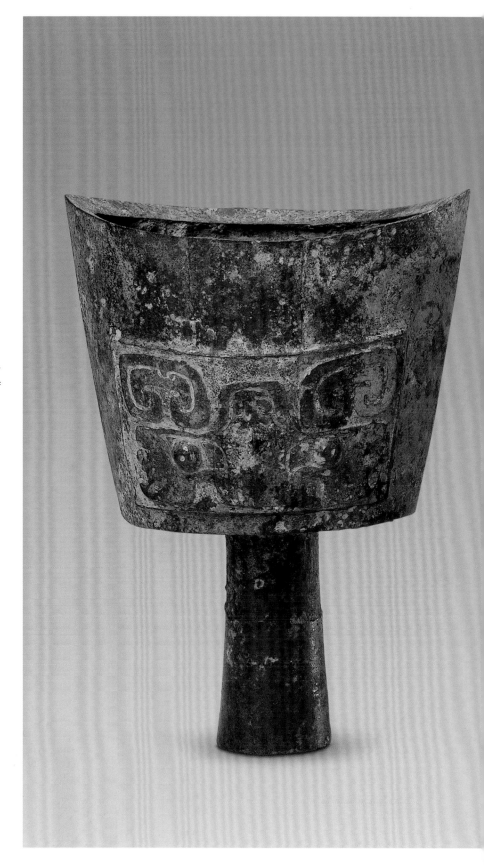

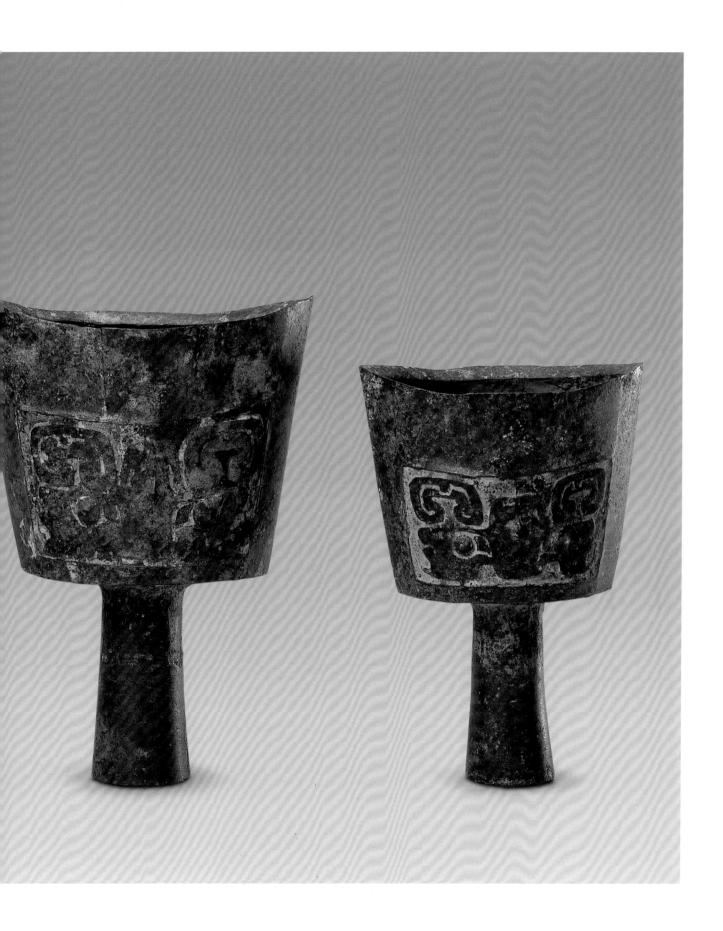

144

戲鐘
西周
通高39.5厘米　銑距18.8厘米

Zhong (bell, musical instrument) made
by Zu
Western Zhou Dynasty
Overall height: 39.5cm
Spacing of Xian: 18.8cm

甬較長，上有干，橋形口。干飾三角
形雲紋，鉦兩邊稱篆，飾三角雲紋，
隧飾捲雲紋。鉦及左側面鼓部鑄有銘
文九行35字，大意為戲作寶鐘，紀念
死去的己伯和宴享同一家族的人。

此鐘銘辭內容對研究西周時期的社會
生活及宗族祭祀有一定的參考價值。

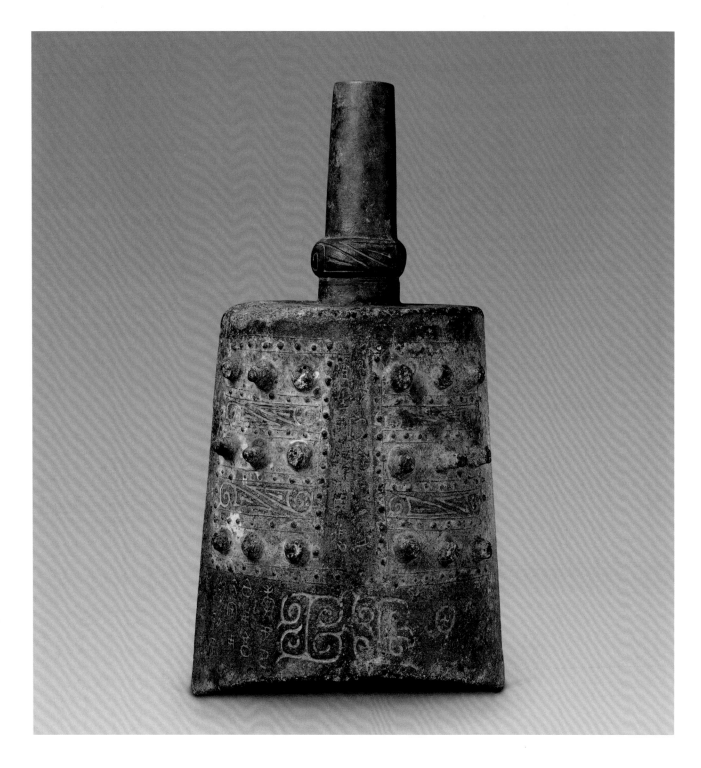

233

145

虢叔旅鐘
西周晚期
通高65.4厘米　銑距36厘米

Zhong (bell, musical instrument) made by Shu Lü of the State of Guo
Western Zhou Dynasty
Overall height: 65.4cm
Spacing of Xian: 36cm

高甬，甬側有一半環鈕，36個長枚，橋形口。甬飾環帶紋、重環紋和竊曲紋，舞飾夔紋，篆間飾竊曲紋，隧飾一對反向的象鼻紋。鉦、左鼓鑄銘文91字，從鉦部開始順讀，記述虢叔旅讚頌他的父輩效忠周土，旅要繼承先人的盛德，為天子效忠，天子多次賞賜於旅，因此作大鐘。

此鐘造型、紋飾鑄造精細，銘文內容有歷史文獻價值。為周厲王時器。

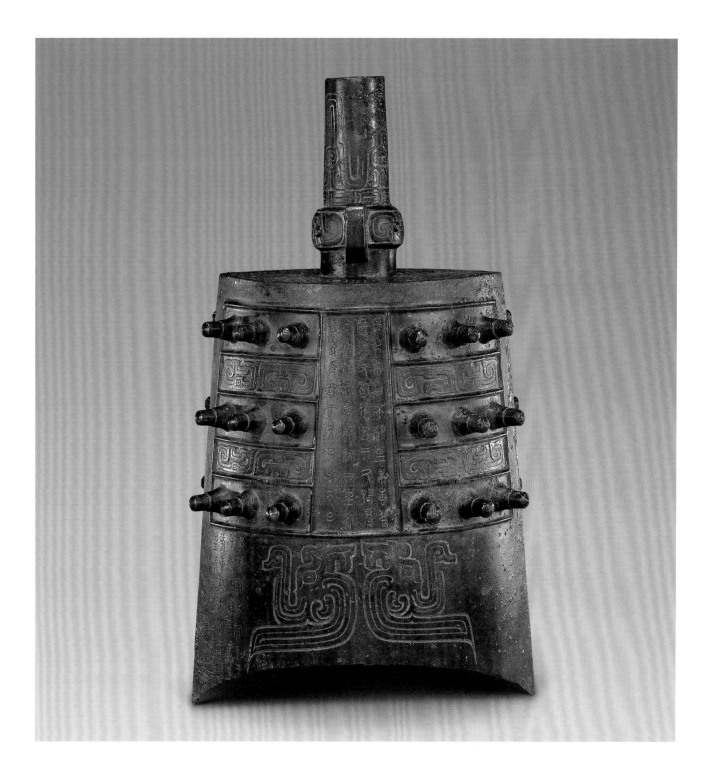

釋文

號叔旅曰：不（丕）顯皇考惠叔，
穆穆秉元明德，御於厥辟，皂（渾）
屯之啟（慇）。旅敢肇帥井（型）皇考
威義（儀），口御於天子。廼天子

釋文

多易（錫）旅休。旅對天
子魯休揚，用乍（作）朕皇
考惠叔大蕭龢鐘。
皇考嚴在上，異（翼）在下，
數數蠶蠶，降旅多福，旅其
萬年子子孫孫永寶用享。

146

士父鐘
西周晚期
通高45.2厘米　銑距26厘米
清宮舊藏

Zhong (bell, musical instrument) made by Shi Fu
Western Zhou Dynasty
Overall height: 45.2cm
Spacing of Xian: 26cm
Qing Court collection

長甬，有旋、干、長枚，橋形口。甬飾環帶紋，鼓、篆、舞飾夔紋。鉦及左鼓存有銘文九行54字，記述士父作此器歌頌先輩功德，並希望先輩們能多賜福給自己，同時傳延子孫萬代。

此鐘紋飾鑄造精湛，所飾的環帶紋是西周中期開始出現的紋飾，變形夔紋及長枚等都具有西周晚期器物的特點。

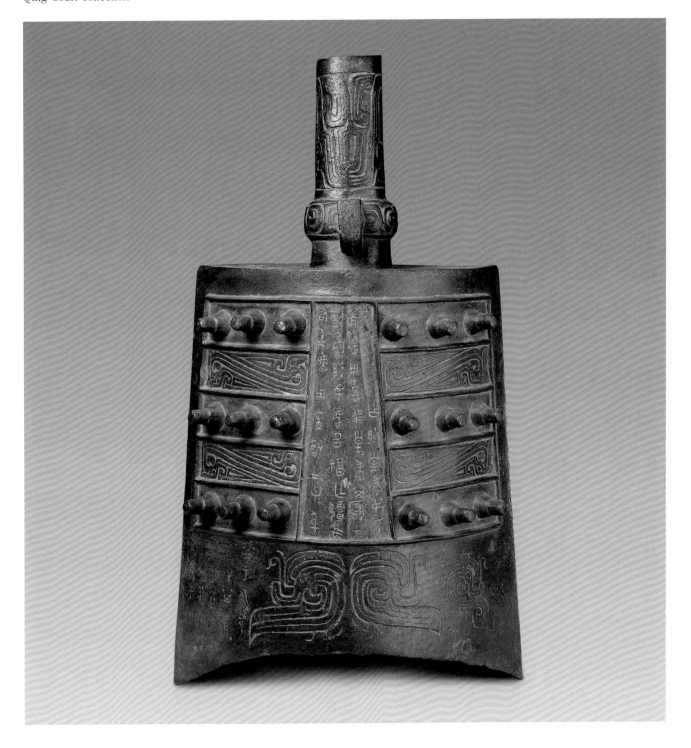

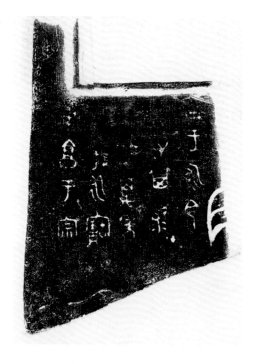

147

虎戟鐘
西周
通高44.3厘米　銑距27厘米

Zhong (bell, musical instrument) with tiger-shaped ridges
Western Zhou Dynasty
Overall height: 44.3cm
Spacing of Xian: 27cm

體肩圓，平口，橋形鈕。前後兩面飾大獸面紋，小扉棱為鼻，圍以圓渦紋及花瓣紋帶。鐘體兩側飾兩隻同向張口捲尾的立虎。鐘鈕飾以雲雷紋。

西周時期鐘多為甬鐘，到春秋戰國時期則鈕鐘多見，此鈕式在西周時期鐘中不多見。此鐘平口，又稱鎛。其造型、紋飾奇異，更顯珍奇。

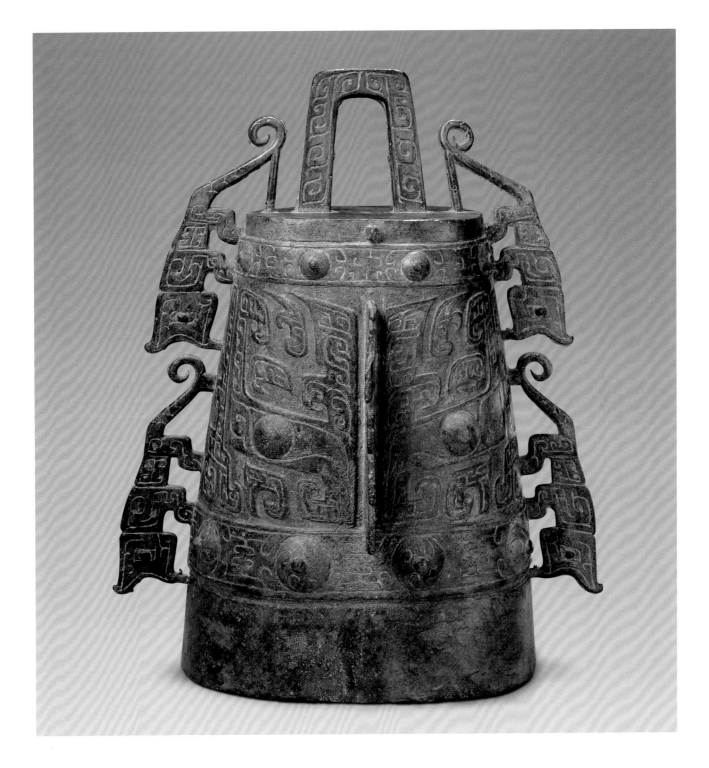

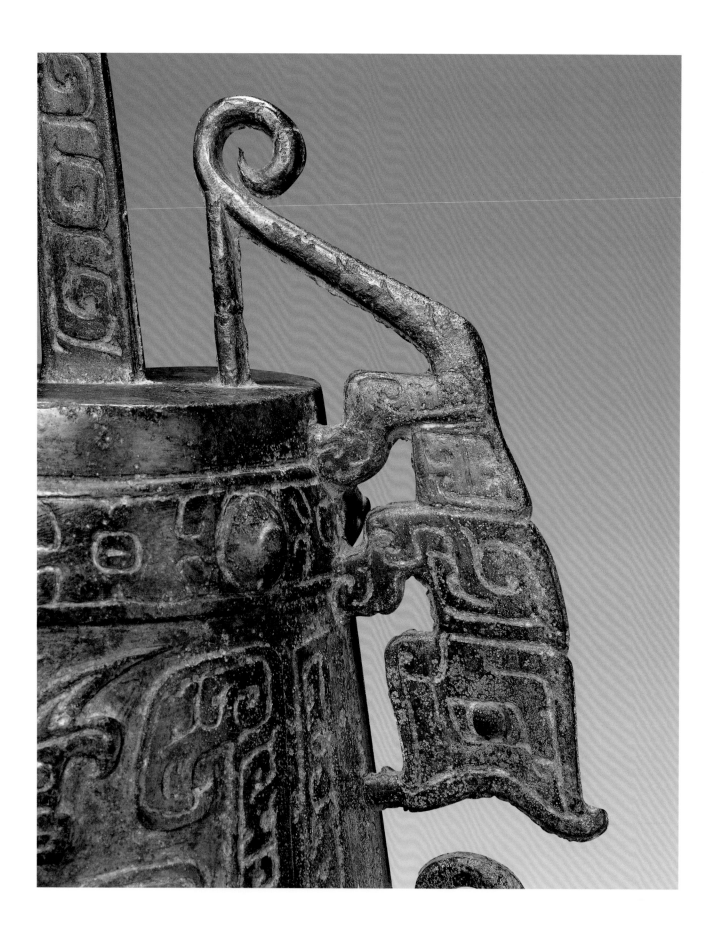

148

虎飾鐘
西周
通高27.1厘米　銑距16厘米

One of Bian Zhong (chime bells, musical instrument) with tiger design
Western Zhou Dynasty
Overall height: 27.1cm
Spacing of Xian: 16cm

扁圓體，扁鈕，旁立二鳥，長冠透雕甚華麗，與鈕相連。前後兩面各飾一圓雕虎，兩欒出戟，平口。器體兩面飾獸面紋、鴞首紋，隧中央飾獸面紋，兩旁各有一夔紋，器前後兩面相對應的夔又各構成一獸面。

此鐘扁圓體、平口，又稱鎛。鐘在使用時多為數件一組，依大小相次成組懸掛，稱為編鐘。此為一套編鐘中的一件。

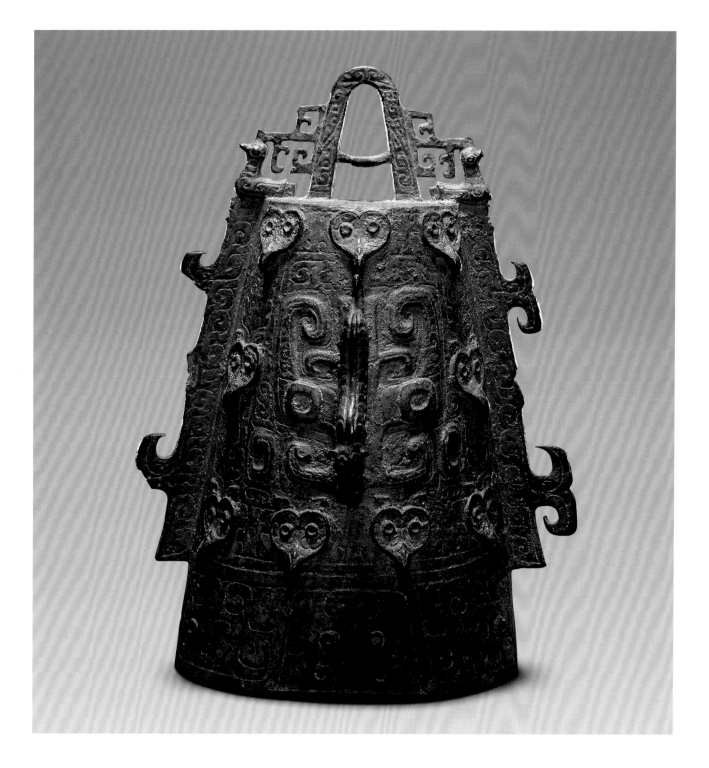

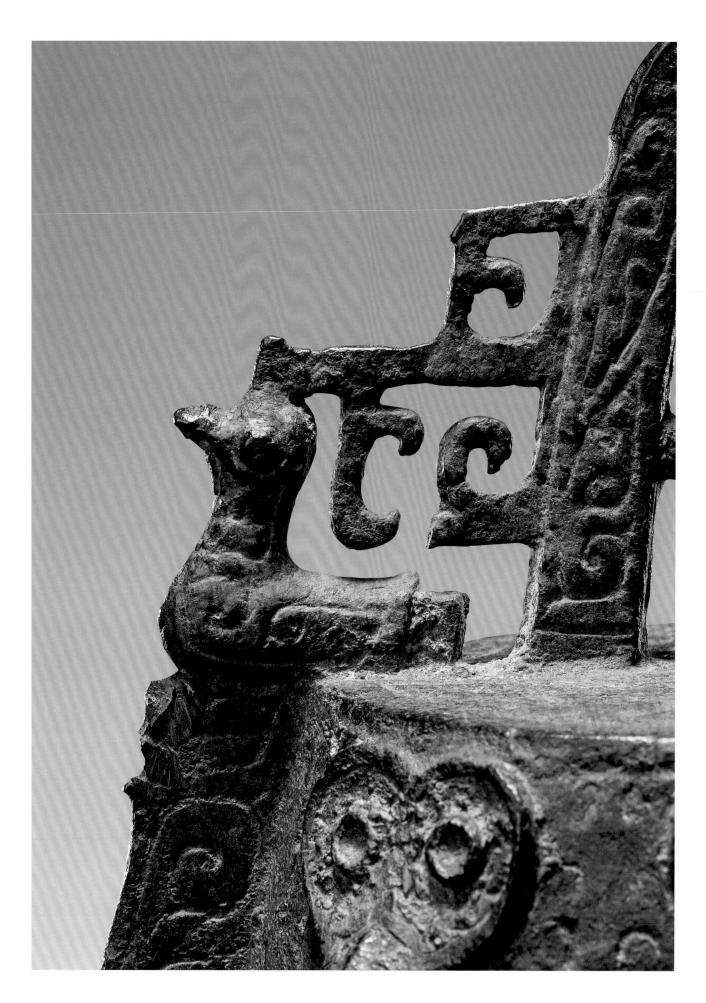

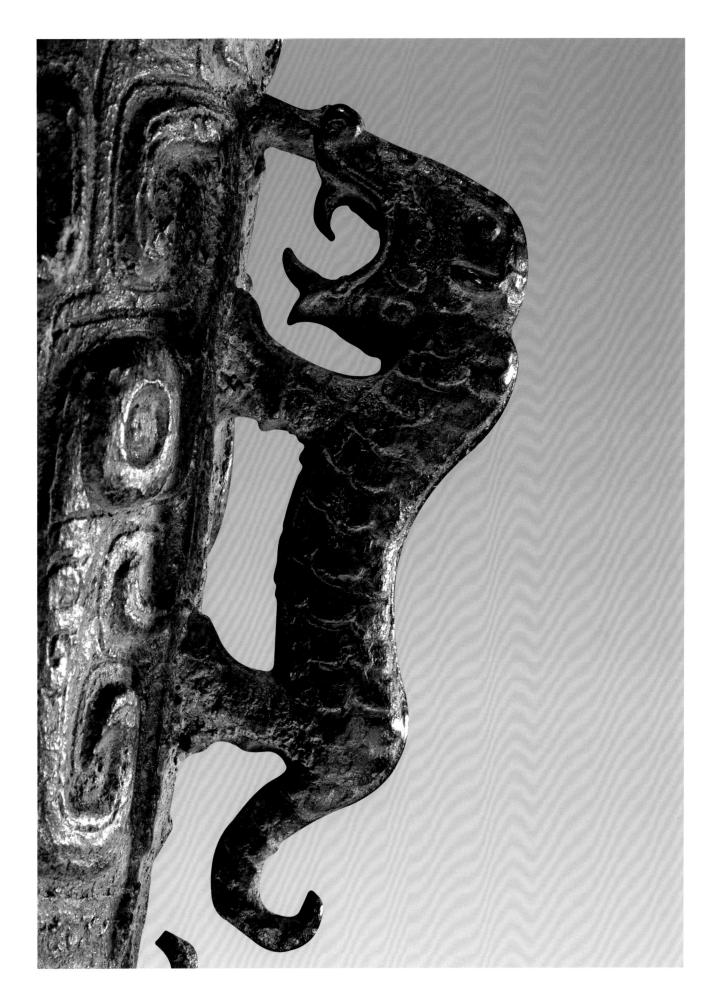

蟠虺紋鎛

春秋

(1) 通高61.4厘米　　銑距41.3厘米
(2) 通高61.3厘米　　銑距39.5厘米
(3) 通高56.3厘米　　銑距36.3厘米

**A set of Bo (big bell, musical instrument)
with coiling serpent design**

Spring and Autumn Period
1. Overall height: 61.4cm
 Spacing of Xian: 41.3cm
2. Overall height: 61.3cm
 Spacing of Xian: 39.5cm
3. Overall height: 56.3cm
 Spacing of Xian: 36.3cm

體呈橢圓形，雙螭鈕，平口，器身兩
面有蟠虺組成的 36 枚，形似乳釘。
篆、舞、隧飾蟠虺紋。

鎛，是古代的一種大型打擊樂器，與
平口鈕鐘造型相似，盛行於春秋戰國
時期。此套鎛形體較大，紋飾精細，
保存完整。河南輝縣出土。

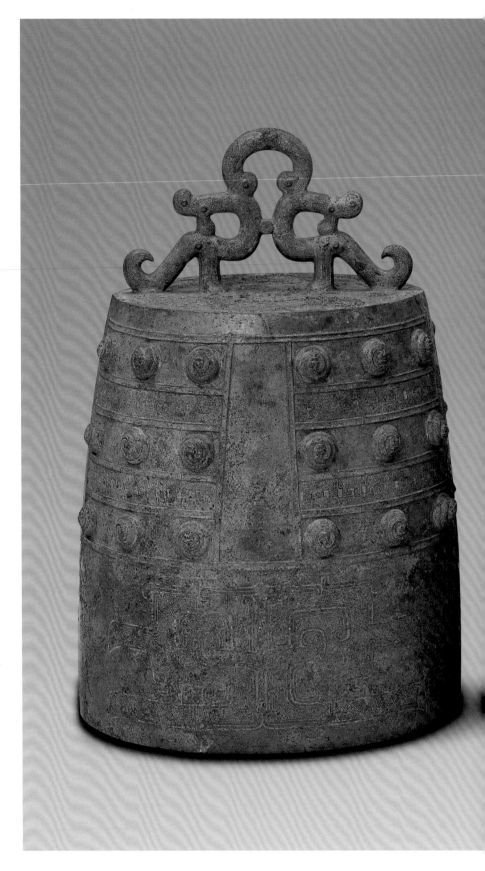

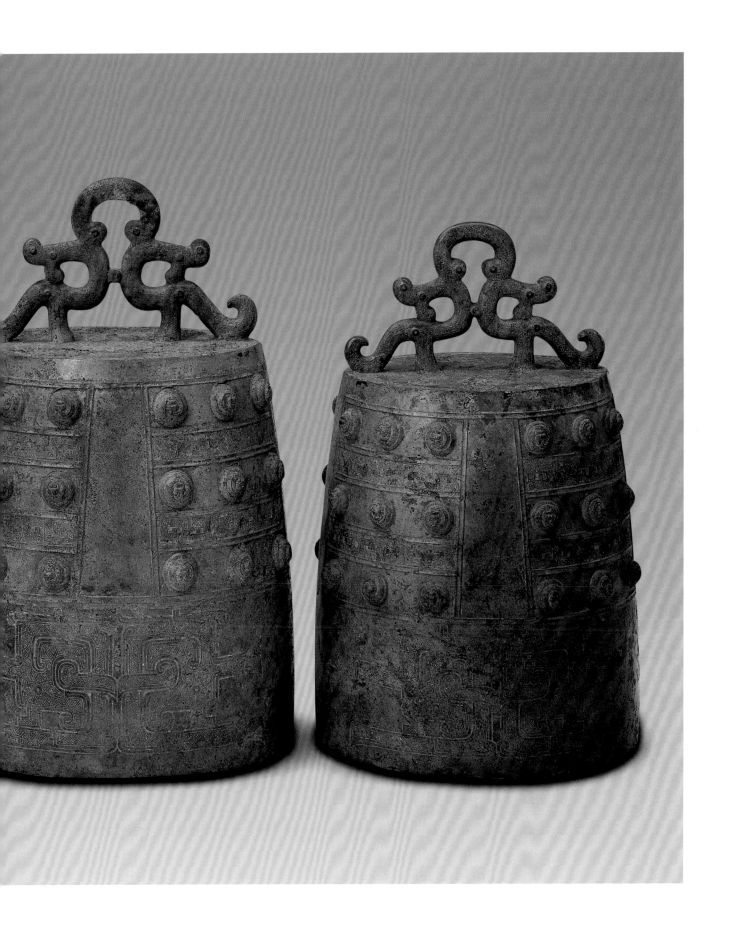

150

蟠虺紋大鎛
春秋
通高108厘米　銑距93.5厘米

**Big Bo (big bell, musical instrument)
with coiling serpent design**
Spring and Autumn Period
Overall height: 108cm
Spacing of Xian: 93.5cm

體呈橢圓形，平口，腔體寬大。蟠螭鈕，由數隻螭組成，最上部為一大螭，螭身左右分開，形成橫梁，下方左右各有一小螭，組成鈕座。通身飾36枚，每枚由蟠虺紋盤繞組成。舞、篆、隧均飾蟠虺紋。

此鎛形體巨大，造型雄偉，重達139400克，可謂春秋戰國時期鐘鎛之王。1923年河南新鄭縣出土。

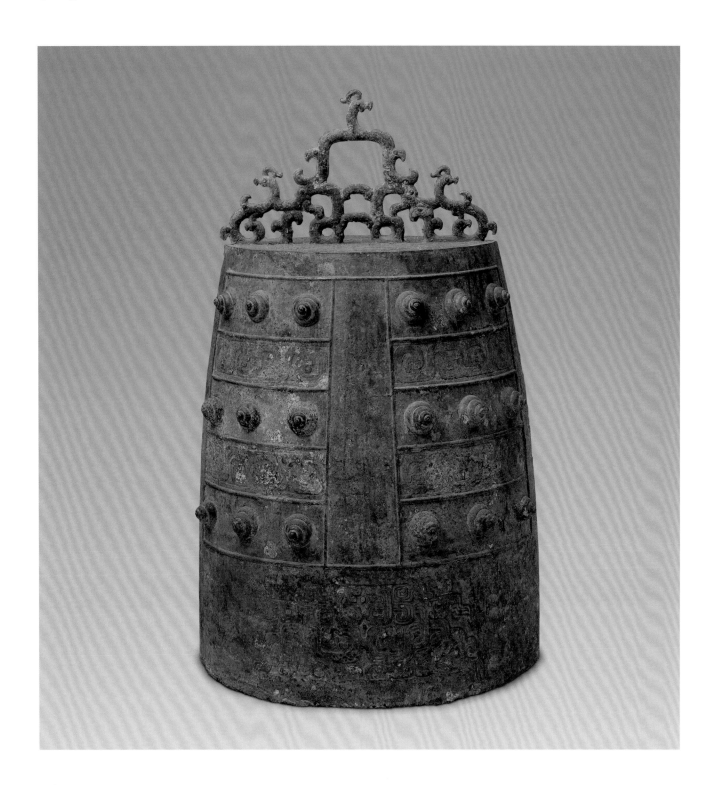

151

雙鳥鈕鎛
春秋
通高70.5厘米　銑距47.4厘米

Bo (big bell, musical instrument) with double-bird-shaped knob
Spring and Autumn Period
Overall height: 70.5cm
Spacing of Xian: 47.4cm

橢圓體，平口，鈕由雙鳥組成，兩鳥相背，臥於舞上，尾部上捲，鳥首之間相連，組成橫樑。器身兩面共有36枚，每枚由蟠螭紋盤繞組成。舞、篆飾蟠螭紋，鳥鈕飾蟠螭紋。

此鎛形體宏大，雙鳥鈕造型優美，是鎛中精品。

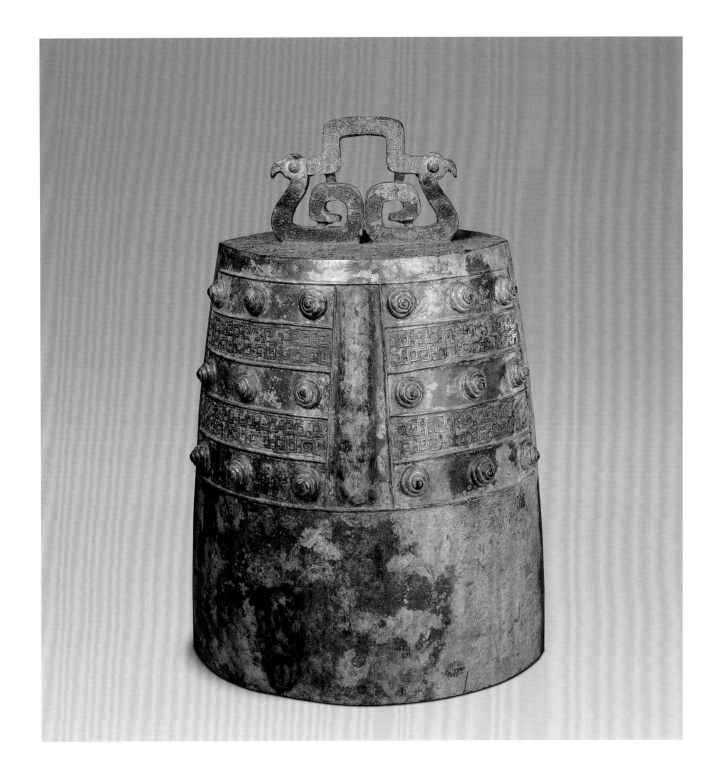

152

者沪鐘
春秋
通高18.3厘米　銑距10.5厘米

Zhe Ci Zhong (bell, musical instrument)
Spring and Autumn Period
Overall height: 18.3cm
Spacing of Xian: 10.5cm

橢圓體，橋形口，矩形扁鈕，兩面飾渦紋枚36個，狀如乳釘。鈕、舞、篆均飾蟠螭紋，隧部飾蟠螭紋組成的變形獸面紋。兩面鉦部、左右鼓部有銘文24字。

從銘文可知，此鐘是傳世的者沪編鐘的一件。者沪，即春秋越國未立為王的諸咎。此銘文對研究越國史有一定價值。

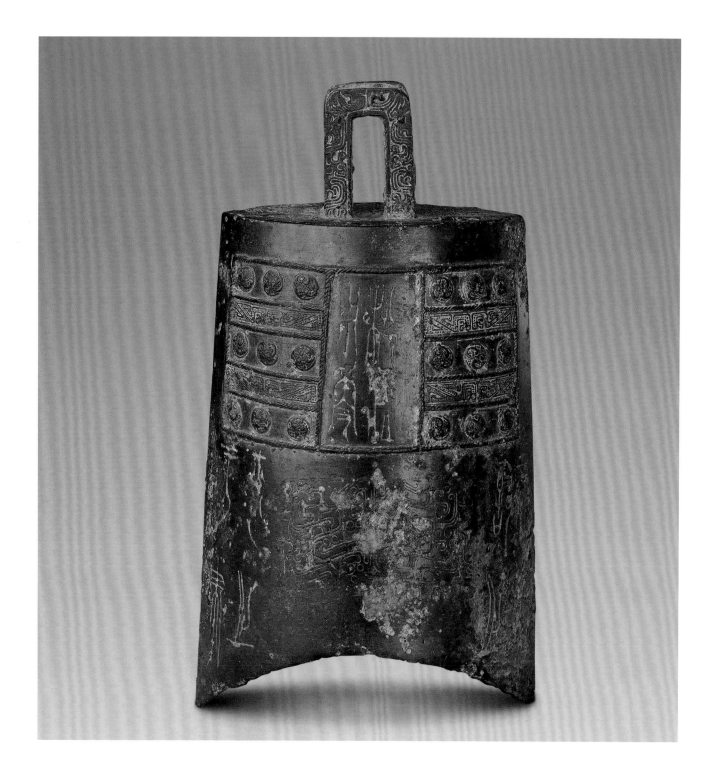

釋文
□□就之，
用爰烈疾，
光之於聿。
汝其用茲，
汝安乃壽，
惠瑉（逸）康樂。

249

153

�...兒鐘
春秋
通高24厘米　銑距13.5厘米

Zhong (bell, musical instrument) made by Zheng Er
Spring and Autumn Period
Overall height: 24cm
Spacing of Xian: 13.5cm

鐘體狹而長，橋形口，飾36枚，狀如乳釘。鈕上部為矩形，下部鈕座由蟠螭組成透雕獸形。鈕飾三角雷紋，舞、篆、隧均飾蟠螭紋。鉦部及左右兩側有銘文12行37字，記述逐兒鑄鐘，以紀念先祖和樂以父兄。

由銘文可知，此鐘是一套編鐘中的一件。

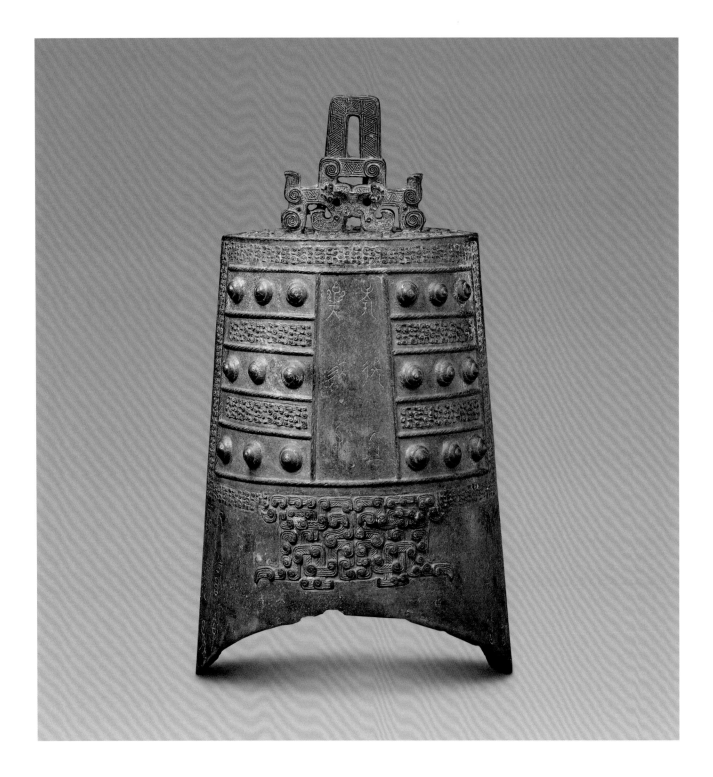

釋文
正面
之字父
余矌逮
兒得吉
金鑄鋁
用之，後
民是語。

251

背面

孝兌祖，

樂我父

兄，飲飲

訶遷，孫孫

以鑄穌

鐘，以追

154

徐王子旃鐘
春秋
通高15.5厘米　銑距10.5厘米

Zhong (bell, musical instrument) made
by Tong, Prince of Xu
Spring and Autumn Period
Overall height: 15.5cm
Spacing of Xian: 10.5cm

橢圓體，橋形口，矩形鈕，鈕下兩側
各有一獸首，通體無枚。鉦兩側由繩
紋組成矩形紋帶，內飾蟠虺紋。鈕飾
雙線繩紋，舞飾蟠虺紋，隧飾蟠虺紋
組成的獸面紋。鉦部及兩側有銘文14
行71字，記述作鐘者為徐王子旃。

徐為周諸侯國，在今安徽泗縣一帶。
此鐘正反兩面均無枚，為鐘中所罕
見，是一種特例。銘文內容對研究徐
國文字及其社會風俗和世系有一定價
值。

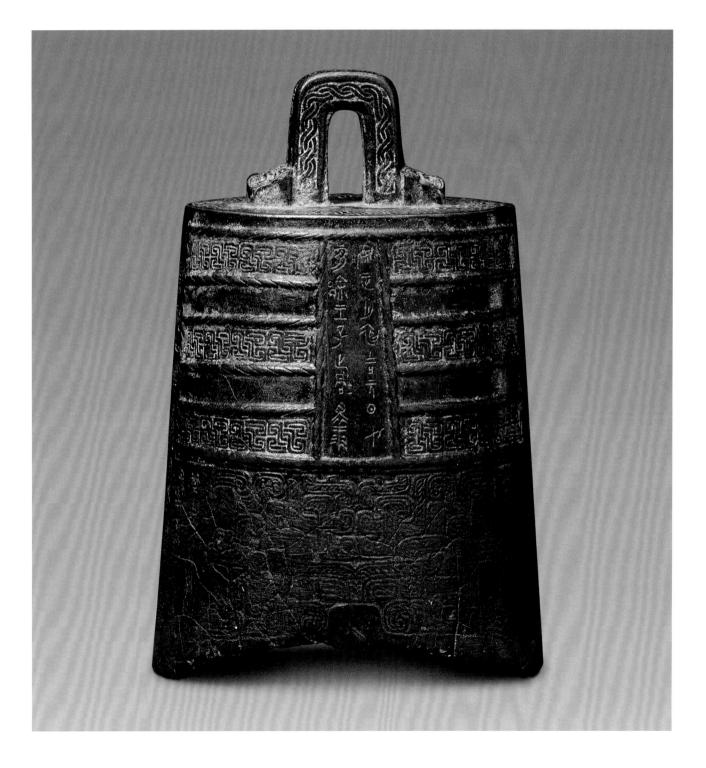

唯正月初吉元日癸
亥，徐王子旃擇
其吉金，自作
龢鐘，以□
祭祀，以樂嘉賓，□
子皇其音，□
□□□□□
聞於四方，□
為兼以□觥庶士，以宴
以喜，中姚
戲鍚，□□
諻諻熙熙，眉
壽無期，子子
孫孫萬世
鼓之。

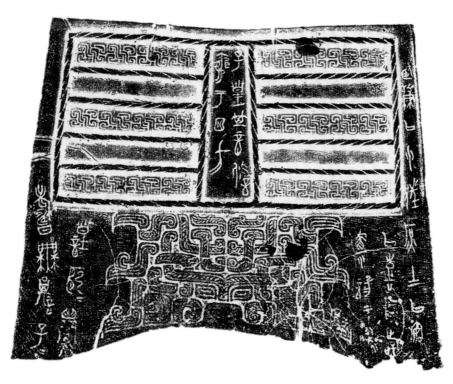

254

155

者減鐘
春秋
通高38.2厘米　銑距20.6厘米

Zhe Jian Zhong (bell, musical instrument)
Spring and Autumn Period
Overall height: 38.2cm
Spacing of Xian: 20.6cm

橢圓體，橋形口，腔體寬闊，柱狀甬，有干、有旋，通身飾36長枚。干飾蟠螭紋及熊首，干上方甬部飾迴紋、蕉葉形蟬紋，下方飾蟠螭紋，旋飾雷紋，舞、緣飾幾何紋，遂飾蟠螭紋。正面鉦部、兩鼓有銘文四行26字。吳國器。

此鐘銘文對研究吳國歷史有重要的價值。

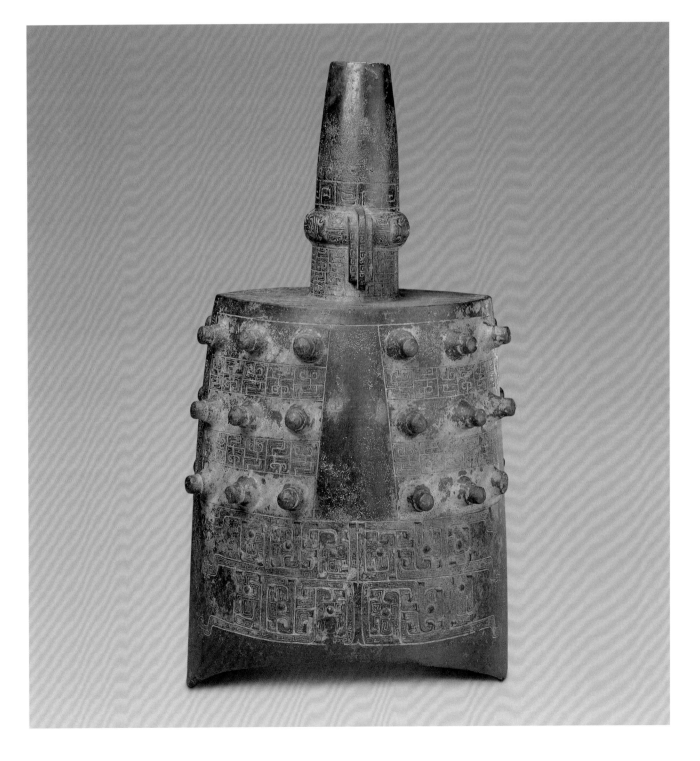

唯正月初吉丁亥，工虞王
皮難之
子者減，
自作口鐘，子孫永保用之。

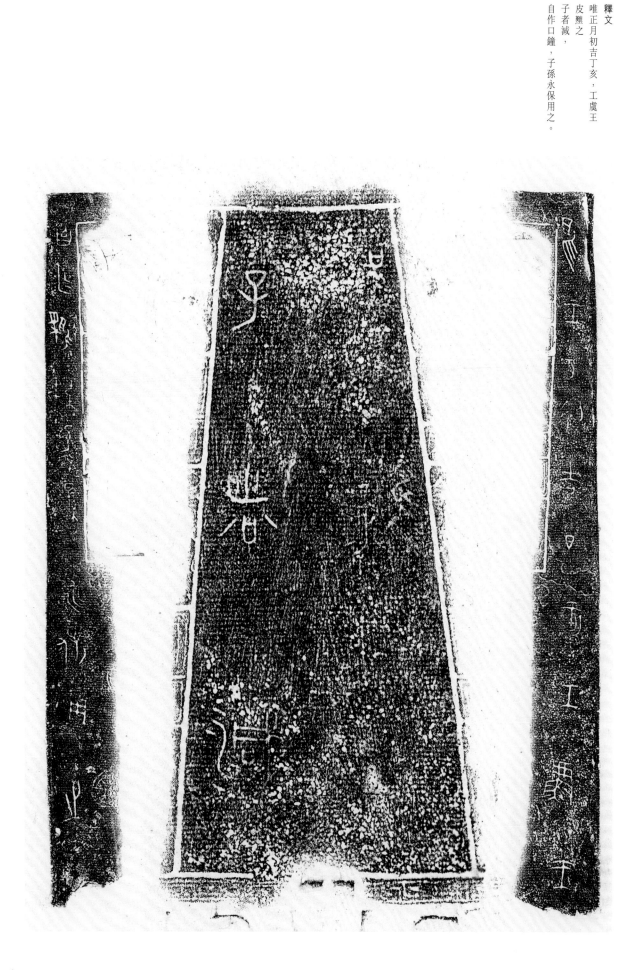

156

王子嬰次鐘
春秋
通高42.5厘米　銑距21.5厘米
清宮舊藏

Zhong (bell, musical instrument) made
by Ying Ci, Prince of Zheng
Spring and Autumn Period
Overall height: 42.5cm
Spacing of Xian: 21.5cm
Qing Court collection

體橢圓，橋形口，直甬，有旋，鐘體略細，兩面共有36長枚。舞、篆飾蟠虺紋，甬飾夔紋，隧飾蟠虺紋組成的變形獸面紋。鉦部及左鼓有銘文四行18字。

此鐘屬春秋鄭國器。鄭為周諸侯國，春秋時在今河南新鄭。

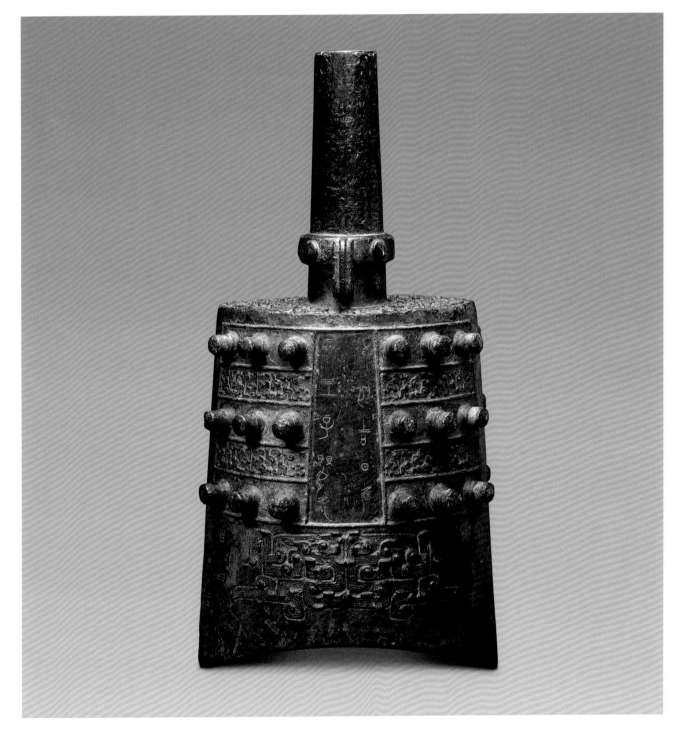

釋文
□初吉，日唯
□，王子嬰次
自作□鐘，
永用匽喜。

157

直線紋錞于
春秋
通高64.8厘米　銑距37.9厘米

Chun Yu (musical instrument) with perpendicular pattern
Spring and Autumn Period
Overall height: 64.8cm
Spacing of Xian: 37.9cm

主體呈圓筒狀，頂部略大於底部，束腰，平口，正中有一雙獸首組成的橋形鈕，鈕周圍有一圈凸棱。肩部飾蟠螭紋，器身飾縱向直紋。

錞于，是古代軍中樂器，也用於祭祀、集會等，流行於春秋至漢代，多出於四川、湖北一帶。此器束腰、橋形鈕造型及古樸的直線紋，為早期錞于的風格。

其次句鑃
春秋
通高51.4厘米　銑距19.9厘米

Ju Diao (musical instrument) made by Qi Ci

Spring and Autumn Period
Overall height: 51.4cm
Spacing of Xian: 19.9cm

橢圓體，橋形口，腔體長，長方柱柄。柄根部台座飾蟠螭紋，舞上飾迴紋，器身下端飾蕉葉紋及蟠虺紋。器身兩側有銘文兩行30字。

句鑃是古代的一種樂器，用於祭祀、宴饗等，使用時口朝上，以槌敲擊。盛行於春秋時期吳越等國。此器自名為"句鑃"，可作為此類器物定名的標準器。清代道光初年浙江武康縣出土。

釋文
正初吉丁亥，其次擇其吉金鑄句鑃，以享以孝，用旂萬壽，子子孫孫永保用之。

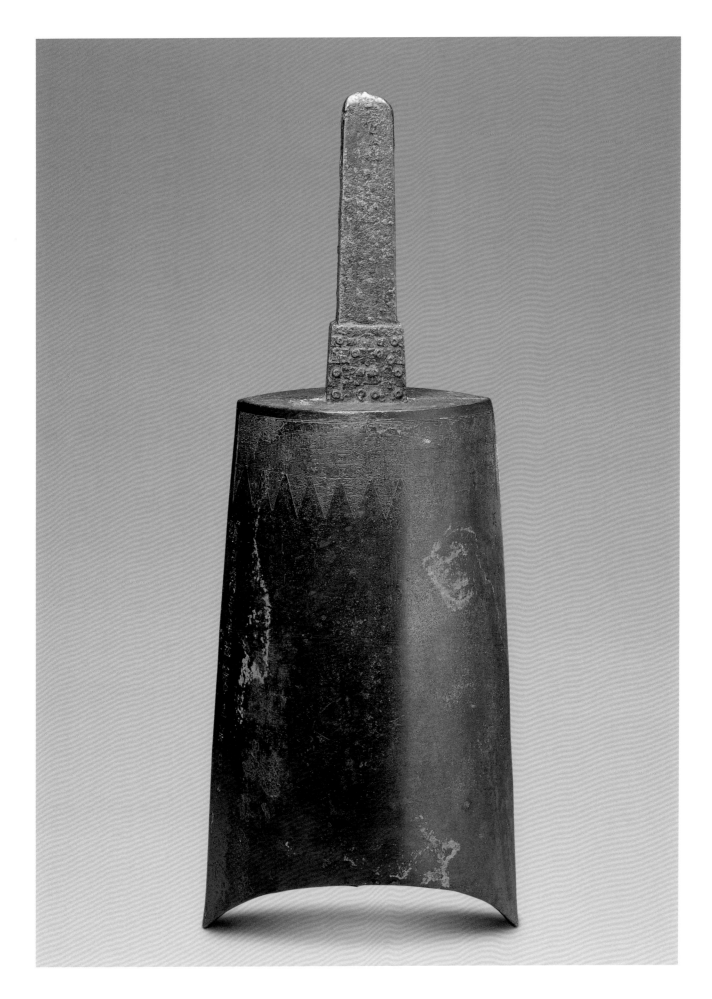

159

蟠螭紋編鐘
戰國
(1) 通高21.1厘米　　銑距14.6厘米
(2) 通高19.8厘米　　銑距13.8厘米
(3) 通高18.2厘米　　銑距12.7厘米
(4) 通高17厘米　　　銑距11.6厘米
(5) 通高15.8厘米　　銑距10.9厘米
(6) 通高14.3厘米　　銑距9.9厘米
(7) 通高13.2厘米　　銑距8.8厘米
(8) 通高11.8厘米　　銑距8.2厘米
(9) 通高11.5厘米　　銑距7.8厘米

Bian Zhong (chime bells) with interlaced hydra design

Warring States Period
1. Overall height: 21.1cm
 Spacing of Xian: 14.6cm
2. Overall height: 19.8cm
 Spacing of Xian: 13.8cm
3. Overall height: 18.2cm
 Spacing of Xian: 12.7cm
4. Overall height: 17cm
 Spacing of Xian: 11.6cm
5. Overall height: 15.8cm
 Spacing of Xian: 10.9cm
6. Overall height: 14.3cm
 Spacing of Xian: 9.9cm
7. Overall height: 13.2cm
 Spacing of Xian: 8.8cm
8. Overall height: 11.8cm
 Spacing of Xian: 8.2cm
9. Overall height: 11.5cm
 Spacing of Xian: 7.8cm

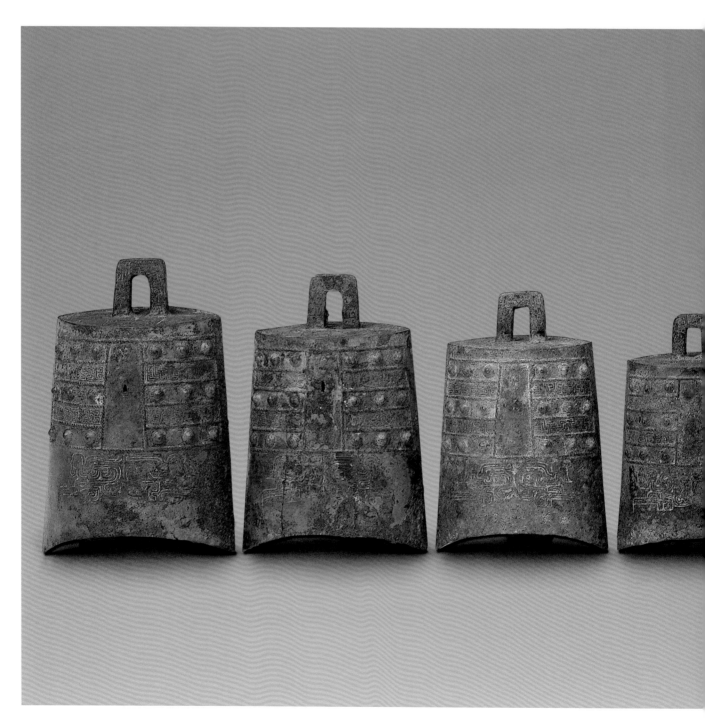

九件編鐘形制、紋飾相同，大小依次排列。橢圓體，口作橋形，正中鈕作"冂"形，器身每面有短枚各18，枚的界欄飾絢紋，舞及篆間均飾蟠螭紋，隧部飾夔紋。

編鐘，打擊樂器，使用時依大小次序成組懸掛，以小木槌擊奏。各時代枚數不同。

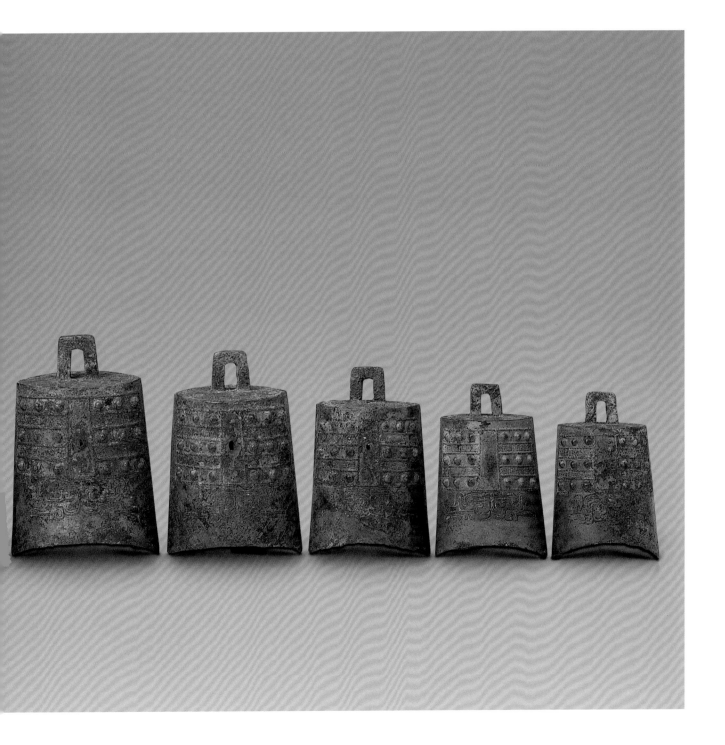

160

獸首編磬
戰國

（1）長27.6厘米　　寬6.7厘米
（2）長23.2厘米　　寬5.8厘米
（3）長22厘米　　　寬5.5厘米
（4）長19.8厘米　　寬5.3厘米
（5）長18厘米　　　寬5厘米
（6）長15厘米　　　寬4.1厘米

Bian Qing (sonorous stones chimes) in
the shape of animal head
Warring States Period
1. Length: 27.6cm　　Width: 6.7cm
2. Length: 23.2cm　　Width: 5.8cm
3. Length: 22cm　　　Width: 5.5cm
4. Length: 19.8cm　　Width: 5.3cm
5. Length: 18cm　　　Width: 5cm
6. Length: 15cm　　　Width: 4.1cm

磬一套共存六枚，形制相同，大小有別，一端作獸首形。

編磬，打擊樂器，使用時按大小、厚薄依次懸掛，以木椎擊奏。數量不同，多為 16 枚。多為石質，銅磬較少，保存至今成組者罕見。

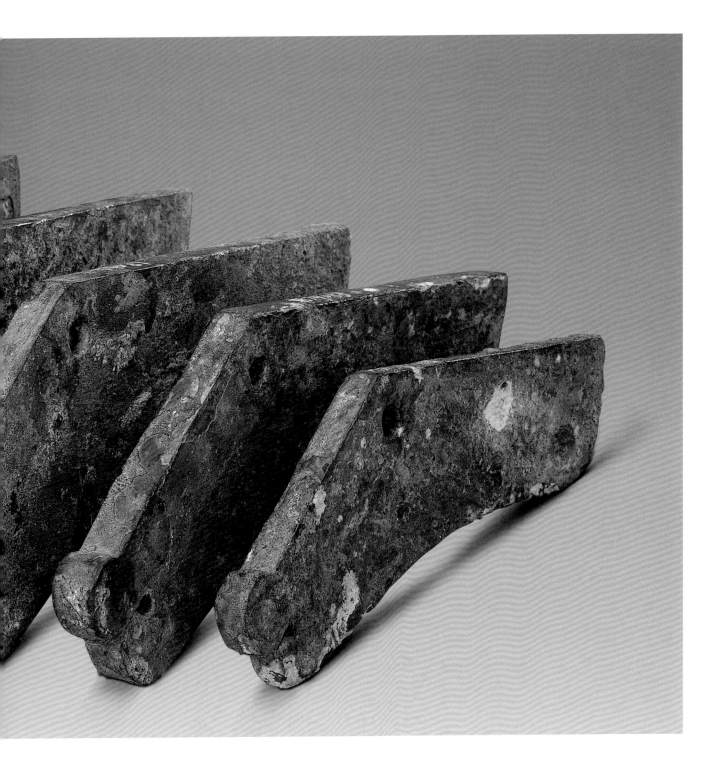

161

外𠦒鐸
戰國
通高11厘米　銑距9厘米

**Duo (musical instrument) with
inscription "Wai Zu"**
Warring States Period
Overall height: 11cm
Spacing of Xian: 9cm

橢圓形體，橋形口，鼓部呈凹形，舞
部正中有方柄，方柄中空與鐸腔相
通，柄中有一橫樑。隧部飾獸面紋。

兩面鉦部有銘文，一面為"外𠦒鐸"三
字，一面為"鍾予"二字。

《說文解字》云："鐸，大鈴也"，鐸
內有舌，振舌以發聲。《周禮·鼓
人》："以金鐸通鼓"。金鐸就是銅
鐸，應是軍隊用的一種樂器。此器舌
已失，銘文中自名為"鐸"，極為少
見。

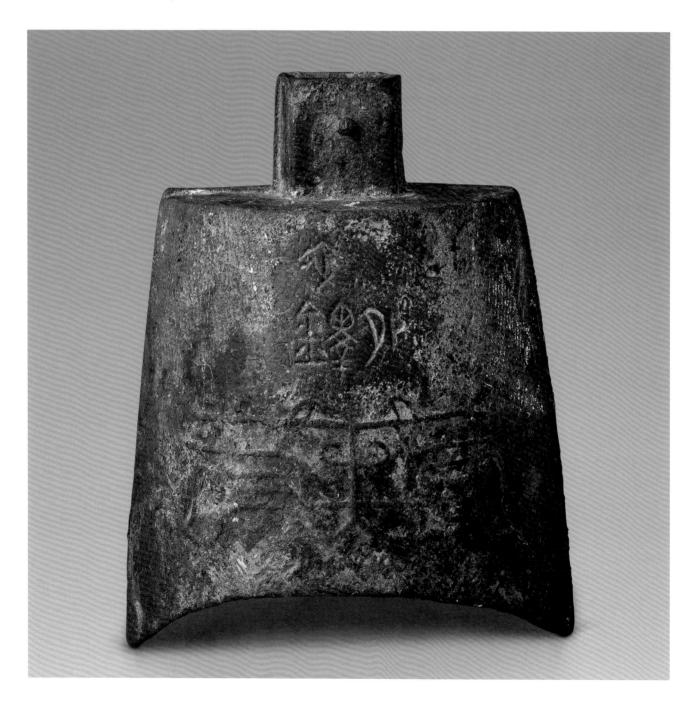

兵器

Weapons

162

人面紋胄
商
高23.2厘米　寬18.9厘米

Zhou (helmet) with human mask design
Shang Dynasty
Height: 23.2cm　Width: 18.9cm

正面有"門"形缺口，可露出面目，上部及其餘三面，用來保護頭頂、臉頰及頸部。飾凸起的人面紋，頂部有可供插纓羽的座管。

胄，為古代戰士的頭盔。此胄飾有人面紋裝飾較為少見。

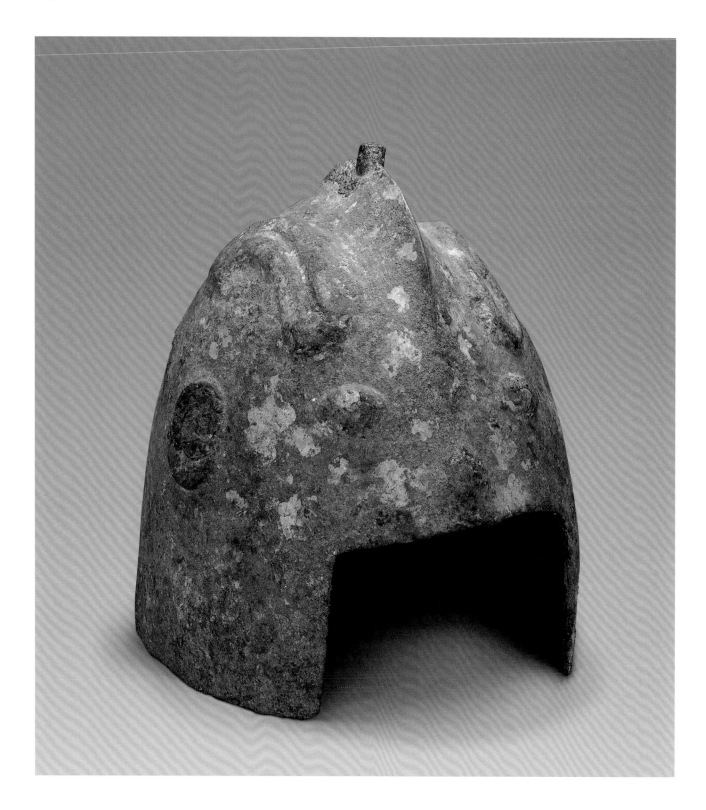

163

獸面紋大鉞
商
高34.3厘米　寬36.5厘米

Big Yue (axe) with animal mask design
Shang Dynasty
Height: 34.3cm　Width: 36.5cm

形似大斧，刃作弧形，鉞的上部兩側有成排的 T 形鏤空飾。鉞身飾橫帶獸面紋，間飾突起的圓渦紋，其下飾雙夔相對的蕉葉紋。頂端兩側各有一長穿，用於安裝長柄。

鉞，古代兵器和刑具，也用於儀仗。此鉞形體較大，並有精美的紋飾，應是儀仗用具。

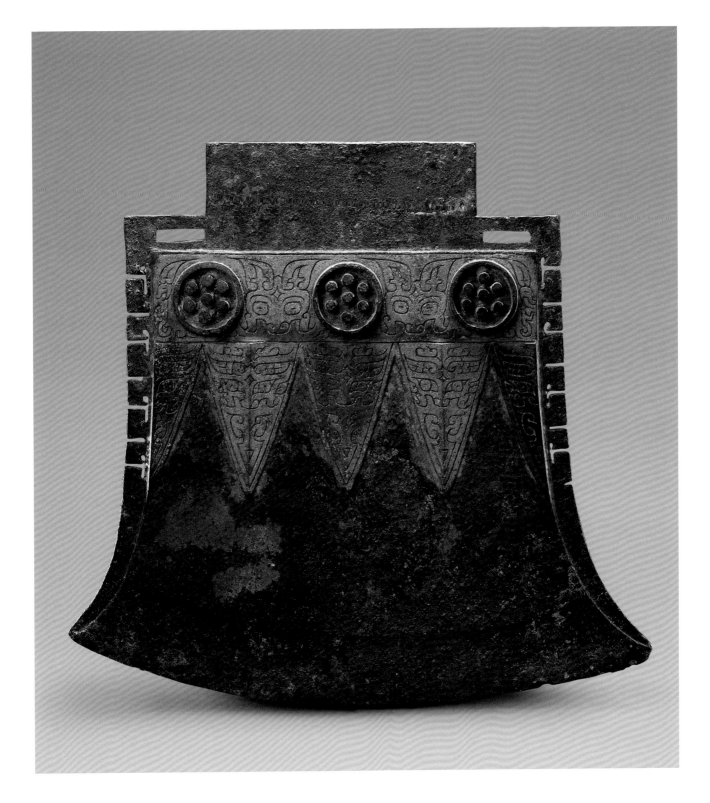

164

大刀
商
長69.2厘米　寬12.5厘米

Big Dao (broadsword)
Shang Dynasty
Length: 69.2cm　Width: 12.5cm

刀身長形略曲，刃中部內凹，脊中部
略凸，刀尖上翹，刀脊上有一排齒形
飾。刀柄殘。

此種大刀主要盛行於商代，傳世品較
少。

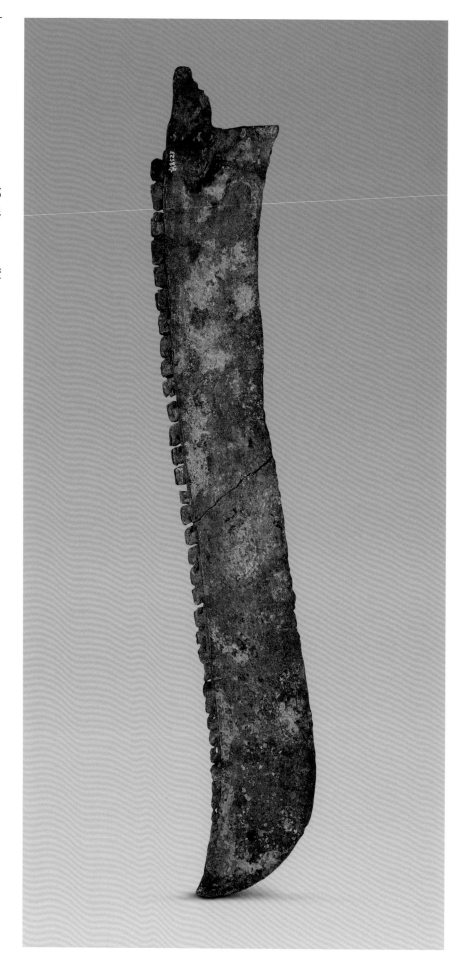

165

嵌紅銅棘紋戈
商
長21.1厘米　寬6.9厘米

Ge (dagger axe) with thread design
inlaid with red copper
Shang Dynasty
Length: 21.1cm　Width: 6.9cm

戈作直內，長援，有欄。欄兩端有上、下齒，方內上一圓穿。在戈脊中間用紅銅嵌成棘狀紋飾，內上飾目紋。

戈為勾兵，用於鉤殺。商代青銅器上鑲嵌松石較為常見，而嵌紅銅者少。在青銅上嵌紅銅，非常醒目，具有很強的裝飾性。從此戈紋飾看，商代嵌紅銅工藝已發展到相當成熟的程度。

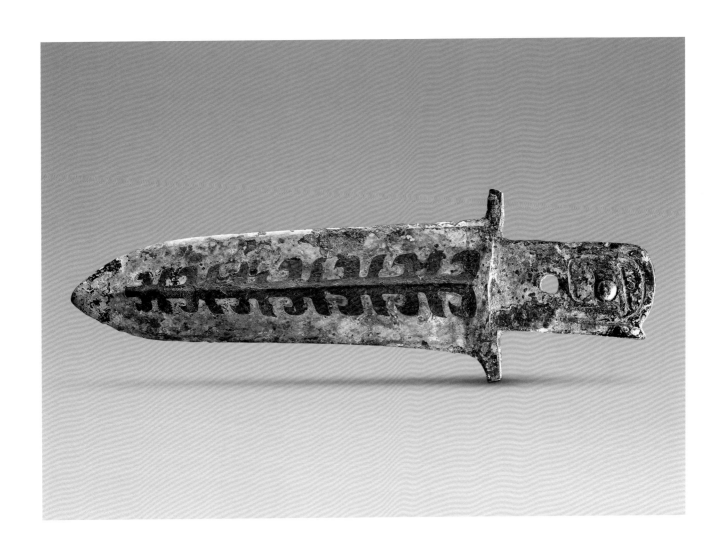

166

鑲玉刃矛
商
長18.3厘米　寬4.8厘米
清宮舊藏

Mao (spear) with jade blade
Shang Dynasty
Length: 18.3cm　Width: 4.8cm
Qing Court collection

矛銅柄，玉身。玉身呈葉狀，銅柄與
玉刃相接處作桃形，下為圓銎，銎兩
側飾半環耳，用以繫縛，銅柄飾獸面
紋。

矛本為刺兵，但此矛為玉質身，不是
實戰中兵器，加以銅柄上精美的獸面
紋，應為儀仗用器。銅柄玉刃矛共存
兩件，完整存世者極少。

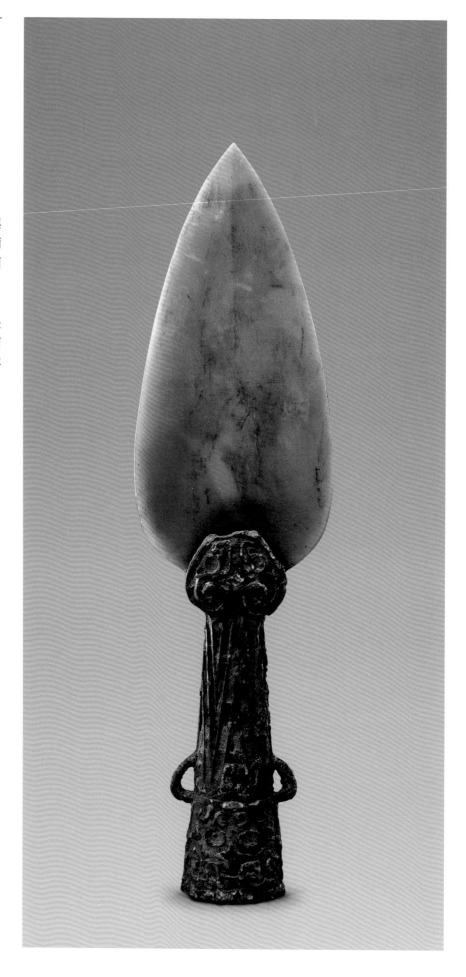

167

大於矛
商
長24.1厘米　寬7厘米

Mao (spear) with inscription "Da Yu"
Shang Dynasty
Length: 24.1cm　Width: 7cm

該矛體形較大，刃部作三角形，刃中
間寬，上部為鋒，下二刃垂至骹末
端，並有繫纓用的二穿，骹作橢圓形
以納柲。骹部有銘文"大於"二字。

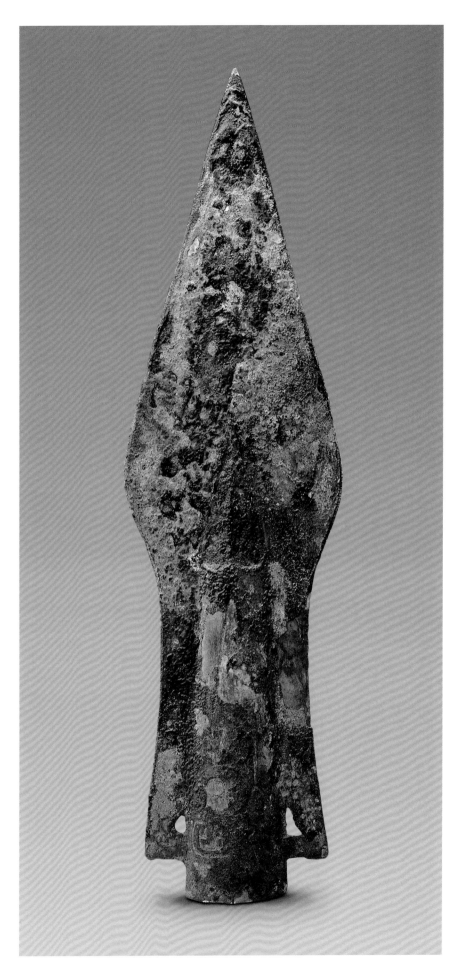

168

梁伯戈
西周
長17.5厘米　寬9.2厘米

Ge (dagger axe) with inscription "Liang Bo"
Western Zhou Dynasty
Length: 17.5cm　Width: 9.2cm

方內，有胡，直援，援中起脊。欄側三穿，方內一穿，援與內之間飾一浮雕牛頭。胡兩面均有銘文，字多為銹腐蝕。

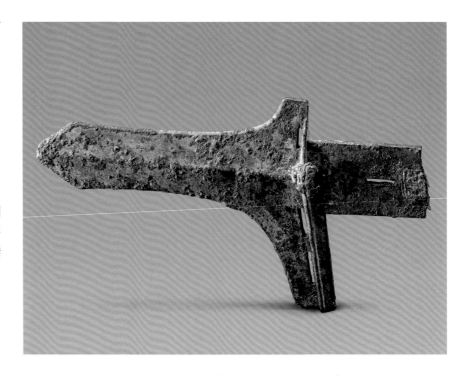

釋文
梁白作宮行元用。
魃方鑾。

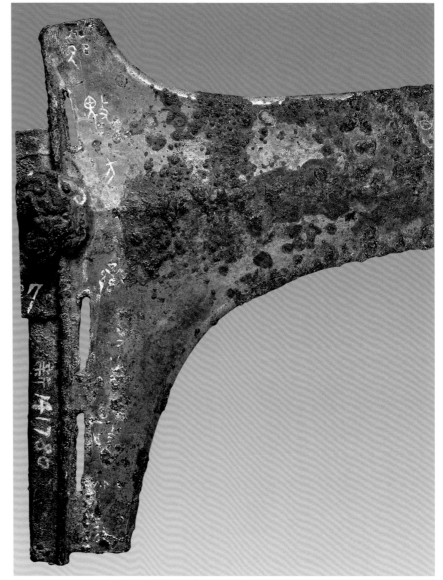

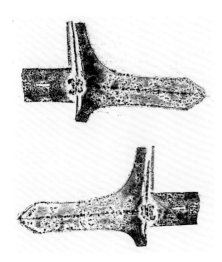

169

邗王是野戈
春秋
長14.9厘米　寬6.7厘米
清宮舊藏

Ge (dagger axe) made for the use of Shi
Ye, Prince of Yu
Spring and Autumn Period
Length: 14.9cm　Width: 6.7cm
Qing Court collection

闊援，短胡，有鑁，內鏤空作鳥獸形。援正中下凹，在脊部兩面有銘文八字，此戈為邗王是野用器。

據郭沫若考證，邗王是野即吳王壽夢，公元前586至前561年在位。此戈

鑄造精美，內部之鳥獸紋風格獨特，極為生動。

釋文
邗
王
是
野
作
為
元
用
。

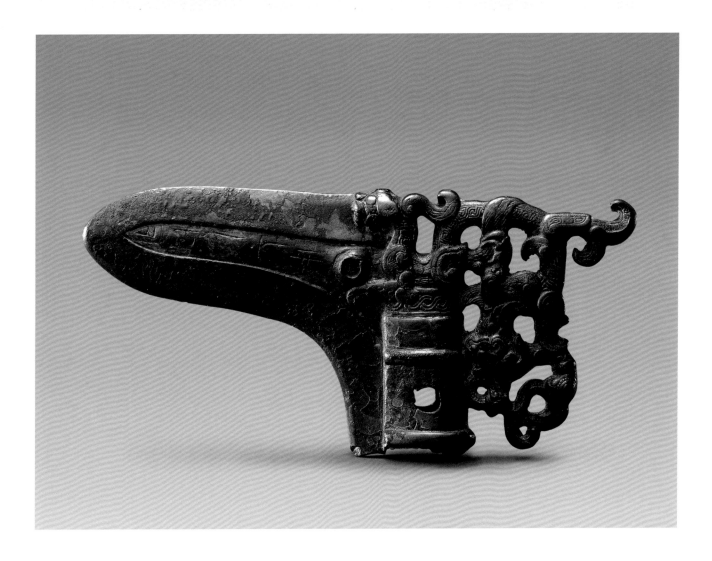

170

錯金鳥獸紋戈
春秋
長15.1厘米　寬6.7厘米
清宮舊藏

**Ge (dagger axe) with bird and animal
design inlaid with gold**
Spring and Autumn Period
Length: 15.1cm　Width: 6.7cm
Qing Court collection

直援，內鏤空虎紋，虎口啣戈援，足
踏一鳥，戈援裝飾嵌金雲雷紋。下有
納柲用的圓形銎。

此戈鑄工精美，而且紋飾錯金，應為
儀仗用器。

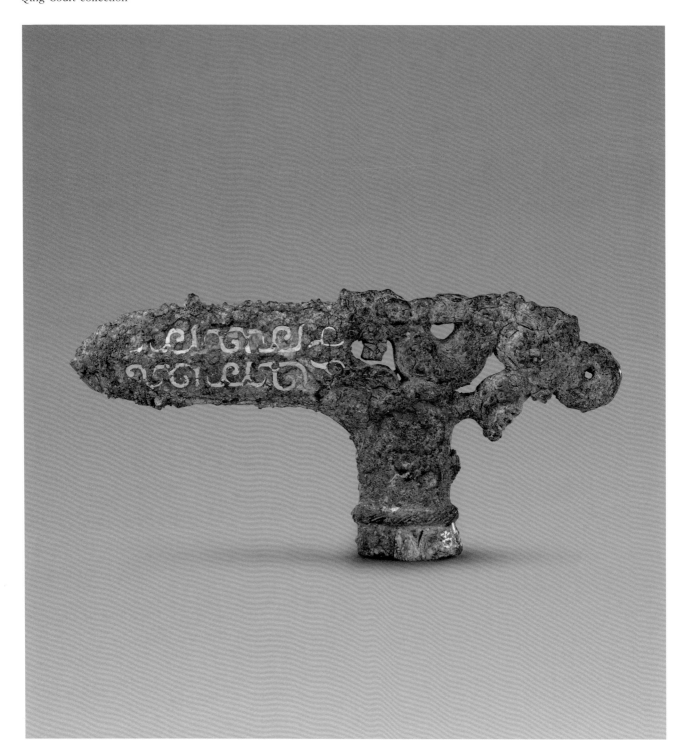

吳王光戈
春秋
長22厘米　寬9.7厘米

Ge (dagger axe) with inscription "Wu Wang Guang"
Spring and Autumn Period
Length: 22cm　Width: 9.7cm

長援微上翹，有胡，長方內，有欄。欄側三穿。內飾鳥獸紋。援及胡有銘文六字，記戈為吳王光自用。

吳王光即闔閭，公元前514至前496年在位。此戈具有可信的年代和器主，有重要的研究價值。

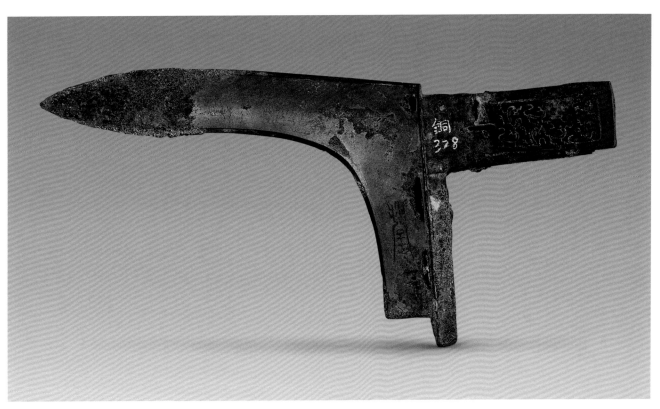

釋文
攻敔（吳）王
光自
用。

172

人面紋匕首
春秋
長25.1厘米　寬4.7厘米
清宮舊藏

Bi Shou (dagger) with human mask design
Spring and Autumn Period
Length: 25.1cm　Width: 4.7cm
Qing Court collection

刃上窄下寬，靠近柄部飾一人面紋，在人面紋兩側各有一環，用以懸掛飾物。柄邊內凹，有圓穿三。

匕首，為短劍。此匕首鑄造精緻，人面紋飾獨特。

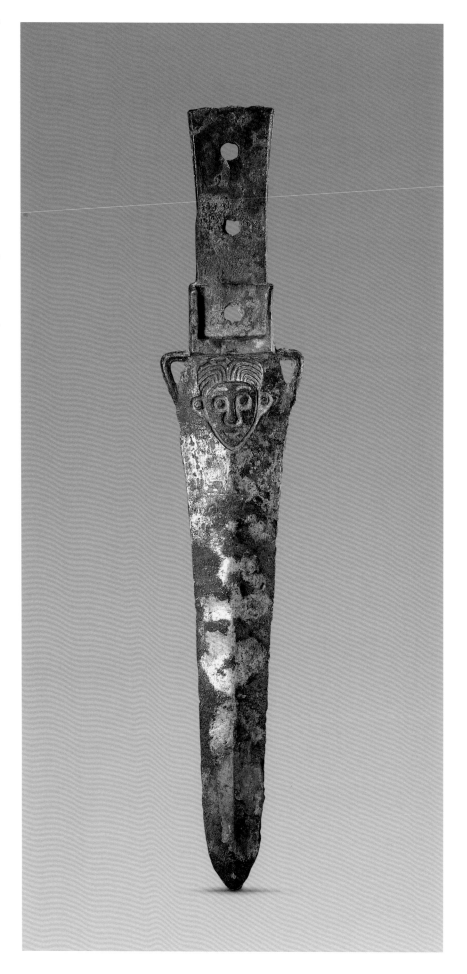

173

少虞劍
春秋
長54厘米　寬5厘米

Jian (sword) with inscription "Shao Cun"
Spring and Autumn Period
Length: 54cm　Width: 5cm

劍身中線突起稱脊，身與把間護手稱
格，劍把稱莖，莖端稱首。格、首處
有嵌松石及錯金紋飾，劍體脊部錯金
銘文20字，自謂少虞。

此劍製作極精，紋飾、銘文精美。為
春秋時代晉國兵器。

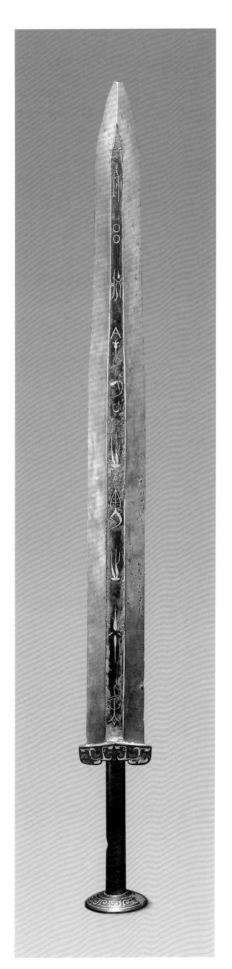
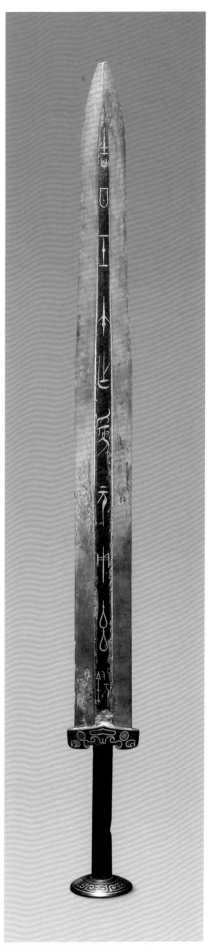

<div style="writing-mode: vertical-rl;">

釋文
吉日壬午，作為元用，玄鏐
鋪呂，朕余名之，謂之少虞。

</div>

174

越王劍
春秋
長64厘米　寬4.7厘米
清宮舊藏

Jian (sword) of Gou Jian, King of Yue
Spring and Autumn Period
Length: 64cm　Width: 4.7cm
Qing Court collection

長劍身，有格、莖和首，莖上有箍兩道。首上飾雷紋，箍上嵌松石，格上兩面有鳥篆銘文 8 字，記為者旨於賜用劍。其中一面的兩邊各有“戉王”二字共四字，另一面“者旨於賜”四字。

“者旨於賜”即越王勾踐之子鼫與（鹿郢），公元前464至前459年在位。此劍鳥篆銘文極精，花紋裝飾亦很美。

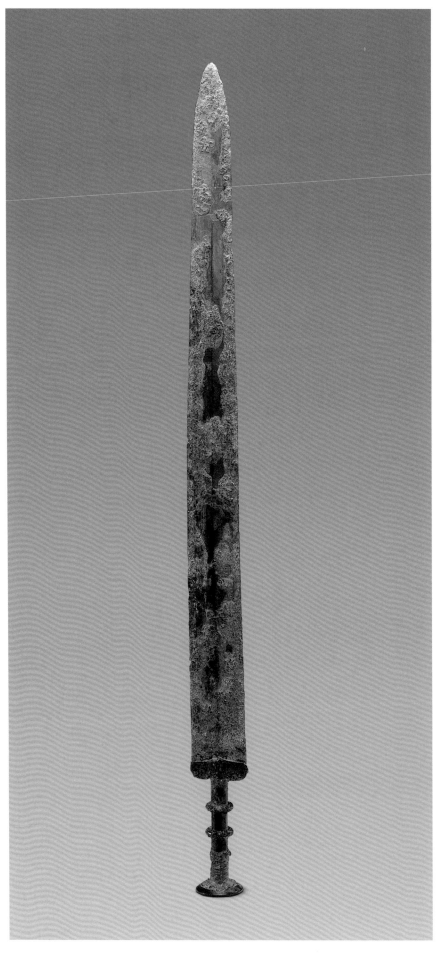

175

楚王酓璋戈
戰國
長22.3厘米　寬7.2厘米

Ge (dagger axe) of Yin Zhang, King of Chu
Warring States Period
Length: 22.3cm　Width: 7.2cm

長援突脊，方內上有一長穿，胡有殘
缺並留一長穿。援及殘胡上有錯金鳥
篆銘文十八字，記此戈為楚王酓璋用
器。

酓璋即楚惠王熊章，公元前488至前
432年在位。此戈工藝水平精湛，銘文
字體清秀，在兵器中少見，有較高的
歷史及藝術價值。此外，尚有楚王酓
璋劍、楚王酓璋鐘等傳世。

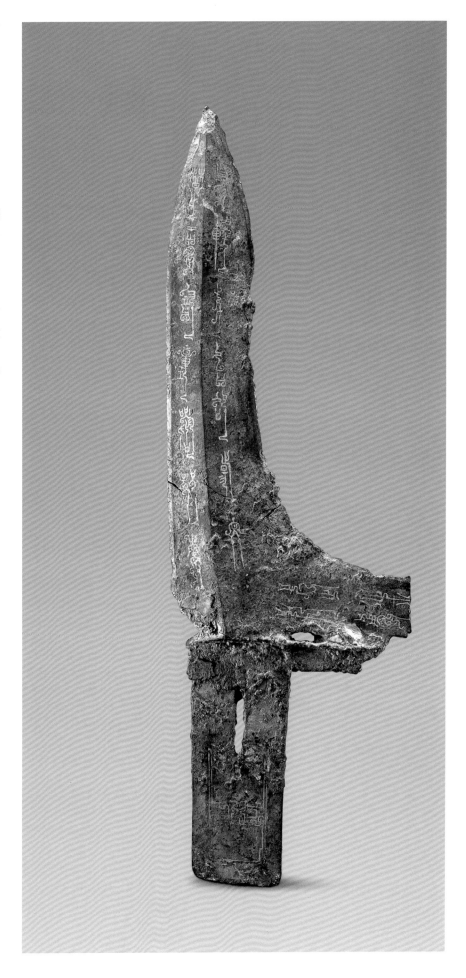

釋文
楚王酓璋嚴恭寅
乍（作）宿戈，以邵揚文
戈用
武之。

176

秦子戈
戰國
長23.1厘米　寬11.5厘米

Ge (dagger axe) with inscription "Qin Zi"
Warring States Period
Length: 23.1cm　Width: 11.5cm

直援，有胡，有內。胡三穿，內一穿。胡上有銘文兩行 15 字。

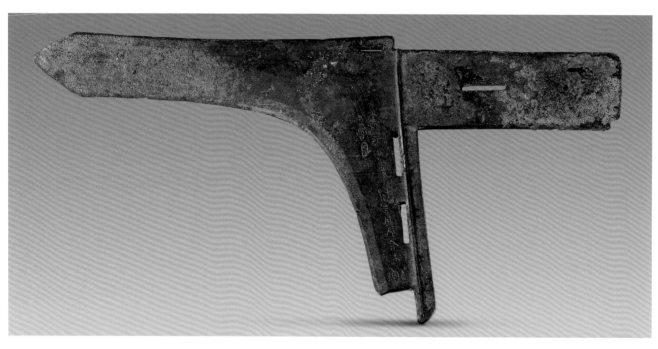

釋文
秦子作窑中辟元用，左右
帀（師）𣄼
用逸宜。

177

雲紋戈
戰國
長17厘米　寬11.6厘米
清宮舊藏

Ge (dagger axe) with cloud design
Warring States Period
Length: 17cm　Width: 11.6cm
Qing Court collection

短援，短內，一穿，有胡。有鋬。鋬
鏤空紋飾作繩紋纏繞狀，上端飾雲
紋。

此戈形制特殊，裝飾亦較別致，為研
究戰國兵器增添了新的資料。

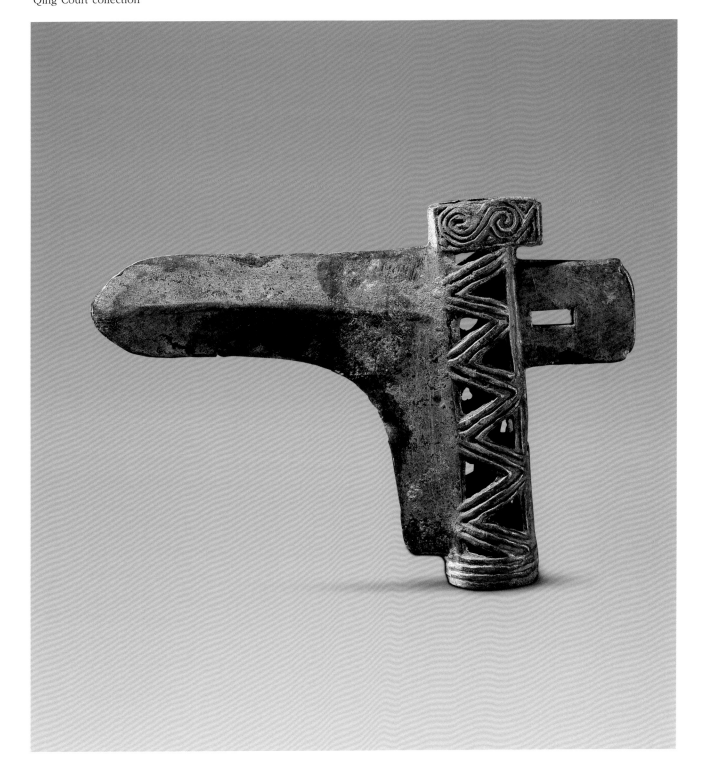

178

十六年喜令戟
戰國
長26.3厘米　寬14.2厘米

**Ji (halberd) made by the order of Xi,
King of Yan**
Warring States Period
Length: 26.3cm　Width: 14.2cm

援揚起，有胡，三穿，方內有刃，一穿。內上有銘文16字，為燕王喜用戟。

燕王喜，戰國燕國國君，公元前254至222年在位。此戟銘文對研究燕國兵器銘文格式和官制等均有一定價值。

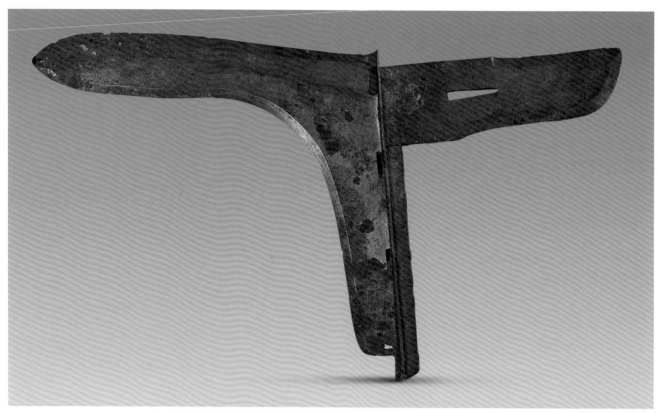

釋文
十六年喜命（令）韓烏，左軍工師司馬裕，冶何。

179

有輪戟
戰國
長37厘米　寬12.2厘米

Ji (halberd) with a wheel
Warring States Period
Length: 37cm　Width: 12.2cm

援作曲形，鋒向下垂，有胡，胡後一圓銎。銎後戟形內，圓穿，內後有圓形輪，內有八輻。內兩面均有紋飾，一面上下各有一蛇，近輪處有一龜，一面前後飾一龍一虎。

此戟形制極為特殊，在存世戟中僅見。

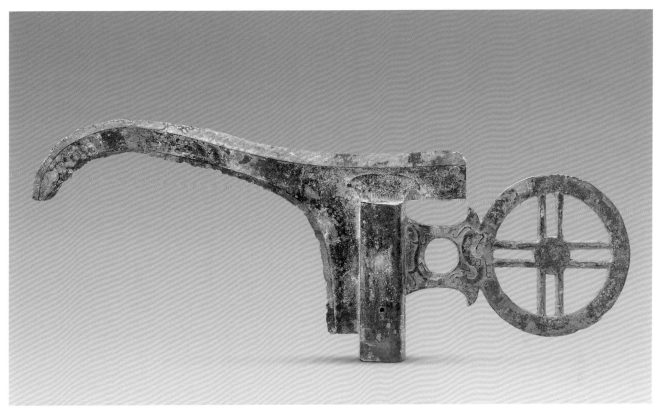

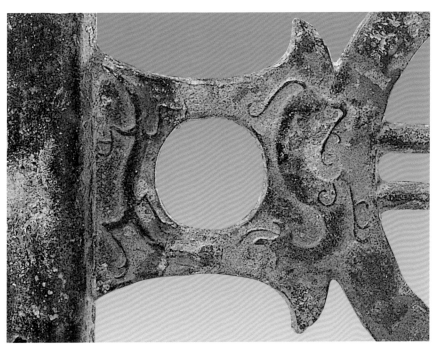

180

錯金嵌松石劍
戰國
長93.5厘米　寬5厘米
清宮舊藏

**Jian (sword) inlaid with gold and
turquoise**
Warring States Period
Length: 93.5cm　Width: 5cm
Qing Court collection

劍身細長，有格、莖、首，莖上有箍
兩道。格、首上有嵌松石及錯金裝
飾，莖上原纏繞有金絲，現大部分脫
落散失。

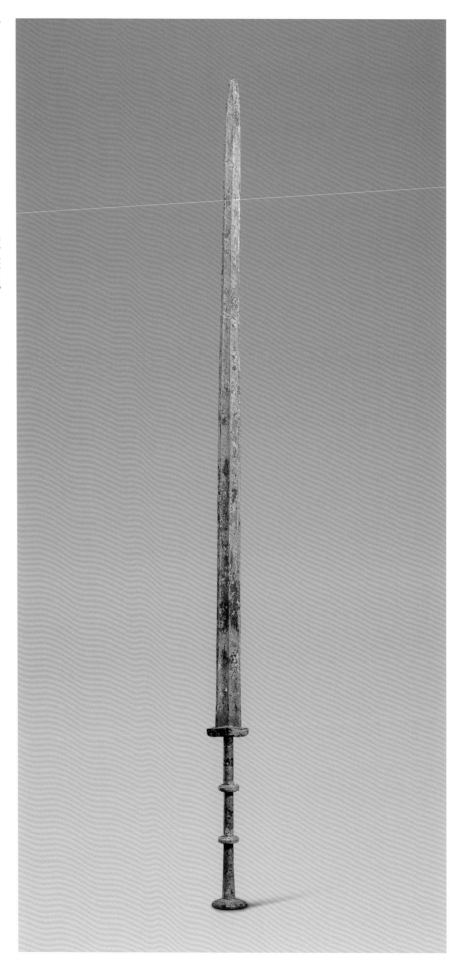

181

二年相邦鈹

戰國
長33厘米　寬3.5厘米

Pi (arrow) made in the second year of
the reign of Emperor Xiang of Zhao,
manufactured under supervision of Xiang
Bang
Warring States Period
Length: 33cm　Width: 3.5cm

身較短，兩面有刃，扁莖末端有圓
孔。身有刻銘兩行19字，記述此鈹為
趙悼襄王二年（公元前243年）由相邦
晏平侯督造，並記載了工師名字。

鈹，狀如扁莖劍，但莖特寬而無首，
舊誤名為劍。用時在體後部縛長木
柄。近年秦始皇陵俑坑出土的銅鈹實
物，與文獻中對這種兵器的記載可相
互印證。此鈹對研究晉系趙國銅兵銘
文的格式、內容及其官制等有一定價
值。

釋文
二年相邦晏（匽）平侯，
邦左
庫工師肖（趙）疳，冶尹
閔執齊（劑）。

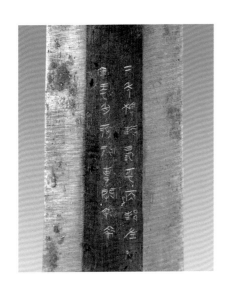

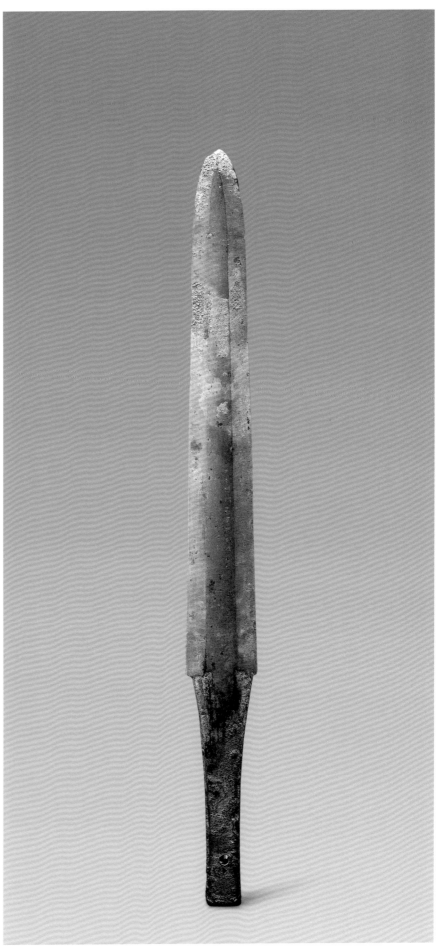

182

十七年相邦鈹

戰國
長33.2厘米　寬3.4厘米

Pi (arrow) made in the 17th year of the reign of Emperor Xiang of Zhao, manufactured under supervision of Xiang Bang
Warring States Period
Length: 33.2cm　Width: 3.4cm

長鋒，兩刃均勻，扁長莖。一面脊上刻銘文兩行20字，另一面刻五字，記此鈹是在趙悼襄王十七年（公元前228年），相邦春平侯監造，並記載了工師名。

從銘文可知，當時鑄造兵器十分嚴格，相邦親自督造，有主造，冶工專門執掌金屬配比。

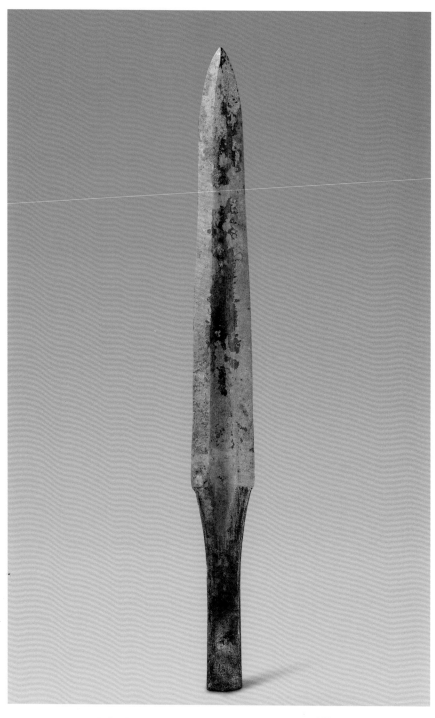

釋文
十七年相邦春平侯，邦左伐器工師長蘁，冶沃執劑。
大攻（工）尹韓峕。

288

183

大良造鞅錞
戰國
長5.7厘米　徑2.4厘米

Dun (spear ornament) made by Da Liang for Shang Yang's use
Warring States Period
Length: 5.7cm　Width: 2.4cm

圓筒狀，平底，近口處有一道凸起的
箍。器身有銘文四行 13 字，記秦孝公
十六年（前346年）大良造庶長商鞅造
矛。

錞，矛柲下端的飾物。商鞅，戰國時
衛國人，後輔秦孝公，實行變法。大
良造為爵位，商鞅在秦孝公十年封
此。此錞有確切的鑄造時間，又明確
為商鞅用器，具有較高的歷史價值。

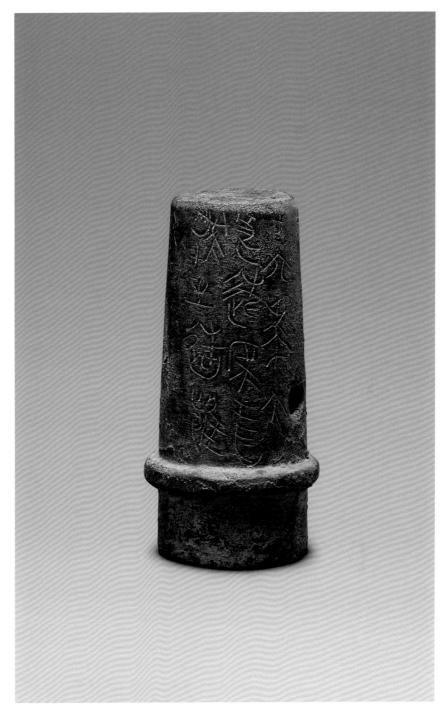

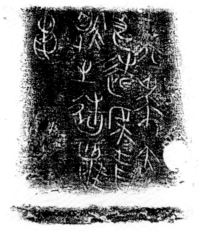

釋文
十六年大
良造庶長
鞅之造。離。
矛。

184

錯銀菱紋鐏
戰國
高11厘米　寬3.2厘米

**Dun (spear ornament) with rhombus
design inlaid with silver**
Warring States Period
Length: 11cm　Width: 3.2cm

呈圓筒形，下部內收成蹄形，中間有
箍，箍上部飾一圓雕鳥首。通體錯銀
菱形紋和渦紋。

鐏，戈柲下端之飾物，平底者曰鐓，
底銳者曰鐏。此鐏工藝極精，裝飾精
美。

185

錯銀馬足鐓
戰國
長13厘米　寬4厘米

**Dun (spear ornament) in the shape of
horse's hoof inlaid with silver**
Warring States Period
Length: 13cm　Width: 4cm

體作圓筒形，下腹部內收，底成馬蹄
形。中部有一道突起的箍，通體錯銀
精緻的幾何紋。

186

錯金銀戈鐏
戰國
長17.1厘米　寬6.7厘米

Yue (finial of dagger axe) inlaid with gold and silver
Warring States Period
Length: 17.1cm　Width: 6.7cm

圓管形鐏，上臥一圓雕鳥，回首嘴貼
於背上，正在憩息。通體錯金銀紋
飾，鐏上有雲龍紋、虎、鹿、鳳鳥及
人物紋，鐏上臥鳥羽紋均用金銀絲嵌
出。

戈鐏，戈柲上端的飾物。此器做工精
細，圖案生動，內容豐富，特別是鳥
的形象極為生動、逼真，反映了當時
青銅工藝的發展。

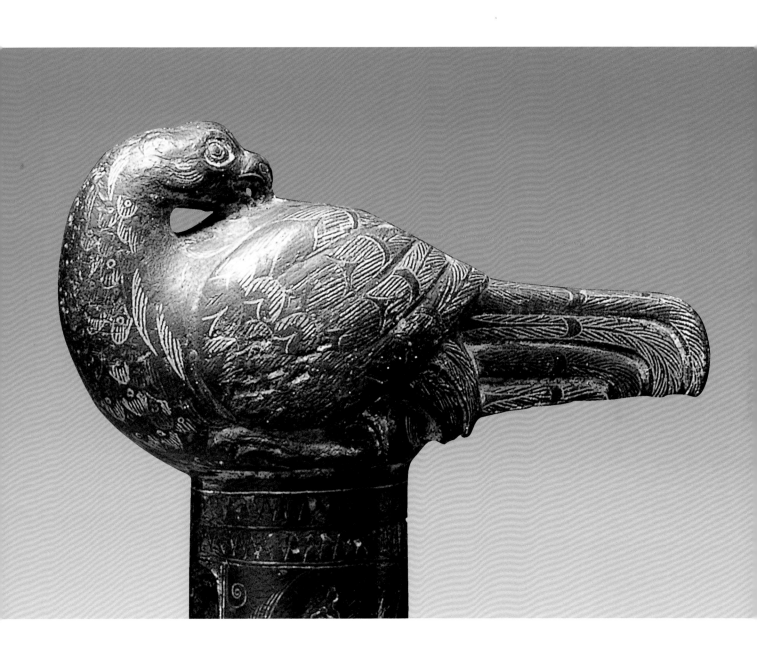

187

鷹符
戰國
高4.7厘米　寬3.6厘米

Hawk tally
Warring States Period
Length: 4.7cm　Width: 3.6cm

鷹狀，上、下各有一圓孔。鷹體有似鱗狀的羽紋。鷹兩翅上有銘文。

符，傳達命令、調兵遣將的憑證，上有文字，剖而為二，各存其一，用時符合以為徵信。戰國符多作虎形，鷹形的罕見。《詩經‧大雅》有"時維鷹揚"句，將符作成鷹形，可能與鷹的勇猛有關。

188

龍節
戰國
長20.5厘米　寬2.7厘米

Dragon-shaped Jie (warrant, serving as a pass)
Warring States Period
Length: 20.5cm　Width: 2.7cm

長方條形，上端圓雕龍頭，正、背兩面有銘文九字。

節，為通行憑證。此節對研究節的形制和節中規定的內容有重要的價值，是研究符節制度的重要資料。

釋文
正面
王命：命傳賃
背面
一檐（擔）飤之。

189

虎節
戰國
長10.7厘米　寬15.9厘米

Tiger-shaped Jie (warrant, serving as a pass)
Warring States Period
Length: 10.7cm　Width: 15.9cm

體為片狀臥虎形，虎作張口昂首，曲
身捲尾，呈欲躍狀，形象極為生動。
虎身橫刻銘文五字。

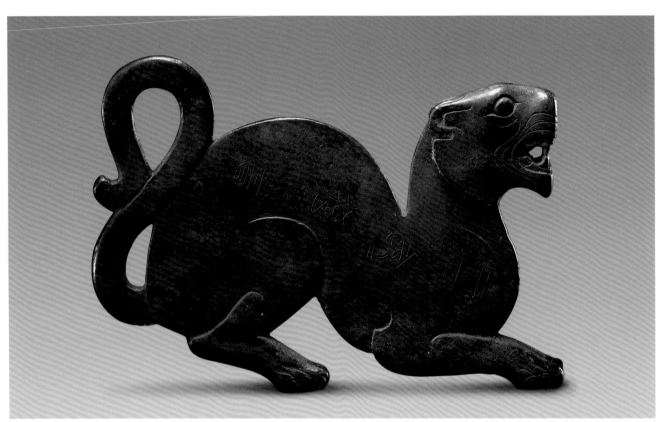

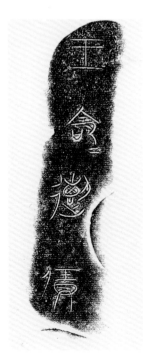

釋文
王命：命傳賃。